Aesthetics in a New Key

美學新鑰

劉文潭 著

臺灣商務印書館發行

目錄

增訂新版序

《美學新鑰》（*Aesthetics in a New Key*）之前身爲《新談藝錄》（中華版）是繼《現代美學》（商務版）之後，筆者特爲因有感於美學理論之枯燥乏味、艱澀難懂，而逡巡、徘徊在美學殿堂之外的青年學子和社會人士而作。自出版以來，因其體裁特殊，別開生面，令讀者無意間彷彿身歷其境，以旁觀者的身份，見證在「藝園」中進行的各項討論，如見其人，如聞其聲，想像中，但見一群好學深思的年青學子，在博學多聞的艾教授引領之下，興趣盈然地緊抓甚麼叫藝術？如何認識藝術品？藝術批評的性能與標準爲何？等等的美學主題，發表一些息息相關的見解，如同剝繭抽絲一般，終至眞相大白，心領神會之餘，不禁也會贊同藝術關係人生，美感與現實不離的主旨而樂在其中。說實在，這就是爲甚麼本書多年來深受廣大讀者鍾愛的原因。

筆者有感於當今的世局，誠如狄更斯（Charles Dickens）在他的《雙城記》（*A Tale of Two Cities*）中所描繪的那般：「這是最好的時候，也是最壞的時候；這是智慧的年代，也是愚蠢的年代；這是信仰的時期，也是懷疑的時期；這是光明的季節，也是黑暗的季節；這是充滿希望的春天，也是令人失望的冬天；我們擁有一切，我們一無所有；我們直上天堂，我們直入地獄。」爲了幫助讀者進一步切實掌握藝術及美學發展之現狀，特以「美學大師的現代藝術觀」爲標題，增闢新章。處此充滿矛盾，變動急速的當代世界中，筆者切實指出對於藝術未來發展的前景，我們大可毋需悲觀，仍可抱持著合情合理的新希望。

筆者在此慶幸本書能由商務再版，與讀友們見面之餘，更要感激老友王壽南兄，多年來，他給予筆者的支持和鼓勵，在在證明純眞之友誼是何等之珍貴。

文潭　二○○三年七月十六日於台北新店自強書齋

引言

在C城近郊，風光如畫的T山之上，有一所私立的H大學。起先，這所大學只以校景的優美聞名，每逢假日，總有不少的遊客，川流不息地湧進校門，當他們興盡而歸的時候，總忍不住會對在校內求學的學子，投以羨慕的眼光，並且把他們看成「天之驕子」；隨後，在短短的十幾年裡，這所大學的風光依舊，可是，它的理想和內涵，使它充分地顯現出一種不同流俗的格調，遊客們在盛讚校舍的典雅，校景的優美之餘，也都先後親切地感覺出學生們所流露出來的那種卓越動人的氣質：瀟洒的儀容、閒逸的舉止、通達的談吐。這些青年學子在校內作息，使得整個學校的氣氛，顯得朝氣蓬勃。

當然了，格調的建立，氣質的培養和氣氛的形成，誰都知道不是朝夕之間偶然發生的事，可是，如果有人要問在百十所大專院校之中，何獨唯有H大學有此成就的話，那麼，也許最可靠的答案，只有最近一次二十週年校慶日的慶典上，蔡明遠校長所發表的那篇動人的演說裡才能找到了。

提到蔡校長，大家都知道他是少數學貫中西的教育家，由於他的遠見，他的熱誠，加上他的魄力，奠定了他那堅定不移的聲譽和地位。在校慶日的當天，他在大禮堂中，面對著H大學的全體師生，以及許多中外貴賓，發表他對當前大學教育的觀感和他為H大學建立的發展的方針。

當他分析當前大學教育的特質時，他曾就此與之相關之大學課程的演變，作了一番歷史的回顧。他指出，我國現代大學的形態，是效法歐美的，而歐美各國，在中世紀的階段，大學裡所開的課程，只有文法、修辭、理則、算數、幾何、天文以及音樂等七個主要的科目。到了文藝復興時期，由於注重古典的思想和文藝，因此希臘文和拉丁文學古典的語言，增列為大學的課程，這

樣，一直到十九世紀的中葉，大學裡的課程，像英文、古典語文、數學、道德哲學以及基督教《聖經》等也都還是必修的。在上述將近九個世紀的漫長的時期裡，由於大學裡所開的課程相同，教育和訓練的方式也相同，因此，這一段時期中的大學教育可以說都是現在所謂的通材教育。

但是上述情形，一直繼續到十九世紀的末葉，由於兩個主要的原因，產生了急遽而重大的轉變。這兩個使得大學教育改觀易轍的原因，其一是自然科學和社會科學的急速發展；其二是個人興趣的畸形擴張。顯而易見的，由於第一個原因，使得在大學裡求學的青年，按照各自的興趣和需要，盡量爭取選修的課程則變得愈來愈多；由於第二個原因，於是大學裡的必修課程就變得愈來愈少，選修的課程的機會。在這種情勢之下，具有悠久歷史的通材教育便逐漸式微。就拿舉世聞名的哈佛大學來說吧，這所大學推行選修制度，是自艾略特校長（President Charles W. Eliot）任內的一八六〇年才開始的，可是到了一八八四年，哈佛大學除了一年級還有少數的必修課程之外，二、三、四年級的學生所學的，完全都是選修的課程了。

接著，蔡校長又指出了上述演變所形成的流弊，他說：正是由於以上的演變所產生出來的新情勢，使得多數現代的大學生，所學的東西愈來愈專，所感的興趣愈來愈窄，他們只知道如何求生存，不懂得如何求生活。不錯，他們都在大學裡學到了一套專門而實用的謀生技巧，然而，由於他們無緣接觸由往聖先賢所留傳下來的精神遺產的緣故，於是，他們都不知不覺地和傳統文化脫了節，他們不知道，也不明瞭，甚麼是人生的實質、人生的目的、人生的價值和人生的意義，總而言之，他們只知道有現實，而不知道有理想。他們的世界觀是偏狹的；人生觀是膚淺的！

蔡校長感慨地接著又說：關於這種流弊，世界上少數具有眞知灼識的教育家，事實上也都已經看透識穿。於是他又毫不費力地引證了當今聞名的芝加哥大學的校長哈潑（William R. Harper）在一次新生入學的集會上所發表的十分簡短的演講，據博聞強記的蔡校長說，哈潑校長的那次演講，大意是這樣的：「諸君，你們上這兒來是要想接受更進一步的教育，果然你們有此打算的話，你們最好對受過教育的人的眞面目，有一些起碼的認識，有了這項認識之後，你們才會知道本大學的宗旨是甚麼，它會幫助你們變成甚麼模樣。大致說來，一個二十五歲的大學生，他在歷代人類經驗的燭照之下，對於如何才能建立一種美滿而富有意義的人生，應該有一套清楚的見解，庶幾乎到了三十歲的時候，他才能有一種與民族精神兩相呼應的道德哲學。假如一個人到達了這樣的年紀，竟還沒有養成像這樣的見解和哲學的話，那麼，不論他學到了多少種事實，精通了多少種過程，他畢竟還只能算得上是一個愚昧無知、不幸福、甚至很可能是一個危險的人物。」

最後，蔡校長更以堅定的口吻，重申Ｈ大學建校的宗旨以及發展的方針，他說，無論是過去，以及現在，以及未來，他都熱切地希望能夠做到使Ｈ大學能夠將智育、德育、美育以及體育冶於一爐，俾使Ｈ大學的每一位同學，都能夠滿懷信心，勇往直前地朝向追求眞、善、美的人生大道邁進。

的確，自蔡明遠校長接長以來，十年之間，他爲Ｈ大學培養了開明的校風，創立了恢宏的氣象。在這種難得的環境中求學，Ｈ大學的學生，每一個人都有「專業的精神」，但是他們也都自動自發地培養並保持了「業餘的興趣」。關於此一特色，Ｈ大學的學生，在課餘之暇，院系之分不似在其他大學中那般明顯，便是一個最好的明證。當然了，週末傍晚在藝園的集會，更算得上

是一個特出的例子。

「藝園」，顧名思義，乃是指愛好藝術者的園地，實際上，它也即是著名的美學家艾穆文教授家居的別名。艾教授不只是本人熱愛藝術，更以啓發學生對藝術的興趣爲樂，他常以藝園的園丁自命，自從他應蔡校長的禮聘，到H大學執教以來，不知已把愛好藝術的種子，播進了多少青年學子的心田！

近多年來，除了把艾教授遊學歐美的那段時日去掉不算，藝園的週末茶會，幾乎已經成爲H大學的一項非正式的傳統了。H大學的同學大多都已非常了解，由於艾教授治學勤勉，所以平日除了認眞授課，並和同學們作些課前與課後的討論之外，回到家總是在書房裡忙於研究和寫作。有幾個喜歡夜遊的同學還特別把艾教授書房裡的燈稱爲「夜明燈」，因爲，無論是春、夏、秋、冬，當他們經過教授們的住宅區時，他們發現，除了路燈之外，唯一在深夜不熄的燈光，便是從艾教授的書房裡透出來的。除了寒冷的夜，他們也常透過窗戶瞥見燈下的人影，不消說，那準是好學不倦的艾教授又在「書礦」之中開採精神的寶藏了。但是，每逢週末，到了夜幕低垂的時分，歡樂而熱鬧的氣氛便逐漸地充滿著藝園，這時，艾教授書房中的「夜明燈」破列地熄滅了；懸在寬大的客廳裡的那兩盞富有古典趣味的吊燈，卻開得通亮。艾教授一邊和同學們開談文藝，一邊親切地招呼同學們入座；如果人到得太多，有些同學便坐在光潔的地板上。和藹可親的艾夫人則總是在事先準備好一些簡單而可口的點心和飲料，分送給同學們享用。

記得在好幾年前，艾教授初次在課堂上宣佈週末晚上專爲同學們開放藝園時，同學們多半還遲疑不前，但於經過幾個熱心大膽的同學嚐試過後，他們莫不興高采烈地大談其藝園夜談之豐收

的經驗；尤其是在艾夫人親切的照料，和熱情的鼓勵之下，女同學也開始隨同她們的男朋友，一齊參加了藝園週末的茶會了。這使得藝園中的氣氛，不僅顯得更加輕鬆，而且也顯得更加有聲有色。像這樣，同學們參加的愈來愈多，如果暫時把歷屆的畢業生不算，那麼，像藝術系四年級的徐子昂和音樂系三年級的李郁芬；物理系三年級的王超白和歷史系二年級的于維；建築系二年級的袁好問和外文系二年級的胡海倫；哲學系三年級的丁浩然和中文系二年級的林思佳，都是藝園週末茶會中著名的幾對，他們也都是艾教授的得意門生。就拿艾教授掛在客廳牆上那幅筆墨宛麗、氣韻清高的抽象畫來說，任誰看了都會以為那是出於大家的手筆，而事實上，卻是徐子昂的傑作。說真的，除了經常出現在眼前的這幾對，就連艾教授自己一時都記不清，究竟總共有多少位同學，一齊和他度過奇妙而美好的時光了。

（一）

甚麼叫藝術？

為了想在下週一的系際辯論對抗賽上一顯身手，擔任哲學系主辯的丁浩然，剛吃過晚飯，就跑到圖書館來了。雖然，由於他最近一連發表了好多首文情並茂的新詩，像〈永恒的黃昏〉、〈冬天裡的夏日〉，以及〈故國神遊〉等等，使他贏得了「詩人」的封號，但是，關於新詩究竟有沒有價值的問題，他想了半天，認為回答起來，可真不像當初拿到題目時所感覺到的那樣簡單。他認為，時下通行的「新詩」這名詞，極不妥當，一部文學史在他看來無異是一部風格的演變史。他相信，如果就風格的觀點來看，詩乃是只談得上差異而無所謂新舊的，他主張，唯有從詩的傳統之中演變出來的詩，才能算得上是真正的新詩，也唯有真正的新詩，才能表現得成熟，而不顯得幼稚。他一邊想，一邊翻閱手邊幾本有關詩詞評論的書籍，當他信手翻到王國維的《人間詞話》時，書上的一段話──「文體通行既久，染指遂多，自成習套。豪傑之士，亦難於其中自出新意，故遁而作他體，以自解脫。」──像是老朋友在向他打招呼似的，自然而然地引起了他的注意。他一時興奮得把書掩上，抬起頭來發出了會心的微笑。

當丁浩然的目光接觸到對面牆壁掛著的電鐘時，他不覺「哎呀！」一聲叫了出來，因為電鐘上的時針和分針告訴他，當時已是七點四十分，而他事先已跟林思佳約好，七點四十五分他會到女生宿舍去接她，然後一同到藝園去參加討論會。

丁浩然夾著書在相思林中朝著女生宿舍的方向飛奔，剛剛上氣不接下氣地跑到了地方，便聽見了一個熟悉而又調皮的聲音在說：「這麼晚了還在練百米呀！」丁浩然定眼一看，原來林思佳已在圓形的拱門中出現了。

當他們手牽著手，從相思林中穿出，走上兩旁種著夾竹桃的大道，籠罩在微弱的月光下的校

園，使丁浩然感覺他自己彷彿進入詩境，他禁不住對身邊的林思佳說：「我們常聽畫家們說，唯有大自然才能算得上是真正偉大的畫家；又常聽音樂家們說，唯有大自然，才能算得上是偉大的音樂家；現在，輪到我這個喜歡詩的人來說，我也不得不承認，唯有大自然，才能算得上是真正偉大的詩人了。」

林思佳說：「當然是啦！如果不是大自然先把詩境造出來給熱情的詩人讚賞、描繪，那麼，即使有詩，恐怕也不會有美感了！」

丁浩然重新環顧了一下四周依稀朦朧的景象，若有所悟地接下去說：「其實我們人，何嘗不是大自然的一部份呢？前兩天楊教授在心理學的課上不是剛講過嗎？我們眼球裡的網膜上，有兩種視覺細胞，錐體細胞在白天或亮處發生作用，能同時感受色彩和亮度的刺激，桿體細胞則在晚間或暗處發生作用，只能感受亮度，不能感受色彩。說起來也真是奇妙，如果網膜上只有一種細胞，那麼，我們或是變成夜盲，或是在晚上也能和白天一樣分辨得出事物的色彩，果然如此，這迷人的夜景，豈不是不能再存在了嗎？」

林思佳聽了，低下頭默默地走著，半晌，才又冒出一句：「照你剛才這個說法，世界上的真、善、美，哪一種不是從大自然的奧秘中產生出來的呢？」

說真的，丁浩然的確感到林思佳道出了他的心聲，不過，幸好是藝園已經在望，要不然，他一時也真是不知何辭以對了。

由於人是大自然奧秘的一部份，所以人往往弄不清楚他自己，但是，在大自然中，唯獨人能夠對他本身所屬的奧秘感到驚奇，也許這就是為什麼人能夠成為「萬物之靈」的主要原因了。既

然如此，也就難怪這一對好學深思的青年，爲甚麼一下子就深深地陷在複雜無奈的心境之中，一

時只有靠相互交接的眼光，來交換彼此內心的感想了。

當丁浩然和林思佳加速了腳步，踏上鵝卵石的小徑時，客廳裡的談笑聲，已經從窗子裡傳出

來了，林思佳剛走到門口，就聽到艾教授在問：「丁浩然和林思佳來了沒有？」坐在窗口的袁

好問，和門外的林思佳，幾乎同時答道：「他（我）們來了！」這個意外的巧合，立刻引起了

一陣哄堂大笑。

林思佳和丁浩然進門之後，先向艾教授夫婦行過了禮，他們看見袁好問、胡海倫、王超白、

于維、徐子昂和李郁芬以及四、五位面熟但是叫不出名字的同學都已先在客廳裡坐定了。艾家的

客廳雖大，但是一下子來了十幾個人，來晚的只好席地而坐了。有好些事情，女孩子所表現的細

心，往往是男孩子趕不上的，當林思佳和丁浩然脫了鞋走上地板之後，胡海倫和于維便不約而同

地把自己的椅墊，順手交給他們。

艾教授雖已年近不惑，可是眉宇之間，仍是煥發著年輕人特有的那種英氣，所以，在學生們

的心目中，他雖是他們心悅誠服的表率，但絕不是一個「老」師。當然，艾教授之所以顯得年

輕，而富於活力，原是有他一套「公開的秘密」的。他常對人說，一個人想要保持年輕，並不是

沒有辦法，而保持年輕最好的辦法，無過於保持年輕人的興趣。當然了，要知道甚麼是年輕人的

興趣，只有和年輕人經常相處在一起，在思想、感情和生活上，儘可能地和他們打成一片。

人既已到得差不多，預定的開始討論的時間也到了，大家看見艾教授滿面愉快，興致非常

好，於是綽號「頑童」的袁好問，一本正經地搶先發問了：「老師，最近我心裡有個問題，愈

「想愈迷糊！」

「是甚麼問題，說給大家聽聽。」艾教授輕鬆地說。

頑童聽見艾教授的答話，突然顯得有些忸怩起來，他發現滿屋子的人，都在拿眼光盯著他，於是他只好聳聳肩膀，硬起頭皮說：「雖然我不是學物理的，可是我大體知道物理學是專門研究物質，以及能量的性質的一門學問，如果有人問我，我就會像這樣告訴他，對不對？我們的物理大師？」

王超白發現頑童朝著他，並未答話，只是點頭笑笑。袁好問於是接下去說：「可是提到藝術，情形就大不相同了。如就目前的情況來看，三百六十行，簡直沒有一行不能號稱爲藝術的：插花有插花的藝術、泡茶有泡茶的藝術、炒菜有炒菜的藝術、理髮有理髮的藝術、騎馬有騎馬的藝術、摔跤有摔跤的藝術、打拳有打拳的藝術、戰爭有戰爭的藝術，甚至賺錢，還有所謂賺錢的藝術呢！」

大家看袁好問像報流水帳似地，數得起勁，都覺得有些好笑，冷不防林思佳從旁打趣道：「說得是嘛，別忘了殺牛還有殺牛的藝術呢，不信有莊子爲證！」說完了，她就把手上的一本《莊子》翻開，大聲的朗讀道：

「庖丁爲文惠君解牛，手之所觸，肩之所倚，足之所履，膝之所踦，砉然，嚮然，奏刀騞然，莫不中音，合於桑林之舞，乃中經首之會。文惠君曰：『譆，善哉！技蓋至乎此？』」

大家聽到林思佳所說的頭一句話，都禁不住大聲大笑起來，可是當聽完了她所朗讀的《莊子》上的那段話，才又感覺出有些蹊蹺，在笑聲漸止之中，甚至連林思佳自己都沒有想到她並不

是純粹在開玩笑。

艾教授見到這種情形，便胸有成竹地分解說：「玩笑歸玩笑，正經歸正經，依我看方才袁好問問得固然是好，林思佳應得也有趣。我們不是常聽俗語說『三百六十行，行行出狀元』嗎？的確，如就廣義的『藝術』來說，每一行裡所出的狀元，都算得上是藝術家。因為一個人無論是做甚麼，只要是他做到得心應手，出人頭地，顯現出常人所不及的巧妙，那麼，我們用『藝術家』來稱呼他本人，並且用『藝術』來稱呼他的技巧，便沒有錯。袁好問之所以要疑心時人似乎在濫用『藝術』這個名詞，是因為他暗中假定只有狹義的『藝術』才是『藝術』的本義，事實上，技進於藝的觀念或技藝不分的情形，無論中外，都可以說得上是自古已然。我國古代所謂的六藝：無論是詩、書、易、禮、樂、春秋或禮、樂、射、御、書、數或西方中世紀所謂的七藝：文法、修辭、辯證、數學、幾何、天文、音樂，顯然都超出狹義的『藝術』所指的範圍。」

艾教授說到這裡，只見艾夫人面帶微笑，帶著水瓶，安祥地走到他的面前，把茶杯裡的水注滿。艾教授忙把話停下來連聲道謝；這時，坐在袁好問身邊的胡海倫，迫不及待地說：「老師剛才所提到的所謂『狹義的藝術』，大約就是指英文裡的"fine arts"或法文裡的"beaux arts"了，是不是可以請老師，把這個名詞的由來，大致給我們講一講？」

在學校裡，大家都知道胡海倫是外文系的系花，由於去年她加入外文系暑期舉辦的實驗劇團，並且飾演莎翁悲劇《羅密歐與茱麗葉》中的女主角，使她成為H大學女生中鋒頭最健的一位。不過，她之所以能在劇中表現出那種楚楚動人的氣質，無疑地和她平日虛心好學，努力用功，有著密切的關係，當她把問題陳述出的時候，大家都點頭表示附和。

艾教授雙手捧著茶杯，留意胡海倫的問話，隨後，他把茶杯放在茶几上，點著頭回答說：

「不錯，我剛才提到的『狹義的藝術』正是相當於英文裡的"fine arts"或法文裡的"beaux arts"，不過，我們要知道，情形恰似我剛才所說，在於古代，無論中外，一概是技藝不分的，就拿古代的希臘來說吧，我們誰都知道古代希臘的建築，雕刻和戲劇是舉世聞名的，但是，在當時人的心目中，根本還沒有現在所謂的"fine arts"這種狹義的藝術觀念。希臘人所謂的『藝術』不僅包括了現在所謂的"fine arts"，同時也把科學及工藝包括在內。你們修過西洋文學史的都會知道，相對於古代的希臘人而言，不僅音樂、舞蹈和戲劇三者成了不可分割的一體，詩和文法不分，甚至音樂也和數學及天文糾纏在一塊兒。降至中世紀，大學中所開的課程盛行著我們已經提到過的七種學藝，在這個期間，在觀念上乃是科學及工藝不分，技藝無別，例如，當時的大思想家聖‧多瑪斯（St. Thomas, 1225-1274）便認爲藝術不僅包括繪畫與音樂，同時也包括製鞋與烹飪。到了十七世紀，由於科學的發達，才沒有人再把天文學和物理學算到藝術裡去了。」

艾教授如數家珍似的娓娓道來，使得室內鴉雀無聲，這一群認眞好學的青年，不僅對他們老師所講的東西深感興味，同時，也爲他們的老師所表現出來的那種博聞強記的工夫所迷。當艾教授暫時停下來的時候，大家都他餘言未盡，所以都不作聲，只是用心靜靜地等待著。

艾教授拿起茶杯來喝了一口茶，看見大家都在屛息以待，便把聲音略爲提高一點繼續說：

「進入十八世紀之後，情形就顯得更加不同了，像方才我們所提到的"fine arts"或"beaux arts"這個名詞，乃是這個世紀之中才開始出現的。大約在一七四六年的光景，這個名詞乃是與機械的藝術（the mechanical arts）相對的，由於當時的人認爲像詩、音樂、繪畫、雕刻以及舞蹈等五種藝術

種藝術特別能表現出無關於實用之審美的樂趣，所以起初"fine arts"這個名詞所指的只限於這五種藝術。可是經過了十九世紀以至於現在，這個名詞無論在外延和內涵方面，都有了顯著的增進……。」

講到這裡，艾教授便側身對著徐子昂吩咐道：「子昂，請把靠著牆角的那面小黑板搬過來給我。」徐子昂立刻起立照辦，李郁芬則忙向坐在一側的艾夫人打聽粉筆放在何處，艾夫人到書房裡拿出兩支粉筆來交給艾教授。當艾教授提筆急書的時刻，大家都交頭接耳，議論紛紛，不一會兒工夫，艾教授那龍飛鳳舞似的板書，便呈現在大家的眼前了，大家定眼一看，發現上面寫的是：

建築

雕刻

平面藝術（Graphic arts）

　素描

　水彩及油畫

音樂

文學

　詩（包括為閱讀而寫的詩劇）

　散文（包括為閱讀而寫的散文劇）

戲劇

艾教授看見大家都盯住黑板看得十分認真，便問道：「你們看過之後，都有哪些問題？」

半天沒有出過聲的于維，跟他身邊的王超白細聲地商量一下之後，便連忙說：「老師，我們有問題。」

艾教授笑著點頭示意，於是于維便接著說：「可不可以請老師說明一下所謂的 "fine arts" 它的標準究竟是什麼？剛才老師最後所提到的一點，說是『經過了十九世紀以至於現在，"fine arts" 這個名詞，無論在外延和內涵方面，都有了顯著的增進』，這話究竟表示的是甚麼意思？」

艾教授注視著正在發問的于維，禁不住在想：凡是來到藝園參加過討論的學生，都慢慢養成了一絲不苟的求知習慣。記得半年前這個女孩子還是表現得非常害羞，總是一言不發，問到她的時候，也常是話沒出口，臉倒先紅起來，如今不僅表現得落落大方，而且問得也相當得體。想到這一點，他的嘴角不自覺地露出一絲帶有欣慰的笑意，等到于維才把問題問完，他便回答說：

「的確，這是一個無可避免，而又不易回答的問題。也許不等我說，大家一眼就已多少看出了麻煩的所在，如果 "fine arts" 這個名詞仍舊保持著十八世紀間的涵意的話，那麼，顯然建築就不該被認為是一種 fine arts 了，因為建築必然是與實用的目的有關，而不純是為了審美的興趣⋯⋯。」

此話一出，學建築的袁好問馬上點頭稱是。為了害怕把思路打斷，艾教授暫時顧不得他的附和，

舞台劇

影劇

舞蹈

歌劇

繼續說：「何況，自從在上一個世紀之末，法國著名的美學家歐金・費洪（Eugene Véron）把藝術分成裝飾性的藝術（Decorative arts）和表現性的藝術（Expressive arts）以來，大家都認清藝術家並非只圖耳目的享受而完全著眼於美；不僅如此，若就現代藝術的發展來看，只圖耳目之娛的裝飾藝術，不僅不能代表 fine arts，反而有被表現藝術從 fine arts 中排擠出來的趨勢，例如，糊牆紙的設計，便是一個很好的例子。空白的牆壁常使人看起來感覺單調乏味，爲了美觀而增加一些視覺上的享受，於是在牆壁上糊上各色各樣的壁紙。當然了，類似的例子這有的是，像窗簾、地毯、家具、陶瓷、首飾，乃至汽車的設計等等，都可以發揮相同的作用，不過卻很少有人肯把這類東西認作 fine arts。現在你們該多少可以看出麻煩之所在了吧？」艾教授說到這裡，把話停下來，用目光遍掃所有的人。

於是徐子昂打破了一時的沉默，開口發言了：「根據老師方才所講的，如果我們再回過頭去看看的話，那麼，根據建築被時人算是一種 fine arts 這個事實，可見 "fine arts" 的涵意不盡與實用相對；而根據糊牆紙、家具、汽車等的設計個被時人算作 fine arts 的事實來看，可見 "fine arts" 的涵意雖然多半與實用相對，卻不單只偏向於美了。由此足見，唯美主義的藝術概念已不再適用於現代。如果借用費洪的名詞來說的話，那麼我們大致可說 "fine arts" 的涵意，已逐漸由裝飾性轉變爲表現性了。可想而知地，以表現爲其主要目的的藝術，可以表現美而不必表現美；不役於實用，但也不必和實用相對。不知道我的說法對不對，還請老師和大家指教。」

大家聽見徐子昂滿懷自信地侃侃而談，都感覺他的話煞有見地，艾教授聽見他的高徒語語中肯，絲絲入扣；尤其是聽到最後作結時的那兩句話，高興起來，不覺以拳擊掌，表示擊節讚賞，

並且說道：「好極了！大家如果有問題的話，不妨提出來跟徐子昂再討論討論。」

徐子昂受到老師的讚賞，自覺甚不敢當，於是以非常誠懇的語氣向大家表示說：「歡迎各位同學發問，如果我答不上來的話，有老師在這裡。」

由於剛才的問題是由于維提出來的，他感覺有責任使得問題獲得進一步的澄清，於是就說：「可不可以就請我們的大畫家以畫家的身分來向我們解釋一下所謂表現的藝術的特色？」

于維的話才出口，便有人應和著說：「對，請我們的大畫家說來聽聽！」

徐子昂看情形推託不了，於是先看看李郁芬，發現她的眼光，比別人顯得更加殷切，於是收斂住笑容，正色地說：「依我看，裝飾藝術所追求的美，僅止於事物之感覺的表面，為了這個緣故，這類藝術叫一個有靈性的人去看，他一定很快就會感覺出他的膚淺、死板、空洞，甚至無聊；至於表現的藝術所追求的目標則有過於此，事物表面之感性的美是次要的，本質的透露和靈性的發揮才是主要的。舉個例子來說，大家如果以後有機會去參觀蠟像館的話，那麼盛裝的蠟製的美女，艷麗非凡，第一眼看上去說不定會使人驚為天人，可是再看第二眼，就會發現那只不過是一個沒有生命的東西，『虛有其表』便成了它最佳的形容……」

徐子昂談得起勁，大家聽到他最後的兩句話，再看他表情上的轉變，幾分調皮，再加上幾分誇張，都禁不住笑了出來。

然而徐子昂卻面不改色地繼續說：「如果再就我最近花了不少時間研究的法國雕刻大師羅丹的作品來看的話，情形就會完全兩樣，我們都知道羅丹的原名是 Auguste Rodin，生於一八四〇年，死於一九一七年，在他的代表作品中，〈思考者〉（The Thinker）和〈吻〉（The

· 12 ·

Kiss）是一般人所熟悉的，至於〈破鼻的人〉（The Man with the Broken Nose）和〈巴爾札克像〉（Balzac），一般人似乎並不十分熟悉。如果就完成的年代來說，〈破鼻的人〉完成得最早，約在一八六四年間，其次是〈思考者〉，完成在一八八九年間，再次是〈吻〉，完成在一八九八年間，最後是〈巴爾札克像〉，大約是在一八九一年間，羅丹才開始塑造石膏的模型。

如果就使用的材料來說，則〈破鼻的人〉和〈思考者〉都是青銅雕，〈吻〉是大理石雕，至於〈巴爾札克像〉，爲了一個特殊的原因，石膏的模型一直保存了許多年，最後才鑄造成青銅雕……」

說到這裡，有人發現徐子昂偷偷向李郁芬眨了幾下眼睛，但是他的話卻沒有中斷：「再就每一件作品所花的時間來說，〈破鼻的人〉因爲只是一個頭像，所以不及一年，〈思考者〉花掉十年工夫，〈吻〉更長，花掉十二年工夫，至於〈巴爾札克像〉，從開始到完成竟耽擱了很長很長的一段時間。好，我們暫時把這一筆流水帳記在心裡，然後再來瞧瞧這些作品的本身，當然我們現在所受到時空的限制，都無法親眼見到這些陳列在法、美兩國的原作。但是即使是看到這些原作的照片，比如，茶几上那張老師站在〈巴爾札克像〉前的照片，我們也多少可以感覺出每一座雕像，不僅有動人的個性，而且也都是生氣十足，每一個部分都充滿著活力……」

由於徐子昂提到茶几上的那張照片，於是生性好動的袁好問，立刻就把那金色的相框拿在手上仔細觀看，然後遞給胡海倫，徐子昂發現大家正在傳觀照片，於是立刻把握住交棒的時機，大聲地說：「不過，關於大家正在欣賞的照片上的這件傑作，老師當然比我清楚得很多，我想還是請老師接著來給我們大家談一談。」

艾教授正在滿懷欣喜地傾聽著徐子昂的談論，不意正講到緊要的關頭，話柄竟落到自己的身上，心想：徐子昂近來不僅學藝精進，人情世故也比以前更加通達，於是在盛情難卻的情形下，便先問：「我站在巴爾札克的像前所照的那張照片，大家都看到了是不是？」

這時，坐在牆角一位張姓的同學，情急地回答說：「老師，只剩下我還沒有看到呢！」他的話才出口，相框已經傳到他的手中了，艾教授接著打趣道：「好，既然現在大家都已經看過了，那麼，你們一定會發現，誰站在巴爾札克的像前拍照，都是失策，尤其是像我這樣高個子的人，站在前面，看起來正好像是被他踩住頭部。」

本來大家都一心羨慕艾教授能夠有幸與名雕合照，經此一提，才都不禁啞然失笑。這時，仍是只聽艾教授繼續打趣著說：「幸好當時我是滿心愉快地站在前面，照出來一副笑嘻嘻的樣子，看起來還不至於覺得怎樣，要不然，垂頭喪氣地站在他面前，與他那趾高氣揚，不可一世的神氣對照起來，可真要顯得可憐了！」

原來，艾教授這一番打趣的話，乃是一個引子。這時，他發覺丁浩然衝著他顯出想要說甚麼的樣子，便問：「丁浩然，你得到的印象如何？」

丁浩然便立刻答道：「老師，我正想說，裹在披袍裡的巴爾札克，如碑聳立，氣宇昂然，大有『登泰山而小天下！』的氣概！」

艾教授聽了之後便問其他的人道：「你們大家的感覺，是不是也和丁浩然剛才所說的一樣呢？」

這時，只聽得室內一片交頭接耳，竊竊私議的細語聲，但是等了半天，卻沒有人提出異議，

艾教授看到這種情形，便指著徐子昂說：「現在到了由你把剛才所保留起來的故事，以及你之所以要把蠟像和雕刻相互比較的用意講給我們大家聽聽的時候了！」

其實，徐子昂在心裡早已有了準備，聽到艾教授的吩咐，便馬上帶著興奮的語調說：「如果羅丹地下有知，聽見丁浩然以及諸位同學給予他的作品那等揄揚式的刻劃，一定會大慰平生，因為大家都能欣賞得出他的作品的好處，由〈巴爾札克像〉深受我們大家激賞這件事看來，可見羅丹的作品，毫無疑問地是經得起時間的考驗的，不過我們也得知道，這件作品在當時引起的反應並不一致。我剛才已經提到過，羅丹在一八九一年受到當時法國作家協會（The Société des Gens de Lettres）的委託，開始用石膏塑造這個雕像的模型，可是一直要等到一九三九年，被鑄成的雕像方才揭幕，其間拖延竟長達四十八年之久。也許大家會奇怪，何故致此，的確，我們不太容易想像當時的情形，不過石膏模型完成之後，委託當局認為羅丹有粗製濫造的嫌疑而拒絕接受卻是千真萬確的事實。那麼，到底究竟是為什麼，至今被公認為是羅丹最成熟，最成功的作品，在當時竟會被人目之為粗製濫造呢？……」

袁好問不待徐子昂接著往下說，便搶先道：「莫非是當時負責驗收的諸公，看慣了蠟像不成？」此語一出，連艾教授也忍不住跟著大家一起開懷的大笑了起來。

一時客廳裡的氣氛，顯得非常之熱烈、歡暢，正在這時，忽見通到後面的一間房門開處，有兩個小女孩端著點心，魚貫而出，模樣都生得伶俐乖巧，她倆出來之後，先跟艾教授說：「媽媽叫我們拿點心出來給你們大家吃。」

艾教授忙說：「你們功課都做完了嗎？好極了！」於是只聽這一對姊妹花穿梭在客廳裡，

這個哥哥，那個姐姐地叫得好不親熱，大家也都搶著逗她們玩兒。

歡樂的氣氛，融化了心靈的硬殼，消除了感情的隔膜，一向沉靜矜持的王超白，這時也禁不

住邊吃邊說：「羅素在他的《哲學問題》裡把糧食分為精神糧食和身體糧食兩種，今晚老師和

師母分別供給我們這兩種糧食，我們真算得上是十分有福氣的了！」

艾教授聽了便十分幽默地說：「這兩類糧食比較起來，只怕我們大家都還是比較愛吃師母

為我們準備的這種吧！」

艾夫人站在一旁，一邊叫兩個小孩進去準備就寢，一邊笑著說：「你們師生吃東西不忘記

恭維，是害怕我下回不給你們做了吧？」這話又引起一陣歡笑。

大家吃過點心，艾教授要大家繼續討論，於是精神顯得更好了，徐子昂就問于維道：「剛

才的問題，是由妳提出來的，不知道我所說的一切回答了妳的問題沒有？」

于維聽了，便很直率地說：「你回答得固然很好，但是還沒有完全符合我的期望，我原是

希望你以畫家的身分來表示一下意見的。」

這時，只見李郁芬像是突然想起了甚麼似的，迫不及待地抓起她的手提袋，認真地翻著，只

翻了幾下，她就從袋裡摸出一篇文稿，十分高興地告訴徐子昂說：「這兒是前天你交給我看的

那篇翻譯馬蒂斯（Matisse）的文章，我看過之後，覺得非常有意思，正好這篇文章的內容跟于

維所問的問題有關，我想，你可以摘要向大家作一個簡單的報告。」

徐子昂經此一提，大為高興，便說：「謝謝！妳不提，我自己都把它給忘了。」忙從李郁

芬的手裡，把譯稿接了過去。

艾教授看到這種情形，就說：「如果你翻的是他那篇〈畫家手記〉的話，我也贊成李郁芬的提議。」徐子昂回答說：「老師，我翻譯的正是馬蒂斯那篇著名的"Notes of the Painter"，剛才我正感覺到有點為難，不知道該如何回答子維的問題，因為我只是喜歡亂抹，還談不上是什麼畫家，這下子我倒可以『借花獻佛』一番了！」他一邊說，一邊很快地略將譯文看了一遍。

大家聽到徐子昂的話，都感到好戲又要開場，於是客廳裡又一下子安靜了下來。這時只聽徐昂繼續說：「各位同學，為了把握重點及節省時間起見，讓我先把和我們討論有關的幾段譯文，唸出來給大家聽聽。這篇文章的原名是"Notes d'un Peintre"，是由現代藝術界的一大宗師Henri Matisse 所著，我們都知道，馬蒂斯是現代畫壇中野獸派的重鎮，他這篇〈畫家手記〉完全是他的現身說法，因為他的立論平易，識見中正，旨趣高超，充分顯示出他那『寓偉大於平凡』的本色，所以很受到國際藝術界的推崇。他在這篇文章的頭一段裡表示：

『我本人總是充分地相信，一個畫家對於他的宗旨與才能所能給予的最好的解釋，乃是由他的作品來提供。』

在第三段裡，他說：『我追求的目的主要是在於表現。雖然有時我運用技巧的能力受到一般人的讚許，可是我的雄心卻往往因此受到妨礙，因為我往往和他們一樣，無法超越純粹視覺的滿足，這種滿足，只消一顧畫面便可馬上獲得。不過我們也不能將一個畫家所懷恃的目的和他所運用的手段分開來設想，因為照理說，他繪畫的手段愈完善（並非愈複雜），思想也就愈精深。就以我自己的情形而論，我無法區分我對於人生的觀感和我表現這種觀感的方式。』

接下去他在下一段裡又說：『依照我的想法，表現並不包含反映於人面，或由激動的體態

所暴露的熱情，我整幅的安排都是具有表現性的。……』

提到構圖（Composition）馬蒂斯說：『構圖乃是畫家為了表現他的感情，依照他自己的主意，於一種帶有裝飾性的方式之中，安排其繁殊元素的藝術。』

隨而緊接著討論過構圖之後，他又在另一段裡論到色彩，他說：『無論是和諧的色彩或不和諧的色彩，都能產生動人的效果。每當我安定下來工作的時候，一開始我所留意到的，總是直接而僅止於事物表面的色彩感，幾年前，我只要能做到這一步，便感到心滿意足了。但是在今天，如果我竟然還能滿意於這一類的畫的話，那必定只是暫時的，我終必會放棄那些一瞬即逝的感覺，它們不僅不能貼切地確定我的感情，甚至到了第二天連它們所表示的是甚麼，我也會弄不清。我期望達到一種感覺的凝聚狀態，由凝聚的感覺構成繪畫。也許我會暫時滿意於一件一揮而就的作品，但是很快地我便會厭於再顧；因而我寧可對它繼續加工，像這樣，即使到後來，我也能夠認它是我的心靈的作品……』

下面，是他的舉例說明：『假使我要畫一位婦女的軀體，首先我會賦予它優雅與嬌媚，但是我知道除此之外還必須有別的，我嘗試以主要的線條來凝固這個軀體的意義，乍看之下，嬌媚變得沒有原先那麼明顯了，但是終究它會在新的意象中流露出來。而這個意象在同時也被一種較為廣泛之屬於全人類的意義所充實，這樣一來，變得較不明顯的嬌媚便不再是它的唯一僅有的特徵，而只是一般之人體概念中的一個元素了。

嬌媚、明亮與新鮮，這些都是一瞬即逝的感覺。如果畫面上的色彩依舊是鮮麗的，那麼少不得我就重新加工，原有的色調的鮮明性，由是讓位於較大之堅實性，這對我的心靈來講固是一種

增進，對眼睛而言則較少吸引。」

接著，他又藉對於印象畫派的批評，來加強他的論點：『印象派的畫家們，尤其是莫內（Monet）和西施勒（Sisley）都具有精微而顫動的感覺，其結果使得他們的畫面都顯得大同小異。「印象主義」（Impressionism）這個名詞，十足可以用來甄別他們打算記錄流逝的印象的意圖。不過，這個名詞無論如何也不能適用到好些晚近的畫家身上了，因為他們都盡力在避免初獲的印象，而要把它作深一層的思考。一幅急就的風景畫所能表現的，只是風景在一瞬間所顯的表象，我則寧肯執著於它的本質，為了發現其經常不變的特性與內容，即使冒險犧牲其宜人的性質也在所不惜。……』

徐子昂讀到這裡，抬頭看著大家的反應，發現全室的人都在注意傾聽，從每個人的清澈的眸子裡，徐子昂察覺大家都毫無困難地跟隨著他，一同向預定的目標……也即是藉馬蒂斯的現身說法，而對表現性的藝術能有進一步的體認。

於是他又低下頭去，在譯文中選讀了如下的幾段：

『我不能以一種屈從的方式模倣自然，我必須解釋自然並使它順從繪畫的精神。……』

『色彩的主要目的，應是盡可能地適合於表現的需要，比如要畫一幅秋天的風景畫，我並不費心去回想究竟是哪些色彩適合於這個季節，我只有動於這個季節給予我的感覺，蒼莽之青空的冷清，就如同樹葉的色調一樣，都適合於表現這個季節。不過我的感覺本身也非一成不變，秋天可以柔和溫暖得一如夏季的延續。也可由一片冷寂的天空，和予人寒意，並宣告冬季來臨之檸檬黃的樹色，而顯得十分之清涼。』

『最使我感興趣的事物，既非靜物，也非風景，而是人體。透過了人體的形相，我方能盡我

所能地發現出我的接近於宗教情感的人生觀，我既不注重面部的細節，也就無意用解剖學所含的

精確性去使它們複現。雖然我偶爾也面對著一位具有義大利血統的模特兒，他的外表初看起來除

了顯示出純粹動物的存在性之外，並沒有暗示出別的，不過我終就能從他的面部的線條裡，把那

些能夠暗示出遍存於人類之間的厚重性的線條挑選出來。藝術品在我看來不僅必須自備其完滿的

意義，並且還能將此意義加之於觀賞者，甚而至於在觀賞者認定主題之前，它便已達成了這種效

果。當我在帕都亞（Padua）觀賞喬托（Giotto）的壁畫之時，我並不費心去辨識呈現在我眼前

的究竟是基督一生之中的哪一幕景象，但是我立刻便能覺察到從中輻射出來的情操，這種情操瀰

漫於構圖中的每一個線條或每一塊色彩裡。畫題只能印證我既得的印象。』

徐子昂一口氣讀到這裡，歇下來把後面的幾頁稿紙再翻查一下，然後說：「好！我再讀幾

句便請大家發表高見，我最後要讀給大家聽的是：『那些最簡單的方法，也往往即是那些能夠

使藝術家盡其所能地表現他自己的方法。如果他害怕把他自己表現得過份顯著，那麼即使是用稀

奇的表現，古怪的畫法，以及反常的色彩也還是無法遮掩。因為他的表現必是出於他的氣質

……。』」

如果這時有人碰巧從藝園經過的話，那麼，他除了隱約地聽見一陣清朗的讀書聲之外，他準

不會想到屋子裡竟會有十多個人，由此可見青年們的興趣竟會使他們不自覺地進入何等境

界！由於事先大家並沒有料到徐子昂究竟要讀到什麼地方為止，所以當大家發現他如釋重負似地

停下來的時候，都沒有出聲；甚至連艾教授也像是若有所待似的一言不發，徐子昂發覺這種情

形，便大聲地說：「好啦！該我讀的已經都讀過了，現在請問諸位的感受如何？」

經徐子昂這樣一問，於是頓時應聲四起，有如群魔出匣，你搶我奪，好不熱鬧。

有人說：「馬蒂斯一開始就主張『畫如其人』。」

有人說：「馬蒂斯所追求的顯然不止於視覺上的滿足！」

有人說：「馬蒂斯所要畫的，根本不是他對於事物的感覺，而是他對於事物的體驗，也即是他對事物的觀感。」

有人說：「馬蒂斯所謂的表現，主要是與感覺相對的，他總是要在事物的感覺表象之後，尋求它的本質和深意。」

有人說：「根據馬蒂斯的說法，無異在強調『你能畫出甚麼樣的畫，先看你是甚麼樣的人。』」

更有人說：「整個地看起來，馬蒂斯論畫，無論是立意、構圖、用色、取材，在在離不開表現，而所謂表現，並不是表現別的，乃是表現足以發揮其個性之人生觀及世界觀。」

正當大家你一言我一語搶著說個不停的時候，李郁芬就笑著對身邊的徐子昂說：「這下子你該得意了吧，我看你們眞算得上是『英雄所見略同了呢！』」

徐子昂便問：「難道你還有甚麼別的想法不成？」

李郁芬就提醒他說：「我倒是沒有，不過老師到現在還沒有表示過意見呢？」

徐子昂一聽，才留意到實情果然如此，便連忙大聲說：「方才各位同學所發表的意見，可謂大同小異，我個人以爲都相當正確，現在讓我們大家一起來聽聽老師的指教。」

大家雖然都正談得起勁，本無意立即罷休，但是聽到徐子昂大聲的要求，也都樂得表示甘願接受，於是一邊相互地打手勢，一邊相互地告訴說：「我們的意見都差不多，現在該聽聽老師的意見了！」

大家安靜下來之後，發現艾教授仍是安詳地陷於沉思之中，半晌才又露笑容地說：「我感覺大家對馬蒂斯的論旨，把握得都很不錯，我相信，他本人如果聽到各位所發表的感受的話，一定也會感到十分高興。不過，在這裡我願意為各位作兩點補充，不知道大家留意到剛才徐子昂讀到的那段馬蒂斯自述其賞畫的經的話沒有，那段話的大意是說，當他看到喬托在帕都亞所作的壁畫時，不待他預知畫題，由出現壁畫之中人物及景象，及瀰漫在其中的情操和氣氛，他便立刻明白喬托所要表現的是甚麼。我們都知道喬托是十三至十四世紀間義大利寫實主義的開山大師，他一生之中，在愛西西（Assisi）及帕都亞兩地，分別以聖・芳濟（St. Francis）和耶穌基督的生平事蹟為題材，畫出了一連串的壁畫。在帕都亞所作的壁畫中，就我所知，包括了〈背負十字架的基督〉、〈進入耶路撒冷〉、〈逃入埃及〉、〈約瑟和瑪利亞婚後〉以及〈哀基督〉等多幅。關於喬托以及他所作的壁畫的詳情，一般藝術史上都有記載；尤其是在巴恩斯博士（Dr. Albert C. Barnes）的名著《繪畫中的藝術》（The Art in Painting）中，大家更可以看到十分周詳的介紹與分析！」

艾教授在美學和藝術史上所下的工夫，享譽已久，早已有口皆碑，也難怪他隨時都能觸類旁通，教人聽他娓娓道來，不僅感到津津有味，而且簡直覺得他是在如數家珍，他看見客廳裡的一群大孩子們聽得彷彿有點著迷，便逕自接下去說：「好了，我們暫時把這些放在一邊不去管它，

我要指出的是，在美學史上，第一個把裝飾性的藝術和表現性的藝術區分開來而強調其間的差異的，是我早先已經提到的十九世紀的法國美學家歐金‧費洪，我們先前所作的討論，大致上是順著這個區分下來的，為了說明現代藝術觀念的形成，我害怕大家都在不知不覺間產生了一種錯覺，誤以為所謂表現藝術，是十九世紀以後的產物，而在那之前，則是裝飾藝術的天下；馬蒂斯以喬托的壁畫為例，來說明表現藝術所具有的特性和效能，這對我們而言，不啻是一服醒腦劑，因為方才我已經說過，喬托乃是十四世紀間的大畫家。……」

艾教授這一席話，的確是揭發了存在於這一群年輕學生心底的疑惑；尤是天真的頑童，一時禁不住竟叫了出來：「說得是呀！難道十九世紀以前，就沒有表現的藝術了嗎？」

艾教授眼見他的話引起了預期的反應，於是喝一口茶潤一潤喉嚨，然後清晰有力地問道：「你們對於這一點的看法如何呢？」

聰慧細心的林思佳，聽到艾教授的問話，就胸有成竹地舉手答道：「早先聽老師講解西方藝術觀念之演變時，曾經提到過，古代的希臘，在世界藝術史上，以建築、雕刻和戲劇聞名，但是在當時人的心中，並沒有後來的"fine arts"這個觀念，照這個事實看來，藝術的創造活動是一回事；有關於藝術創造的反省及認識似乎是另一回事，不過此二者間的關係，可能性甚多，我一時還沒有想清楚，不知哪位同學可曾考慮過？」

林思佳一面說，一面含笑向丁浩然示意，丁浩然立刻明白了林思佳的意思，就接口說：「雖然我方才也是聽了林思佳的提示才想到這一點上，不過以前我的確也曾留意過這個問題，據我想，人類的文化活動或價值活動，初時都過於人們內在急切的需要而發動進行，因為從事活動

者，無所憑藉，無所取法，所以都難免誤打誤撞，對於活動本身的性質和目的，一般人更是不清

不楚，不明不白，在這種情形之下，只有聽其自然，等到某一種文化活動，即如藝術的活動，進

行到相當的時期之後，情形就不一樣了，大家都想把某種活動的性質和目的弄清楚，一方面藉此

評判一下已往的成就，一方面則依此開拓一下未來的展望，例如，美學的思想就是在這種要求和

情勢之下產生出來的。……」

　丁浩然一邊說，一邊向艾教授投以詢問的眼光，他見到艾教授含笑點首，便繼續說：「不

過，凡是具有歷史性的人類活動，性質都不單純，一下子要完全認識清楚，事實上也有困難，

這就好比我們在夜間走路，先在黑暗中摸索了半天，然後找到一隻電筒，爲了想知道路究竟是

甚麼光景，於是打起電筒回頭一照，不消說，我們一定會看見被電光照明的東西，但是除非我們

把電筒換一個方向重新再照，否則那些存在於電光不及之處的東西，勢將永遠隱沒在黑暗之中不

爲我們所見，例如，當我們打起理解的電筒，從唯美主義的角度照去，那麼，也許我就會和十八

世紀的人一樣，只見到五類藝術顯現在"fine arts"的範圍之內，而當我們把理解轉向表現，那麼

眼前展現出來的光景又不相同，不知道我這個比喻是否有點道理？」

　大家聽完丁浩然這一番話，都感到十分難能可貴，因爲他藉生動的比喻，把一個富於概括性

的道理，表達得恰到好處，也難怪每個人的臉上，都充分流露出滿意的表情了；艾教授這時尤其

顯得高興，一邊連忙誇說：「好極了！好極了！」一邊立刻接下去說：「我方才不是答應給大

家作兩點補充的嗎？這下子總算碰上了我所要提出的第一個要點了，這個要點是甚麼呢？如果要

詳細說的話，該說的話有很多，不過爲了簡明起見，姑且讓我像這樣說，我並不反對費洪把藝術

分爲裝飾的藝術和表現的藝術兩個類，找也看出現代藝術的發展是偏向於第二類，但是，在此我必須要特別加以指出的是：古往今來的繪畫，凡屬第一流的偉大作品，莫不是兼包並容地含有裝飾和表現的兩種成份，別的人我們暫且不提，就拿力主表現的馬蒂斯來說吧，我們都該知道，他的不凡和偉大，正是在於他能以非常的手段把裝飾性的美，融進他富於表現的形式，換句話說，他的作品雖然富於深意，但卻不失其形式之美。……」

艾教授在藝術欣賞上所表現出來的洞察力，一向是受同學們的讚佩的，他常在課堂上向同學們道出他那增進欣賞力的不傳之秘，他提醒同學們說，藝術的理論，不可不讀，因爲藝術的理論，全是行家根據他們親自的體驗所提供的門路和觀念，但是單靠理論，往往還是不濟事的，如果只讀藝術的理論而不親自欣賞作品，就算了解藝術的話，那就好比只讀遊記或旅行指南而不作實地遊覽一樣。試想，風景的美妙，豈是單靠讀遊記或旅行指南便能充分體會得到的？因此，艾教授一再強調，由藝術的理論回歸於藝術的作品，使二者相互印證發明，才是欣賞藝術的正途。這個道理說起來雖是十分簡單，但是切實做到而自然而然地把它養成爲一種習慣，卻不是一天兩天的工夫可以辦到的事了。

大家聽到艾教授所作的精采的提示，都覺得十分有理，這時徐子昂尤其感動，禁不住激動地說：「聽了老師方才的提示，眞使我茅塞頓開，說實話，過去馬蒂斯的畫集我也看過一些，當時所得到的印象是，他善用色彩，關於這一點，好些著名的藝術批評家也都指出過，馬蒂斯不止是善於配色，他甚至於用色彩來造形，根據藝術史的記載，如果我記得不錯的話，他對裝飾藝術所作之最偉大的貢獻便是在爲一所黑袍教教堂（The dominican Chapel in Vence）運用赭色、

黑色與白色作了一套完整的裝飾，這套裝飾包括教堂裡的彩色玻璃窗、家具、壁飾，乃至牧師於舉行儀式時所穿著的無袖外衣。因此，當我第一次見到他在〈畫家手記〉力倡表現時，難免感到有些意外，剛才聽到老師的指點，我才恍然大悟，原來〈畫家手記〉不是別的，乃是馬蒂斯在他的藝術生命中有了一番大徹大悟之後所發的宏願，根據他這番表白，我們才能切實明瞭他是如何由淺薄進於高明；由平凡進於偉大了。……」

徐子昂這一番出自他的靈感和妙語的見證，無異是畫龍點睛，經他這麼一說，不僅他個人感到豁然開朗，大家聽了，也都立時受到了感染，對於馬蒂斯的〈畫家手記〉，多少都有了一些新的看法。袁好問想了一想，立刻大聲吵著說：「說得是呀！如果我們給馬蒂斯的〈畫家手記〉，加上一個『我的奮鬥』的副標題，豈不是正合適嗎？」

由於大家都知道「我的奮鬥」是一本書的書名，而它的作者不是別人，乃是希特勒，所以都覺得十分可笑。不消說，袁好問之所以被同學們稱爲「頑童」，正是因爲他隨時都可能表現出這種頑童的本色：調皮但卻不失其機智！

袁好問的話，把艾教授也逗得笑了起來，在一片歡笑聲中，艾教授又開始正色地說道：「說了半天，我們都還沒有離開過馬蒂斯，如果我們暫時把馬蒂斯撇開而看看其他的大畫家的畫的話，那麼無論是爵阿爵尼（Giorgione）、艾爾·格列柯（El Greco）或是雷諾瓦（Renoir），凡是他們的畫，任誰看過之後，也沒有辦法指出畫中哪一個部份是在裝飾，哪一個部份是在表現，因爲他們的畫的每一個部份，幾乎都同時發揮出雙重的作用。……」

艾教授一邊說，一邊把他那心愛的瓷茶杯，捧在手上審視著，這隻茶杯，是當年艾教授親自

在江西景德鎮上選購的，胎土細緻、釉彩豐潤、造形清奇、線條優雅；尤其是杯上所畫的達摩折葦渡江圖，更顯得奇妙無窮。每當大家發現艾教授撫弄茶杯的時刻，就知道他要發進一步的議論，或作進一步的補充了。果然，過了一會兒，艾教授放下杯子又抬起頭來說：「當然了，如果我們把雷諾瓦的畫和林布蘭的畫相比，我們不難看出它們在裝飾性和表現性上，不無偏差，前者較富於感性的魅力，而後者常能發揮動人的力量。不過……」講到這裡，艾教授自然將聲音略爲提高，「大家一定都很清楚，這並不表示雷諾瓦疏忽於表現，或林布蘭無所裝飾，我願意在這裡重新爲大家強調一次，裝飾性和表現力乃是所有偉大的藝術品的兩種主要的基本特性，二者缺一，就算不上是偉大的藝術品了！」

大家聽到艾教授重複強調他方才所發表的見解後，不僅不感覺到奇怪，反倒相互間用各種表情和暗號，傳遞大家心照不宣的默許。

原來，不久以前，艾教授應蔡校長之邀，在一次國父紀念週上，向全體師生發表了一次專題演講，講題是〈現代美學的現況及其未來的展望〉。就是在那一次的演講裡，艾教授對照藝術界的現勢講評過各型藝術論的利弊之後，終於提出了他那「審美三合一」的主張，他認真地指出，藝術品就好比是一個有機的整體，構成這個整體的質（藝術品的媒材）形（藝術品的形式）意（藝術品的內涵）事實上是無法分割開來的，一個藝術家，當他從事創作之時，如果不能三者兼顧，一體並重，使得三者相輔共成，底於圓滿，那麼，由於他斷傷了藝術的生機，所以必然不可能有偉大豐碩的收穫，當然也就別想躋身於第一流藝術家之林了。

那一次主題嚴正的演講，使得每一個聽講的人都獲得了非常深刻的印象，事後有幾位信教的

同學把艾教授稱為「美學的三位一體論者」。不多時，這個稱號不脛而走；甚至許多校外的文藝界的人士，也都獲悉，傳為美談。當消息由同學傳到艾教授本人時，他只是淡淡地說：「我很高興聽到同學們給我這樣好的一個稱號，不過要緊的是，我們都千萬不要忘記，不論是關於哪一方面的真理，都是需要靠我們每一個人來盡力弘揚的。」

自從蔡校長在校慶紀念會上發表過他那篇政策性的演講之後，艾教授也常私下向艾夫人談起，時下各大專院校師生間的關係確實正在日趨淡薄，老師和學生只有在教室裡才能勉強維持住一種純粹屬於形式上的關係，上課走進教室，講臺上授課的是老師，講臺下聽講的是學生；下課走出教室，這個分別便不再存在，於是在學生心中沒有老師，而老師眼中也看不見學生。艾夫人起初大表驚異，因為多年以來，他親眼見到艾教授是如何受到學生們的愛戴，而她們一家又是如何與學生們保持密切的關係，不過後來她才逐漸明白，H大學的校風已經十分難得，而像在她自己家中這樣的歡聚，更屬少有。對於當今這種師生疏淡的普遍現象，艾教授曾經一針見血地指出過，當前師生關係的疏淡，事實上乃是一種互為因果的惡性循環。由於學生人數的急增，小班制的教學幾乎已經全被大班制的教學所取代，在一個班上，作為數十分之一的學生，心知老師不可能獨對自己多所關照，因此除了上課聽講，對老師並不奢望能夠建立任何進一步的親密關係；當老師的人也是一樣，一走進教室，便須面對五、六十個學生，能夠叫出每一個人的名字，已經相當困難，更不消提個別的接觸與指導了。在這個情勢之下，教室便無形中變成了單純傳授知識的場所，老師進教室，為的是傳授知識；學生進教室，為的也只是接受知識，於是知識的傳授與接受便成了雙方的責任，只要雙方盡到了自以為應盡的責任，便感到功德圓滿，無所虧負，孰不知

知識必須配合熱情，否則便難以放射照人的光輝。由於艾教授充分地意識到這一點阻礙，因此，每當他自己和學生接觸，無論是在課內或課外，他從不在意學生人數的多寡，也從不以現實的功效，總是表現得同樣的認真；也同樣的懇切。說也奇怪，艾教授這種「教百人如一人」的一貫態度，使得每一位同學都同樣感到老師的親切和熱心。凡是艾教授所至之處，總是自然而然以他為中心，形成一個精神的磁場，他不著形跡地影響每一個人，並且使大家在不知不覺中團結在一起。過去如此，現在亦復如此。

艾教授看見學生們在意向上，都充分地表現出給予他的支持和信服，內心感到十分欣慰，便接下去說：「本來關於裝飾與表現並重的見解，有好些名家的學說可資引證，不過這個問題說來話長，相信我們以後還有機會討論……」說到這裡，他故意睜大了眼睛像是不放心似地問道：

「你們該沒有忘記我還有一點補充沒有說到吧？」

「老師，我們從來用不著擔心這點！」女孩子們混聲合唱似地搶著答道，由於大家是出於不約而同，所以當她們發覺之後，也都忍不住跟男孩子們一同笑出聲來。

艾教授這時也帶著微笑地說：「好！既然大家都還記得，那麼現在就讓我把它指出來吧！」他一邊說，一邊用眼睛注視著徐子昂，「剛才徐子昂給大家所宣讀的〈畫家手記〉，大致說來，凡是馬蒂斯在文內明白地提到與表現相關之處，他都已經讀到了，不過在我的記憶中，該文最後的兩段，馬蒂斯雖然沒有明言表現，卻與表現最為相關，也許徐子昂還沒有留意到，所以讀的時候，反倒把這兩段給省略掉了。」

徐子昂聽到艾教授這樣說，聳聳肩膀，顯得有些不好意思。但是馬上承認說：「老師，我

確是沒有看出來最後兩段如何與表現相關。」

艾教授微笑著說：「你一時看不出來，並不怪你，只是我好久沒有讀到這篇文章，細節已

記不清楚，現在你不妨先把這兩段的大意講給我們大家聽一聽。」

徐子昂連忙再翻看一下譯文的最後一部份，屋子裡的人，都鴉雀無聲地靜靜等著他。過了一

會兒，只聽徐子昂打起精神說：「馬蒂斯在〈畫家手記〉最後兩段中所提到的大致是說當時有

一個名叫培拉頓（Peladon）的作家，此人料必小有名氣，他看不慣以馬蒂斯為首的這群畫家的

作風，指他們標新立異，不以天才自命，反以『野獸』（Fauves）自居。他並且還老實不客氣

地批評馬蒂斯的畫，說甚麼馬蒂斯的畫並非出自真誠，因為他認為馬蒂斯既沒有理想，也沒有規

矩。言下之意，馬蒂斯簡直就是任性胡來。針對這種煞有其事的指責，馬蒂斯心平氣和地答辯

說：藝術並不是沒有法則，但是法則是藝術家立下來的，他指出：『我們必須先要有莊嚴偉大

的藝術家，而後我們才可能從他們那裡學到它們，』接著，馬蒂斯強調說，在個體之外，法則

是不存在的，否則法國十七世紀最偉大的悲劇作家拉辛（Jean Racine），比起飽學的教授來，

就不可能具有更高的才華了。他並且指出，重複一個絕妙的詩句，任何人都易於辦到，只是想要

識透它的涵意，卻只有少數人才行了。……」

徐子昂在艾教授所教導的學生之中，是少數在悟性及才華兩方面都有優異表現的青年之一，

當他複述馬蒂斯〈畫家手記〉最後兩段的要點時，艾教授不僅一直在注意聽，同時根據他複述的

方式，便心知他多少已經領悟到先前被他忽略的道理。果然，徐子昂最後作結說：「馬蒂斯不

僅毫不保留地藉對於那些循規蹈矩專以模倣為能事的畫家的卑視，來強調他對於藝術家的原創力

的重視與讚許，並且他更挺身而出，以時代的代言人自命，他說：『無論我們是否情願，我們總歸是屬於我們自己的時代，同時也分享著時代的意見，偏愛與幻想。所有的藝術家都帶有他們所處之時代的印記，而偉大的藝術家所帶者尤其深刻，例如：柯爾培（Courbert）就要比佛蘭德林（Flandrin）更能代表我們的時代，；而羅丹也要比弗瑞米厄忒（Fremiet）更能代表我們的時代。』最後，馬蒂斯更以幽默而帶有挖苦的口吻指出培拉頓不明此理。」

徐子昂停下來的時候，臉上浮現出一絲若有所悟的笑意，大家聽了徐子昂在艾教授的關照之下所作的補充，雖然一時都還未必完全弄清其中的涵意，但是，即使是最起碼的了解，已是使他們感覺到老師方才所作的提示，不僅顯得確乎必要，而且更值得他們好好細加玩味。

凡是進入藝園參加週末茶會的學生，在心理上都感覺到藝園中的氣候總是清朗的，而這種「心理氣候」的形成及保持，除了艾教授是一個主要的原因，其他每一個參加討論的同學，也都有直接的關係，在討論之中只要他們碰到有弄不清楚的地方，便立刻毫無顧忌地自動發問，而每當同學們把問題提出來的時候，艾教授不僅重視問題的本身，盡可能地幫助大家尋求圓滿的解答，同時更對提問者表示親切的鼓勵和欣賞。像這樣，除非是出於同學的自願，否則「如坐雲霧」的感覺，每個人都知道是有辦法立刻把它消除的，這個辦法不是別的，只是發問！事實上，大家也都日漸地體會出艾教授平日與同學們交談時所花的苦心，他總是因勢利導，依照實際的需要，主動地創造一些讓學生們發問的機會，幫助他們留意到存在於自己內心的問題。

徐子昂笑著把話說完之後，艾教授一邊愉快地對他點頭示意，一邊又把茶杯抓起來握在手上，若有所待地把玩著。這一回又輪到矜持內向的王超白發出特別的請求了。凡是聽到他發言的

時候，每個人都感覺到他所說一字一句彷彿都先在他的頭腦裡多打了幾個轉兒，然後才從他的口裡面吐露出來似的，所以顯得非常難得。「老師，雖然我還沒有讀到馬蒂斯的原著，不過聽起來徐子昂剛才所說的想必不致於走樣，只是無論如何我個人還是感到太過於簡略了，我們都知道老師從國外帶回來不少單張精印的西洋名畫，是不是可以請老師就馬蒂斯的觀點，選一些出來，一則印證一下他的見解，一則給我們大家開開眼界？」

不消說，王超白的提議所引起的反應是如何地熱烈了，艾教授平靜地放下了茶杯，一抬頭看一看壁上正走得滴答作響的掛鐘，然後說：「各位稍安勿躁，聽我說，王超白的提議非常好，只是今晚時間已經不早，看圖的事，只怕只有改天，等我先把圖畫略事清理之後，才能照你們的意思做，現在姑且讓我把該說的先說一說，使大家先得個印象，如果大家有興趣，回去之後，何妨花點時間，到圖書館翻翻畫集，自行印證一番。」

大家聽到艾教授這樣說，都不約而同地看看鐘，才知道時間果然已經不早，于維見到這種情形，便順著老師的意思並代表大家說：「只要老師肯答應給我們看，相信大家遲一點再看也是一樣，要緊的還是老師先給我們作一些必要的講解和指點。」

艾教授聽到于維說出這樣通情達理的話，感到十分欣慰，便高興地說：「既然如此，就聽我說吧！相信大家不待我解釋，一定都知道甚麼叫做『學究』，也一定都很清楚學究的來歷和習性。大致說來，飽學和泥古便是學究的兩大特徵。他們的長處和短處也可以就這兩大特徵中尋出端倪。對於人類過去的文化活動和成就，他們所知必然不少，但是由於他們全心致力於顧後，以致無所用心於瞻前，於是在他們的心目之中，人類文化活動登峰造極的黃金時代，必然存在於

過去，其所以然，是因為他們在過去已經找出了足使他們佩服得五體投地的大師，從這些大師的成就裡，他們相信已經發現到許多足為萬世法的金科玉律。就拿藝術界的學究來說吧，如何師法古人，以求在技巧上向古人看齊，在他們看來，便成了最要緊也是唯一值得他關心的事。不過，可想而知的，一個藝術家如果既不創新，又不求變，只以襲古為能事，那麼，到頭來，他所能模做到的，除了是僵死而沒有生氣與靈魂的軀殼之外，還可能是甚麼呢？」

艾教授這一番曉暢明白的話，使大家聽得都很入神，丁浩然禁不住悄悄地對林思佳說：「聽老師說起來似乎並不怎麼費力，但是要做到像他這樣把道理講得簡單明瞭，但卻痛快淋漓可真不容易！」林思佳一邊點頭，一邊小聲地回答說：「你說得一點不錯，不過老師的話還沒說完呢！」

緊接著一番感慨之後，艾教授又展開了笑容，並且興致勃勃地往下接著說：「談到學究，我們真可以說時不分古今，地不分中外，學究處處有。西方人把學究稱為"Academicism"，把方才我們提到過的學究們所表現出來的想法和作風，稱之為"Academicism"，所謂"Academician"，譯成中文，便是『學究主義』。也許我們之中會有人奇怪為什麼我會談到學究，而且一講就是一大堆，好，現在讓我們言歸正傳，我之所以要談到學究，並且論到學究如何如何，無非是見到馬蒂斯所提到的那位批評他的培拉頓先生，便是一個不折不扣的標準學究，因為他搬出來想要壓倒馬蒂斯的道理，正是學究們一貫採用的道理，他們滿腦子的傳統，滿腦子的法則，最見不得藝術家自闢蹊徑，獨樹一幟，表現出大異從前或與眾不同的新技巧與新風格。當然了，歷來能夠滿足學究口味的畫家，不僅有，而且有的是，舉幾個例來說，像約翰·辛格·薩金特（John Singer

Sargent）和羅拔・享利（Robert Henri）都在學馬內（Manet）；恰爾德・哈山（Childe Hassam）、

雷德費爾（Redfield）、蓋柏（Garber）以及好些別的人，都在學莫奈，不錯，這幫人多多少

少都學得了一些馬奈和莫奈的技巧，但是由於對於世界與人生，他們都沒有像馬奈和莫奈那般深

刻的體驗和獨到的看法，以致於把他們這些人的畫和馬奈或莫奈的畫拿來一比，就難免會顯得

『貌合而神離』，徒然是『虛有其表』！再就惠施勒（Whistler）和杜蘭（Derain）來說吧，

前者把維拉史喀士（Vélasquez）和柯爾培的畫法死板板地併湊在一起；而後者在『依樣畫葫

蘆』上所下的工夫更大，舉凡塞尚（Cézanne）和梵谷（Van Gogh）、馬蒂斯、畢卡索（Picasso）、

布朗齊諾（Bronzino）、柯樂（Corot）以及雷諾瓦等人的畫，他無一不學，但是他的本事除了

嘵得過像培拉頓那一類的學究之外，在真正內行人的眼裡，就難要贏得一個『東施效顰』之譏

了！為甚麼呢？理由仍舊是一樣的，他學來學去，學到的無非仍是一些空洞的外表，不消說，從

馬蒂斯的觀點看來，徒有其表的東西，事實上，馬蒂斯也即是根據這個理由，

來反抗學究式的批評。」

艾教授最後的幾句話，就像是一枝魔杖似的，他只是用它輕輕地一點，立刻就點醒了潛藏在

青年心靈中的悟性。艾教授留意一下學生們的反應，發現他們大多數正在若有所悟地大點其頭。

於是他就趁勢問道：「從馬蒂斯針對培拉頓的批評所作的反對裡，你們還能看出此甚麼正面或

積極的意義來呢？」

徐子昂帶頭說：「有感於衷而形諸外的藝術家，才是真正的藝術家。」

王超白也不假思索地接著說：「相對於表現而言，技巧只是手段，表現才是目的。」

于維也不甘後人地說：「路是人走出來的，藝術的傳統也是藝術家開出來的。」

袁好問大聲說：「墨守成規而不能自出新意的作畫的人，只能算是畫匠而不能算是畫家。」

林思佳認眞地說：「有創造性的藝術家才是眞正的藝術家，因此藝術家的成就不可一概而論。」

胡海倫也順著說：「個性與活力，乃是藝術家的生命，沒有個性與缺乏活力的藝術家，模倣性再大，也是枉過一生。」

李郁芬則意味深長地說：「唯有寓藏在藝術家所創造出來的獨特形式之後的活潑潑的精神，才是永生的。」

艾教授聽見一句句寓意深刻的警語，出自一個個男女青年的口中，內心充滿著快慰和感動。

「得天下之英才而教育之，一樂也！」在好些人聽來雖是老生常談，但是，一個像艾教授這樣把全部精力放在教學上的人，當他面對著此情此景，發現屬於他自己的心靈和屬於令他喜愛的學生們的心靈，彼此交感共鳴，盪漾著理解的迴聲，他除了把這話當作內心感受之最好的形容之外，又怎能不把它視爲萬古常新的至理？

客廳裡的一群大孩子，看見他們的老師顯得十分開心的樣子，知道他們都還沒有說錯甚麼話，所以也都非常得意，因爲他們每一個人幾乎都已經了解老師的個性，每逢有人說話離了譜，他臉上的表情立刻就會變得嚴肅起來，心情也會立刻顯得沉重起來；不過，無論是喜是憂，都同樣是出乎他對於學生們的關切，他高興見到天眞爛漫的青年學子，個個都亮起心燈，照明美、眞、善的所在。如果他察覺他們的心燈幽暗欲滅，他就會盡

心盡力地幫助他們去重新點燃。

當大家爭著把內心的感想傾吐出來之後，室內雖然重新恢復了寧靜，但是熱烈討論的氣氛卻始終瀰漫著每一個角落，這時，只聽艾教授以愉快的語調說：「我很高興聽到方才的議論，這此話雖然也正是我想要說的，但是能由你們說出來，使我感覺到格外高興。」說到這裡，艾教授收斂住笑容，繼續正色地說：「不過，相信你們也知道得和我同樣清楚，相對於有慧觀，富靈感，能創造的藝術家而言，技巧與表現是無所謂手段與目的之分的；唯有靠獨特的技巧，才能完成獨特的表現；只有相對於但知模倣，無能創造的畫家而言，這個分別才顯出它的意義，而這個意義不是別的，乃是在於強調表現的重要性。我們都知道，全靠模倣而得的技巧，往往只是一無表現的技巧，一無表現的技巧，當然與作為藝術家之生命的個性及活力無關了。」

艾教授說到這裡，暫時又停了下來，他一邊把茶杯握在手裡，一邊察看一下室內的動靜，果然才過了一會兒，袁好問先發問了：「聽老師方才所說的最後幾句話，其中像是還有些問題，難道說畫家都不該模倣別人的技巧？技巧的模倣難道說完全是沒有價值的舉動嗎？」

艾教授聽見袁好問像這樣問，微微一笑，正要答話，胡海倫卻從旁搶先說道：「我想老師並沒完全否定模倣的價值的意思。老師方才所否定的是一無表現的技巧。一無表現的技巧雖然往往是由模倣而得，但是由模倣而得的技巧卻未必一定都是一無表現的。」

「我同意胡海倫的看法，」徐子昂隨後加入了他的意見，「據我所知，古今中外，許多偉大的畫家，在獨創一格之前，往往都有一段相當長時間的臨摹期；在我國，傳移摹寫自古便被列為繪畫的六法之一，足見臨摹他人的作品，學習他人的技巧，乃是畫家更上層樓之基本的訓

練。」

當胡海倫搶先發言時，艾教授絲毫不以爲忤，仍是面帶笑容，等到徐子昂接著把話說完時，他才重新開口對大家說：「難得他們三位能像這樣地密切合作；袁好問提出意義重大的問題；胡海倫提出適當的分辨；徐子昂則據實作進一步的引申。現在輪到我來說，我認爲把他們三位的意見略爲補充一下便已經足夠了。的確，徐子昂說得不錯，許多偉大的畫家，也都有一段臨摹的經歷，不過他們絕不甘於微沾風露，撮摭遺緒，單以學習技巧爲能事，而要革故鼎新，因陳蛻化，展現非常之手段，建立獨特的風格。我們試以塞尚和我們先前提到過的杜蘭爲例吧，我們都知道，塞尚和杜蘭都是法國的現代畫家，雖然二者在臨摹上都下過相當苦功，但是他們在藝術上的造詣和成就，以及在藝術史所佔的地位，卻是無法相提並論的。我們先就塞尚來說吧，大畫家米開蘭基羅（Michelangelo）、格列柯以及皮薩洛（Pissarro）等，都是他師法過的對象。從米開蘭基羅那裡，他學會了如何藉表現肌肉的緊緊感以達成繪畫的堅實性；從格列柯那裡，他學會了如何藉變形的方式以使出現在繪畫之中的形、色、事物符合他心中的構想，具現他所欲表現的主題；從皮薩洛那裡他學會了如何使光色混合，並用色造形，使得畫面顯得格外生動鮮活。我們再就杜蘭來說吧，據我所知，杜蘭生來就是一個非常聰明的孩子，他起先想當工程師，可是後來不知怎樣突然對藝術發生了濃厚的興趣，他先後跟畫家佛拉芒克（Vlaminck）以及馬蒂斯做過朋友，並且在一起畫過畫，大約自一九○八年起，爲了想找出一條適合他自己的道路，他試驗過立體立義（Cubism）與印象主義（Impressionism）的畫法，也模倣過梵谷、高更（Gauguin）以及塞尚的畫風，但是直到一九五四年，遭遇車禍死亡爲止，他始終沒有能夠超越模倣的界限。

從這個例子，我們顯然可以看出，模倣並不是壞事，偉大的畫家也並非不屑於模倣，不過，值得我們特別留意的一點是：如果單就模倣的本身或模倣的階段來看，模倣既不是使畫家必能成其為偉大的畫家的理由，塞尚的成就之所以要高過於杜蘭，主要便是在於能在模倣中創新，也不是使畫家不能成其為偉大的畫家的原因，塞尚的成就之所以要高過於杜蘭，主要便是在於能在模倣中創新，也即是說他能兼探眾家之長，融會貫通，形成一種足以表現其本身個性的新風格；反過來說，杜蘭之所以要低於塞尚，主要的也即是因為他無能在模倣中創新，這樣一來，就產生出身為藝術家所能扮演之最為悲哀的角色，他的作品越成功，使人看起來越像是別人的作品。我們從他的作品裡只能或隱或現地看到被他模倣的人的影子，至於他自己，我們卻始終無法在他的作品裡找到。」

艾教授談得興起，又說理，又舉例，又打比，直把馬蒂斯的論點發揮得淋漓盡致。大家聽了都感到非常高興，因為在艾教授的引導之下，大家都充分地領受到峰迴路轉，柳暗花明的情趣。

這時，一直坐在一邊旁聽的艾夫人，又端起茶盤，帶著微笑，分送剩餘的點心了，這無異是提醒大家說，時間確已不早了。時間雖在不知不覺之中溜走，但是每一個人的內心都知道時間沒有白過，因為每一個人都覺得自己的內心愈來愈充實。

客廳壁上的掛鐘，仍是以平均的韻律滴答不停地作響，但是鐘面上的短針和長針，都分別地接近於十一和十二的羅馬數字了，每一個人都意識到愉快的討論，不久就要告一段落，因此，當艾教授把話停下來的時候，客廳裡呈現了一片類似出現在音樂會場裡的氣氛。凡是參加過盛大的音樂演奏會的人，一定都十分熟悉那種演奏剛剛完畢時彌漫在整個會場裡的特殊氣氛：滿座的大廳裡鴉雀無聲，每一個人都如癡如迷，意猶未盡地兀自陶醉在回味之中的美妙的旋律裡。

艾教授見到這種情形，便以爽朗的聲調打破了略帶依戀意味的寧靜，他仍是帶著慣常的那種將風趣和智慧自然混合在一起的笑容說：「今晚因時間的關係，討論恐怕只能到此為止了，不過最後我所要指出的一點是：今晚由袁好問所發起的討論，到目前為止，我們所討論到的還只限於『甚麼叫藝術？』這個問題。『甚麼叫藝術？』雖然和『甚麼是藝術？』相關，但顯然這是兩個不同的問題，根據我們今晚討論的結果，我們大致上都已經知道甚麼叫藝術了。但是知道甚麼叫藝術，並不就等於知道藝術是什麼。這就好比我知道誰叫徐子昂，但我未必因此就知道他是甚麼樣的人；當然了，要想知道徐子昂是甚麼樣的人，我一定必須先得知道究竟誰叫徐子昂。照這樣看來，我們今晚討論的結果，實際上只能算得上一個問題的開端。相信我們以後都有興趣把這個問題討論下去的。好吧，歡迎你們下個星期六再一塊兒來參加討論。」

於是，在一聲聲：「老師、師母晚安！」「老師、師母再見！」的聲中，每一個聰慧好學的青年各自懷著回味與期待的心情，離開了藝園。

（二）

甚麼是藝術？

又到了週末的黃昏後，徐子昂、王超白和丁浩然一行三人，邊走邊談地從男生宿舍走出來，當他們經過袁好問的房間時，發覺他已早一步走了。於是他們過了「斷橋」走上一頭通向體育館，另一頭通向藝術中心的健美大道。三人互道：「回頭見！」便心照不宣地分道揚鑣了。

徐子昂沿著垂柳夾岸的小河，獨自朝著藝術中心的方向走去。李郁芬早上告訴過他，音樂系最近要舉行一次音樂演奏會，她被美籍教授兼H大學交響樂團的指揮華爾特先生指定擔任鋼琴主奏，課餘的時間都要練琴。只要到藝術中心的音樂廳，便不怕找不到她。果然，當徐子昂走近藝術中心時，便聽得一陣猶如行雲流水似的幽揚的琴聲，從音樂廳裡傳出來。他不覺加快了腳步，才不一會兒便已悄悄地閃進了音樂廳頂後邊的側門。他從梯田式的座位的頂端望下去，看見秀髮披肩的李郁芬正坐在鋼琴前彈得入神。練習時，交響樂的協奏部份，是由播放錄音帶來替代的，雖然細聽起來，李郁芬的演奏和協奏的錄音還不能配合得天衣無縫，但是她那靈巧的手指，觸擊琴鍵時，一個個的音符便先後繼續地出現，直把那流暢動聽，充滿著抒情意味的拉哈曼尼諾夫（Rachmaninoff）的第二號鋼琴協奏曲彈得如歌如訴。當時，李郁芬已進入第三樂章，也就是這首樂曲的最後一個樂章，徐子昂坐在後端，一動也不動地靜聽著，也注意到李郁芬隨著音樂的輕重緩急，時而仰頭閉目，持而低首前傾，表現出一片陶然忘我的神情。

面對著此情此景，徐子昂禁不住就暗地思量：「艾老師上週末在藝園裡說得真不錯，知道甚麼叫做藝術並不等於知道甚麼是藝術。通常我們都把音樂叫做藝術，可是，究竟甚麼是音樂呢？是作曲家所寫出來的手稿嗎？是印製出來的樂譜嗎？是現場的演奏嗎？是演奏的錄音嗎？是出現在作曲家內心的樂念嗎？是演奏家所表現出來的技巧嗎？是樂器所發揮出來的性能嗎？是機

械作用所產生出來的效果嗎？還是在欣賞者內心所激起的一連串的聽覺呢？」當這一大串的問題，突如其來地湧現在徐子昂的內心的時候，使他感覺到非常之驚奇，他起先嘗試把肯定的答案，分別地給予每一個問題，例如：音樂即是作曲家所寫出來的手稿；音樂即是印製出來的樂譜⋯⋯等等，結果發現不對，隨後又嘗試把否定的答案分別地給予每一個問題；例如：音樂不是作曲家所寫出的手稿；音樂不是印製出來的樂譜⋯⋯等等，結果發現也不妥，正在進退維谷不知如何是好的當兒，音樂廳裡的樂聲已在『噹！噹！噹！』一連三響的琴聲中嘎然而止，徐子昂一時也顧不得給問題找尋確切而適當的答案，連忙一邊大聲地鼓掌，一邊熱烈地高呼⋯"Bravo!"

李郁芬將一曲彈完，不料原本空無一人的大廳，竟出現了掌聲和喝采聲，立刻本能地以驚疑的眼光橫掃急搜，當地抬頭仰望，發現到站立在後座的徐子昂時，馬上嘟起了嘴說：「原來是你呀！可眞把人給嚇了一跳呢！」

「瞧妳彈得那麼起勁，妳總不希望我一進來就把妳打斷吧！」徐子昂笑著解釋說。

兩人把東西收拾好之後，一同出了音樂廳，仍是沿著健美大道靠小河的一邊慢慢地向走。

這條河雖小，但是一則垂柳夾岸，二則河道彎曲，尤其是在晚間，雖然沒有樂聲，倒也不乏燈影。自從兩年前丁浩然有感於河邊的情調，把一個富於詩意的名稱——「星星河」給予它之後，這個名稱便不脛而走，事實上，唯有生活在一個特殊的環境中的人才能充分體會出環境中的特色。學校中景物的名稱，除非由同學們自取，否則他們聽起來就不會感覺到那般親切，那般與他們的生活分不開來。

徐子昂與李郁芬正談笑間，遠遠望見有兩個人影匆匆忙忙跑過來，人還沒看清楚，聲音已經

先到了：「你們眞瀟灑，還在優哉游哉地散步，今晚的聚會艾老師說要提早半小時開始呢！」

他們一聽就知道是頑童的聲音，果然胡海倫被他拖在身後，顯出一副可憐兮兮的樣子。

他們四人急急忙忙地趕到藝園，看見同學們到了很多，艾教授正向丁浩然問起這次系際辯論會的情形，據丁浩然回答說，前晚他們哲學系隊所遭遇的強敵是物理系隊，幸虧因爲對方合作欠佳，後勁不足，致使哲學系隊反敗爲勝，如果對方個個都像第二、三助辯陳勝言和苗天義那樣機巧，善辯，那結果就要改觀，哲學系隊十之八九要慘遭滑鐵盧了。

艾教授聽丁浩然這樣說，深感興味，當徐了昂等四人進門以後，他只是點頭揮手，示意他們就坐，丁浩然見到這種情形，就繼續說：「當晚我們抽到的立場是正方，他只是把隊友們的意見草草作一綜合，所以立論並不怎麼精彩。」艾教授見丁浩然語帶懊喪，就微笑著問：「那麼你的看法究竟如何呢？」

物理系隊是反方，主張『新詩無價值』，說來慚愧，雖然我擔任的是正方主辯，但是我個人的見解既不屬於正方，又不屬於反方，所以頗感『英雄無用武之地』，當時只是把隊友們的意見就坐，丁浩然見到這種情形，就繼續說

丁浩然經此一問，頓時顯得意氣飛揚，林思佳看在眼裡，就從旁細聲打趣道：「這下子你該『英雄有用武之地』了吧！」

果然丁浩然胸有成竹地說：「老師，我想來想去，始終覺得『新詩』這個名詞大大地不妥當，因爲新舊是相對的：唯有相對於舊，所謂『新』才能顯得出它的意義，照這樣看來，凡是出現在文學史上的詩，相對於其前代的詩而言，都是『新詩』；相對於其後代的詩而言，則是『舊詩』。就拿我國的詩在歷史上的演變來看吧，我們都知道，四言詩萌芽於周初，全盛於西周與東詩』。

· 45 ·

周之際，而衰於秦漢；五言詩，起於東漢，盛於魏晉南北朝，衰於唐代；七言詩形成於六代，全盛於唐代，而到了五代，宋朝則又是詞的天下了。請問：在於周初，誰能說四言詩不是新詩呢？在於東漢，誰能說五言詩不是新詩呢？在於六朝，誰又能說七言詩不是新詩呢？然而，在於魏晉南北朝，誰能說四言詩不是舊詩呢？在於唐代，誰能說五言詩不是舊詩呢？在於宋朝，誰又能說七言詩不是舊詩呢？『今之視昔，猶後之視今』，如果詩的本身缺乏特性，沒有特殊的風格，單是靠產生它的時間居後，於是便美其名為『新』詩，其實是毫無意義的；凡是想佔時間便宜的詩人，他的作品終究經不住時間的考驗，而要被時間所淘汰的！」

雖然丁浩然早已贏得了詩人的美譽，但是大家沒有料到他一口氣說出了一篇大家平常很少聽到的道理，不僅言之成理，而且持之有故，尤其是最後的那幾句話，更顯得語重深長，連艾教授聽了也禁不住點頭表示讚賞。

丁浩然稍停了一下，立刻又接下去說：「當然了，歷代中國的詩，其所以都能算得上是『新』詩，除了時間上相對的差別之外，風格上的特徵才是主要的因素，如果四言詩未曾出現於周初，而是出現於現代的話，那麼，由於其風格上的獨特性，我們也沒有理由不把它當作新詩來看待。如果我說得不錯的話，那麼一部文學史實際上也就是一部風格的開創史或革新史。詩，如就其風格來看，乃是只談得上差別而無所謂新舊的；凡是具有獨特風格的詩，都是萬古而常新的。」說到這裡，丁浩然自然而然地引用了上週末他在圖書館中所見到的那段印象深刻的話，他說：「王國維先生在他的《人間詞話》中有如下一段一針見血的話：『文體通行既久，染指遂多，自成習套。豪傑之士，亦難於其中自出新意，故遁而作他體，以自解脫。』依此，我十分同

情時下的詩人在形式上求自由，在內容上求解放。不過我要指出，這個要求實際上也是歷代詩人一致的要求。時下所謂的『新詩』，其所以成問題，據我看，不在詩人竭力求變，而在不了解甚麼是『新』！」

說到這裡，丁浩然以一種無可奈何的神情繼續往下說：「說實話，前晚的辯論會，物理系隊起先之所以顯得氣勢如虹，銳不可當，也正是因為擔任第二助辯的陳勝言抓住了這一點，他先是斬釘截鐵地斷言新詩毫無價值，然後指出其所以沒有價值，是因為好作新詩的人根本就不懂得甚麼叫做詩。陳勝言說完之後，接著由第三助辯苗天義發言。他先是重複強調陳勝言的見解，指出所謂詩，乃是以帶有音韻與節奏之恰當的字句，將優美而深刻的思想、想像、以及感情，加以精彩表現的結果，然後十分技巧地當眾宣讀了三首標題為〈豬肉〉、〈饅饅頭兒〉以及〈臭豆腐〉的新詩以示對照。這三首東西，都是出於時下一個自命不凡的詩人之手。當他以痛苦的表情讀完頭兩首的時候，已經引得場內人聲鼎沸，終至噓聲四起；然而厲害的是，他當時就像是要急於宣讀他自己的作品似的，一本正經地把第三首也讀了出來，甚麼『遠遠地就聞到一股臭味，遠遠地就聞到一股臭味，臭豆腐，臭豆腐……』呀！還有甚麼……」

『蒜頭的味兒，醬油的味兒，辣椒的味兒，還有臭豆腐的味兒……』袁好問坐在一邊，再也按捺不住，就怪聲怪調大聲搶著往下接，他顧不得把大伙兒逗得失聲大笑，兀自伸出雙手用帶有濃厚感情的語調，故作癡迷地照唸不誤：「『啊啊，遠遠地，就聞到那一股臭味，那一股……』哎喲！」

大家正笑得前翻後仰，不料竟出來一聲「哎喲！」使大家莫名其妙。原來，頑童表演得太

過傳神，使得平日一見臭豆腐就退避三舍的胡海倫，忍不住在他身上狠狠地擰了一把，等大家弄清楚究竟是怎麼一回事之後，更是笑得不可收拾了！

丁浩然好不容易先強自忍住了笑，十分篤定地說：「是吧！大家可以想像前晚苗天義的鋒頭該有多健了吧！其實照我看來，唯有從傳統的風格中演變出來的詩才是眞正的新詩，也唯有眞正的新詩才能表現出成熟而不顯得幼稚，我眞期望當今的詩人，都能創作出一些足以發揮詩的特性之成熟的作品。像這樣，我國的詩才能維持其萬古常新的命脈！」

丁浩然的高論，使每個人聽起來都感覺得很舒暢，因為大家都親眼見到現代詩壇中烏煙瘴氣的情形，這種情形多少使大家產生出一種惋惜和反感。

每當同學們談論或歡笑的時候，艾教授總是面帶微笑，十分自然地流露出愉快而滿懷欣賞的神態。平日他總是向H大學的同事們表示說，好學深思的青年所具有的智慧是不可輕視的，因為他們的意見出之於純眞，都是有感而發，所以他們的言論，使比較世故的人聽起來，常能產生一種撥雲見日或振聾啓瞶的作用。只有經常無拘無束地和年輕人交談，你才能隨時重新留意到好些事情的眞相。在習慣上，只要同學們肯踴躍發言，艾教授總樂於傾聽，他曾一再提醒同學們說，討論始於了解；了解始於傾聽，否則討論就不會有甚麼結果。但是每當同學們表示在知識上有求於他的時候，他也總是當仁不讓地發表他個人的見解。

丁浩然講完話之後，客廳裡安靜了好一會兒，艾教授發現學生們的眼光，都不約而同地集中到他的身上，於是慢慢先放下茶杯，然後略略將身子挺直了說：「大致上說來，我同意丁浩然的見解，詩是只談得上差異而無所謂新舊的。根據他所說有關前晚辯論會的詳情，相信也許有人

早已想到，現在通行傳統的辯論方式是先出一個論題，然後分成正、反兩方，使得參加辯論的人分作兩邊各執一辭，這樣一來，參加辯論的人為了遷就被限定的立場，不僅立論受到限制，而且往往言不由衷；何況，對於好些事情的看法，正確的觀點根本不在為論題所限的正、反兩端。」

說到這裡，艾教授不覺笑了起來，「例如：照我看來『新詩是否有價值？』根本就不能真正成為一個辯題，因為真相是：好的新詩當然有價值，壞的新詩當然沒價值，既然新詩的價值決定在它是好抑壞，而不決定在它是否為新詩，所以事實上『新詩是否有價值？』根本沒有甚麼好辯的，關於這一點，丁浩然方才表明得相當清楚了。」

艾教授的分析一下子就指出了癥結之所在，大家都深以為是。這時候，于維很認真地說：「老師說得不錯，現行的辯論方式確是有缺點，不過我相信如果每次辯論會之後，都能像今晚這樣重新檢討，那麼辯論會即使不完善也還有它的價值。」

「不錯，我參加不少次辯論會，我常常覺得辯論會只能分輸贏而不能定是非，所以將辯論的結果當作進一步討論的起點倒是正合適。」王超白立刻說出了表示贊同于維的話。

艾教授正想說話，不料看見兩個小女兒心心和小嫻一起從屋裡跑出來爭著問：「爸爸，媽媽問蛋糕烤好了，要不要現在拿出來給大哥哥大姐姐們吃？」引得大家都笑了起來。

吃蛋糕的時候，有的繼續私下談論有關於辯論的問題；有的逗哄兩個小女孩玩，女同學們則多半圍著艾夫人請教蛋糕的做法，等大家把各人的一份吃得差不多，艾教授就示意大家就坐，艾夫人則將一對小姊妹帶進裡屋去。

艾教授首先發話說：「相信大家都還記得，我們在上週末所留下的問題是甚麼吧？」

「老師，我們都記得！」大家立刻答應。

「好極了！」艾教授笑著說：「那麼我請問你們究竟甚麼是藝術呢？」

「藝術就是模倣。」

「藝術就是遊戲。」

「藝術就是幻覺。」

「藝術就是想像。」

「藝術就是直覺。」

「藝術就是美。」

「藝術就是感情的表現。」

「藝術就是願望的滿足。」

「藝術就是客觀化的快樂。」

「藝術就是技巧。」

「藝術就是可以產生感覺之事物的外表。」

「藝術就是經驗。」

「藝術就是形式。」

「藝術就是功能。」

「藝術就是移情的作用。」

「藝術就是抽離的過程。」

「藝術就是孤立的狀態。」

「藝術就是心理的距離。」

人多在一起討論問題，意見雖嫌紛雜，但卻能集思廣益，艾教授才把問題提出來，大家就爭著各就所知所聞，你一言，我一語，一下子工夫就提出來十多種說法。當大家發表意見的時候，艾教授仍是面帶微笑注意聽，等大家把所要發表的意見都發表過了，他先看看徐子昂然後說：

「既然大家提出來這麼許多的說法，我相信你們必然都有所依據。現在，為了增進相互間的了解，我希望你們能盡可能地先簡單說明一下這些主張的由來和要點，不過為了省時起見，最好是先由兩三位同學，就他所知道的各種見解加以說明，然後再由其他的同學加以必要的補充，好，哪一位同學願意領先當此急務？」

「徐子昂！」有幾位同學叫。

「丁浩然！」也有幾位同學在叫。

徐子昂聽了，搖搖頭說：「剛才我連話都沒有說，還是先請丁浩然負責解說吧！」

「那就讓我勉強試試看，如果說得不對，還請老師和大家隨時指正，」丁浩然終於答應了，「說實話，我已經不能完全記得各位都說了些甚麼，不過，在我的印象裡，有些說法似乎是分不開的。先就藝術的遊戲說來說，據我所知，首倡此說的人是德國的詩人席勒（Schiller），他認為遊戲和藝術都是人們為了發洩其過剩的精力所從事的活動，後來另一位德國的藝術史家朗格（Konrad Lange, 1855-1921）提出了更有系統的說法，他指出：不僅遊戲和藝術都包含著假想，而且從事遊戲和藝術活動的人都慣於作『有意的自欺』（conscious self-deception），例如：無

論是裝扮新郎新娘的兒童，還是在舞臺劇中舉行的婚禮，都莫不是出於一種假想，也莫不是出於裝扮者以及表演者之『有意的自欺』。也正是為了這個緣故，朗格不僅把遊戲看成幼稚的藝術，把藝術看成成熟的遊戲，而且還煞有介事的從每一種遊戲裡推求出一種性質相當的藝術來呢！」

丁浩然簡單扼要的說明，抓住了每一個人的注意力，不只對美學不甚熟悉的同學樂於聽聞，即使對美學熟悉的人，也不得不承認這是一次最佳的複習。

「至於藝術的模倣說和幻覺主義，原是相關的，這個理由，十分明顯，如果把藝術看成一種模倣的活動，那麼，模倣的目的，當然是在使人產生幻覺了。我不太清楚當今是不是還有學者倡導此說，……」

「有的，在本世之初，極負盛名的英國實在主義的哲學家亞歷山大（Samuel Alexander）便主張美便是幻覺。」艾教授從旁補充道。

「謝謝老師。」丁浩然繼續說：「希臘大哲亞里斯多德（Aristotle）曾經指證過，模倣乃是人的天性，人不論看見甚麼東西，都喜歡『依樣畫葫蘆』，也許正是為了這個緣故，把藝術看成模倣的說法，早在古代的希臘便已經盛行開來了。關於這一點，我們可以從一個著名的傳說裡，想見一個大概，這個傳說的內容大致是像這樣的：修克西斯（Zeuxis）和派拉西阿斯（Parrhasios）都是希臘古代著名的畫家，兩個人所畫出來的畫，不但維妙維肖，而且也都到了可以亂真的地步。他們都以自己的畫技自豪。有一天派拉西阿斯聽修克西斯十分得意地說，他剛畫完幾串葡萄，鳥兒見了，就紛紛從窗外飛進畫室，到畫上去啄，因為牠們根本看不出來畫上的葡

萄不是眞的！派拉西阿斯聽了，故意裝作不相信，就要修克西斯到他家裡去當面表演給他看。修克西斯滿懷自負，就跟他去了。兩人進到派拉西阿斯的畫室裡，派拉西阿斯就很客氣地對修克西斯說：『那兒有一塊我準備好還沒有用的空白畫幅，你只要把蓋在上面用來防塵的布簾掀開，就可以用了。』修克西斯一看，身前果然有一塊被布簾遮蓋起來的畫幅。爲了一顯身手，好叫對方服氣，就老實不客氣走過去用手一掀；不料一掀掀了一個空。原來蓋在空白畫布上的那塊布簾正是派拉西阿斯筆下的傑作！諸位，」丁浩然以帶笑的音調說：「這兩位畫家，一個可以騙得過鳥兒，一個卻可以騙得過騙得過鳥兒的畫家，究竟是哪一個的本事大，也許不消我說了！」

　　丁浩然所講的這個畫家比本事的故事，不僅使大家聽起來感到十分有趣，同時也把模倣和幻覺的特性表露無遺。他看見同學們都笑嘻嘻地張著嘴望著他，知道他們都很感興趣，於是接著說：「至於說認爲藝術是出於想像的作用，這種說法，可以跟藝術的直覺說合併討論。所謂『直覺』顧名思義，便是由特殊的事物所直接引起的知覺；也即是人類的心靈，不假思辨，直接把握個別事物特性和眞相的能力，主張藝術生於直覺或即是直覺的代表，除了法國的哲學家柏格森（Henri Bergson）和愛爾蘭的小說家卡萊（Joyce Cary）之外，最主要的當然還是義大利的美學大師克羅齊（Benedetto Croce）了。嚴格地說起來，這三個人的見解雖然是不盡一致，例如克羅齊主張藝術純粹是一種精神的事實，他認爲直覺即表現，換句話說，當直覺產生在藝術家的內心的時刻，眞正的藝術品也同時在他的內心中完成了；而卡萊則認爲直覺和表現並不是同一回事，二者之間，橫有一道難以跨越的鴻溝；如何將產生在內心的直覺定著下來，體現出來，在他看來，必須要牽涉到技巧和媒介，因此，他不贊成克羅齊，把藝術看成一種純粹的精神事實

·53·

丁浩然一口氣講到這裡，他發見艾教授正握著茶杯對他含笑點頭，而有些同學則流露出迷惘不解的神情，於是連忙聲明說：「關於此中詳情，老師了解得最清楚，他五年前所發表的那篇〈藝術與直覺〉的論文，至今仍被公認為是闡釋克羅齊學說的權威文獻。各位如果有不明白的地方，將來有機會可向老師請教。我剛才說到，雖然克羅齊、柏格森和卡萊，三人的見解不盡一致，但是他們三人仍不乏『英雄所見略同』之處。為了簡明起見，我們不妨一同來設想一下平日我們不時可能面臨的情形，即如某日我們在街上行走，遠遠看見一大群人擁在一條巷口，等我們趨前一看，才知道原來是不久之前剛剛發生過一件小車禍，一個人走到巷口，被一輛從巷內衝出的汽車擦倒，開車的人發現闖了禍，便加足馬力，逃逸無蹤。現場留下驚魂未定，遭受擦傷的行人，和一大群看熱鬧的觀眾，一位警員正在問那人查詢當時的情況，以下便是我們所聽到的他們之間的一段對話：

　　警員：『這裡所發生的究竟是怎麼一回事？』

　　傷者：『剛才我走到這條巷口，突然發現從裡面衝出一輛汽車，我連忙退後，可是還來不及躲，就被車子擦倒在地上了。』

　　警員：『你摔倒的時候，那輛車停下來沒有？』

　　傷者：『那個開車的人把頭從窗子裡伸出來，看了一下，來不及地就加足馬力把車子開跑了！』

　　警員：『那個開車的是甚麼樣子？』

……。」

傷者：『我沒看清楚。』

警員：『那麼，那輛車是輛甚麼樣的？』

傷者：『好像是一輛計程車；但是好像又不是。』

警員：『你還記得它是甚麼顏色的嗎？』

傷者：『大概是青的；不，好像是綠的。』

警員：『到底是青的還是綠的？』

傷者：『哎喲！我也弄不清楚了！』

警員：『看你這個人迷迷糊糊的，下次走路要特別當心！』」

丁浩然講到這件事情的時候，簡直就像是一人兼飾兩角的演員一樣，繪聲繪影，把個警員急於查明真相的神氣和受傷的行人那等委屈無奈的模樣模倣得維妙維肖，當大家聽到丁浩然以老氣橫秋的官腔學警員教訓行人的時候，林思佳禁不住半開玩笑半認真地對著丁浩然說：「本來嘛，誰挨車撞的時候還管得著車是甚麼樣子？司機是甚麼樣子呢？你這個警察未免有點太不通情理了！」

女孩子的嬌嗔，常常能產生一種化暴戾為祥和的作用，當大家眼見林思佳奮勇地向丁浩然提出抗議，都開懷地笑出聲來。因為他們也覺得林思佳實在說得太對了！

丁浩然見到這種情形，先是忍不住也隨著人家笑了起來，然後先小聲安慰一下林思佳說：「別只顧生氣嘛！那個受傷的人也是我裝的！」接著，又大聲對大家說：「各位同學，剛才那一幕街頭戲，相信大家都已經看得很清楚了。那個挨車撞的人，除了看見一輛『汽車』和一個

『開車的人』之外，其他的都是一問三不知。對他這種表現，我們不但不加責怪，反而備致同情；而當我們聽到警察給他警告的時候，我們的內心都產生了反感，現在，我請問諸位同學，為什麼？這其中究竟有甚麼涵義？」

經丁浩然冷靜地像這樣一問，於是大家才意識到其中還有文章。果然，等了半晌，機智老練的丁浩然看見時機已經成熟，就以扣人心弦的口氣，分析大家的心理：「剛才我說我們都同情那個受傷的行人，而無法體諒那位值勤的警察，沒有一位同學表示異議，但我問到我們何以如此，卻沒有一位同學敢於作答，想來諸位必有苦衷，如果諸位允許我說一句實話的話，那麼，諸位的苦衷不是別的，而是每一個人都感覺到自己多少有點和那個被警察指為糊塗的人相像。

……」

丁浩然把大家的心思一語道破，大家都只好面面相覷，搖頭苦笑。這一幕誠真動人的景象，看在艾穆文教授的眼裡，更增強了他內心對於青年們的喜愛。這時，仍是只聽丁浩然接著說：

「其實，我們大家都不必不好意思，因為這乃是一種普遍的現象，柏格森、克羅齊和卡萊他們也早都指明過，一般人對於事物的知覺，都是偏重於事物之實用的方面，因為首先辨明切身的利害，才能應之以適當的行動。無疑的，人類最基本的需要乃是求生存，為了達到求生的目的，我們隨時隨地都必須對環境中的事物，採取適當的行動，以作有利於本身的反應；而決定我們的行動是否適當的因素，便是我們對於事物的知覺。由此可見，我們通常都是為行動而知覺，而不是為知覺而知覺的。就拿剛才我們所舉的例子來說吧，那個走到巷口的行人，發現一樣東西從巷子裡衝出來，他一看是『一輛汽車』於是便連忙抽身躲避。何以他除了只看見它是一輛汽車之外便

甚麼也看不見了呢？理由極易想見，因為當他認出來那是一輛汽車的時候，這個概略的知覺已足構成一個生命交關的緊急訊號了！」

大家感到丁浩然所作的分析，極盡鞭辟入裡之能事，尤其是聽到最後一句露骨而不失其幽默的話，好此一人都不禁哈哈大笑起來；在一片笑聲之中，有一個女孩子的聲音在認眞地追問：「我以爲這個例子並沒有眞正說明甚麼，因爲一個人在生死存亡的緊急關頭，除了保命，自是無暇他顧。我覺得我們所當弄清楚的一點是：在不涉及我們自身安危之時，我們對事物的知覺是不是也和涉及我們自身安危的情形一般，只顧及到它們的實用性。」大家聽到了都深覺有理，再一看才知道問題是出自愼思明辨的于維之口。

丁浩然聽見于維像這樣問，並沒有感到意外，只是他很快地收斂起笑容，正色地答道：「的確，直覺主義者立論的關鍵，不在我們剛才所舉的那個極端的例子，而在妳所欲明瞭的情形。既然如此，可否容我藉妳剛才所提出來的問題再請教大家一聲呢？」

「據我看，」譚號「物理大師」的王超白接著表示意見了，「一般人對於事物的知覺，恐怕多半都止於它們的實用性；例如，無論到哪裡，他們看見杯子就用它來喝水；看見椅子就坐上去休息，在他們的心目中，凡是跟他們常用來喝水的東西差不多的東西就是杯子；凡是跟他們常用來坐著休息的東西就是椅子，他們很少留意到眼前這一個杯子或椅子究竟有哪些特性？它和別的杯子或椅子究竟有些什麼不同？尤其是當很多同類的東西放在一起的時候，個性的差別更是很少有人會去留意到了。」

「你說得一點也不錯，」丁浩然十分興奮地說：「正是基於你所指證的事實，克羅齊於是

提醒我們說，不只是對一般的東西，即使是對和我們朝夕相處的親友也不例外，他們在我們的心目中除了留下少許面貌上的特徵，使我們得以將他們跟別人識別開來之外，其餘的便是一片模糊的印象了。」講到這裡，他笑著以挑戰的口吻說：「諸位要是不服氣，可以馬上把眼睛閉起來做一次現場實驗；例如，現在李郁芬坐在袁好問對面，如果袁好問把眼睛閉起來，他能不能憑他對於李郁芬的印象，把李郁芬的髮式、面龐、衣著等等清清楚楚、確切無誤的向我們大家作一番詳細的描敘呢？」袁好問聽了，紅著臉大叫：「如果你找徐子昂，我包管他可以辦得到！」這次連艾教授也跟著大家一齊笑了。

在一片笑鬧聲之中，丁浩然仍是以清朗的語氣說：「不錯，我也相信徐子昂能夠辦得到，不過，我相信他辦得到的理由，並不是使得大家笑的原因，而是因為徐子昂是一個畫家，凡是畫家，直覺總是比一般人來得豐富的。」

徐子昂聽了，連說：「哪裡，哪裡！」

「好！」丁浩然一時也顧不得徐子昂的客套，充滿著自信地說：「如果大家不再反對的話，那麼現在我們該看出柏格森他們的見解，認為一般人通常都是『行以求知』並不缺少事實上的根據了。在『行以求知』的大前提之下，不僅我們的知覺役於實用，我們的知識也同樣役於實用，而實用性的知識，不消說都是由著重事物之通性的抽象概念所組成的。因此，藝術的直覺論者無論是克羅齊也好，柏格森也好，卡萊也好，都莫不把概念視為直覺的剋星或對頭，為了幫助各位了解這一點，不妨讓我再舉個例子。」

丁浩然真不愧為哲學系的高材生，他在知識上所表現出來的胃口和消化力，不僅贏得同學們

的欽佩，同時也往往使任課的教授們感到吃驚。「據說，」他接著說：「英國印象派的名畫家希克忒（Walter Sickert）曾經告訴他學畫的學生們說：『當你們想到你們是在畫手臂的時候，你們便不能畫出一隻特別的手臂來，因為當你們對手臂有了概念，你們便自然會想到它該像甚麼樣子，或是甚麼東西了。』藝術的直覺論者，都認為一個人知識愈豐富，往往直覺就愈稀微；直覺愈稀微，當然就等於美感愈貧乏了！像畢卡索那樣年老偉大的藝術家還要經常以『還我童心！』自勉，也無非是因為他有鑒於稚子年幼無知，所以無論是甚麼東西，在他們幼稚的心靈裡，都顯得獨特而新奇。關於這一點，卡萊在他那本膾炙人口的《藝術與實在》（Art and Reality）裡曾經以他自己的孩子幼時的表現為例，不過為了時間的關係，我打算把這些例子省略了⋯⋯」

「何必省呢？時間還有的是！」

「講出來給我們聽聽！」

「丁浩然！別賣關子好不好！」

大家你一言我一語地慫恿著，說甚麼也不肯輕易放過與直覺說有關的趣聞。「浩然，你就說給大家聽聽吧，今晚的時間沒有限制。」艾教授也幫著大家說話了。

丁浩然其實也無心作罷，於是先答應艾教授說：「是的，老師。」然後向致勃勃笑著說：「既然大家不嫌我囉嗦，那麼我只好從命了。對於《藝術與實在》這本書，因為我才看過不久，所以印象猶新，卡萊這部書部頭雖然很小，但是卻贏得極高的評價⋯⋯耶魯大學的書評認為這本書無異是一座豐富的慧觀之礦（A rich mine of insights）；而在文藝界享譽甚高的學者考勒（Malcolm Cowley）評論這本書時說：『卡萊說他對藝術哲學所知甚少，但我懷疑對寫小說或對小

說所依據的人生，有誰會知道得比他更多。」的確，這本包含三十六節的小書，都是卡萊的經驗之談，他在第七節中談到直覺的境界時，一開始就指出直覺的作用主要是在把握事物的本質，而很小很小的小孩，也不乏這種認知的能力。孩子們通常總是以極強的好奇心和極高的注意力去探索世界的形形色色。」丁浩然真是做到了知無不言的地步，而大家也都覺得他這一段引子也的確做得相當夠份量。

「隨後，」丁浩然接著說：「他以輕快的筆調敘述了一件埋藏在他記憶深處的往事，他說他記得他的小孩中的一個，在十四個月大的時候，有一天坐在搖籃車裡，注視著旁邊草地上所放的幾張報紙，當時平地起風，報紙被風吹動，起初頂上的一張鼓漲搖擺，繼而三兩張滾做一團，像是在打架；忽然間全體離地騰空，拍動掙扎之狀甚為驚人，高飛數碼，又後驀地跌落。嬰兒不知道那東西是被風吹動的報紙，他只管全神貫注，以極強的好奇心，面對那樣東西，並且在他的心中，產生出全新的經驗。卡萊說他透過了嬰兒的眼睛，也分享到有關報紙之純粹的直覺，當時報紙之為物，簡直就是一個動作特異的活物。這件事，我們聽起來的確覺得挺有趣，是不是？」

丁浩然雖然順便提出了問題，但是因為他明知道這是一個不成問題的問題，所以不待大家回答，便又接著說：「好，現在讓我再說卡萊津津樂道的另一件事。他說有一回，一個七歲大的小女孩跑去問他喜不喜歡圖畫，他說：『喜歡』，那女孩就問：『那麼我畫甚麼呢？』他答道：『隨妳高興好了。』『我畫一隻天鵝給你看好嗎？』他說：『很好，就畫一隻天鵝吧。』於是那小女孩就安安穩穩地坐下去，一畫就畫了一個半鐘頭。等她畫好之後拿給卡萊看，那是一隻在游泳的天鵝，一看就是適於游水的東西，腳掌畫得很大，而且畫得很細心，整個腳掌的結構是用

又粗又黑的線條表現出來的。那孩子在花園旁邊的溪流裡常常見到天鵝，她特別留意到天鵝的腳掌在水面之下。至於身體的部份，據卡萊說，被那女孩畫得相當模糊，輪廓很輕，頭部和翅膀都含於圓曲線之中，形狀倒有點像一朵雲，她把水面上的天鵝所顯現出來之雲一般的動態描繪得恰到好處。正當卡萊稱讚她那張畫的時候，另一個十三歲的孩子跑了過去，看到那張畫之後，馬上不服氣地嚷道：『這根本不像是天鵝，我畫一隻給你看！』於是他畫了一隻類似在聖誕卡上常見的天鵝，模樣和趣味都十分平常，卡萊面對這種情形，便慨乎其辭地說，論資質兩個孩子幾乎一樣，若是早幾年，後者也有能力靠他自己去看東西，並且接受獨特而專屬於他個人的印象，但是因為他接受過了注重事實、度量、分析與概念的教育，所以就喪失掉原先所有的能力。……」

「多虧卡萊，能夠慧眼獨具；要是換上一個大俗人，也許受稱讚的是那個十三歲的大孩子，而不是那個七歲的小孩子了！」林思佳不待丁浩然把話說完，便禁不住發抒她的感言了。

胡海倫聽林思佳這樣說，也應聲附和：「是呀！除了文學家或藝術家，有甚麼人能借孩子們的眼睛觀看東西？又有甚麼人能夠在平凡中見出新奇呢？」

「實用性的知識和概念化的教育的確往往使人但見事物之利，而不見事物之美！」李郁芬也跟著表示了意見。

卡萊的趣聞和言論經過了丁浩然的傳述，在一群大學女學生的心中引起了共鳴，大家妳一言，我一語地，瞬時間把室內的氣氛變得相當熱鬧。

當然了，在這種熱烈的局面之下，最感到興奮的還是丁浩然，他一直認真地傾聽，並不住地點頭表示贊同，而當李郁芬才把話說完，他就順口接著說：「所以囉，卡萊說教育必是概念性

的，而概念又是直覺的死敵，他聽人說只要你把一隻鳥兒的名稱教給小孩，他便失去了那隻鳥兒，因為他除了看見『麻雀』，『畫眉』，『老鷹』之外，再也看不見原先那一隻隻活動潑潑的鳥兒了！關於這一點，不止是卡萊，柏格森和克羅齊也都表示過同感，事實上，這也即是我剛才打算指出的他們的『英雄所見略同之處』，他們一致認為，把概念給予事物，就好比把標籤貼到事物上去，這樣一來，大家只留意代表事物的標籤；對於事物的本身，反而視若無睹了。可想而知的，概念的作用既然如同標籤，它們給一般人的思想、行動與生活不知帶來了多少的方便，但是，也不知造成了多大的損失！」

「老子說得好：『為學日益，為道日損，損之又損，以至於無為。』如果把這話改成『為學日益，為美日損，損之又損，以至於藝術。』倒有點切近於你剛才所講的道理了，」袁好問又抓住了顯露頑皮的機會，「當然了，我所謂的『益』、『損』是指概念的增加與減少。」他一本正經地補充道。

「別掉書袋了！知道概念性的知識，使得世界為之減色就是了！」胡海倫故意給正在洋洋自得的頑童，澆上一點冷水。

徐子昂自從在音樂廳裡聽琴時感觸到究竟甚麼是音樂的問題之後，這個疑惑一直在他的內心縈繞不去，因此當大家熱烈討論的時候，他亦多少顯得有點心不在焉的樣子，有好幾次，當他接觸到李郁芬的帶有疑問的眼光時，他都只好若無其事地把它們避開了；其實，這種情形，其他的同學們也都意識到了，因為徐子昂一向不是沉默寡言的人，而他的才華和鋒芒，也不是輕易掩飾得住的。有關於直覺說的要點，丁浩然已經談了不少，同學們也做了不少補充；而今晚艾教授一

開始就授意大家自行發表討論，在這種情勢之下，徐子昂發覺，逼迫他發言的眼光，從客廳的各個角落向他身上集中，他只好趕緊先把內心的疑問揮在一旁，用心想了一會兒，終於說道：「不錯，比起一般人來，藝術家的確不怎麼講究實用，他的直覺的能力比較高強，美感也比較豐富，不過，在這裡有一點我們必須特別注意，這一切並不等於說藝術家缺少知識……。」

果然，徐子昂出言不凡，他的見解立刻贏得了正在撫弄著茶杯的艾教授的贊同，「對的！」他並給予徐子昂以簡潔有力的支持。

「卡萊雖然舉了不少小孩富於直覺的實例，用來強調概念性的教育對於直覺的發展所產生的妨礙，我雖然沒有讀過《藝術與實在》這本書，但是我敢推斷他絕對無意暗示說，因為藝術家和小孩同樣富於直覺，於是藝術家和小孩便同樣無知。」

「卡萊的確沒有這個意思！」丁浩然連忙作證說。

「我之所以敢於作此推斷，」徐子昂解釋說：「主要是因為事理太過顯然，藝術家異於常人之處，並非由於他的知識不如人，而是由於他能將知覺的習慣或直覺的能力長年不斷地保持住，知識不但不妨礙他的直覺，反而深化了他的直覺，所謂『一花一如來，一沙一世界』就是指這種被知識深化過的直覺，不止能使人在平凡中看出神奇，同時也能在殊相中發現共相。」

說到這裡，徐子昂想起了一件可笑的事，所以自然而然地就帶著笑容把它講了出來：「今晚在座的諸位同學，幾乎都見到過我掛在宿舍房間裡的那張大公雞了，記得上次校慶日宿舍開放時，有幾位女同學到我房中去參觀，她們其中的一位，一眼見到了那張畫，就胸有成竹地問我：『徐子昂，這幅畫，是不是你那個調皮的小外甥畫的？』我當時聽了強自忍住了笑，也一本正

經地回答她：『不瞞妳說，畫這幅畫的人，比我外公的年紀還要大呢！』雖然我講的是實話，因爲那張畫是畢卡索一九三八年的作品，當時他已有五十七歲，不過當時情形之尷尬，諸位是可想像得出來的！」

這一則校慶日的小插曲，連李郁芬也是第一次聽聞，大家聽到之後，都愈想愈好笑，頑童趁機好言好語地對著徐子昂說：「我看你就認了這個外甥吧！」

「我害怕我的外甥不肯答應呢！」徐子昂瞪著眼裝出一股無可奈何的樣子。他們兩個人，你來我往，逗得滿屋人哈哈大笑。對於學生們這種無傷大雅的玩笑，艾教授從來都是跟著大家一起嘻笑顏開的，他深深地了解，稚氣和天眞本是年輕人可貴的特性，事實上，也唯有和年輕人生活在一起的人，才能甘於接受這種成熟與幼稚相互混合的性情。

「好了，請別再開玩笑了，還是讓我們言歸正傳吧！」徐子昂又重新喚回了大家的注意，「畢卡索的那隻大公雞，叫人乍看起來，的確有點像是小孩子畫的，但是只要你肯再仔細觀賞一下，你立刻就會明白何以它必然是出於大家的手筆。這一隻張口高啼的公雞，色彩艷麗，線條顯明，尾巴高聳，頸毛橫披，帶著倒鉤的雙腳，如根附地；冠旁雙眼，炯炯有神，令人一看，就顯出一副神完氣足的姿態。它豈只是一隻公雞，簡直就是公雞的精神！難怪畢卡索要十分自負地說：『就像雷諾瓦發現少女那樣，我發現了公雞！』了，我們都知道雷諾瓦是十九世紀法國印象派的大師之一，他生平最感興趣的題材便是婦女，而他最拿手的畫，也是婦女，他把青春婦女們的那等嬌媚、艷麗、端莊、賢淑的氣質表現得完美無比，難怪畢卡索要和他相提並論了。好啦，丁浩然，還是由你接下去吧！」

平日，同學們都很愛聽徐子昂談畫，因為經過他口頭上的指點和形容，往往一幅精彩的畫立刻就會向不善於賞畫的人，顯現出它的優點和特色。因此當徐子昂以畢卡索的畫為例，發表過他那精闢的議論之後，大家都感覺到十分滿意。

尤其是丁浩然，在驚喜中產生讚佩，因為徐子昂不僅在見解上和卡萊不謀而合，即連舉出來的例子，也幾乎與卡萊如出一轍，難怪艾教授也要連聲稱好，讚不絕口的了。

「諸位同學，如果卡萊復生，他聽到徐子昂方才的一席話，也一定會引為知音，因為當他說明概念性的教育摧殘兒童天生的直覺之後，立刻像徐子昂剛才所強調的那樣，指出藝術家返老還童的原委。年長的藝術家接受過概念性的教育和訓練之後，仍能保持其直覺的能力，不過，他的直覺和稚子的直覺畢竟不同，因為他所發現到的新奇，其中也充滿著深刻而豐富的人生經驗，因此，在深度和意義上，二者是有著天淵之別的！」

「聽了你們的講解，」于維若有所悟地說：「我認為直覺對小孩和一般慣用概念思考的人必然都會顯得新奇，不過對藝術家而言，直覺並不止於新奇而已，因為孩子們的直覺所代表的是驚奇和無知，而藝術家的直覺所代表的則是滲透和了悟！年幼無知的孩子們的直覺如果不經飽經世故的智者曲予善解，那就不可能顯現多大的價值和意義，因此，如果我說得不錯的話，我總認為小孩對事物的特性，比一般人有較多的感觸，但是感觸並不等於認識或了解，藝術家的直覺其所以不同於小孩的直覺，也正是因為它不只是生於對事物的感觸，同時也是出於對事物的了解，簡單地說起來，小孩的直覺富於感性，而藝術家的直覺則富於知性，二者表面縱然相似，實質並不相同，不知我這個想法，大家以為如何？」

于維的這一番話，無異是在畫龍點睛，她不僅把握住丁浩然和徐子昂所說的要點，同時也頗

能自出新意，道人之所未道，發人之所未發，使人充分認清藝術家直覺之可貴。

艾教授主持討論，一向是抱定「宜簡則簡，宜繁則繁」的原則。關於藝術的直覺說，他知道

學生們所知不多，所以聽任丁浩然帶著同學們盡情地討論，他覺得大家把這套說法的要旨，已經

發揮得差不多了。於是就像船長下令舵手轉向那樣，關照大家說：「有關藝術的直覺說，大家

已討論甚詳，見解也多可圈可點，因為時間的關係，現在可否換一種理論來繼續討論？」

「討論甚麼呢？」有人問。

「討論感情的表現說如何？」艾教授提議道。

「這回由誰先將此說的大概作一簡明的介紹呢？」

丁浩然聽到有人像這樣問，生怕演成「獨霸天下」的局面，就趕緊推託說：「這回由林思

佳帶頭討論吧！」

「你別開玩笑好不好！我根本不行，我只曉得此說與托爾斯泰（Tolstoy 1828-1910）的藝

術論有關；而胡海倫上學期選修世界文學概論，所交的那篇學期報告，正是針對托爾斯泰所寫的

那本《何謂藝術？》所作的研究，我聽外二的同學告訴我，泰勒教授看到那篇報告之後，曾一

再表示讚賞呢！」林思佳不僅率直地回絕了丁浩然，同時也認真地推薦了胡海倫。

艾教授聽說胡海倫寫過一篇精彩的研究報告，十分高興，就說：「好極了！既然如此，就

讓胡海倫接替丁浩然吧！」

胡海倫凡事大方，聽見艾教授指定她講述將藝術釋為感情之表現的學說，立刻欣然表示同意

說：「對於托爾斯泰的藝術論，我還談不上有甚麼研究，充其量只能說是有很大的興趣罷了，所幸有老師在，我姑妄言之，諸位不妨姑妄聽之。如果有錯，老師必會隨時教正。現在請讓我想一想，究竟該從何講起。」然後她便一言不發，逕自陷於沉思之中。

「秀外慧中」本來是用來讚美女性的，但是，如果用來形容像胡海倫這樣陷於沉思之中的少女，尤其顯得合適。寧靜中的期待，使得每一個人都分享到一份美好而又崇高的經驗。

終於，悅耳的音調隨著綻開的笑顏發了出來……「好吧！先讓我講一個托爾斯泰在一八七二年間所寫的故事給大家聽聽，這個故事的名字叫做《上帝知道真相，只須等待》（God Sees the Truth, but Waits）故事大概是這樣的…

在維拉第米爾鎮上，住著一個名叫伊凡・德米崔奇・阿克希諾夫的商人，他開了兩個店，養了一匹馬。

阿克希諾夫生得一頭美髮，長得英俊瀟洒，愛玩愛喝，根本不知憂愁為何物。婚前他常常縱酒作樂，但是婚後立即戒除酒習，只是偶爾興來小酌一番而已。

有一年夏天，阿克希諾夫要上尼城去趕集，當他向家人道別的時候，他的妻子跟他說：『伊凡・德米崔奇，今天還是千萬別走吧……昨晚我做了一個關於你的惡夢。』

阿克希諾夫聽了哈哈大笑說：『大概你是怕我進城以後趁機花天酒地吧！』

他的妻子說：『我不曉得我害怕甚麼，我只曉得我做過一個惡夢，我夢見你打城裡回來，脫掉帽子的時候頭髮都已變成了花白！』

阿克希諾夫仍是打著哈哈說：『那是好兆頭，且看我把東西賣完之後，給妳帶些甚麼禮物

回來!」

他就這樣揮別了家人,乘了馬車走了……。」

胡海倫講到這裡,停下來休歇了一下。客廳鴉雀無聲,每一個人都聽得入神,在想像之中,還彷彿聽見的篤的篤的馬蹄聲,由近而遠逐漸消失呢!

「阿克希諾夫上道之後,」胡海倫接下去講道:「在半路上碰到了另一個他認得的商人,於是兩個人便結伴同行,晚間投宿在同一家旅舍,他們在一起用過晚茶之後便隔室而居。

阿克希諾夫沒有晚起的習慣,他總愛趁天涼趕路,所以天還沒有亮他就把車夫叫了起來,吩咐他備馬啓行。

趕了大約二十來里路,爲了餵馬,他便在另一處旅舍暫停了下來,向店小二要了一罐開水,他便取出吉他,邊彈邊唱起來。

就在這個時候,一個警官帶著兩個士兵,駕車、騎馬,急急地趕來,他們一見到阿克希諾夫,招呼都來不及打便問他從哪兒來。阿克希諾夫老實回答之後,便說:『諸位何不與我一起用茶?』但是警官卻板起面孔,只顧盤問他道:『昨晚你在何處消磨?你單獨一個人呢?還是跟另一個買賣人在一起?今早你可看見過另一個買賣人?你爲甚麼天還沒亮就離開了那家旅店?』

阿克希諾夫雖是奇怪爲甚麼他要問他這些問題,還是把他遭遇到的一切,原原本本地說了一遍,不過他最後還是忍不住說:『爲什麼你要把我當做小偷或土匪一樣來盤問呢?我趕路爲的是要做買賣,你根本就沒有盤問我的必要!』

警官就正色地說：『我是此地的警長，我要問你，是因為昨晚跟你在一起的那個生意人被

人割斷了喉嚨。現在我們必須搜查一下你的東西。』

於是警官就和兩個士兵一起進屋搜查阿克希諾夫的行囊。才不一會兒警官就從行囊裡發現到

一支匕首，禁不住叫道：『這支匕首是誰的？』

阿克希諾夫看見一支帶有血跡的匕首從他的行囊裡掏了出來，一時被嚇得連話都說不出來

了。

『說！匕首上的血跡是怎麼來的？』

阿克希諾夫想要分辯，但是卻一個字也說不出口，停了半晌，才結結巴巴地說：『我——不

曉得——不是我的。』……」

「唉！到底是怎麼搞的？」

「究竟是怎麼回事呀？」

「這下子該怎麼辦呢？」

「真要命！」

「別吵！聽下去！」

胡海倫講的故事，引起了一陣小小的騷動，她暫時不作聲，等騷動自然平息下去之後，她才

繼續往下講：「就像這樣，阿克希諾夫，不明不白地被捉進牢裡。

後來，消息傳到阿克希諾夫的家裡，他的妻子就拖大帶小一齊到她的丈夫被監禁的地方去探

望。當她見到她的丈夫穿著囚衣，帶著腳鐐，和別的罪犯圍在一起，禁不住一陣心酸，立刻昏厥

在地上。等她清醒之後，好不容易才鎮靜了下來。

『現在我們該怎麼辦呢？』她問。

『我們須上訴沙皇，求他赦免無罪之人。』

於是他的妻子就告訴他說，她早已請求過沙皇，只是沒有被受理。

阿克希諾夫聽了之後，一聲不響地把頭低了下去，他的妻子見到這種光景，若有所悟地說：

『看來我夢見你頭髮變白並不是完全沒有道理的了，你還記得嗎？只怪那天你不該動身的。』當她用手指梳理他的頭髮時，就悄悄地問道：『至愛，請把真相告訴你的妻子；那件事是不是你幹的？』

『甚麼，竟連妳也疑心起我來了！』阿克希諾夫把臉藏在手掌裡，開始嗚咽地哭出聲來，這時，守衛走過來通知探監的時間已經到了，阿克希諾夫得跟他的妻兒們道別了。

當她走了之後，阿克希諾夫回想了一下方才的情形，當他想到他的妻兒也猜疑他的時候，就自言自語地說：『似乎只有上帝才知道真相，也唯有在祂那兒才能求得憐憫。』

從那以後，阿克希諾夫便放棄了上訴，全心祈求上帝。

阿克希諾夫受過笞刑之後，便被放逐到西伯利亞服勞役。經過了二十六個寒暑，他的頭髮逐漸地變成了花白，性情也完全不同了，變得沉默寡言，不苟言笑。他在獄中學做皮靴，工作之餘，便細讀聖徒列傳，每逢禮拜日，他便在獄中的教堂裡讀經唱詩，他的年紀雖老，嗓門卻仍舊不錯。

由於他年長，再加上他那堅毅敦厚的個性，他慢慢地贏得其他囚犯們的敬服，他們甘願把他

稱爲『老爹』或『聖人』，他們之間如果有甚麼糾紛，只憑他一句話，便可立刻化解。

只是，二十六年以來，家信中斷，阿克希諾夫甚至連他的妻子和兒女是否仍活在人間也無從獲悉。……』

「唉——這眞叫『問人生到此凄涼否？』了！」天眞的袁好問，聽到這裡，先是發出一聲長嘆，接著又引了一句納蘭性德的詞句。

這一次，頑童的感嘆沒有引起嘻笑。

「直到有一天，」胡海倫在一片感喟之中又繼續下去，「獄中又增加了一個新進的犯人，此人六十開外，長得身長體健。據他自己說，他挨抓受刑，完全是冤枉；他只不過是因爲急著想回家，所以把一個熟人的馬騎走了。

『你是從哪兒來的？』有人問他。

『我家住在維拉第米爾鎭，我叫馬卡爾，也有人喊我西米尼氣。』

阿克希諾夫抬起頭來問道：『西米尼氣，告訴我，你知不知道維拉第米爾鎭上有一個叫做阿克希諾夫的店家，他們現在如何？』

『知不知道？當然知道！那家人現在很發財，只是他們的爸爸，和我們一樣，早被送到西伯利亞來了。對了，老爹，我倒想問問你，你到底是怎麼來的？』

『你犯的是甚麼罪？』馬卡爾問道。

阿克希諾夫從來就不高興訴苦，只是深深的嘆了一口氣，說：『我嗎？我是爲了犯罪坐了二十六年的牢。』

阿克希諾夫只是勉強的回答：『不提也罷，我犯的是應得之罪。』說完了便歸於沉默，旁

邊的犯人，就告訴新來的人說，阿克希諾夫是如何來到了西伯利亞；有人謀財害命，又如何嫁禍

於他，把匕首放到他的行囊裡；他又是如何冤冤枉枉地被判了刑。

當馬卡爾聽完了這一段的故事之後，便用眼睛盯住阿克希諾夫，狠命地看，然後用雙手拍膝

蓋，並且失聲大叫：『怪！眞怪！只是你變得好老了啊！老爹！』

別人問他究竟是甚麼事這樣可怪，莫非是他以前見到過阿克希諾夫不成；馬卡爾也不作答，

只是說：『孩子們，怪的是我們竟在這兒碰上了。』

這些話聽到阿克希諾夫的耳裡，使他疑心這個人是否知道究竟是誰殺害了那個商人，於是就

說：『西米尼氣，也許你聽說過那回事，也許你以前也見到過我，是不是？』

『謠言滿天飛，我怎麼會沒聽說過呢？但是那是好久好久以前的事了，我把我聽到的也忘得

差不多一乾二淨了。』

『也許你也聽說過到底是誰殺掉那個商人的吧？』

馬卡爾笑道：『那必是行囊裡被找出匕首的那個人了，俗語說得好：「除非被逮住，否則

不算賊。」如果有人把匕首藏在那裡頭，誰又曉得他是誰呢？何況你又枕著行囊睡覺，別人又怎

能把匕首放進你的行囊裡去呢？那準會把你弄醒的呀！』……

『啊哈！殺人者原來就是他！』

『說得是呀！否則他怎會知道阿克希諾夫是枕著行囊睡覺的呢？』

『狐狸尾巴都露出來了，還在油嘴滑舌地抵賴呢！』

「這叫做『作賊心虛，欲蓋彌彰』。」

「且看這下子阿克希諾夫該怎樣對付他了吧！」

有過演戲經驗的人，講起故事來畢竟不同，當胡海倫講到馬卡爾回答阿克希諾夫的那一段話

時，她把馬卡爾那等狡黠無比的音容簡直是「演」活了！也難怪她的聽眾都要紛紛私下反應了。

「是的，」胡海倫認眞地說：「阿克希諾夫當時也立刻覺察到了，他的心頭，難免要燃起

復仇之火，但是，思往事，愁如織，到最後他雖是坐臥不安，但還是竭力抑壓了下去。

有一天晚上，阿克希諾夫無法入眠，便在獄中踱步，當他走過一排床前，突然從床下飛出一

堆泥土，他覺得稀奇！就停下來看，突然之間，馬卡爾帶著驚惶失措的面孔，從床下爬了出來，

阿克希諾夫想裝作沒看見，兀自走開，但是馬卡爾一把將他緊緊的揪住，並且告訴他說，他已經

在床下的牆壁上挖了一個窟窿，他把挖出來的沙土裝在長統靴裡。第二天外出作工時倒掉。

『老傢伙，只要你肯保密，你也可以一道出去，要是你洩漏秘密，我挨鞭致死之前，必先要

你的老命！』

阿克希諾夫用眼睛瞪著仇人，氣得混身發抖，他使勁把手抽出來，冷冷地說：『我不打算

逃，你也用不著殺我，其實你早已把我給殺了，老實告訴你，我告不告你全聽上帝的指示。』

第二天，衛兵發見有人從長統靴中把泥土倒出來，知道情形不妙，便立刻在獄中搜查，結果

發現了那個正在施工之中的地道，典獄長集合了所有的囚犯，追查是誰幹的勾當。結果沒有人知

道。最後典獄長轉向阿克希諾夫，他知道他是最老實的人，便問他：『你是一個從不肯說假話

的老人，在上帝之前，告訴我，洞是誰挖的？』

這時，馬卡爾若無其事地站在一旁，漠不關心似地看著典獄長再看看阿克希諾夫，阿克希諾夫嘴唇和手都在發抖，半天說不出一句話，他暗中思量：『為甚麼我還要為這個把我一生都糟蹋掉的人掩護呢，讓他為我受的罪付出代價吧，但是如果我說了出來，他就要活活的被鞭死，也許我會猜錯，叫他死對我又有甚麼好處呢？』

『好了，老人，』典獄長又重複道：『告訴我們真相，牆是誰挖的？』

阿克希諾夫看著馬卡爾說：『大人，我不得不說，叫我說出來並非神的旨意！我在你的手上，任你處置好了。』

無論典獄長怎麼試探，阿克希諾夫就是三緘其口，弄得典獄長無法可施，到後來也只好不了了之。

那天晚上，當阿克希諾夫躺在床上開始打瞌睡的時候，有人悄悄地爬到他的床邊，他在黑暗中認出是馬卡爾。

『你還打算要求甚麼？』阿克希諾夫問道：『你為什麼到這兒來？』

馬卡爾不作聲，阿克希諾夫就坐了起來，不耐煩地說：『你還要甚麼？趕緊走開，否則我要叫衛兵了！』

馬卡爾欠身向前，低聲下氣地說：『伊凡‧德米崔奇，請包涵我！』

『包涵個甚麼？』

『是我殺掉了那個商人，把匕首藏到你的東西裡的，本來我要連你一齊殺掉的，但是當時聽到門外有鬧聲，我就把匕首藏進你的行囊裡，然後打窗子逃跑了。』

· 74 ·

阿克希諾夫一言不發，事實上他也不知道說甚麼是好。馬卡爾溜下床跪在地上，哀求道：

『伊凡·德米崔奇，請看上帝的份上，包涵了我吧！殺人抵命，我去自首之後，你就可以被放回家了。』

『說得倒簡單，』阿克希諾夫滿不以爲然地說：『我受了足足二十六年的罪，現在叫我到那兒去？我的老婆死了，孩子也早把我給忘了，我早已是無家可歸的了……』

馬卡爾不肯站起來，跪在地上磕響頭，哭著說：『伊凡·德米崔奇，求你包涵我！以前我挨鞭子的時候，也沒有比現在見到你這樣難過……你仍是可憐我，甚麼也不說出來，看基督的面上寬恕我，瞧我究竟是個甚麼東西！』他邊說邊抽噎。

當阿克希諾夫聽到他抽噎的時候，也不禁悲從中來，哭起來了。

『上帝會原諒你的！』他說：『也許我比你更壞一百倍。』這話出口之後，他感覺到心地開朗了許多，想家的念頭也淡了，除了希望早死早解脫之外，他也不再想出獄了。

不管阿克希諾夫怎麼表示，馬卡爾還是認了罪。不過，當他的赦免令下達的時候，阿克希諾夫已經一命歸天了。

年輕人的記憶力，往往是驚人的。爲了傳眞，胡海倫幾乎把托爾斯泰的傑作，從頭到尾，原原本本地講了一遍。由於她把自己體會到的感情織入故事之中，所以使人聽起來，彷彿她所講的，就是她自己的故事一樣。她把故事講完之後，大家被她感動得幾乎沒有一點聲音。

這時，只見艾教授含笑望著胡海倫點頭示意，彷彿是在告訴她說：「難得妳這樣聰明，採用這種方式，使得托爾斯泰有機會自證其說。」

雖然胡海倫未必能像這樣會意，但是老師的含笑示意帶給她的鼓勵，卻是真實得無容置疑

的。凡是參加過藝園茶會的同學們，多半都已領略過艾教授這種「無聲的鼓勵」，事實上，每

一次的討論會，也都是有賴於這種精神力量的支持，才得以順利而圓滿地進行的。如果托爾斯泰

親眼見到這種情形，他也一定很高興地說：「看吧！精神的感動力所產生出來的效應是多麼的

奇妙；是多麼的普及，這種事實便是我的藝術觀建立的依據。」

「各位同學」，胡海倫重新打破了沉寂說：「請原諒我耽誤了大家這麼多時間來講這個故

事，不過我之所以要先講這個故事，有兩個主要的理由，其中一個理由，我們待一會兒再講；至

於另一個理由，則是因為托爾斯泰把講故事也看成一種藝術的活動。為甚麼呢？原來他主張，藝

術乃是人與人在感情上相互融合溝通的方式。可想而知的，一個人在感情上如果陷於孤立，人生

便不可能有幸福可言。我們都知道，關切與冷漠，同情與猜疑；諒解與仇視乃是對立的心理狀

態，生活在冷漠、猜疑與仇視之中是任何人都難以忍受的，而使得這些心理狀態產生的關鍵，便

在於一個人的感情是否和別人互相交流。

每一種藝術品在托爾斯泰看來，都可使接受它的人進入某種關係場合，這種場合我把它稱為

『共鳴圈』，進入共鳴圈的人，不僅與已經產生或正在產生藝術品的人發生連繫，並且也與同

時或異時接受相同之藝術的印象的人發生連繫。

人藉語言文字與別人作思想和經驗的溝通；藉藝術的活動與別人作感情上的交流。托爾斯泰

認為，藝術活動之所以能夠產生，便是由於凡人皆有接受他人情感的表現，並自行體會這些感情

的能力。例如：一個人歡笑，另一個人見了也覺得高興；一個人哀泣，另一個人聽見了也會感到

心酸；一個人激憤，另一個人也會感到不安；一個人以他的動作和聲調來表現他的勇氣與決心，或是表現他的憂傷與鎮定，這等心情，馬上可以傳給其他的人。

托爾斯泰是一個說理不厭其詳的人，凡是讀過他《何謂藝術？》的人，無不被他那『誨人不倦』的精神與耐性深深感動。介紹他的學說，本不該如此簡明，但是為了把握時間，也無可奈何了！」

大家所聽到的胡海倫的聲明，無異是一個概括性的說明的預告。果然，她接著說：「總之，托爾斯泰認為，只要某人在他的內心喚起他曾經體驗過的感情，並且當感情激發之時，借身體之運動、線條、色彩、聲音，或表現於文字中的形式加以傳達，使別人體驗到相同的感情，便屬藝術的活動。換句話說，這種活動的產生，乃是當人立意藉某種外在的形跡，將他親身體驗到的感情傳遞給別人，並使被這些感情所感染的人，也體驗到它們。由此足見，藝術乃是一種聯合群眾，並使群眾一體參與相同感情的工具；也是促成人生之進步與幸福之不可或缺的條件。……」

「請問：托爾斯泰所謂之『外在的形跡』所指的究竟是甚麼？」客廳的左角有人發問。

「啊！是的，他所謂『外在的形跡』，便是指藝術表現的媒介，例如，舞蹈必以身體的運動為媒介，而文學也必以文字為媒介。」胡海倫對答如流，充分顯示她對托爾斯泰的理論，曾經下過一番苦功。

「剛才聽妳提到托爾斯泰主張藝術活動的產生，仍是當某人立意藉某種外在的形跡將他自己體驗到的感情傳達給別人……云云，在這裡我有兩個問題，第一個問題是：『立意』在這裡有甚麼特別的用意？第二個問題是：如果藝術家必須『將他自己體驗到的感情傳遞給別人的』的

話，那麼，托爾斯泰又如何解釋小說或戲劇中虛構的人物和情節呢？」一向仔細的于維又及時提出了兩個不容忽視的問題。

艾教授常對同學們強調問題的重要性。他說發問是一門很大的學問，因為無論是作何種討論，討論的結果必然直接與討論的問題相關；換句話說，問題不僅決定了討論的方向，同時也決定討論的內容。正確的結論必賴有意義的問題。因此，當于維發問的時候他也含笑點頭。當然了，同時點頭的還有好些別的同學，因為他們感覺于維代他們提出了應該問而沒有問的問題。

「謝謝妳！」胡海倫笑著先向于維致過謝，然後道：「托爾斯泰之所以要特別強調某人『立意』如何如何，是因為他有鑒於感情的表現不同於感情的流露：當一個人流露感情的時候，他多半是自然地、本能地、私下地，除了發洩他內心所經驗到的感情，他無意要求別人產生同感。接到愛子陣亡消息的雙親，失聲痛哭，便是流露感情的一個例子；至於感情的表現則正好相反：一個人表現感情的時候，他多半是技巧地、世故地、公開地，除了發抒個人的感情之外，主要他還是期望能夠引起別人的共鳴。如果諸位把日記和小說拿來比較一下的話，就不難明瞭其個中的差異了！」

當胡海倫將日記和小說相提並論，藉以例示流露感情與表現感情之間的差異時，坐在艾教授對面的幾位同學，同時看見老師的眸子突然閃亮，隨後聽見他十分興奮地說：「好極了！好極了！難得妳能像這樣用心思！」每逢同學們提出精彩的見解時，艾教授總是第一個興高采烈地喝采。

「哪裡，」胡海倫謙虛地接著說：「明瞭了流露感情不同於表現感情之後，我們也就同時

明瞭何以托爾斯泰要強調藝術的活動是一種『立意』的活動了。」胡海倫說到這裡，用眼光詢問一下于維，于維立刻明白了，就馬上以笑容來「表現」她的滿意。

「至於第二個問題，據我的了解，托爾斯泰認為感情的真假是一回事，人物或情節是否出乎杜撰或虛構是另一回事。只要藝術家體會到真實的感情，他假託杜撰的人物或虛構的情節來表現並沒有甚麼不可以……。」

「如果非得真人、真事、真感情的話，那除了自傳，否則，一切的文學作品都算不上是藝術的了！」心直口快的袁好問，順著胡海倫一針見血地點出了癥結之所在。大家聽他說得直截了當，都笑了起來。

事實上，于維又何嘗不知道小說或戲劇中充滿著假人假事，因此當胡海倫根據托爾斯泰的見解指出立論的根據之後，她便了然地說：「是的，通常我們並不要求出現在小說或戲劇中的都是真有其人，但是至少叫人看起來，彷彿是真有其人，實有其事，這大概非得靠小說家或戲劇家對於想像中的人物和遭遇，有一番深切而真實的體驗不可了！」

「對！剛才胡海倫所講的那個故事，便足以證明這一點。」李郁芬憑著她最近的感受，表示她個人的支持。

「我贊成！」

「我同意！」

「好，既然大家對這一點都沒有問題，那就容我另外提出一個問題。」王超白慢條斯理地說：「如果實情真如托爾斯泰所說，表現感情便是藝術的活動，表現的結果便是藝術品的話，

那麼，我擔心藝術的範圍會不會顯得太過寬泛？」

「的確，你疑心得十分有理，」胡海倫立刻答道：「托爾斯泰的藝術觀念，真可以說是包

羅萬象的，除了通常所謂的藝術之外，連裸袒口哼的搖籃曲，成人的戲謔、小孩的學樣、室內的

裝飾、教堂的陳設、建築物、紀念碑、以及凱旋的行列等等也無一不算是藝術，不過，藝術的範

圍雖廣，也並不是漫無限制的⋯⋯」

「那麼甚麼是區分藝術的標準呢？」有人急著問。

「大致說來，托爾斯泰在他的《何謂藝術？》裡提出了兩套標準，第一套是用來區分藝術

的真假的，另一套則是用來區分藝術的優劣的。」胡海倫對答如流，「用來區分藝術之真假的

標準，便是建立在藝術的感染性上，依托爾斯泰的說法，如果當某人閱讀、聆聽或觀賞他人的作

品之際，既無需乎出於勉強，也無需乎改變他自己的觀點與態度，便能在不知不覺間，經驗到那

使得他和作者以及其他被作品感染的人連同一氣的感情，那麼，諸如此類的作品，都是藝術品，

反之，凡是不能激發使觀賞者、作者，以及其他的觀賞者連同一氣的感情的東西，即使是很富詩

意，很寫實，很刺激，很有趣，也還是算不上是藝術品⋯⋯。」

「那麼，藝術品如何才能具有較大的感染力呢？」王超白進一步地追問。

「獨特、清晰與真誠，便是發揮藝術品之感染力的三大條件。」胡海倫仍是不假思索地在作

答。「可想而知地，如果藝術品中所表現的感情是普普通通，不明不白，矯揉造作的話，那又怎

能感動得了人呢？不過托爾斯泰認為，三者之中，後者尤要，因為唯有真摯的感情才可能是專屬

於個人之獨特的感情；也唯有親自感受獨特感情的人，才會力求恰切清晰的方式去表現。換句話

說，藝術品如果缺少個性，不能傳達藝術家之獨特的感情；如果感情是以含糊或不可了解的方式

被表現出來，或是，如果感情的表現並非出於藝術家由衷而迫切的需要，那麼，勉強表現的結果

就算不得是藝術品；反過來說，如果這些條件 體具現，即使程度不高，作品雖欠高明，也還是

不失其為藝術品……。」

胡海倫的口齒就和她的頭腦一般地清晰，因此，大家都感覺她把托爾斯泰的見地解釋得恰到

好處，這使得在座平素對托爾斯泰略有所知的好幾位同學，也都自嘆不如。

「現在該輪到來談一下托爾斯泰用來區分藝術品之優劣的標準了吧？」袁好問從旁小聲地

提醒胡海倫說。

「是的，」胡海倫側頭望著袁好問笑著答道：「你們都還記得我剛才講完故事的時候，不

是提到我有兩個講故事的理由；其中一個一直保留到現在都還沒講出來嗎？」

「我們記得！」男生們就像小學生似地齊口同聲地回答。

「好！」胡海倫被這一群天真的大孩子逗笑了，「那麼就讓我現在來講吧，照托爾斯泰看

來，人們藉語言來交換思想，傳達知識；藉藝術來表達心意，流通感情。而知識的傳達與感情的

流通，乃是促進社會進步與人生幸福的兩人必要的條件。既然如此，究竟是怎樣的知識和怎樣的

感情才能達到這樣的理想和目的呢？托爾斯泰說，唯有當正確的知識取代錯誤的知識，必需的知

識取代多餘的知識之時，知識才可能有進步；也唯有當博愛的感情取代自私的感情，仁慈的感情

取代邪惡的感情之時，人生才能達到完美與和諧……。」

胡海倫講到這兒，若有所思地暫停休息，林思佳就趁機向身邊的丁浩然小聲說：「我說她

棒，沒有說錯吧？」

「當然！當然！一點沒錯！」平素頗以美學自負的丁浩然這時也不得不笑著答應。

「我們都知道托爾斯泰的生平及為人，」胡海倫接著說：「他不僅是一位熱誠的基督教徒，同時也是一位偉大的人道主義者，這從以上所談到的有關於他的見解裡，可以看出一個端倪來。

如果進一步看，就會看得更明白。他曾經表示過，歷史昭示我們，唯有在宗教的引導之下，人生才會有進步，因為宗教所要求的理想，乃是一種『四海之內皆兄弟也』的平等、博愛的境界，而作為當代宗教代表之基督教的精華，便在於肯定這種理想的境界。請問哪位同學是教友？」胡海倫順便問道。

「李郁芬！」有人代答。

「好！」胡海倫就轉向李郁芬，「現在就讓我來考考妳，妳可知道〈約翰福音〉第十七章第二十節上面是怎麼說的？」

「我可背不到那麼熟。」

「我說出來妳一定就會馬上記起了，」胡海倫覺察到李郁芬顯得有些尷尬，便趕緊好言慰解，「這段經文的大意是說：『凡信上帝的人都合而為一，正如你（指父），在我裡面，我在你裡面，而他們（指信你的人）也在我們裡面。』……」

「啊！我真的記起來了！」李郁芬莞爾道。

「這一段話，說明了我們每一個人在縱的方面，都和上帝保持著父子的關係，而我們彼此在橫的方面都保持著同胞手足的關係。」

「這究竟跟藝術有甚麼關係呢？」有人感覺到迷惑。

「照托爾斯泰看來不僅相關，而且關係密切。」胡海倫一本正經地回答說：「只要我們用心一想，我們馬上就會明白的，如果藝術的目的，是在聯合群眾，使得萬眾一心，而基督教的教義，又正在宣揚藝術之作用發揮至極致所能達到之理想的話，那麼，偉大的藝術品，是否應該具現宗教的情操；是否應該以宗教為題材，就似乎無需我再多加費辭了！」

「原來如此！不錯，不錯。」剛才那位表示迷惑的同學，摸摸頭表示茅塞頓開。

「大致看來，以上所說的便是分辨藝術品之優劣的標準建立之由來。」胡海倫又在作進一步之解說了，「明白了以上所說的，我們也就同時明白為何托爾斯泰要力倡他所謂的基督教的藝術（Christian art）依照他的分法，實際上包含了兩個類，第一類，他把它稱為『宗教的藝術』（Religious art）這類藝術主在激發人們內心因為愛上帝，愛鄰人而產生之團結一致的感情；第二類他把它稱為『普遍的藝術』（Universal art）這類藝術主在傳達所有人都能夠接受之單純的感情，例如，我們在日常的生活中所感受之歡樂，憐憫，欣喜，與寧靜等等……。」

「能不能請妳舉幾個例子來說明一下？」于維要求道。

「如果就托爾斯泰自己舉的例子來看，就我記憶所及，像席勒的《強盜》（The Robbers），雨果（Victor Hugo）的《孤星淚》（Les Misérables），狄更斯（Dickens）的《雙城記》（The Tale of Two Cities）和《聖誕頌歌》（The Christmas Carol），杜斯安也夫斯基（Dostoevsky）的《死屋之憶》（The Memories of the House of Death）等都被他認為是宗教的藝術，而像塞萬提斯（Cervantes）的《唐·吉訶德》（Don Quixote），莫里哀（Molière）的喜劇，狄更斯的

《大衛・高柏菲爾》（David Copperfield）以及莫泊桑（Maupassant）的小說等等則被他視爲是普遍的藝術或平民的藝術。不過，要是我舉例子的話，你們猜猜看我要舉甚麼？」胡海倫故做神秘地賣了一個可以形成皆大歡喜的結局的關子。

「妳要舉的例子呀！」林思佳笑著大聲說：「就是托爾斯泰的《上帝知道眞相，只須等待》，對不對？」

「當然對囉！」袁好問搶著接口，「舉這個例子，可謂『一箭雙鵰』，因爲既可以說它是宗教的藝術，又可以說它是平民的藝術。」

「哈！哈！你們答得一點也不錯，其實，這也即是爲甚麼托爾斯泰寧肯把《戰爭與和平》、《安娜卡列尼娜》、《幼年》、《童年》、《少年》以及《復活》等大著撇在一邊，偏偏要把這個短篇小說視爲他第一流的作品的理由；也即是爲甚麼我今晚先要把它講給大家聽的理由。」

「你們誰還要蛋糕？」當胡海倫停下來如釋重負地舒了一口氣，表示告一段落的時候，被同學們譽爲「最受歡迎的聽眾」的艾夫人，又愉快地端著蛋糕盤，周旋在客廳裡了。艾教授用力挺了一挺身子，望望牆上的掛鐘笑著說：「今晚的收穫已經不少，只是受到時間的限制，其餘的留待下週再討論吧。現在讓我們大家一起鼓掌，表示我們對於今晚主持討論的幾位同學的感謝。」

於是客廳立刻響起了一片熱烈的掌聲，大家都自然而然的，將感激與羨慕的眼光，投向丁浩然、胡海倫以及徐子昂三個人的身上。

這時，只見他們容光煥發，笑得連嘴都合不攏了。

三）甚麼是藝術？（續）

藝園一週一度的盛會又來臨了。H大學的同學們不約而同地又三三兩兩地進入了艾宅，客廳裡不時傳出陣陣的歡笑。席地而坐的人數比上週更增加了。艾夫人忙著招呼同學，艾教授則十分愉快地和圍繞在他四周的學生們閒話瑣事。

等到七點多鐘，艾教授便自然而然地從閒話引上正題，說：「據說你們對上週的討論，都感到非常滿意，依我看，有兩個成功的原因，第一是上次的討論，完全由你們自己來主持，所以使得討論的內容，深淺適度，每個人聽起來都倍感親切；第二是上次發言的同學，不僅做到了說理明暢，同時也做到了舉例生動，使得理論與實際融合無間，絲毫不顯得生硬晦澀，既然如此，我希望今晚的討論也能做到像上次那樣。」

艾教授的開場白，無異是對於上次討論的講評，大家聽了都深以為是，所以當艾教授說話的時候，好多人都不住地在點頭。

「關於甚麼是藝術這個問題，你們上次曾經提出過不少的說法，如果一一細加討論，恐怕需時過長，我想我們還是先把比較重要的幾種學說先弄清楚，其他的大家如果認為有討論的必要，也可以隨時提出討論，現在就請徐子昂同學負責帶頭，你們認為如何？」

「贊成！」

「贊成！」

在一片熱烈的掌聲和響應聲中，徐子昂立刻又成為大家注意的焦點。他先向李郁芬聳聳肩膀，然後向艾教授表示說：「老師，最近我對甚麼是藝術的這個問題感覺到相當的迷惑⋯⋯」

「我知道，」艾教授平靜地說：「上週討論會時，你的眼光已經告訴過我了。不過我現在要

求你先把疑惑暫且保留一下，等到適當的時機再行提出，好不好？」

「好的，老師，那麼我該從哪裡說起呢？」

「我看你就把將藝術解釋成慾望之滿足的那一派的學說先介紹給大家聽聽吧！」

凡是經常參加藝園茶會的同學，每逢有發表言論的機會，從不會忸怩作態或故意推託，大家都抱定「知之為知之，不知為不知」的原則，推心置腹，開誠相見，正是因為討論的風氣如此，大家所以平日求學，誰也不敢馬虎，在嚴師的督導下，誰也忍受不了那一問三不知的尷尬。因此，當

徐子昂受命領導討論的時候，他立刻陷入了深思的狀態。

當徐子昂用心思考的當兒，艾教授便端著茶杯，談笑風生地對大家說：「我們的頭腦生來是最不怕用的，事實上，我們每一個人都有驚人的記憶力，根據確實的研究，人腦在幾立方公分所貯存的資料，比一個大電腦所貯存的還要多得多。腦子所能做的事，也絕非任何電腦所能望其項背的，例如記得秋天燒落葉的氣味，以及紅燒牛肉的滋味等。據說腦子有貯存一千萬億件事情的能力。容量之大，令人咋舌，難怪哈佛大學的米利特教授指證說：『這個貯藏庫，從未有人裝滿過。』而克萊克教授更勸我們多讀書、多觀察、多學習，讓腦子多活動，因為腦力是愈用而愈出；越鍛鍊，越健全！」

「的確，有些人表現出驚人的記憶力，」李郁芬附和著說：「比如著名的音樂指揮家托斯卡尼尼以善記交響樂譜聞名，從頭到尾一個音符也不會記錯。」

「不過，據我看，博聞強記的工夫，並不是沒有條件，」王超白補充說：「而這個條件不是別的，便是對於事物之深厚的興趣，因為對於不感興趣的東西，我們總是很快就會把它們忘

記。」

「你說得一點不錯，」艾教授笑著說：「你們在座的各位對藝術都是深感興趣的，現在看徐子昂都想起這些舊不怎麼管用了吧！」

徐子昂聽到艾教授這樣說，就聰明地回答道：「老師，平日我對美學雖然極感興趣，但是現在腦子似乎仍舊不怎麼管用呢！」

「管不管用馬上就可以分曉了，趕緊說吧！」頑童等得有點性急了。

徐子昂見艾教授對他點點頭，便開始正色地言歸正傳了。「諸位同學，今天我要給大家介紹的這派慾望說，如果跟上週討論過的直覺說比較起來，二者最大的差異，便在於後者的論旨是主張藝術無關乎實際，如照藝術的直覺論者，無論是克羅齊、柏格森，或者是卡萊看起來，藝術的活動，跟涉及現實的慾望，可以說是完全沒有關係，但是以前者的觀點看起來，結果就完全不同，藝術的活動不僅與牽涉現實的慾望相關，而且活動的結果，簡直就被看成是慾望的化身……」

徐子昂以單刀直入的方式，一開始就顯得非常之乾淨俐落，他將他所要介紹之學說的主要特徵指點出來之後，馬上就接著說：「關於這派學說，說來話長，為了簡明起見，我打算舉出兩位代表，然後再遵照老師的指示，以實例來說明他們的見解。我要推舉的兩位代表，第一位便是大家所熟悉的佛洛伊德（Sigmund Freud），第二位也是鼎鼎大名的心理學家，他便是瑞士籍的榮格（Carl Jung）。他們都是心理分析（Psychoanalysis）的倡導者……」

「照你這樣說來，想來他們必是從心理分析的觀點去著眼於藝術的考察了。」袁好問插嘴

道。

「是的，你說得一點也不錯，」徐子昂答道：「現在就讓我們先一齊來看一看佛洛伊德對於藝術的形成與藝術〉（Phantasy-making and Art），另一篇是〈詩人與白日夢的關係〉（The Relation of the Poet to Daydreaming）。其中頭一篇，因為立論太過樂觀，所以顯得有些不切實際，比較起來，以第二篇較富代表性……。」

「不錯，」艾教授點頭道：「你就以第二篇為主，向大家介紹吧，不過頭一篇也並非一無可取之處，用得著它的時候，不妨拿它來作作補充。」

「好的，老師。佛洛伊德在他〈詩人與白日夢的關係〉這篇論文裡，一開始就指出：愛幻想並非詩人的專利，而是人類的天性，因此，地球上只要一人尚存，詩人便不會在世界上絕跡……。」

「啊！原來我們生來都是詩人呢！」客廳的左角有人受寵若驚地自言自語道。

「為了使我們相信這話並非出於子虛，於是佛洛伊德尋本究源，從每個人的兒時談起。他指出：凡是度過歡樂童年的人，必然都飽嚐過遊戲的滋味。關於這一點，也和上週丁浩然向各位提到過的那位以倡導藝術之遊戲說的朗格，所見略同，他指出孩子們都愛遊戲，而無論是哪一種遊戲，都包含著高度的假想。現在我順便請教一下各位，你們小的時候都愛做哪些遊戲呢？」

「老鷹捉小雞。」

「官兵捉強盜。」

「辦家家酒。」

「搭積木。」

「玩泥巴。」

「堆金字塔。」

「扮新娘、新郎。」

「好了，夠了！」徐子昂看大家眉飛色舞你一言我一語，嘻嘻哈哈地說得興起，連忙笑著嚷道：「再說下去，恐怕真要沒個完了，看情形大家都像是還沒有玩夠呢！」

徐子昂最後的一句「妙」論，連艾教授也被逗得天真地笑起來了。

「等到孩子們年事稍長，都慢慢地變得世故起來，許多當年玩得起勁的遊戲，都不好意思再玩了，比如，」徐子昂狡黠地先對李郁芬使個眼色，「剛才是哪一位說是愛當新郎、新娘的？」

「袁——好——問！」坐在頑童旁邊的人，一齊在助紂為虐。

「你們現在還愛這個遊戲嗎？」徐子昂故意含糊其辭地對著頑童問。這時，袁好問知道上當了，啼笑皆非地大搖其頭，而胡海倫則悄悄地低下了頭。

「但是，佛洛伊德慧眼獨具，他切實地指出，凡是稍通人類的內心生活的人都十分明白，人間的事沒有比無條件地使人放棄他一度嚐試過的樂趣更加困難的了。所以當人表面上，放棄掉某種樂趣的時候，他必在暗地裡以另一種樂趣去代替。因此，當人停止作兒時的遊戲時，他同時也就立即忙於幻想，暗地裡大作其稱心如意的白日夢。尤其是精力旺盛而生性內向的人，在現實上雖是一籌莫展，但腦子裡都充滿著各式的幻想，只是這類滿足，全靠幻想來無中生有，因此，耽

溺於其中時，固然能陶醉一時，但幻想過後面對現實卻只能留下一片無奈和空虛。唯其如此，凡以幻想爲樂者，也往往以幻想爲恥。……」

徐子昂以心理學權威的口吻，侃侃而談，像是看穿了每一個人的內心。事實上，誰沒有嘗試過想像中的滿足呢？誰沒有在內心打過如意算盤呢？尤其是當在現實上遭受無情的挫折時，誰又不自然而然地順著自己的心願編織出一些白日的美夢，在其中得到一些彌補性的慰藉呢？

「因此，凡是耽於幻想，愛做白日夢的人，莫不都是守口如瓶，秘而不宣，生怕別人知道之後，會暴露出自己的無能。像這樣，人人做夢，人人隱瞞，弄得彼此都摸不清對方的底細，久而久之，誤以爲普天之下，愛做白日夢的人，除了自己，沒有別人，於是乎不得不心生疑慮，擔心自己會不會是世界上最沒有出息的人……。」

「照這樣說來，除非自己不做白日夢，否則就多少免不掉這種焦慮和苦悶的副作用了！」于維不甘願地說。

「也不盡然，」徐子昂笑著說：「不過其所以不盡然，完全是因爲藝術家加入了愛做白日夢的人的陣營的關係，何以如此呢？原來在佛洛伊德的眼中，藝術家原本也是生性內向，慾望無窮的人，他們和常人一樣，除了靠做白日夢來求得一時的滿足之外，在現實上也是處處吃癟，無法可施，不過藝術家到底還有幾套常人所沒有的本事，這幾套本事便是在於他懂得如何推己及人，以高明的技巧，適當的媒介，利用變形僞裝的手段，不著痕跡地把他自己的白日夢，加以公開的表現。這樣一來，不僅爲他自己的慾望求得了內心的滿足，同時也爲好做白日夢而以白日夢爲憂的人解除了精神上的負擔，說不定他們還會在現實上因此贏得大眾的感激與報酬呢！剛才我不是

提到過一點，說是佛洛伊德在他論及幻想的形成與藝術時顯得樂觀得有點不切實際嗎？現在我們

總該知道主要是為甚麼原因了吧？」

「難道說佛洛伊德忘記了世界上多的是窮困、潦倒、鬱鬱以終的藝術家，而硬說藝術家不論

起初如何，到頭來都能做到名利雙收，萬事如意不成？」善於推理的王超白半信半疑地說。

「正是如此，」徐子昂立即給予肯定的答覆：「照佛洛伊德想來，因為藝術家有我們剛才所

提到的幾套本事，所以他們能把私密的幻境變做大眾的樂園，使得大家都可以變本加厲，無所顧

忌地樂在其中。要不然，世上的精神病患，不知會增加好多。既然他們是精神解放的英雄，於是

終就透過了幻想，贏得了先前只能在幻想中所能希求的一切：榮譽、權利、富貴、名聲、醇酒與

美人。不過……，」徐子昂講到這裡，為了喚起大家的注意，十分技巧地停頓了一刻，然後略為

把聲音提高說：「這種理論上的微疵，並不十分要緊，因為從美學的觀點看來，我們所當注意

的，並非藝術家生前是否獲得了現實上的補償，而是藝術家的性格，尤其是慾望是否和他的作品

相關。」

「說得對極了！」艾教授對他的高足表示讚賞。

「別淨講道理，也該舉點例子來聽聽了吧！」李郁芬在幫徐子昂製造氣氛。

「李郁芬說得對！」果然有人馬上附和。

「好，馬上遵命。」徐子昂笑著答應，「但是讓我想想到底該舉甚麼樣的例子呢？噢，對

了，莫札特（Mozart）的《唐‧喬凡尼》（Mozart's Don Giovanni）倒是相當合適，就讓我以這

齣著名的歌劇為例吧！」

「好得很!」

「歡迎,歡迎!」

大家聽到徐子昂的宣佈,都高興得鼓掌表示歡迎。

「本來,我對這齣歌劇也不怎麼熟悉,還是李郁芬前些時從華爾特教授那裡借到一套原版的唱片,我們對照著英義對照的歌詞,在一塊兒欣賞,才算對這齣歌劇,稍微有了點認識,」徐子昂向大家報告的時候,特別對李郁芬投以感謝的眼光,「這齣歌劇的唱詞雖是出於義大利的達·龐蒂(Da Ponte)但是音樂卻是莫札特的。諸位要是常聽抒情歌曲的話,一定都十分了解,作曲如果失敗,歌詞再好也表達不出甚麼感情,因此,《唐·喬凡尼》的廣受歡迎,大半應歸功於莫札特。這齣歌劇的故事,發生在十七世紀的塞維爾,主角唐·喬凡尼,是個西班牙的風流浪子,此君用情不專,戲謔成性,周遊列國,隨處勾引婦女,既不計較對象,又不計較手段。某次,因為追求馬爾他地方保安司令康門達托利之女唐納安娜,好事未成被司令闖見,唐·喬凡尼脫身不得,一時情急,舉刀將司令刺殺,這齣歌劇主要的情節,便是在於表現唐·喬凡尼是如何風流,如何作孽,又如何受到懲罰。」

徐子昂一口氣說完了故事的梗概,雖然他還來不及講出詳情,但是已經引起了大家滿心的好奇和莫大的興趣。

「速速將詳情道來!」袁好問又在表現他那頑童的本色了。

「歌劇一開始,就是唐·喬凡尼的愚僕李波瑞羅(Leporello),向唐·喬凡尼的一位舊日的情婦訴說主人的風流事蹟,他說,凡屬唐·喬凡尼遊蹤過處,像甚麼義大利呀、德國呀、法國

呀、土耳其呀、西班牙呀，無處不留下成百上千件的桃色事件！對唐‧喬凡尼來說，鄉下姑娘也好，千金小姐也好，富家婢女也好，宮廷貴婦也好，美的、醜的，一視同仁；肥的、瘦的，各有千秋；黑的、白的，皆有所長，姓甚名誰，無需理會，只要女人，便可銷魂！

從李波瑞羅的口裡，我們便可知道唐‧喬凡尼拈花惹草，過份荒唐，引起了愚僕的反感，所以到了第二幕李波瑞羅便明白表示不屑主人所為，而執意求去。唐‧喬凡尼起先還以為他是在開玩笑，後來弄清楚他是在認真，不得不掏錢哄住他，這個當中有一段精采奇絕的對唱…

李：大人，我看你是要欺騙她們之中的每一個人。

唐：這正是因為我愛她們！假如我忠於她們之中的某一個人的話，那我又如何對得住其他的可人兒呢？這便是我愛情的廣度，須知我本是有『愛』無類的！只可惜女人沒有數學頭腦，以致錯把我的『無限』（infinity）認為『不忠』（infidelity）了。

李：我的主人，俺雖不是學者，但是俺明白不管你如何花言巧語，你說的跟她們想的根本不是一回事，大人，現在你又打算叫我幹嘛？

「真虧你記得這麼清楚！」李郁芬笑著嗔怪道。

「哈、哈、哈、哈——」頑童抓著機會帶頭大笑。

「哈、哈、哈、哈——」果然大家也都跟著笑了起來。

在一片笑鬧聲中，徐子昂起先尚能力持鎮定，可是到後來，不得不央求道：「被你笑得連我都忘忘記剛才講到哪兒了，請別再鬧了好不好？」

「你剛才講到李波瑞羅問他的主人又打算叫他幹嘛？」頑童倒是一點也不含糊。

「啊，對了！」徐子昂立刻想起來了，「你們倒猜猜看他要叫他幹甚麼，原來唐‧喬凡尼算定他一個叫唐娜‧愛爾維拉的舊日情婦要來纏他，害怕脫身不得，所以心生一計，命令李波瑞羅跟他易裝，這樣，等唐娜‧愛爾維拉來了之後，便由李波瑞羅頂替他，在暗處，魚目混珠地與她胡攪一氣，唐‧喬凡尼在一旁，幸災樂禍地看了一陣鬧劇之後，便拔腳開溜，後來──」徐子昂看大家聽得起勁，索興故作神秘地停了下來。

「後來怎樣？」

「快講嘛！」

「難道又忘了？要不要李郁芬幫幫忙？」

「後來──」徐子昂笑著接下去：「冒充頂替的把戲被拆穿了，李波瑞羅被唐娜‧愛爾維拉叫來的一群人追打著，在黯淡的月色下沒命地逃，最後好不容易才翻過一堵牆，跳進一座墓園裡，不料主僕二人竟殊途同歸：唐‧喬凡尼也遭遇相同的命運，早一步逃進墓園裡。李波瑞羅的驚魂甫定，唐‧喬凡尼又來不及得意洋洋地告訴他，自他與唐娜‧愛爾維拉談情時，他自己又有了幾次艷遇，其中最妙的，便是他遇見了一個少婦。據唐‧喬凡尼形容當時的情形說，起初他用手去捉住她，她有點不情願，可是經不住他的好言相哄，終究把他當作李波瑞羅，跟他又親又抱，並且口口聲聲地呼喚：『我親愛的李波瑞羅，我親愛的李波瑞羅！』他一邊向李波瑞羅形容當時調情的經過，一邊告訴他說：『當時我立刻就看出來她準是你的一個愛情的俘虜。』李波瑞羅聽得惱火，忍不住用粗話詛咒，可是唐‧喬凡尼只顧說道：『當時我當然不會錯過機會，但是到後來，不知怎地，竟被她發覺出差錯，高聲大叫，我聽見有人趕來，只得丟下了她，自顧

逃命。」李波瑞羅生氣地問：『這就是你要跟我講的妙事？』唐·喬凡尼嘻皮笑臉地問：『難道這件事還不夠妙？』李波瑞羅攤牌似地問：『如果那個少婦是我的老婆呢？』『那豈不是更妙了！』唐·喬凡尼說完了便得意忘形地大笑起來了……。」

「該死！該死！」

「簡直胡鬧！」

「眞不像話！」

「豈有此理！」

由於劇中人的性格被刻劃得入木三分，引起了女孩子們的公憤，大家妳一言我一語地群起而攻之，男孩子看到這種情形，都暗自好笑，但是都不敢出聲。

「的確是該死！」徐子昂湊趣道：「不過，諸位也許想不到這話是出自墓園中的一座石像之口；不僅諸位想不到，當時連劇中的那一對活寶也沒有想到，原來，這座顯靈的石像，就是當年被唐·喬凡尼刺殺的那位保安司令康門達托利的石像。當他們發覺說話的是石像的時候，唐·喬凡尼就命李波瑞羅借著月光讀出刻在石像下面的字，李波瑞羅讀道：『我在祈禱與忍耐中等候，直到那謀殺我的人自食其果，得到惡報。』他讀得毛骨悚然，害怕得要命，但是唐·喬凡尼聽了之後卻顯得滿不在乎，竟膽大包天地邀請石像於次日共進晚餐。不消說，石像當然答應。到了第二天晚上，康門達托利應邀赴約，李波瑞羅被嚇得躲在桌下，席間康門達托利要唐·喬凡尼及時悔改，但是他卻執迷不悟，康門達托利見唐·喬凡尼無可救藥，就決定報復，問他接不接受他的回敬，唐·喬凡尼毫不示弱，康門達托利要牽他的手，他就伸手讓他牽，才把手臂伸出就被康門

達托利抓住不放。最後地面裂口，噴出火焰，魔鬼把唐·喬凡尼拉下地獄，閉幕前，魔鬼唱道：

『你的一生充滿了罪惡，現在接受你的報應，來，來，接受你的報應！』這時，只聽唐·喬凡尼失聲哀號：『啊！他們把我拖下地獄！』」

徐子昂講得十分賣力，表情和音調都自然而然地配合上劇情的需要，使大家聽起來，彷彿感覺眼前的地面開裂，從地底噴出熊熊的火焰，魔鬼們在歡唱，唐·喬凡尼在驚呼……。

當大家深深地陷入想像中驚恐萬狀的結局中時，卻聽到了一聲有若天使般的聲音，原來是李郁芬帶著迷惑的表情在向徐子昂發問：「我倒忍不住要問你，莫札特的《唐·喬凡尼》和佛洛伊德的藝術觀到底有甚麼相干？」

「各位同學，」徐子昂看大家都還陷於想像的狀態之中，所以特地以覆述的方式喚起大家的注意，「你們一定都聽清楚李郁芬剛才說些甚麼了，她問我莫札特的《唐·喬凡尼》跟佛洛伊德的藝術論到底有甚麼相干，我想你們在座的各位之中，一定也有不少人會產生相同的疑問……。」

當李郁芬和徐子昂一問一答之間，艾教授握住茶杯點頭對著他們笑笑。

「好，」徐子昂意興飛揚地說：「既然大家都有此一問，那就讓我告訴大家。提到羅曼羅蘭（Romain Rolland）相信你們都十分熟悉的了，這位法國的小說家、戲劇家、兼音樂評論家，他的《約翰克利斯朵夫》和《貝多芬傳》，好些同學都讀過，至於像《被蠱惑的靈魂》這部小說，以及《狼》、《七月十四日》、《愛與死的遊戲》等戲劇，因為迄今尚無中文譯本，所以我們都不甚熟悉，不過，和我們的討論相關的，還不是這些……。」

「那麼是哪些呢？」有人性急地問。

「是兩本談論音樂家的書中的一本，」徐子昂回答說：「除了我剛才提到過的那些著作之外，羅曼羅蘭還寫過《今日的音樂家》（Musicians of Today）和《昔日的音樂家》（Musicians of Former Days）這兩本書，就是往後面這本書裡，他表示說莫札特如此善於描繪貴族浪子的性格，誠足令人感到驚異，但是如果有人肯把唐·喬凡尼作進一步地研究，他便能在他的漂亮，他的自私，他的戲謔，他的驕傲，他的好色，以及他的易怒之中看出，這些正是能在莫札特本人身上找到的特徵，就在他靈魂的深處，他的天才感受到整個世界之善與惡的可能性，因此說起來不免顯得荒誕，莫札特之內在的自我，便是潛在的唐·喬凡尼，也正是為了這個緣故，他才能在他的作品之中，將他完全實現。」

「照羅曼羅蘭這種說法，唐·喬凡尼豈不是成了莫札特的化身了？」李郁芬恍然大悟地要求贊同道。

「正是如此！」徐子昂滿意地答覆道。

「難怪你要以莫札特的《唐·喬凡尼》為例，來說明佛洛伊德的慾望說了，原來對音樂家有深切了解的羅曼羅認為唐·喬凡尼所表現的行徑，便是縕藏在莫札特心中的慾望。」于維也馬上明白了徐子昂所要表明的真相。

「佛洛伊德有沒有自己舉過例來說明他的見解呢？」丁浩然問。

「啊，有的，」徐子昂連忙回答說：「在另一篇名叫《釋夢》（The Interpretation of Dreams）的論文裡，他自己是以希臘古代三大悲劇家之一的索福克儷斯（Sophocles）所寫的《伊迪帕斯王》（Oedipus Rex）為例的，大家都知道這是一個以弒父娶母為主要情節的悲劇，佛洛伊德之

所以要舉這個例子，他原是打算要我們相信，劇中主角伊迪帕斯的遭遇，實際上就是我們每個人小的時候，內心懷存的一種慾望，我記得他的文章裡有一段話，大意是說：『詩人藉他的探查，將伊迪帕斯的罪惡帶到亮處，他逼著我們意識到我們自己之內在的自我，於其中相同的衝動仍舊存在，只不過它們被抑制住了而已。』……」

「這是甚麼意思呀？」幾位純真的少女，一齊大驚小怪叫了起來。

「佛洛伊德的意思是說，我們生下來就可能命定把我們初發的性慾指向我們的母親，把我們初發的妒恨指向我們的父親。照他看來，伊迪帕斯王手殺其父萊厄士（Laius），親娶其母親朱卡斯達（Jocasta），不多不少給我們一種慾望上的滿足；我們幼時之慾望的滿足。他認為這個悲劇所以顯得劇力萬鈞，感人無比，主要的也是為了這個緣故。」徐子昂嚴肅而又忠實地把佛洛伊德的見解表達了出來。

這時，客廳裡引起了一陣騷動，大家聽了徐子昂的說法，都紛紛在私下交換各自的意見。在這個當兒，王超白高聲地發言了：「我覺得佛洛伊德不免有點過甚其辭。」

「所以囉！」徐子昂趁機接口道：「我剛才沒有採用他舉的例子。」

「那麼，榮格的見解又是如何呢？」細心的林思佳見到徐子昂的處境有些艱難，為他解圍；也就是在這個時候，艾夫人端了一大盤的點心出來，親切地招呼大家說：「請大家先用一點點心，然後再繼續討論吧！」

「啊，好香！」

「謝謝師母！」

「一塊就夠了，謝謝！」

客廳裡的氣氛頓時輕鬆了下來，艾夫人把點心盤交給了李郁芬，便坐在艾教授旁邊和艾教授一同欣賞這一幕活潑動人景象。

「我提議下次由我們自備點心，免得每次都讓師母爲我們忙上半天。」丁浩然手裡拿了一塊點心，由衷地提出了臨時動議。

「我贊成！」

「對！」

「下次由我們大家來準備！」

丁浩然的動議立刻獲得全體熱烈的響應。

「下週末我們請老師和師母一齊到夢谷烤肉吧！」林思佳興沖沖地說。

「這個主意好極了！」

「一言爲定，下週末的集會改在夢谷！」

艾夫人見到這種情形，就愉快地說：「多做一點點心，也說不上什麼忙，反正心和小嫻也要吃的，下週末正好是陰曆十六，如果大家要上外邊去換換環境，那我就給你們大家做點什錦水果帶去好了。」

大家一齊用眼睛看著艾教授，艾教授也笑著說：「有何不可？只要天氣像今晚一樣，就照你們的意思去做吧！好，子昂，還是由你接下去說你的榮格吧。」

徐子昂向艾教授點點頭，便說：「各位同學，關於榮格，我原本跟大家一樣對他感到陌生，

還是前些時候在課堂上聽老師講到他，最近我又找一本他寫的書《探索靈魂的現代人》來看，才算有了一點認識。這位瑞士籍的學者，非常博學，他不僅精通醫學和神學，對生物學、考古學、哲學、神話，以及神秘主義的思想，也都有相當的研究，大約是在一九○二年間，他以〈論所謂神秘現象之心理學與病理學〉（On the Psychology and Pathology of Socalled Occult Phenomena）為題，撰寫他的博士論文。他在這篇論文裡，特別強調人類心靈兩個主要的層面，也就是顯意識與潛意識之間的連續性。由於他發現佛洛伊德對於夢的解釋，跟他對於潛意識的看法有不謀而合之處，所以他當時也加入了佛洛伊德所倡導的心理分析學派（The Psychoanalytic School），可是在五年之後，由於意見上的不合，他不得不和佛洛伊德分道揚鑣，而另立門戶。他跟佛洛伊德的分歧，主要是在於他不滿意佛洛伊德過份強調慾望的滿足。而對於佛洛伊德的泛性慾主義，把人生看成本能的課題之無盡的反覆；認為潛意識是源於原始而富於毀滅性的衝動；將心靈的內容限於個人之私有的經驗等見解，他也認為全屬錯誤。榮格相信，我們的人格的形成，並不是全靠此生的經驗，整個民族累積下來的歷史文化也大有影響。人格的發展，與其說是由原始的本能來推動，還莫如說是由道德以及宗教的價值來引導。個人生存的目的，也並不像佛洛伊德所設想的那樣，在於達成自我的控制與表現成熟的性慾，而是在於達成各人獨特的完整，也即是貫通各自的顯意識與潛意識，使個人的經驗統一而圓滿。……」

當徐子昂侃侃而談的時候，艾教授一直在注意著聽，從他面上的表情來看，可知他內心所感覺的欣慰。平日艾教授是極力反對學生們死記的，可是，當他聽到徐子昂毫不勉強地把他在課堂上講授有關於榮格的主張的各項要點，原原本本地說出來的時候，心知如果不經過他一番理解，

光靠死記，無論如何是達不到這種地步的。

果然，徐子昂沒有使艾教授料錯，他清理出來的理路足以證明他對榮格的見解，有了相當的把握，他把榮格所持的基本立場介紹過之後，接著說：「根據我們對佛洛伊德的了解，我們都知道，依他的看法，天才和瘋子僅是一線之隔，如果前者不是採取非常的手段，將個人內心的潛意識及時設法疏散的話，那就要像瘋子那樣，爆炸成災，但是，榮格在我剛才所提到的那本書裡，關了一個〈心理學與文學〉的專章，發表他那不同於佛洛伊德的藝術觀。就是在這一章裡，他明白地表示他礙難苟同佛洛伊德的見解，把天才和瘋子相提並論，其中有一段給我的印象非常深刻，我記得那一段話的大意是說：『那偷偷爬進藝術中之個人的特性並不是主要的，事實上，我們愈是講究這些特性，便愈不成其為藝術問題。藝術品的要素，乃是超乎個人生活領域之上的東西，與其說它是從詩人或藝術家個人的精神或心靈中所發出的心聲，還不如說他是以詩人或藝術家為代表，從人類的精神或心靈中所發出的心聲。在藝術的領域之中，屬於個人的方面，不僅是一種限制，甚至也可說是一種罪惡！』……」

「他所謂從人類的精神或心靈中所發出的心聲，所指的究竟是甚麼呢？」于維十分認真地問。

「所指的便是他所謂的集體的潛意識（the collective unconscious），」徐子昂毫不遲疑地答：「而所謂集體的潛意識，榮格是指那由遺傳的力量所形成之心理的傾向，顯意識便是由它發展而成的。照他看來，每一個時代都像一個個人，都有它特殊的偏見，和心靈上的病態，換句話說，都有它意識觀上的限制，為了這個緣故，所以也都需要帶有補償性的調節。舉凡偉大的詩人

或藝術家，先知或領袖，無不是任憑他們自己所受集體的潛意識的指使，並讓他們所處之時代之

尚未表現的願望，來爲他們指示路途和方向，同時以立言、立德、或立功的方式，達成同時代每

一個人所盲目渴望的結果。無論達成的結果是好是壞，是成是毀，詩人或藝術家總道出了千萬人

的心聲，預告了他所處時代之意識觀的轉變……。」

「榮格把藝術家比做先知，這跟佛洛伊德將藝術家和瘋子相提並論，究竟有多麼大的不同

呢？」丁浩然像是在發問，而事實上他是在幫忙強調。

「的確是有很大的不同，」徐子昂進一步說：「榮格認爲，藝術家之所以成其爲藝術家，乃

是因爲他異於常人，而他異於常人之處，則是在於他乃是客觀而非個人的東西……。」

「這話怎講？」袁好問好奇地問。

「這話的意思，如果用榮格自己的話來說，便是『他（指藝術家）乃是他的作品，而不是一

個人。』（"He is his work and not a human being."）

「能不能請你再說得明白一點。」于維要求道。

徐子昂笑著向于維點點頭，接著說：「每一個具有創造性的人，在榮格看來都具有雙重身

份：一方面，他是一個具有個人生活的人；但是在另一方面，他卻是一個非個人的創造過程。就

頭一個方面來看，他既然是一個人，那麼在精神方面，他當然可能是健全的或是病態的，在這種

情形下，爲了解釋其心靈的發展，自當尋找決定其人格的因素；但是就第二個方面看來，我們想

要了解藝術家的才能，也非得專注於他創造上的成就不可。藝術乃是一種內在的策動力，它抓緊

個人，並使他成爲它的工具。藝術家並非具有自由意志，可以追求自私自利的個人目的，他只是

讓藝術經由他而實現其目的的手段。作為一個人，他固然有他自己的性情，意願，以及私有的目的，可是作為一個藝術家，他必是在一種較高的涵意之中成其為『人』，這也即是說，他是一個『集體的人』（a collective man），作為一個『集體的人』，他帶有並且形成人類之潛意識的心靈生活，為了達成這種艱鉅的使命，藝術家往往必須犧牲個人的幸福，放棄一切滿足常人生活的享受。……」

徐子昂愈說愈起勁，語調清晰，思想流暢，就好比那珍珠泉的泉水，有如粒粒明珠，連串不斷地往上噴，使得聽的人，不得不心生感佩，為之動容。

「藝術家在進行創作時，所以心不由主，在榮格看來，乃是由於當創造力支配一切之時，人生被潛意識所規範，自主的意識完全失掉作用，在這種處境之中，有意識的自我，充其量只能爬在暗流之上袖手觀望，在創作中的藝術品變成了詩人或藝術家的命運，同時也決定其心靈的發展。為了這個緣故，榮格發表了一個與眾不同的主張，你們猜猜看這個主張是甚麼？」

徐子昂本來想停下來賣賣關子，可是當他才住口，他便望見滿客廳的人，一言不發在用急切的眼光緊逼著他；只有艾教授還是端著茶杯對著他笑，他無可奈何，只得趕快自己把謎底揭開：

「他這個不同凡響的主張呀，就是他說不是哥德創造出《浮士德》而是《浮士德》創造出哥德！」

「不是哥德創造出《浮士德》而是《浮士德》創造出哥德？」頑童摸摸頭，顯出不大肯相信的樣子，把徐子昂剛才所說的喃喃地重複了一遍。

「一點不錯！榮格是這樣說，」徐子昂用十分肯定的語氣回答道：「提到哥德，相信大家都

非常熟悉，他的德文名字很長，叫做 Johann Wolfgang von Goethe，生於一七四九年，死於一八三二年，他幼年時代學過法律，青年時代任過公職，中年時代任戲劇指導。一生都熱衷於繪畫；他也研究過科學，對於光的性質以及動、植物的生活，都有重大的發現。但是這些成就，都敵不過他在文學上所展露的才華。他一生之中，在文學方面的著作，主要的約有九種，其中像《少年維特的煩惱》，諸位之中，很少有人沒有看過，另一篇敘事詩〈赫爾曼與陀羅特亞〉（Hermann and Dorothea）是敘述一個富家子弟，經過了幾許曲折，才娶到了一個賢淑的逃難女子的故事，哥德是用十八世紀末年因法國革命軍的擾亂，萊茵以西的德國人紛紛避難的情形為背景，寫成這部廣受歡迎的長詩的，坊間有中譯本，諸位也許看過……。」

徐子昂談起哥德，熟得就像是談到他自己的兄弟一樣，跟他不熟的人，都奇怪他怎麼可能記得這麼許多關於哥德的事情，但是像丁浩然、李郁芬這些平日和他十分接近的朋友，卻十分清楚，徐子昂對哥德有一種不比尋常的感情，他平日常對他們表示，在文學家之中，像哥德那樣熱愛繪畫的人並不多見，哥德本人雖然沒有成為一個畫家，但是從愛克爾曼（Johann Eckermann）所寫的《哥德的對話錄》中可以看到，當哥德談論繪畫時，他的見解都顯得十分獨到而精闢。正是因為徐子昂自己愛畫，所以使他自然而然地特別對哥德感興趣，難怪他對哥德的一切要比別人熟悉得多了。

「不用說，在哥德所有的作品之中，最偉大的當然首推《浮士德》（Faust）了，這篇包含兩大部份的戲劇性的詩，哥德在一七七〇年開始動筆，第一部在一八〇八年出版，而第二部一直要等到哥德臨死的那一年，也即是一八三二年才出版，現在我請讀過《浮士德》的人把手舉起

來，讓我看一看⋯⋯。」

「好極了！請把手放下，既然有三分之一的同學讀過，那我就請讀過的同學，幫忙我把《浮士德》的梗概講給還沒有讀過的同學聽聽。剛才舉過手的同學，你們都還記得《浮士德》一開始是怎麼一回事嗎？」徐子昂非常愉快地說：

「一開始是說三位天使在天上高歌讚美上帝的豐功偉績，這時，魔鬼梅斐斯托飛力士（Mephistopheles）出現了，他指著地球說他在上面發現許多糟糕透頂的情形。上帝聽見魔鬼在唱反調，暗地裡雖也承認人類不是沒有缺點，但是明著卻向魔鬼表示，他的僕人浮士德（Faust）無論如何不會脫離正義的大道。梅斐斯托飛力士聽了之後，大不以為然，因為他看出浮士德貪求無饜，引誘他墮落，簡直就是易如反掌，於是他就懷著必勝的信念跟上帝打賭，說他有辦法使浮士德的靈魂自甘墮落。⋯⋯」

徐子昂才問《浮士德》開始是怎麼回事，胡海倫就笑著一口氣說出一個大概，她本以為講到這裡就夠了的，可是幾位沒有讀過《浮士德》的同學，馬上不依地央求道：「講下去嘛！講下去嘛！」胡海倫欲罷不能，就用眼睛望著徐子昂，只見徐子昂朝她含笑點頭，她想了一想，就接下去道：「再說在地球上的浮士德，是一個年老的學者，他對他已經獲得的一切知識都感到十分不滿，他體會到個人的限制，自覺活在大宇長宙之中，人生顯得非常之渺小而缺乏意義。懷著如此這般的苦悶，他就帶著他的僕人華格納（Wagner）走到鬧市去散心，他見到熙熙攘攘的行人，沒有一個人像他一樣，為了人生的哲理而煩惱，心情一鬆，頭腦反而清醒了不少。後來他就把他悟到的結果告訴了華格納，他說他有兩個靈魂，其中的一個專門迷戀世俗萬物，而另一個雖然希

求超越感覺的東西，但是當它依附在血肉之軀當中的時候，它就不可能達到它所嚮往的目的。既然日常的生活使他感覺到厭膩，浮士德便甘願嘗試任何可能，以使他自己能過一種有意義的新生活。

梅斐斯托飛力士見到有機可乘，就變作一隻狗，跟著浮士德回到他的家裡，這位年老的學者，仍舊不斷地在考究人生的意義。當他研讀過《聖經》之後，他獲得了一個結論，這個結論便是認為個人的力量，應該貢獻出來產生有益於人群的事物，魔鬼發覺情勢不妙，就變出人形打斷他的思考。

第二次，梅斐斯托飛力士知道浮士德對世俗的生活仍舊不乏興趣，就趁機慫恿浮士德好好地享受一下刺激而又快樂的感性生活。但是浮士德卻表示人間萬物，看穿了都只不過是些過眼雲煙，剎那消散，實在談不上有甚麼價值，於是梅斐斯托飛力士就要求跟也打賭，他要浮士德同意，假如浮士德內心產生出一種跟他剛才自己所說的相反的經驗，也即是執著眼前的事物而感覺到依戀，那麼，浮士德就得將自己的靈魂交給他，算是他之所有⋯⋯。」

「如果浮士德輸了，他就要把他自己的靈魂交給魔鬼梅斐斯托飛力士，如果他贏了呢？」

「如果贏了，他就毋需把他的靈魂交給梅斐斯托飛力士。」胡海倫笑著答道。

「照這樣看來，除了浮士德的靈魂，魔鬼自己根本就沒有賭本，那浮士德又何必要跟他打甚麼賭呢？」

大家一看，原來是一位平日專愛跟人打賭，綽號「賭王」的同學在發問，頑童一聽，深覺言之有理，便大聲叫道：「是呀！贏了一無所獲，輸了失魂落魄，那又賭個甚麼勁兒呢？」

「賭王」發問的時候，大家見他那樣認真，已經覺得非常好笑了；再加上頑童唸對子似的這麼一鬧，都再也禁不住笑起來了。

當大伙兒笑得開心的時候，胡海倫也抿嘴含笑，靜靜地等待，等到大家都笑夠了，她便輕描淡寫地說：「其實，只要我們肯設身處地地好好想一想，既然浮士德自認為他已經看破了紅塵，對世間萬物了無依戀，當然他自信已經穩操勝算，由是我們也就不難了解他為甚麼肯答應跟魔鬼打賭的了。」

「原來如此！」

「有理，有理！」

胡海倫這一番通情達理的話，果然收到了指點迷津的效果，尤其是艾教授更加欣賞胡海倫這種應對得宜的表現，因為他深知，如果不是體得哥德的慧心，便難以做到像她這樣觀察入微的地步。

事實上，懂得欣賞胡海倫的，還不只是艾教授，因為急於說明榮格的主張的還是徐子昂，他覺得胡海倫已經幫了他很大的忙，他原先就期望有人能以像胡海倫這樣的方式來介紹《浮士德》的。現在他見到大家都自願接受哥德巧妙的佈局了，於是故意打趣著說：「這這這下子我們的『賭王』總算是找到對手了，因為大家已經看得非常清楚，《浮士德》裡的魔鬼便是一個不折不扣的『賭鬼』，他先找上帝打賭，後找浮士德打賭，而哥德的《浮士德》，可以說就是在這雙重的打賭之下展開的。」

徐子昂的話，說得自然而風趣，所以立刻就在每一個人的心裡，留下了一個十分深刻的印

象。

「後來怎麼樣了呢?」

「我們還是請胡海倫給我們講下去吧!」徐子昂說。

在一陣掌聲之中,胡海倫並不推託,落落大方地笑著說:「既然大家一定要我講下去,那麼就讓我講到第一部為止吧,因為第一部的情節比較簡單些。好,我們剛才不是講到魔鬼為了贏得他跟上帝的打賭,於是又心懷叵測地和浮士德打賭嗎?雖然浮士德根本不知道梅斐斯托飛力士為甚麼要跟他打賭,但是我們每一個人都可以看得十分明白,是不是?」

「是的,他要先施詭計,賺取浮士德的靈魂,等浮士德自願將靈魂交到他的手上之後,那麼他要怎麼處置他都可以,在這種情形之下,上帝只有眼巴巴地飽嚐失敗的果實了。試想,跟魔鬼打交道並自願把靈魂交給魔鬼的人,哪裡還談得上有甚麼正義呢!」得到胡海倫的提示,長於理解的于維便順理成章地自下推斷了。

「妳說得一點也不錯,」胡海倫說:「浮士德答應跟魔鬼打賭之後,於是梅斐斯托飛力士一連兩次把浮士德帶到低級的色情場所,浮士德都不感興趣,魔鬼一看情形,知道不多下點工夫是不行的了,就先設法使浮士德恢復了青春。然後他就以一個純潔無瑕的少女甘淚卿(Gretchen)來引誘浮士德。當浮士德被帶到女孩子的家裡,他見到甘淚卿是那樣的純潔,那樣的天真,於是立即向梅斐斯托飛力士發誓,表示他決不願傷害這個完美無瑕的少女。魔鬼是何等的奸狡,他豈肯放棄可乘之機,於是一方面帶了一盒珠寶送到甘淚卿那兒,使甘淚卿誤以為是浮士德送給她的;而另一方面,浮士德終究也禁不住對於甘淚卿的相思,而重新回到了甘淚卿那兒。女孩子動

了真情，懷著純潔的愛，如醉如癡地終就獻身給浮士德。後來，甘淚卿的哥哥發覺了他的妹妹和浮士德之間的戀情，認爲這是一件傷風敗俗，有傷門楣的家醜，浮士德受不了他的干涉，便憤而把他刺殺。這件慘案發生之後，原本無辜的甘淚卿便慢慢地不得不自覺罪孽深重了。這時候梅斐斯托飛力士再接再厲，製造更多淫亂的機會來誘惑浮士德，可是浮士德因爲感念甘淚卿的一片眞心，絲毫不爲所動。魔鬼所希冀的是甚麼？我們當然都清楚，他盼望的是浮士德溺於色情而無以自拔，只消浮士德興念執著，那麼他就可以立刻變成雙料的勝利者了。然而浮士德顧不得魔鬼的引誘，帶著關切心情去探望甘淚卿，結果發現她已經殺死了他們愛情的結晶，而她自己也決定以身相殉了。魔鬼徒然導演了一場人間的悲劇，他除了在浮士德的內心留下了一片悵惘和悔恨之外，結果還是一無所獲，白費了一番心機。《浮士德》的第一部也就此告終。」

「徐子昂，現在輪到你來接第二棒了！」愛打棒球的頑童，故事聽得起勁，胡海倫才一住口，他就迫不及待地忙著催促徐子昂了。

「好，現在請胡海倫休息休息，由我接下去，」徐子昂趕緊答應了，「比起第一部來，《浮士德》第二部裡所包含的花樣，誠如剛才胡海倫所說的，要繁雜得多，不過，好在我們現在主要的目的並不是講故事，所以請大家容我把這些繁雜的情節一言帶過，只把其中最最主要，也最最具有代表性的挑出來講一講。且說魔鬼的奸計遭受失敗之後，他當然不會死心，仍是千方百計，誘使浮士德就範，有一回，梅斐斯托飛力士把魔力分給了浮士德，把他帶到皇帝面前表演招魂術，皇帝要浮士德就範出歷代的美男、美女招到面前供他觀賞，結果，當浮士德把傾國傾城的絕世美女，特洛伊城的海倫（Helen of Troy）招到面前的時候，竟連他自己都被迷得當場昏倒了。不消

說，事過之後，魔鬼是如何的大喜過望了，他當然施展魔力，把海倫送到了浮士德的身邊。心想，這下子浮士德總該色迷心竅，執著不捨了罷；哪裡料到，浮士德轉念之間又想到，人間的美色，事實上就跟其他事物一般的虛幻無常……。

到底是男生，講起故事來不像女生那樣拘謹，那樣有所顧忌，徐子昂把自己化到故事裡，有演有講，直把大家也都引到故事裡去。

「歷盡滄桑的浮士德，後來回到了故鄉，內心重新喚起了造福人群的念頭。因為魔鬼賦予他的法力尚在，他就把一條狹長的沼澤地帶，變為可以墾植的良田。且說韶光易逝，歲月不居，浮士德又變成瞎眼的老者了。許多農夫在他開闢出來的土地上辛勤地耕作，歷年經常豐收。浮士德置身田間，和他們一起胼手胝足，汗流浹背，有福共享，有難同當，內心自覺充實，生活自富意義，於是在心滿意足之餘，禁不住失聲高呼：『如此人生，實堪留戀！』……」

徐子昂語帶興奮，瞇著眼睛，張開雙臂，把浮士德那等感奮激動的神情，發揮得淋漓盡致。

不過，善於講故事的人，始終都能保持著演員和觀眾這雙重身份：他時而進入故事裡，變作故事中的人物；時而跑出故事外，敘述情節的發展，並指出其中的涵義。所以，徐子昂緊接著說：

「當浮士德極高呼的時刻，事實上，他已經把自己從自私自利的圈套中解放了出來，他自認他的作為屬於整個創造的社會的一部份，脫離了社會，他自己的一切就顯得渺不足道了，就在他發現了人生的真諦，而感覺人生值得留戀的時刻，他同時也就輸掉了他跟魔鬼打的賭，梅斐斯托飛力士當然喜出望外，就迫不及待地向他索取靈魂……。」

「糟！」

「真沒想到事情會發展到這種地步！」

「浮士德掙扎了一生，好不容易才找到了人生的意義，卻把靈魂失掉了，這個賭打得真不值！」

「喂，問問我們的『賭王』看，還有沒有辦法好想。」

「輸都輸掉了，除了賴，還有甚麼辦法！」

「你們都別忙，聽徐子昂講下去，也許還有意外的結果呢！」

為了避免煞風景，凡是看過《浮士德》的人，都不約而同地自動放棄了發言權，一聲不響地笑著看熱鬧，而沒有讀過《浮士德》的人，為了提高講故事人的興致，所以也都並不急於想知道結果，而只顧半真半假地做出一些最直接的反應。藝園中的討論會，其所以常常會顯得熱鬧有趣，主要的便是在於大家都不僅知趣，而且也懂得湊趣。實際上，文學的作品愈是有感情的烘托，便愈能顯現出它的精彩來。艾教授常常為這一群好學的青年所表現的活潑而感到驕傲，並且還多次向人表示說，參加藝園茶會而參與討論的學生們，無形中已經組成了一個藝術效力的實驗班，他們都希望看見藝術品可能加在觀賞者身上的影響力，因此，他們也都儘量使得原本可能產生在各人內心的感應，形之於色。往往這些略帶稚氣的反應，使得不同凡響的作品，更顯得高潮迭起，奇趣橫生，大家在這種活潑的氣氛中一塊兒欣賞，都感覺更加有味，也更加盡興。

「你們聽了我方才所講的，準以為梅斐斯托飛力士是贏定了是不是？」徐子昂及時接下去道：「的確，魔鬼跟浮士德打的賭，魔鬼是贏了；但是，諸位如果沒有忘記魔鬼還跟上帝打過一場賭的話，那麼想想看就會明白，魔鬼在贏得他跟浮士德所打的一場賭的同時，卻輸掉了他跟上

帝所打的一場賭，因為畢竟還是並沒有出乎上帝的預料，浮士德在一生之中，雖然幹了不少荒唐事，但是每次都能及時改過遷善，始終都沒有徹底脫離過正道。當魔鬼發現他自己才是真正的失敗者之時，惱羞成怒是不消說的了，他竭力阻止浮士德的靈魂向上超升，皈依上帝，但是天使們都拔臂相助，使得浮士德的靈魂最後終於升達了生生不息，創造不已的天堂。」

「哈哈，這真叫做『魔』高一尺，『道』高一丈了。」頑童拍手大叫。

「魔鬼是輸家，這個當然不用說了；但是究竟誰才是真正的贏家呢？是上帝呢？還是浮士德呢？」王超白意味深長地問。

「也許照哥德的原意看起來，浮士德才是真正的贏家。」綽號「詩人」的丁浩然像是「胸有成竹」似地說。

「那麼，照榮格的觀點看起來，又是怎麼一回事呢？顯然他所關心的，不只是輸贏的問題了。」林思佳急於想弄清楚徐子昂所提出的論點。

「對了，榮格所謂是《浮士德》創造出哥德，而不是哥德創造出《浮士德》，這話到底是甚麼意思呢？」于維懷著跟林思佳一般的心情在追究。

「莫非是《浮士德》在象徵著甚麼不成？」李郁芬開始悟出了線索。

「如果照榮格的見解，除了他所謂的『集體的潛意識』之外，還能象徵甚麼呢？」胡海倫高興地說。

「那麼所謂的『集體的潛意識』所指的必然就是我們現在所謂的『時代精神』了吧！」李郁芬進一步接近了真相。

「哥德不是十八世紀中的歐洲人嗎？那麼甚麼是十八世紀歐洲的時代精神呢？」袁好問問得更加具體了。

「啊！果然是了！」丁浩然興奮得大叫失聲，「在思想史上，歐洲的十八世紀就是所謂之『理性的世紀』（Age of Reason）呀！」

半天沒有出聲的徐子昂，這時再也忍不住了，激動地說：「諸位，不是我誇你們，你們實在是棒極了！丁浩然記得一點不錯，歐洲的十八世紀，就是『理性的世紀』，而《浮士德》所體現的精神，照榮格看來，也即是『理性的世紀』的精神。可想而知地，歐洲的十八世紀，所以能夠贏得『理性的世紀』這個美名，主要的便是因為生活在十八世紀的歐洲人，在有意無意之間，都尊崇人類的理性，把理性舉為判是非，辨善惡，分美醜之至高無上的依據。照榮格看來，哥德謂生逢其時，正好被普遍存在於每一個歐洲人深心的意識所依附。於是他在情不由己的狀態下變成了時代的傳聲筒，而藉他完成的《浮士德》，所傳出來的，當然即是當時每一個歐洲人所欲發出的心聲了。」

「難怪榮格要說是《浮士德》創造出哥德，而不是哥德創造出《浮士德》呢，不過我不知道這話如果讓哥德聽到的話，他的心中會作何感想？」林思佳有點為哥德感到不平。

「我想他聽到這話之後，也許會喜怒參半，」王超白世故地說：「能夠傳達出時代的心聲，喚起全民的覺醒，這是何等了不起的功績，但是，到頭來，想到自己只不過是個失掉獨立個性的傳聲筒，那就難免會不甘願了！」

「榮格考慮過這個問題嗎？」丁浩然問。

「在他〈心理學與文學〉這篇論文裡，榮格並沒有考慮到這個問題，」徐子昂用心地回答：：

「不過據我想，我們也似乎不能說因為藝術家在傳達時代的心聲時喪失掉私有的個性，於是便顯得無足輕重，要知道，能被時代精神選為代言人，其實並不容易，諸位試想：十八世紀的歐洲，到底有多少人？在一億八千萬人口之中，何獨只有哥德被《浮士德》所代表的時代精神所選中？」

「好極了！」艾教授笑著稱讚徐子昂說：「我平日不是一再地提醒你們說，深切的了解，必是出於同情嗎？我覺得徐子昂剛才便做到了這一點，事理極其顯然，除非我們有充足的理由使我們自己相信榮格的見解一無是處：他所謂『集體的潛意識』或『集體的人』根本就並無其事，否則只是著眼於他的結論而妄想把它推翻，事實上是辦不到的。徐子昂的意見之所以顯得可取，主要的原因便是在於他能首尾兼顧，毫無牽掛地使榮格能夠自圓其說。」

「對！」丁浩然若有所悟地說：「我同意老師的說法，不過我覺得我們的思想，常被慣用的語意所限制，通常我們都覺得一個人，尤其是藝術家，不能沒有個性，而我們所謂的『個性』必然都是偏私的，與眾不同的，我常想，難道只有這種偏私的，與眾不同的個性才是真正可貴的『個性』嗎？聽了徐子昂有關於榮格的詮釋和老師的指點，我才覺悟到，榮格事實上是給『個性』重新下界說的人，他使『個性』的內涵普及於整個的人性，照這樣看來，藝術家既然不是一個普通的人，而是一個有感於『集體的潛意識』之『集體的人』，那麼這『集體的人』難道還不足以表明他的『個性』嗎？據我看，如果採取榮格的觀點，藝術家不只是有個性，而且有不比尋常之更充實，更偉大的個性！」

丁浩然的滔滔高論，使得滿屋的人耳目為之一新，他把本來已經夠精彩的討論會，推展到另一個尋常少見的高潮，由於這個高潮的出現，每個人都自然而然地感覺到，話題應該及時轉變了。也許這就是榮格所謂的「集體的潛意識」吧，在一片充滿著回味、滿足與期待的寧靜之中，這個意識，終究在艾教授身上發生了作用，他微笑著說：「丁浩然剛才所發表的觀點，的確很精關也很難得，他認為榮格非但沒有抹煞個性，反而更加發揚了個性，在處處倡導『團隊精神』的今天，我想這個觀點很值得我們每一個人，作更進一步的省思和體會，關於藝術之慾望說，已經談了不少，到這裡似可圓滿地告一段落，不知下面各位對哪一派的學說還特別想要知道得更清楚一些？」

「老師，據說在現代色美學之中，杜威的學說十分重要；在西方的思想家之中，杜威是少數和我國關係最密切的一位，可是直到現在，對於他一般的哲學見解，我們雖然略知一二，對於他的美學，我們還始終無所聽聞……。」

「不錯，」艾教授面色沉重地打斷了十維的話，「事實確實如此，自民國以來，我國學術界雖是人才輩出，但是獨缺對美學深感趣味而精通西方美學的人。國人介紹杜威，多偏重他的教育學和方法論，說穿，無非也即是為了這個緣故。對了，上次是誰提出了『藝術就是經驗』的說法的？」

「老師，是我，」大家一看，不覺都笑了起來，原來，舉手答應的不是別人，正是剛剛發表過意見的丁浩然，不過他並沒顯出「捨我其誰」的氣概，而只是懇切地說：「不過，當時我只是帶著求教的心情把這個見解提出來的，因為我們知道老師對杜威的美學作過切實的研究。」

「對啦，這兩次的討論，直到現在，都是老師聽我們說，現在該輪到我們聽老師說了吧！」

于維笑著幫丁浩然的腔。

「就請老師給我們講講杜威的美學吧！」大家異口同聲地央求道。

艾教授用左手的手指夾著茶杯底，右手握住茶杯，借手指靈巧地運動，畫著達摩渡江圖的江西名瓷，便緩緩均勻地在艾教授的眼前打轉。他雖然暫時沒有答話，但是學生們都知道老師在相關的知識上，總是有求必應的。所以都靜下來等待著。

過了一會兒，艾教授的目光，從茶杯上移開，笑著抬起頭來注視著每一個人，並且說道：

「是的，本來我也已經準備好，要在課堂上把杜威的美學講給你們聽的。我們平常不是常聽人說『寓偉大於平凡』這句名言嗎？照我看杜威的藝術論簡直就是在給這話下注腳。」艾教授開門見山，一句話就說出了杜威立說的精神，「提到杜威（John Dewey）當然我們都不會陌生，在一九三四年所出版的《藝術即經驗》（Art as Experience）一書，便是他所發表的藝術論。這本書，本是他在哈佛大學的講演稿。部頭不大，書名也頗平凡，如果單就外表來看，這部書很容易使人產生一個『其貌不揚』或『卑之無甚高論』的印象，但是，事實上，這部書所包含的精義和內涵，絕不像想像中的這般『不甚了了』，要想滲透它確實並不十分容易。由於這部書的內容相當複雜，牽涉到的問題也非常之多，今天晚上我只能先就他的基本立場和觀點概略地給大家講一講。」

艾教授稍為歇了一下，又接著說：「如果平日我們說某人忘本，那麼被他聽見了，他準以為我們是在罵他﹔但是實際上，忘本卻正是一般人心理上的習性，無論是看甚麼，往往都只顧看個

結果，如果結果顯得神奇奧妙，讚嘆，崇拜，彷彿這些結果純是出乎一種高深莫測或不可思議的神通，孰不知，實情誠如杜威所說：『穿雲的高峰，既非漂浮於空，也非依伏於地，而原是地球本身所具現出來的作用，這情形正如當我們一味讚賞奇特高妙的藝術之際，我們必須明瞭。它們原是植根於日常的經驗；也即由日常的經驗發榮滋長而成的。』你們可知道，杜威對人生採取怎樣的一種看法？」艾教授著了浩然。

要，經常須要排難解紛，化險為夷……」」浩然果然不負艾教授之所望，隨口就提供了確切的答案來。

「杜威認為人生乃是一個充滿著艱險之奮鬥的歷程，人們為了利用環境以適應生存，滿足需要，經常須要排難解紛，化險為夷……」

「你說得一點也不錯，杜威對人生的看法的確是如此，」艾教授接著說：「唯其如此，照他看來我們才能在日常的經驗中發現到美感和藝術的萌芽。他認為，唯有當藝術具有人生的實質，而美感經驗成為現實經驗之縮影時，藝術才可能在濃縮現實人生的美感經驗中發榮滋長，表現出價值與意義的累積，慾望與理想的滿足……」

「老師，請你說得慢一點！」于維當艾教授答應介紹杜威的美學時，便立刻掏出紙筆來筆記，她感覺到筆記困難，不得不隨即提出特別的要求。凡是上過艾教授的課的同學們，可以說沒有人不讚佩他們老師講課的工夫，他們都感覺艾教授上課簡直就是用口在『寫』，而不是用口在『講』，因為從艾教授口裡講出來的東西，就跟他寫出來的東西一樣，都是那樣的精闢明確，也許他正在闡釋的道理，正合用來說明他的工夫究竟是如何鍊就的吧！

「好，」艾教授也立刻意識到也確實講得嫌快，而所講的東西也有點繞口，「那麼，就讓我

換一個方式來說吧，剛才丁浩然不是提到杜威認為人生是一個充滿著疑難和艱險的場合嗎？」

「是的，老師。」

「那麼為了求得生存，滿足慾望，實現理想，人們是不是必須要排難解紛，冒險犯難呢？」

「是的，老師。」

「那麼在疑難沒有解決以前，艱險沒有克服以前，我們是不是會常常感覺到衝突、矛盾、緊張、刺激呢？」

「是的，老師。」

「那麼，在疑難解決之後，艱險克服之後，我們是不是會感覺到融洽、和諧、輕鬆、滿足呢？」

「會！」

「然而，在我們日常的生活之中，我們究竟是可以時時坐享那等強烈、精彩、生動、有趣、緊湊、充實的經驗呢？還是需要長時期的努力和期待？」

「需要長時期的努力和期待。」

「如果努力而得不到結果，期望落了空，甚至於根本就既不努力，又無期望，只是一天一天地因循苟且，那麼在現實的生活中，我們所領受到的又是何等經驗呢？」

「那必然是失望、頹廢、鬆懈、懶散、厭膩、乏味、空虛、無聊、呆板、沒趣的了。」

「一個人在一生之中如果把你們剛才所謂的空虛、乏味、呆板、無聊……等等的經驗抽掉，那麼所剩下的究竟是經驗之中的大部份呢？還是小部份？」

「通常恐怕都是小部份。」

「如果我現在告訴你們，杜威所謂的美感經驗，在本質上，就跟你們所指的那一小部份的經驗完全相同的話，你們可懂得我的意思？」

「啊！」

「你們都知道你們這『啊！』的一聲的由來和它所代表的意義嗎？要知道，這種經驗，它的本質便和杜威所謂的美感經驗相當。」

「啊！」

「你們現在該明白為甚麼杜威要強調藝術具有人生的實質，而把美感經驗視為濃縮的日常經驗了吧？」

艾教授的問題一個接一個，真是絲絲入扣，充份發揮了「撥雲見日」的功效，尤其是他在最後隨機提出的一記問答，即事明理，更是顯得非常之奇妙，不由得大家由衷發出讚嘆了。

「老師，藝術關係人生，美感與現實不離，這是杜威美學的基本立場，他把美感經驗視為濃縮的日常經驗。如果依照他的意思，能不能換一個方式來表明其間的差別呢？」于維問道。

「能，」艾教授回答說：「如果不說美感經驗是濃縮的日常經驗的話，依照杜威的意思，我們可以說，唯有能夠發揮生命力的經驗，才可能是美感經驗；浪費生命力的經驗，可以是日常經驗，但絕不可能是美感經驗，至於進一步的比較，我打算等一下再說。」

「杜威的論調，聽起來不像是有甚麼特別，請問老師，他為甚麼要提出來呢？」一位新參加的錢姓同學問。

「是否顯得特別，要看相對於甚麼人而言，切實說起來，杜威之所以要倡導『藝術即經驗』的主張，原因正是因為他看出時下大多數人的心目中，藝術的觀念乃是脫離現實的。」

「為甚麼呢？」

「因為只要提到藝術，他們就只會想到戲院、畫廊、音樂廳和藝術館，他們以為只有在這些地方才可能接觸到藝術，只有在這些地方看到、聽到的東西才算是藝術品。在這種觀念的勢力籠罩之下，不只是一般人，甚至連批評家也成天只顧忙著在戲院、畫廊……這些地方的門口穿出穿進，當然了，他們的思想和眼光也同時被這些地方的門檻所限，而實際上的真相又如何？」

艾教授用眼光掃視每一個人的面龐，不待別人作答，他便逕自接了下去，「杜威據實指出：無論是那一類的藝術，舞蹈也好，音樂也好，戲劇也好，繪畫或雕刻也好，都可以說原本跟音樂廳、戲院、畫廊、藝術館這些地方毫無關連，與它們相關的，乃是有價值意義的社會生活。換句話說，杜威看出各類藝術活動原本都是現實生活中的一部份；例如，作為戲劇藝術當初源於撥弄獵獸與啞劇（Pantomine），當初乃是宗教儀式和節日慶典的一部份；音樂的藝術當初源於撥弄獵獸的弓弦，敲打繃晒的獸皮，吹玩結棚的蘆葦，隨後也和表現團體生活之意義的儀式或慶典連同一氣；至於繪畫和雕刻，原先也都與建築相關，三位一體地擔負起社會所賦予之實際的任務；何況，好些被當作藝術珍品而被收藏在現代藝術館之中的東西，像甚麼首飾呀，服裝呀，器皿呀，用具呀等等，當初都只不過是些日常的用品而已！關於這一點，你們只要有空的時候，信手翻翻藝術史，就可以馬上知道一個大概……。」

艾教授說到這裡，他的目光接觸了一下放在他身旁茶几上的茶杯，立刻像是得到了靈感似

的，顯出了興奮的神情，接著說：「其實，我們不必紙上談兵或捨近求遠，我倒要問問大家，放假的時候，故宮博物院你們是不是常去的？」

「是的，老師。」好些人齊聲回答。

「既然你們都常到故宮博物院去參觀，那麼姑且撇開別的東西不談，單就商、周、春秋、戰國這段時期所出產的青銅器，和明代所出產的青花瓷器這兩類東西而言，你們都還記得看過些甚麼呢？」

「老師，那麼多東西，看過好多次，也記不清是些甚麼名堂，反正鍋、碗、匙、盒、瓶瓶、罐罐一應俱全，都是些用來飲酒、喝水、吃飯的東西。」頑童快人快答，使大家聽起來，只覺得他老實得可笑。

「這些東西的用途雖是極其尋常，但是至今被視為無價之寶，也自有它的道理。我想，杜威的原意，只是在於指證，藝術活動離不開日常的生活；今日的藝術品，往往即是昔日的日用品，但是杜威絕對無意據此抹煞這些東西的藝術價值，使我們覺得它們無足為奇，不過爾爾。其實，我們中華文化之所以顯得光芒萬丈，傲然於世，這又何嘗不是一個主要的原因，試問：世界上除了希臘之外，哪一國的祖先能像我們的祖先一樣，寓純美於實際，為後代留下這麼許多美不勝收的文化遺產？請恕我直率地說，對祖國的藝術珍品不熟悉，絕對只是一件值得慚愧的事！」

頑童的反應沒想到引起了丁浩然一篇義正辭嚴的辯駁，臉都被說紅了，丁浩然也留意到這種情形，為了避免傷感情，馬上笑著聲明說：「我說這些話，還請大家聽了不要多心。因為事實上，我自己就是一個道道地地的門外漢，如果大家不認為這是離題的話，我們是不是趁這個機

會，請老師把那些銅器和瓷器的名稱，分門別類地告訴我們一些？」

「贊成！」袁好問率先同意，表現出非常漂亮的風度。

艾教授聽了丁浩然的一番由衷的感言，再加上一個誠懇的請求，也頗為之動容，便說：「諸位想要知道一下我國古代的銅器和明代瓷器的名稱和用途，這個容易辦到，據我所知，青銅器約可分為四大類：像尊、方尊、觚、爵、角、斝盉、方彝、卣、凹觥、罍、壺、鐏等都是用來盛酒的酒器；像鼎、方鼎、甗、鬲、敦、盨、簠等都是用來盛食的食器；而像匜、盤等，則是用來盛水的水器，此外，還有鐘，當然是樂器了，至於明代的瓷器，種類更是繁多，像杯、盤、盌、壺、酒海、醋注、茶鍾等等都是用來飲食的，缸、鉢、罐、罐、渣斗、方盒等等都是用來盛水裝物的；像盆、盂、洗等都是用來洗滌的；像花瓶、花盆、香爐、燭台、高足杯、方斗、淨水碗等，都是用來當擺設或當供器的；像插屏、燈檠、案面等都是用來作家具的；至於冠帶匣、筆管、印合、鎮紙、棋盤、扇匣、以及裱畫用的軸端等則是用來當作文房用具的；像筆架、硯飾件、香奩、脂粉盒等則是用來當作服飾和梳妝用具的。當然，現在我說的只是一個粗略的大概。好在這只是我們順便談到的；剛才丁浩然念及我們祖先的成就，並指出此一成就使我們後代子孫引以為榮，我也深有同感，事實上，我們都知道杜威是美國的學者，而美國的歷史又是如此之短暫，文化的遺產當然顯得十分貧乏，根據這些事實，我們不難從他對於本國文化所感受的遺憾和欠缺裡，找出他仰慕中華文化的根由。我們方才不是談到杜威指出時下一般人心目中的藝術大多與現實脫節嗎？……」

「是的，老師，他說一般人審美的眼光超不出畫廊或藝術館的大門。」林思佳代表大家作

答。

「所以，杜威認爲，如果沒有畫廊或藝術館的設立，情形也許反而要好些」。」艾教授道。

「爲甚麼呢？」

「因爲既然沒有畫廊或藝術館可看，他們就只好看別的了！」艾教授回答的時候，不自覺地笑了，「不過講到這裡，我們還只談到藝術館設立所產生出來的後果，至於藝術館設立的前因，杜威也曾論及，他在《藝術即經驗》裡表示得非常明白，在他的眼裡，藝術館的設立，實不啻帝國主義與資本主義興起的紀念碑，理由是⋯他見到許多雄才大略的君主，爲了炫耀其征服異國的戰利品，於是便大肆開設藝術館，羅浮博物館陳列著大量的拿破崙的擄獲物，便是一個典型的例子；再說，事實證明，現代典型的藝術收藏家往往便是典型的資本家。在一個資本主義的社會裡，無論是個人或團體，爲了顯示他們不只是貪圖物質的財富，於是大力建設一些劇院、音樂廳、畫廊和藝術館，彷彿這一切所代表的便是高雅脫俗的藝術趣味。不錯，以強大的武力和雄厚的錢財作後盾，確實使得好些個人或社會取得了超越的文化地位，可是杜威卻無情地指出，這些使人取得超越之文化地位的東西，由於它們脫離了現實的生活，所以十分清晰地反映出一個事實，那就是，它們根本就不是本位文化的一部份！這使我們自然而然地聯想起那個烏鴉藉孔雀毛遮醜的寓言⋯⋯。」

「相信杜威到中國來，他所看到的情形，和他在美國所看到的情形必然是兩樣的了。」于維說。

「不過，這並不表示愛進故宮博物院的中國人，他的藝術觀念便與現實不脫節，因爲陳列在

博物院內的東西，縱然是『歷史上的現實』，也畢竟不是『生活上的現實』呀！」徐子昂抓緊了杜威的原意及時把大家引回到主題上。

「你說得不錯，」艾教授點頭道：「杜威主要是在強調，要想了解藝術，我們最好把我們的眼光，移到那些通常被我們認爲無關審美之經驗的能力和條件上，像這樣，藉著一種迂迴的方法，反而可以達成一種正確的藝術觀。換句話說，杜威在他《藝術即經驗》這部書裡所要做的，便是在於教我們如何著眼於一般無關於審美之日常的經驗，於其中找出藝術的種子和幼苗，並且使我們明瞭，世上奇麗艷絕的藝術花朵，即是由這種此種子和幼苗滋長發育而成的……。」

「老師，」林思佳等艾教授才告一段落，便立刻接著問道：「剛才聽您說，依照杜威的看法，美感經驗可以是日常的經驗；但日常的經驗未必即是美感經驗，現在可不可以請您就這一點作進一步的說明？」

「是的，」艾教授答道：「剛才我已答應過你們，要把這一點作比較詳細的說明的，據我看，在哲學家之中，杜威眞不愧爲談論經驗的老手，爲了使得美感經驗顯現爲經驗中之菁華，經驗中之經驗，他曾作了不少的比喻和對比，他指出，雖然在生物和環境交互作用的生活過程之中，經驗是不斷發生，但是，雜亂無章，卻是日常經驗的通性，在支離渙散的狀況下，被我們所經驗到的事事物物，往往無法同氣相求地呵成一個完整的經驗，我們只感覺事物在我們的眼前此來彼往，川流不息，可是我們卻很少在意究竟是誰來誰往，孰先孰後，我們只是任其來往，卻不想靠它們成就一個經驗。不錯，事情在發生，可是它們彼此之間，既無所謂包含，也無所謂排斥，於是作爲經驗者的我們，也一無所獲地隨波逐流，試想，如果一件事只是替代另一件事，既

未將其吸收，又未將其同化，那麼，除了生滅之外，那裡還談得上有甚麼真正的始末呢？照杜威

看來，如果這等鬆散的經驗也算得上是經驗的話，那麼，它們至少還夠不上是『一個經驗』（An

experience），當然更夠不上是一個美感經驗的了。……」

「那麼，究竟要怎樣才算得上一個經驗的美感經驗呢？」林思佳急著問道。

「當然首先必須是算得上一個經驗的經驗，」艾教授答道：「而算得上是一個經驗的經

驗，通常都顯得突出、緊湊，完整而自足的。杜威最愛以海上的風暴作比喻。不消說，當我們在

劫後餘生橫渡大西洋之後，最令我們歷久難忘的，便是那當時使我們觸目驚心的景象：勢若萬馬

奔騰之狂風暴雨；雷霆萬鈞之滔天巨浪。雖然風暴發作的前後，各有其醞釀減退的因素和過程，

可是唯有當急驟風雨驚濤駭浪一體發作的當兒，才能在我們的內心產生一個突出的經驗；我看還

是這樣吧……。」

艾教授說著說著，就起身走向他的書房，因為他知道，單靠口頭上的解說，難免會失之於抽

象，同學們也未必立刻便能明白他所講的道理和藝術究竟有甚麼實際上的關連，因此，他到書房

裡取出一大張印製得十分精良的圖片在滿室人的注目之中重新回到了坐位上，才一坐下，就立刻

說：「現在我手邊有一幅最足以表現美國拓荒精神的名畫家荷馬（Winslow Homer）的作品，荷

馬長年卜居緬因州的海邊，他最拿手的畫，便是在於表現大海的強力和孤獨，以及人與大自然的

抗爭。他有一句話，不僅足以說明他自己的成就，同時也可以幫助我們了解我們正在討論的要

點，這一句話便是：『當我精心地選擇到所要表現的事物之後，我便能確實地照樣把它畫出

來。』（"When I have selected the thing carefully, I paint it exactly as it apears."）那麼，他『精心地

選擇」的東西，究竟是此甚麼呢？現在就請大家來看看這幅標題叫做〈霧警〉（Fog Warning）

的名畫吧！」

艾教授一邊說，一邊用雙手將圖片托起來，展示給大家看，坐得離艾教授較遠的同學，有的

伸長了脖子，有的則乾脆站了起來，都看得十分專心。

「我們在畫上看到的，」艾教授用口頭向大家指點說：「是一個漁人，划著一條雙槳的小

舟，載浮載沉地飄浮在藍黑色的海水裡，由於動盪不安的波浪暫時將船頭抬起，使我們很清楚地

看到半條露在船尾部份之銀白色的魚。不消說，離水的魚，總是生命難保，死路一條的，牠所具

有之明亮的色調更加重了畫面上蒼涼的氣氛；回首遙望的漁人，不是也已發覺即將臨之瀰天的

大霧了嗎？洶湧的波濤本來就已經使得回程十分之艱難了，再加上濃霧的瀰漫，船入其中，不辨

西東，漁人落此處境，其命運正在死亡線上掙扎的海魚又有幾許差異呢？是了，這一幕不時可

能發生在北大西洋中之動人的戲劇正是荷馬的精心傑作……。」

艾教授的聲調，平穩而略顯低沉，開始的時候，大家還意識到是他在作講解，可是隨後，每

一個人都彷彿感覺到是那幅畫的精靈在直接向他們傾訴，他們都不自覺地被引入了畫境，而變成

了親證一切的目擊者。的確，他們所看到的，和艾教授所說的完全一致，只是他們都禁不住在

想：海上的多變和凶險，漁人不是知道得比誰都清楚嗎？那麼，他又何苦冒險犯難？噢，對了，

船尾露出來的那半尾魚，強有力地為他們提出了答案：陸地雖然安全，但卻難以維生。出海捕

魚，無非是為了這個緣故，那麼，「置之死地而後生」豈不是變成了現實生活的寫照了嗎？人

生，原是一個多末艱辛，悲壯的行程啊！

艾教授講完了畫之後，便停下來留意學生們的反應，他發現每一個人都莫不是眼睜睜地盯著畫出神，而各人面部的表情，都有十分奇妙的變化：有人皺眉，表現出焦慮；有人咬牙，表現出決心；有人搖頭，表現出無奈……凡此種種，不一而足，便笑著提高了聲音說：「各位同學，我相信你們在這短短的幾分鐘之內所體會到的，說不定會超過你們在幾天，幾個月，甚而至於幾年所能體會到的東西。毫無疑問的，你們在過去的幾分鐘之內，都獲得了一個經驗，這個經驗雖然是產生在你們每一個人的內心，但是它卻是由荷馬的作品所激起；當這個經驗在你們的內心產生的時候，你們的想像早已超越了時間的限制，把過去已經發生，現在正在發生，以及未來將要發生的經驗貫串在一起，你們不僅親切地體會到一種超現實的目的感（the sense of purposes）並且也切實體會到一種活生生的意義感（the sense of meanings）；這個經驗，成份並不單純；理智、感情、和慾望融爲一體。也許正是爲了上述種種原因，你們會感到這個經驗十分難得，也十分可貴，於是感佩那個使得你產生這個經驗的人，因爲經過了他的加強，原先散漫的經驗才表現出個性；經過了他的澄清，原先混亂的經驗才顯現出頭緒；經過了他的詮釋，原先平凡的經驗才展現出意義。……」

艾教授不斷也依照杜威的見解，向大家作提示，由於時機把握得恰好，沒有一點顯得牽強，以致於每個人不僅意識到產生在自己內心的美感經驗，同時都在良師的協助之下，也都切實的省察到這種經驗的起源和特性。這時，大家彼此，你看看我，我望望你，每一個人的臉上都充滿了欣喜，眼睛裡也閃發著領悟的光芒」。

「關於杜威的藝術論，今晚我打算就介紹到這裡爲止，各位如果有甚麼問題，現在就請提出

來。」

「老師，杜威主張藝術就是經驗，而方才我彷彿聽您指點我們說，我們由觀畫所得的經驗都產生在我們的內心，既然如此，我不知道杜威是不是像克羅齊那樣，認爲凡屬心外，無論是雕像也好，繪畫也好，詩集也好……都算不得是眞正的藝術品？」上週擔任介紹克羅齊的丁浩然一點也不肯馬虎地提出了疑問。

「是的，難得你如此仔細，」艾教授含笑答道：「在《藝術即經驗》裡，杜威確實作了一個『藝術產物』（art products）與『藝術品』（the work of art）的區分。所謂『藝術產物』，在杜威所指的便是像雕像、繪畫、詩集……這些通常被一般人認爲是藝術品之具體事物，而『藝術品』他所指的自是產生在藝術家內心的經驗了。」

「老師，據我想，相對於藝術家而言，『藝術品』必存在於『藝術產物』之先，因爲必須先要有一個經驗產生在他的內心，然後他所創造出來的『藝術產物』才有所依據；但是相對於觀賞者而言，『藝術品』必然存在於『藝術產物』之後，因爲產生在他的內心的那個經驗，純粹是由『藝術產物』所引起，照這樣看來，我們能不能說，相對於藝術家而言，『藝術品』就是『藝術產物』之因，而相對於觀賞者而言，『藝術品』就是『藝術產物』之果了呢？」平素專愛探求因果關係的「物理大師」，十分用心地把自己的想法提出來向艾教授求教。

由於王超白的意見，聽起來言之成理，所以很多人總以爲艾教授必會表示贊同，可是當他們見到他聽到以後，一言不發地慢慢搖著頭，都不禁感到十分驚異。艾教授也覺察到這種情形，等到王超白才一說完，馬上就對著他說：「我相信你一定知道，因果關係並不能單憑事物發生的先

後來決定；不過，你之所以會得到錯誤的結論，衡情度理，也情有可原，因為相對於藝術家而言，你說得一點也不錯，『藝術品』既存於『藝術產物』之先，同時也即是它產生的原因，但是，相對於觀賞者而言，如果依照杜威的看法，實情跟你剛才所說的便大有出入……。

「難道說產生在觀賞者內心的經驗，不是由『藝術產物』所引起的嗎？」干維有些不明白。

「如果碰上了愚昧遲鈍的觀眾，藝術家持以表達其內心經驗的『藝術產物』必能在他的內心引起如同產生在他自己內心的經驗嗎？」艾教授立即反問道。

「不一定。」

「照這樣看來，要想再生『藝術品』，觀賞者除了憑藉『藝術產物』之外，主要還得靠自己的欣賞力或再生力才行了？」

「是！」

「那麼，誰還能說，相對於觀賞者而言，『藝術品』即是『藝術產物』之果呢？」

「老師，」丁浩然說：「聽了您方才所作的分辯，我相信杜威必然受到克羅齊不少影響，因為克羅齊所建立之藝術即直覺的主張，其中包含著很重要的一點，那就是美感經驗的主動性。他整套的主張雖然引起了不少的爭論，但是這一點卻贏得了廣泛的信服，如果我的了解沒有錯的話，那麼，雖然杜威的美學和克羅齊的美學有很多的差別，但是在這一點上，他們的見解顯然是頗為一致的。」

「不錯，」艾教授點頭道：「杜威就跟克羅齊一樣，一再強調美感經驗的主動性，照他看來，世上根本就沒有可以由人被動接受到之現成的美。因此，藝術家和觀賞者之間的關係，也不

可能只是供求的關係……。」

「那麼請問老師，據杜威看來，藝術家和觀賞者之間的關係究竟是甚麼關係呢？」

「協同合作的關係。」艾教授答道：「如果我們把藝術家稱為藝術品的『原作者』（Auth-or）的話，那麼觀賞者便是『合作者』（Co-author）；如果我們把藝術家稱為藝術品的『原創者』（Creator）的話，那麼觀賞者便是『再創者』（Re-creator）了。」

「合作，再創，嗯，確實有道理！」于維自言自語喃喃地說道。

「請問老師，杜威自己有沒有用過甚麼比喻來說明藝術家與欣賞者之間的關係呢？」胡海倫問道。

「啊！有的，他把藝術家比之於說話的人，把藝術產物比之於說話的人所說的話……。」

「那麼觀賞者一定被他比之於聽話的人了！」胡海倫立刻就抓住了杜威的用心。

「是的，正是如此。」

「這個比喻真是下得高明極了！」徐子昂喝采道：「因為聽話的人如果聽不懂說話的人所說的話，那麼那些話實際上就等於白說了。」

「如果碰上聽話的人聽不懂說話人所說的話，那麼究竟該怪誰呢？難道只怪聽話的人嗎？」

袁好問察覺到問題的複雜性。

「當然不是這樣簡單，不過我們現在只須認清一點，那就是在其他的各種條件都沒有問題的情況下，這就好比說話的人已經用話把心中的意思表達得清清楚楚，明明白白，那麼，除非聽話的人有足夠的能力聽得懂說話的人所說的話，否則那只是一串毫無意義的聲音。」

「我們常聽人對著人說：『對牛彈琴』，大概就是指著這種情形而言吧！」

頑童的妙論，把大家都引得笑起來了。

在一片笑聲之中，艾教授的談興正濃，他喝了一口茶，說道：「前一次我們不是提到羅丹爲巴爾札克塑像引起了相當大的波折的事嗎？我想這倒是一個非常好的例子，如果我們弄清楚這一件事情的始末，那麼至少我們就可以充分認清方才我們所講的道理……。」

「請老師快此講！」

艾教授對著徐子昂問道：「前次你提到羅丹和法國文學家協會訂約塑造巴爾札克像是那一年的事？」

「是一八九一年的事，老師。」徐子昂答道。

「對了，是在一八九一年。羅丹還沒有動手，就遭遇到十分難以克服的難關，原因是巴爾札克的頭部雖是一表非凡，身軀卻給他生前每天十六小時的伏案工作毀壞了，顯得肥短粗俗，醜惡不堪，要想把這一軀殼表現成天才的所有物並非易事，更何況羅丹對這個雕像又懷著至爲高超的理想。他說：『我想到他的狂熱的工作，想他生活的困難，想到他不息的戰鬥，想到他無比的勇氣，我要表現這一切。』」因爲特別愼重其事，羅丹在著手雕刻之前，便不得不要用許多時間搜集資料。他曾特地到巴爾札克的故鄉去尋覓，身材相貌與巴爾札克大略相似，可以作爲模特兒的人物；他曾向以前給巴爾札克縫製過衣服的裁縫，按照巴爾札克的尺寸定做了整套衣服；此外，還大量閱讀了巴爾札克同時代的人物，對於這位大文學家的記載，並盡力蒐求巴爾札克晚年的肖像等……。」

「乖乖！聽起來眞不簡單嘛！」頑童伸伸舌頭說。

「可是時間過得飛快。」艾教授繼續說：「等羅丹剛弄出一個雕像的雛型和草案時，他和文學家協會約好的十八個月交件的期限，也就是一八九三年的正月，已經過了，不料這樣一來，就給嫉妒他的同業和反對他的人以可乘之機，他們聯合起來，發起了一項毀約的運動，事情鬧得越來越凶，使得文學家協會內部發生分裂，主席也憤而辭職。中間經過了不少人的奔走調解，總算沒有逼羅丹解約，在這種滿懷敵意的氣氛中，羅丹照常工作，直到一八九八年，才把巴爾札克的石膏像製造完成，在翻鑄成銅像以前，先陳列在這一年舉行的秋季沙龍……。」

艾教授停了一下，拿起茶杯，可是又隨即放下，繼續說道：「方才我們不是已經提到羅丹對於他的雕像所懷的理想了嗎？他當然不願意把《人類喜劇》的作者，雕成一個平凡的，穿著中產階級服裝的，大腹便便的俗物。爲了忠於他的理想，他便不求形似，而特別注重精神的表現。於是在秋季沙龍開幕之日，一般觀眾在這舉目向天，神態傲然的龐然巨物之前，徒然感到一種壓迫，一種自卑，一種驚奇，而完全不覺得這即是十九世紀大作家巴爾札克的造像，這時不只是忌恨羅丹的人，振振有辭地把這雕像批評得體無完膚，就是同情羅丹的人，也有少數因而轉變了態度，對羅丹大肆攻擊……。」

艾教授說到這裡，流露出一副不勝惋惜的神情，以憤慨不平的聲音接著道：「如果只是一般群眾的反應，那麼由於群眾的無知，倒也不必去管它，可是定造銅像的文學家協會，居然也輕舉妄動起來。本來根據合約，協會對於羅丹的能力應該完全信任，無權拒絕他的雕像，但是經過幾次開會激辯的結果，協會終於通過了一項決議，不承認羅丹陳列在秋季沙龍中的雕像即是巴爾札

克的雕像。這一決議無異是對享譽國際的大雕刻家羅丹的一個莫大的侮辱，因此引起了軒然大波，整個歐洲的藝術界都為之騷動。愛好羅丹，崇拜羅丹的人群起支援：有的主張訴之於法，以逼使文學家協會接受雕像：有的更發起募捐，要募足相當於協會應當付給羅丹的款額，好將雕像購去，擇地安放……。

「老師，這豈不是流於一場意氣之爭了嗎？」李郁芬問道。

「也不盡然，」艾教授回答說：「因為這一場紛爭，並不是無因而生；更何況在這一切騷亂之中，羅丹本人始終保持沉著和鎮定，他對自己的作品有著不可動搖的信心，他曾對親友表示說：『如果真理該當絕滅的話，我的巴爾札克像會被後人擊成齏粉；如果真理是不可磨滅的話，我的雕像自會有它的出頭之日。』由是，他既不向文學家協會提出訴訟，因為那只能糟蹋時間；又不肯接受朋友的捐款，因為那有傷他的白尊。此外，他更不願看到他的作品在法國首都取得應得的地位之前，先在外國陳列或為任何私人所有。他索性一聲不響地將定金交還給文學家協會，而把雕像留給自己保存著……。」

「羅丹能表現出像這樣光風霽月般的心胸，由此也可見得他的偉大！」林思佳不禁讚美道。

「是的，」艾教授隨口應道：「且說文學家協會本以為吃上一場官司的，後來看到羅丹毫不計較，自是喜出望外，便立刻另請『高明』，把塑造巴爾札克像的任務，交給當初與羅丹競爭的一員敗將，也就是一個名叫華爾其葉（Falguiére）的雕刻家，此人在當時也頗有名氣。他獲得任命之後便當仁不讓地動起手來。不到一年工夫就塑造一尊新的巴爾札克像……。」

「羅丹足足準備了三年，還沒有動手，他不到一年就完成了！」王超白搖搖頭，大大不以為

然地說。

「這一次的巴爾札克仍是穿著長袍，只是沒精打采地坐在凳子上，活像一個剛剛打浴盆裡出來的大腹賈。沒有個性也缺少魄力，因此完全引不起大家的注目。現在，半個世紀已經過去了，華爾其葉的雕像，早已被世人淡忘，而羅丹的巴爾札克像卻被公認爲是不朽之作。華爾其葉究竟還不失爲一個有良知的藝術家，當他晚年和弟子們談到羅丹時，曾經痛哭流涕地說：『是我弄錯了，我一生都錯了！……而他卻是對的！』……」

「如果羅丹聽到此話居然從他的敵手的口裡說出來，大概也會感到大慰平生吧！」徐子昂十分愉快地說。

「好了，有關羅丹雕刻巴爾札克像的故事，大概就是如此，現在我倒要問問你們：這個故事究竟說明了些甚麼呢？」艾教授問道。

「如果就當初的情形看來，眞可以說是『言者諄諄，聽者藐藐』的了！」袁好問以成語扣緊了杜威的比喻。

「這個故事所表示的，」丁浩然從容不迫地說：「在我看起來大致是說，『藝術產物』能不能變成爲『藝術品』，往往要看觀賞者能不能通過一項內在的考驗，這也即是說，觀賞者要想透過『藝術產物』而自行體驗到如同藝術家表現在其中的那個經驗，他就必須能夠運用他自己的想像，去完成那種喚起貯藏在過去經驗中之意義和組織那些意義的活動。」

大家聽到丁浩然提出所謂「內在的考驗」的說法，都深以爲然，紛紛點頭表示贊同，艾教授見到這種情形，內心也極感快慰，就笑著補充道：「你說得不錯，杜威確實把『藝術產物』當作

一項對於觀賞者之內在的考驗。不過，我們要知道，嚴格地講起來，恐怕這還不只是一項『考

驗』；簡直就是一場『挑戰』，至於如何才能通過這項考驗，贏得這場挑戰，實際上並不簡單，

你剛才雖然提出了一個要領，但是我看以後有機會我們還得從長討論才行。」

「請大家再用點心好嗎？」 「最受歡迎的聽眾」又適時地出現了。

「好極了！我要兩個酥餅。」艾教授帶笑答應著。點心盤從艾教授的手上傳開以後，不一會

兒工夫，就聽頑童叫道：「讓我來考證考證這隻盤子是那一個朝代出品的。」說完了就把盤底翻

過來，正好把盤中剩餘的最後一塊點心倒在自己的左手上，然後他一本正經地宣布道：「啊！原

來是道（倒）光年間的出品呢！」

頑童的表演，出人意料，把每一個人都逗得大笑不止。

客廳裡的掛鐘，仍是以平均的韻律在滴答作響，因為方才大家都熱衷於討論，所以甚麼時候

響過了十一下，誰也沒有留意到，艾教授這時看看鐘，知道時間已經不早，就等大家笑聲過後宣

布道：「關於『甚麼是藝術？』這個問題，我們今晚所進行的，是繼上週末之後的第二次的討

論，根據今晚討論的結果，至少我們又多認識了幾種主要的說法，這幾種說法分別是由佛洛伊

德，榮格，以及杜威所提出。雖然徐子昂把藝術之慾望說介紹得非常成功，但是他說他對甚麼是

藝術這個問題仍舊有疑惑，現在剩下的時間已經不多，我們是不是把發起最後一個階段討論的特

權保留給他？」

「贊成！」

「通過！」

「謝謝老師和各位同學」，徐子昂感動地說：「上週末我聽李郁芬練琴時，心裡突然閃出

『甚麼是音樂？』這個問題，當時心想：到底甚麼才是音樂呢？是作曲家寫出來的手稿嗎？是印

製出來的樂譜嗎？是現場的演奏嗎？是演奏的錄音嗎？是出現在作曲家內心的樂念嗎？是演奏家

所表現出來的技巧嗎？是樂器所發揮出來的性能嗎？是機械作用所產生出來的效果嗎？還是在聽

眾內心所激起的一連串的聽覺呢？想來想去，愈想愈是得不到要領……。」

「你現在仍舊想不出一個所以然來嗎？」艾教授問道。

「不，老師，剛才聽了您有關於杜威的講解，我才恍然大悟……。」

「你悟到甚麼？」

「我想杜威說得一點也不錯，藝術原是一種包含著三個關係項目的活動，這三個關係的項

目，便是藝術家，藝術產物，和觀賞者，如果硬將三者拆開，把它們孤立起來，那麼藝術就不能

成其為藝術了。」

「所以你現在覺得上週你一時無法解答內心的問題，主要是你忽略了三者間的有機關係。」

「是的，老師。」

「那麼，如果我現在問你，甚麼是音樂的話，你要怎麼回答我？」

「我要回答您說，方才我例舉出來的種種事物，各別地看起來，都算不上是音樂；統統合起

來才是音樂。」

「好極了！」艾教授十分欣慰地說道：「我覺得你剛才悟得的道理，很可拿來當作以後討論

有關『甚麼是藝術？』這個問題的基本原則。事實上，以編《美學現代讀本》（A Modern Book

of Aesthetics）聞名於世的雷德教授（Prof. Melvin Rader），其所以成名，主要便是因為他認真地強調這個實際上早已存在的見解，他在該書的導論中指出，要想對藝術有一個通盤的認識，我們最好是採取三個不同的觀點去從事觀察，想來你們該已知道這三個觀點是甚麼了吧？」

「藝術家創造的活動或過程總是少不的。」丁浩然搶先回答。

「藝術產物或通常所謂的藝術品也不容忽視。」袁好問接著說道。

「還有呢？」

「還有想必是公眾對藝術產物的感應了。」于維答道。

「公眾對於藝術產物的感應通常被稱作甚麼呢？」

「藝術欣賞。」李郁芬答道。

「與藝術欣賞有連帶關係的感應又被稱為甚麼呢？」

「該是藝術批評吧！」徐子昂回答之前先想了一想。

「對了，藝術欣賞和藝術批評都是觀賞者對於杜威所謂的藝術產物所生的感應。」艾教授道：「大致說來，我們最近兩次的討論所涉及的學說，恰巧都是與藝術家的創作活動有關的，下週末我們再接下去討論有關通常我們所謂的藝術品的各方面的問題吧！」

「請問老師，我們都該如何去準備呢？」胡海倫代表大家問道。

「我想，我本學期開學後不久我在國父紀念週的週會上所發表的那篇演講：〈美學的現況及其未來的展望〉，其中所包含的觀點，可以供給你們作參考，你們還記得那次我講了些甚麼嗎？」

「好吧，那麼今晚的討論就到此為止了，歡迎大家下週再一起來參加討論。」

「記得！」

認識藝術品

李郁芬、胡海倫和林思佳一同站在女生宿舍朱紅色的拱門旁，遠遠地望見王超白帶著于維過來，兩人一隻手提著一樣東西，李郁芬就問胡海倫和林思佳道：「妳們倒猜猜看，他們手裡拿的是甚麼？」

「我看好像是可樂。」林思佳道。

「不，我現在看清楚了，是啤酒！」胡海倫略帶驚奇地說。

「好哇，你們倆倒是雅興不淺，居然帶起啤酒來了！」李郁芬迎上前去對于維、王超白說道。

「小姐在上，這四隻啤酒瓶裡裝的是用來烤肉的酒精，不是啤酒！」四個女孩子聽到王超白幽默風趣的回答之後，都忍不住哈哈大笑起來了。

「徐子昂他們呢？」于維向李郁芬問道。

「他們去接老師和師母他們去了。」

「噢，瞧，他們也都來了，每個人手上都提著東西呢！」胡海倫興奮地叫道。

「李姐姐好！」

「林姐姐好！」

心心和小嫻又蹦又跳地跑在前面，爭著跟人打招呼。

「人都到齊了嗎？」艾教授走近了問。

「都到齊了，老師，本來還有好些同學想要參加，但是他們聽說我們今晚烤肉的東西準備得不夠多，所以多半都沒有來。」李郁芬答道。

・143・

於是，連大帶小，一行十五人，浩浩蕩蕩沿著星星河向夢谷進發。

當大家行經跨越河谷的高架渠道時，丁浩然回過頭來牽扶走在前面的林思佳，他一眼瞥見在一片翠綠之中，露出了女生宿舍精緻的一角，便說：「妳們女生，真是神仙中人，住在這樣漂亮的地方！」

「是呀！剛才臨出來之前，我還突然想起來朱淑貞所寫的那首名叫〈即景〉的七絕呢！」

「她是怎麼想的？」

「她寫的是：『竹搖清影罩綠窗，兩兩時禽噪夕陽；謝卻海棠飛盡絮，困人天氣日初長。』」

「是的，我也留意到了。」

「妳可留意到中國女詩人筆下所描繪的景越美則情越傷的情形嗎？」

「妳能告訴我這究竟是為什麼嗎？」

「我想大約有兩個原因，第一是中國的女詩人的命運多舛，感情生活多不如意……。」

「第二呢？」

「第二是她們都『多愁善感』。你認為我說得對不對？」

丁浩然想了一想，說：「我認為第二點最好改變一個說法。」

「怎麼改法？」

「妳最好說她們都『善感多愁』。」

「這有什麼分別呢？」

「有分別。我認為與其說因其多愁，所以善感，還莫如說因其善感所以多愁。事實上，也唯有善感的人才會『觸景生情』」，一方面把景寫得那麼美；一方面把情寫得那麼哀。」

「聽你這麼說，倒像是挺有道理。」林思佳表示信服了。

「喂！你們兩個人請走快一點好不好？」頑童在前面大叫。

「星星河」，實際上是一道溪流，它的水順著渠道凌空通過了一條乾涸的河谷，大家沿著溪水向前走，溪邊長滿了五顏六色的小野花，遠遠看去，花團錦簇，煞是美麗，「星星河」的兩旁都是青青田野，平坦而開闊，極目而望，遠山如黛。近處農家三數，炊煙冉冉而起。落日的餘暉，將滿田的鳳梨，鍍成萬頂金冠。這一群愛美的青年，在艾教授的帶領之下，投身在大自然的懷抱裡，內心充滿著歡欣。

星星河的轉彎處，正好長著一棵虯根伸延，枝葉扶疏的大榆樹。H大學的學生中，不知哪來的那麼多的大力士，從河床裡運上來不少巨形的鵝卵石，放置在樹下供人休歇，艾教授等一行來到樹下，每一個人都擇石而坐，只有艾教授的一對小女兒在附近追著捉蝴蝶，負責照顧她們的袁好問和胡海倫，也只好跟在她們身後奔跑，星星河轉向以後，正好和另一道乾涸的河谷平行，這道寬闊的河谷，便是「夢谷」。坐在那棵大榆樹的下面，如果背向星星河，便可一覽夢谷的勝景。

艾教授坐下來之後，先作了一次深呼吸，然後以十分舒暢的神情說：「大自然的雄偉奇麗，往往出人意想，使人見了，不是驚嘆，便是陶醉！」

「老師，」丁浩然道：「我們中國人最能表現出人與自然直接感通的特性，孔子說：『仁者

樂山，智者樂水」，而莊子更拈出『天地與我並生，萬物與我爲一』的境界，唯其如此，愛好自然便成了我們中國藝術的傳統精神，如果脫離了自然，也就沒有了中國的藝術，就拿繪畫來說吧，大家都知道中國的繪畫是以山水爲主……。」

「你說得不錯，我們中國人，在世界上確是一個最親近自然，也最懂得享受自然美的民族，而中國的藝術也是最足以表現自然美的。」艾教授表示贊同。

「老師，既然中國的藝術家，都是大自然的愛好者，那麼西方的情形又如何呢？」艾教授順手從身旁摘起一朵小野花，拿到鼻邊嗅了一嗅，皺皺眉說：「大致說來，西方的情形和中國顯然有些兩樣，西方人和自然的關係不像我們中國人這般親切……。」

「爲甚麼呢？」

「因爲在現代科學興起之前，西方人的生活和思想，一向都是籠罩在宗教的勢力之下，因此，在西方人的心目中，自然不復是自然，而是神力的顯現，爲了這個緣故，人在自然之前，不是崇拜，便是畏怖，毫無親切之感；等到科學興起發達之後，自然又很快地轉變成爲人類所要征服利用的對象，人與自然仍是處於明顯對立的地位……」

「老師，難道說在西方人之中就找不出愛好自然的了嗎？」于維問道。

「那倒不是這樣說。不過比起中國人來，對於純粹的自然美的感受和表現，他們的確要顯得落伍得多。就拿繪畫一項來說吧，雖然風景也出現在西方古代的繪畫之中，可是，在十七世紀以前，風景在西方的繪畫裡，始終只能扮演著一個搭配的角色；它或是被用來說明故事發生的地點、或是被用來作爲人物的陪襯、或是被用來作爲構圖上的點綴，直到十七世紀，風景才好不容

易贏得了一個主角的地位。換句話說，西方的畫家，直到十七世紀，才好不容易從宗教的勢力之中掙扎出來，像中國藝術家一樣把自然當作靜態欣賞的對象……」

「請老師告訴我們十七世紀以自然風景為題材的畫家主要都有哪些好嗎？」林思佳要求道。

「好的，讓我想想看，」艾教授答應道：「嗯，有了，在荷蘭有柏爾秦（Berchem）和林布蘭（Rembrandt），在義大利有沙爾瓦脫・羅沙（Salvator Rosa），在法蘭德斯有魯木斯（Rubens）和克勞德・洛漢（Claude Lorraine）。」

「那麼，在十七世紀以後呢？」王超白問道。

「在十七世紀以後，迷戀自然的畫家就更多了，挑幾個大家比較熟悉的畫家來說吧，像德臘庫瓦（Delacroix）便明白地表示說，他要以自然當作他的『字典』，而安格爾（Ingres）也認為自然裡含藏了美，自然所含藏的美便是繪畫的題材，要尋找美，唯有到自然裡去找才能找到。此外，像米勒（Millet）、柯樂（Corot）、庫爾貝（Courbet）、馬內（Manet）、莫內（Monet）、皮沙洛（Pissarro）、雷諾瓦（Renoir）、西施勒（Sisley）、塞尚（Cézanne）、梵谷（VanGogh）、高更（Gauguin）、秀拉（Seurat）這些人，也都是以善於表現自然美而聞名於世的畫家……。」

「爸爸，你看袁哥哥幫我捉到一隻大蝴蝶！」心心手裡抓著一隻蝴蝶，興沖沖地跑過來。

「媽媽，胡姐姐也幫我抓到一隻。」小嫻也以稚嫩動聽的童音歡喜地叫道。

「抓了半天，總算勉強交了差！」頑童邊說邊擦汗。

「老師都在講些甚麼呀？看大家聽得津津有味的樣子。」胡海倫以略帶「醋意」的口氣說。

「老師正在談西方有那些善於表現自然美的畫家呢！」林思佳告訴她道。

「老師是怎麼談起的呢？」胡海倫仍是急著一明究竟。

「老師先是談起中國的藝術家不僅最善於和自然共處，而且也極易直接與自然相感通；西方的藝術家則不然，一直到十七世紀才算掙脫了宗教的影響而步上了中國藝術家的後塵，至於後來老師所說的，你們也聽到了一點。」林思佳簡略地把剛才經過的情形告訴了胡海倫和袁好問。

「老師談到我們中國人都懂得享受自然，而我國有不少寄情於山水的詩人，今天既然不便賞畫，論詩倒適得其時，何不請老師給我們談談我國的詩人和他們的詩呢？」頑童靈機一動，出了一道話題。

「對，我贊成袁好問的提議，談到繪畫，我們都知道國畫是以山水為主；談到文學，雖然也有所謂『山水文學』，但似乎我國的文學並不以它為主。不過，我國詩人與大自然的關係，一向是密切的，至於密切到何種程度；其中有哪些人顯得特出，還是請老師告訴我們一些。」

艾教授聽了袁好問和徐子昂所提出來的要求，面帶微笑地點點頭。心想，這群學生，只要抓住機會就給自己出題目，不折不扣都是些「命題專家」，只是無可否認的，他們的問題都出得有板有眼，不由得你不好好作答。「其實，只把詩人和自然相提並論，諸位只要肯稍為想一想，馬上就會想起不少的詩人，比如：有『田園詩人』之美稱的是誰，你們不會不知道……。」

「陶淵明！」

「你們都讀過他哪些作品呢？」

「〈桃花源記〉。」頑童搶先答道。

「〈歸去來辭〉。」于維答道。

「〈歸田園居〉。」林思佳也不甘後人。

「〈飲酒〉。」丁浩然跟著作答。

「好極了，林思佳，妳還記得〈歸田園居〉六首之中的第一首是怎麼寫的嗎？」

「老師，我還記得是這樣的：『少無適俗韻，性本愛丘山。誤落塵網中，一去三十年。羈鳥戀舊林，池魚思故淵。開荒南野際，守拙歸田園。方宅十餘畝，草屋八九間。榆柳蔭後簷，桃李羅堂前。曖曖遠山村，依依墟里煙。狗吠深巷中，雞鳴桑樹顛。戶庭無雜塵，虛室有餘閒。久在樊籠裡，復得返自然。』」

「是吧，性愛丘山的陶淵明，一旦遠離開了大自然，就活像是脫林之鳥，離淵之魚，簡直過不得，難怪在他的田園詩裡，我們感覺到他是多麼地慶幸他自己能夠回到大自然並和大自然融為一體；當然了，對於田園山林的依戀，在陶淵明之先，早已有人表現出同樣的傾向，比如在左思和王羲之的詩裡，我們就可以充分看出他們或託山水以寄意，或因時序以感懷……。」艾教授講到這裡頓了一頓，然後隨即又接下去說：「不過，純以山水為對象而極力加以刻劃的，是始於南北朝時宋代的謝靈運。我記得《文心雕龍》上有一段話提到宋初山水文學的興起，而有所謂『儷采百字之偶，爭價一句之奇。情必極貌以寫物，辭必窮力而追新』之句，這話是在說明當時的詩人，是如何用心於以新奇的字句，描寫大自然的風采。你們也許沒有唸過〈謝靈運傳〉，不過，有關於他出任永嘉太守時，動不動就把公事丟在一邊，帶著部屬遊山玩水的事，多少也會知道一些。他的傳記上說他『尋山陟嶺，必造幽峻，巖障千重，莫不備盡。』由此可見他迷戀自然迷到甚麼地步。據說有一次他遊於始寧臨海一帶，從者數百，當地太守疑為山賊，他們幾乎要慘被圍

剿，鬧出禍事來呢！……」

出來。

艾教授打開了他的記憶的寶庫，發生在過去文壇中的趣事軼聞，便從他口裡源源不斷地吐露

「老師，像謝靈運這樣的『靜中取鬧』：遊山玩水時帶著一大夥僕從，所至之處，都是鬧哄哄的，哪裡還能享受到大自然特有的那種清趣呢？」頑童天真地問道。

「哪裡，這叫『獨遊樂？與眾遊樂？』『不如與眾！』呀！」徐子昂聽到袁好問反用成語，覺得有趣，便也故意套用《孟子》，跟他唱唱反調。

艾教授笑著看看他這個聰明過人的學生，便自然地隨和著他們說：「唯其『靜中取鬧』，所以後人說他的詩每每失之於過份雕琢；唯其『與眾遊樂』，所以他寫出來的詩，其中也不乏佳作；比如：他那首〈初去郡〉便把秋夜月明的幽境寫得非常迷人；而他那首〈過始寧墅〉，便把雲石相倚，水竹交映的情景，寫得像圖畫一般……。」

「請老師把這兩首詩唸出來給我們欣賞欣賞好嗎？」林思佳代表大家要求道。

「好的，」艾教授面無難色，「頭一首我記得是『溯溪終水涉，登嶺始山行。野曠沙岸淨，天高秋月明。憩石挹飛泉，攀林搴落英。』」

「果是好詩！」丁浩然贊道。

「第二首我記得是：『剖竹守滄海，枉帆過舊山。山行窮登頓，水涉盡洄沿。巖峭嶺稠疊，州縈渚連綿。白雲抱幽石，綠篠媚清漣。』」艾教授語音本甚清亮，當他朗誦起詩來，抑揚頓挫，急徐有致，更富韻味。

「老師，謝靈運之後，您還打算舉什麼人呢？」

「王維。」艾教授不假思索地答道：「我相信你們一定都聽說過蘇東坡品題他的造詣時所說

的那一句話……」

「老師，是不是『味摩詰之詩，詩中有畫，觀摩詰之畫，畫中有詩』？」林思佳應道。

「正是這話，」艾教授答道：「從這句話裡，我們可以知道，王維不僅是詩畫雙絕，而且達

到詩畫合一的境界。如果我們將他和謝靈運的行徑相互比較一下的話，我們無需知道他的生平，

也可從他的作品中見出他那恬靜、曠淡的性格。他幾乎在每一首裡，都把他的個性融進那空靈、

幽美、清靜的自然境界，這個特色，正是在樂與眾遊的謝靈運的作品裡所缺少的。現在且讓我先

在他的五律和五絕中各選一首讀給你們聽聽，看看你們聽了這兩首詩之後，都會有甚麼樣的發現

……。」艾教授說這話時，臉上現出一股意味深長的表情，這無異是暗示大家說：我把這兩首詩

選在一起，其中必有緣故，你們如果夠仔細，不難發覺原因。

「晚年惟好靜，萬事不關心。自顧無長策，空知返舊林。松風吹解帶，山月照彈琴。君問

窮通理，漁歌入浦深。』」在晚風斜陽之中，艾教授的清音，先是送入每個人的耳鼓，而後散落

到夢谷裡去。「以上是他的五律〈酬張少府〉，下面我再為各位唸一首雜詩，『君自故鄉來，應

知故鄉事，來日綺窗前，寒梅著花未？』」艾教授唸完時，稍停了一下，便笑著接下去問道：

「聽完這兩首詩，你們可覺得其中有甚麼稀奇之處？」

大家先是專心地傾聽艾教授唸出來的兩首詩，然後又聽到了他所發出的問題，有的低頭苦

思，有的相互觀望，終於聰慧細心的林思佳，打破了一時的靜寂說：「老師，您剛才讀過的頭一

首詩裡，王維明白表示說，他是萬事不關心，但是在您所讀的第二首詩裡，他卻偏偏關心起窗前的梅花來，莫非老師要我們注意的，便是這一點？」

懸在每個人內心的謎，被林思佳一語點破，都不禁啞然失笑。

「哇！這樣明顯的對照我們竟然沒有能夠馬上察覺出來。」頑童對林思佳大表讚佩。

「妳說得不錯，」艾教授對林思佳說：「見到鄉人，不問民生疾苦，不問親友近況，關心的只是窗前的梅花，這除了偏愛自然的詩人之外，別人恐怕不會有這等心情了吧！現在既然你們都已經認清了這一點，那麼再讓我為你們唸出幾首他所寫的五言絕句，大家聽聽看，他的詩都包含著哪些事物！表現出何種意境吧！我要唸的第一首是『〈鳥鳴澗〉∷人閒桂花落，夜靜春山空。月出驚山鳥，時鳴春澗中。』；第二首是『〈木蘭柴〉∷秋山斂餘照，飛鳥逐前侶。彩翠時分明，夕嵐無處所。』；第三首是『〈辛夷塢〉∷木末芙蓉花，山中發紅萼。澗戶寂無人，紛紛開且落。』；第四首是〈山中〉∷荊溪白日出，天寒紅葉稀。山路元無雨，空翠濕人衣。』至於第五首，則是大家所熟知的『〈鹿柴〉∷空山不見人，但聞人語響。返景入深林，復照青苔上。』」

本來，由於字句上的限制，五言絕句，很不容易寫得出色∷總共二十個字，又要寫景，又要寫意，實在非常困難，但是，當艾教授將王維的小詩，一首接一首地讀出來，由於情調上的一致，於是每一個人都不難想像出一位神情瀟灑，衣帶飄然的高士，晨昏之時，獨入空山，或迎朝日，或送夕陽，在花前，在月下，在溪畔，在林間，靜觀自然，悠遊自得。宋朝的大畫家郭熙，在他所著的畫論〈林泉高致〉中論及畫意時，曾經提到所謂「更如前人言∷詩是無形畫；畫是有

形詩」，大約「前人」就是指王維而言的吧！

「老師，」徐子昂含笑發言了，「剛才您用『恬靜』、『曠淡』來形容王維的個性，用『空靈』、『幽美』、『清靜』來形容他的詩境。聽了您剛才背誦的幾首小詩之後，我們感覺您說得的確很對，王維的作品所表現出來之最大的特色，便是在於他將他自己那曠淡好靜的個性融進了幽美空靈的大自然之中……。」

徐子昂雖是在重複艾教授先前所說的話，但是任誰聽了都會知道，他所作的重複絕不止於重複，而是百分之百的印證。

「不錯，我覺得王維的每一首詩，都可以加上一個『詩人與自然』的副標題！」李郁芬附和著說。

「以前讀到〈鹿柴〉雖然覺得王維寫得很好，但是並沒有覺得有甚麼特別的地方，經過了剛才的討論，我方才發覺到十分有趣的一點，」胡海倫也來不及向大家報告她的新發現，「這一點便是，在剛才老師所例舉的五首小詩之中，我們在前四首詩裡，除了能夠找到王維之外，再也找不出第二個人來，在第五首裡，好不容易出現了其他的人，但是偏偏又但聞其聲，不見其形。如果換上謝靈運，只怕早就跑過去湊熱鬧了，然而，出現在王維詩中的人語，絲毫引不起詩人的興趣，只能發揮襯托深山之寂靜的作用，這從後面跟著的兩句詩，就可以看得非常明白了。」

「經妳這麼一說，我看王維的每一首詩，都該加上個『我只愛自然！』的副標題才對了！」頑童的話，說得既調皮，又認真，害得大家都笑了。

「藝術家雖然未必個個都像王維一樣，只愛自然，但是無論是中國的藝術家或西方的藝術家

都深深地意識到自然是美的泉源，方才我不是跟大家提到法國十九世紀畫壇上的兩位大師安格爾和德臘庫瓦嗎，我之所以要特別將他們相提並論，主要是因為我有鑒於他們兩人的畫風雖異：一個代表古典主義；一個代表浪漫主義，但是對於自然卻採取同樣的態度，他們都把『自然』當作他們的『字典』。當畫家說自然是他們的『字典』的時候，他們所表示的是甚麼意思，不問可知；至於中國的藝術家更是如此，諸位不是常常聽到有『讀萬卷書，行萬里路』的說法嗎？我們千萬不要以為這無非只是老生常談，要知道，這完全是藝術家身體力行體會出來的道理，我記得明代的大畫家董其昌在他的畫論〈畫眼〉中，開頭一段話就提到『讀萬卷書，行千里路，胸中脫去塵濁，自然邱壑內營，成立鄞鄂，隨手寫出，皆為山水傳神。』這一段話，說得極好……。」

「請老師把這話略為解釋一下好嗎？」王超白要求道。

艾教授本來還要往下說，聽到王超白要求解釋，便點頭說道：「這段話並不難懂，讀書不僅可以師法古人，也可吸收前人的知識與經驗，至於遊覽，則可以實地觀察廣增見識，雙管齊下，便可使得一個人免於庸俗；『邱壑』指的是地形的高低；而『鄞鄂』則是兩處地名，所謂「自然邱壑內營……」云云，是接著上面說，一個飽學而又勤於遊覽的人，不僅懂得怎麼看，而且到處跑著看，像這樣飽觀熟翫，混化胸中，內心裡自然充滿著生動顯活之自然的景象，以純熟的手筆把它畫出來，那就不僅寫山水之象，而且傳山水之神，可以充分表現出大自然之氣韻生動的情態了。」

大家聽到艾教授所作的解說，都感覺他做到了「知無不言，言無不盡」的地步，於是都顯得十分滿意；尤其是發問的王超白，更表現出一段心領神會的樣子。

「老師，除了董其昌之外，還有其他的名家持著相同的看法嗎？」于維還沒有聽夠。

「有的，」艾教授答道：「方才在王超白發問之前，我也正打算要接著講的。我們都知道，中國藝術家親近自然的思想和行動，自古及今，可以說是了無中斷，方才，我們談到了明代的董其昌，現在我們不妨再來來談一談清朝的唐岱。唐岱所著的畫論叫做《繪事發微》，共分二十四篇，其中最後兩篇，便是論到讀書和遊覽。照唐岱看來，要想成為一個偉大的畫家，那就必須『胸中具上下千古之思』，腕下具縱橫萬里之勢』，而要做到這一步，那就不『破萬卷書，行萬里路』便無以為功了。他特別指出，像五嶽、四鎮、太白、匡廬、武當、王屋、天台、雁蕩、岷峨、巫峽這些名山大川，畫家必須身歷其境，取山川鐘毓之氣，融會於中，然後於作畫之時，方能發其神秀，窮其奧妙，要不然，就成了他所謂的『羈足一方之士』，這種缺少遊覽經驗的人，雖然靠臨舊讀書也能熟知畫中的格法訣要，但是畫起畫來，絕不可能表現出神秀生動之致，到頭來，終難免『紙上談兵』之譏。……」講到這裡，艾教授笑著問道：「這些話，聽起來並沒有甚麼新奇，是不是？」

「老師，我們倒沒有這個感覺呢！」大家一起答道。

「我說的是真話，」艾教授認真地說：「如就剛才所講的看起來，唐岱並沒有表現出甚麼創見，不過，他也並不是完全沒有獨到之處，當他強調過遊覽之重要性之後，他更進一步提到，中國自古為了品第繪畫，按照畫的優劣，將畫分為神、妙、能等三品，也即是三等，三品之外，不拘常法，而媲美神品的好畫，被列為逸品。唐岱雖然沒有說明他所謂的『古人』所指的究竟是甚麼人，但是凡是熟悉中國繪畫史的人一定都知道，這種分法便是由別論六法的謝赫所釐定。提到

鼎鼎大名的謝赫，我們都知道他是南北朝時代的南齊人。南齊約當西元第五世紀的中葉，距今已有十五個世紀。謝赫根據他自己作畫的經驗，歸納成後世奉爲金科玉律的六法。所謂『六法』，我相信你們之中，一定有人知道……。」

「老師，我知道。」徐子昂和丁浩然幾乎同時答應。

「好，那麼就由徐子昂告訴大家吧！」

「如果按照謝赫的說法，便是：『畫有六法，一曰氣韻生動，二曰骨法用筆，三曰應物象形，四曰隨類賦彩，五曰經營位置，六曰傳移模寫。』」

「對了，」艾教授欣然對徐子昂點頭道：「謝赫就是根據你剛才給大家介紹的六法來鑒定他所謂的『三品』，我記得他說：『六法精論，萬古不移，自骨法用筆以下五法，可學而能，如其氣韻，必在生知，固不可以巧密得，復不可以歲月到。默契神會，不知然而然也。故氣韻生動，出於天成，人莫窺其巧者，謂之神品；筆墨超絕，傅染得宜，意趣有餘，謂之妙品；得其形似，而不失規矩，謂之能品。』……。」艾教授記誦嫺熟，音調幽揚，極富古趣，使大家聽得好不入迷。

「老師，剛才您提到唐代不是說他說古人把畫分爲神、妙、能等三品，三品之外，更有逸品，那麼逸品這一等又是由何人所追加的呢？」林思佳問道。

「據我所知，逸品這一等首次出現在唐代朱景玄所著的〈唐代名畫記〉中，」艾教授答道：「朱景玄在〈唐代名畫記〉中所做的，便是繼承謝赫的品第法，另外加上一個逸品的等級，評定了當代九十多位畫家的成就……。」

「老師，唐代爲甚麼要說到這個上面來呢？」頑童有點等不及地問。

「是了，提到『三品』或『四品』，他表示他不反對這種分法，但是他認爲『古人』只分解三品之義，至於如何始能進到三品，則沒有加以說明……」

「那麼他又怎樣加以補充呢？」于維問道。

「他說畫家如想到達能品，必須勤依格法，多自作畫；如想達到妙品，必須臨摹古人，多讀繪事之書；要想到達神品，必須多遊多看；而想要到達逸品，照他看來，也須多遊，所謂『寓目最多，用筆反少。……』中間有幾句話我記不十分清楚，最後則是說『故欲求神逸兼到，無過於遍歷名山大川，則胸襟開豁，毫無塵俗之氣，落筆自有佳境矣！』……」

「喂！徐子昂，你聽到了沒有？」頑童半開玩笑半認眞地向「畫家」問道。

「能不能畫到神品，我現在不敢說，不過『多遊多看』我保證最有興趣。」徐子昂豪氣干雲，答起話來，絲毫不甘示弱。

「爸爸，媽媽叫你們都下來！」

艾教授站起身來循聲觀望，才發覺不知何時，艾夫人已把一對小女兒帶下谷底去了。

「老師，師母在下面等，我們趕快下去吧！」李郁芬道。

「一談不覺就過了老半天，」艾教授笑著說：「我們趕快下去吧，回頭吃完烤肉，她們母女三人大約要先回去。」

太陽已經西沈了。夢谷裡響起了一陣陣的歡笑，也飄起了一陣陣的肉香。知識，自然，和友情不是大學生活最主要的內涵嗎？那麼，這一群仕夢谷烤肉的青年，不僅豐富了自己的人生，同

時也豐富了學校的內涵。如今，誰都知道，H大學的學生們，在四年的大學生涯中，必然都嚐過夢谷烤肉的滋味，如果居然還有人不知甚麼是夢谷烤肉的滋味，那麼照H大學的學生們想來，其人必不屬於H大學的了。

「什錦水果還有一些，誰要還可以再來添！」艾夫人拿著匙親切地招呼著。

「等一下誰送師母和孩子們先回去呢？」李郁芬問道。

「我！」乾脆而豪爽的聲音發自一個躺著的人影，大家定眼一看，原來是H大學籃球校隊的隊長蕭從雲，「我是跟來吃烤肉的，今晚我們還有一場比賽呢！」

「那好極了！」艾教授道：「等一下我聽你們的好消息。」

等蕭從雲陪同艾夫人及兩個天真活潑的女孩子離去之後，夢谷裡的氣氛就變得比較嚴肅了。

果然，才過一會兒，大家所預期的第一個問題，終於從艾教授的中口發出來了：「上週末，我們不是預定今晚討論有關一般所謂的藝術品的各項問題？哪位願意先發表意見？」

「老師，您一向把藝術品看成一個有機的整體，這個整體是由質，也就是藝術的媒材，形，也就是藝術的形式，意，也就是藝術的涵意三種主要的元素化合而成的，因此，我們都把您稱為『美學的三位一體論者』，我覺得這個見解非常正確，但是參加了最近兩次討論之後，知道克羅齊所謂的藝術品跟我們所謂的藝術品大不相同，他完全執著於產生在藝術家內心之原始的直覺，認為唯有那才是真正的藝術品；後來討論到杜威，發現他多少也受到了克羅齊的影響，而把一般所謂的藝術品，稱為藝術產物，當時我心裡感覺到十分納悶，所以忍不住就按照老師上次所作的提示，把老師發表在校刊上的那次演講的記錄翻出來看。見到老師提到兩位英國學者瑪克唐納

（Margaret Macdonald）和波桑葵（Bernard Bosanquet）的一篇論文和一本書，就到圖書館把它們借出來看……」

「啊哈！難怪我借不到，原來是被你捷足先得了！」頑童從石頭上彈起來叫道。

「請多多包涵！」王超白幽默而文氣地答道。

「沒想到你現在也肯下這麼大的工夫呢！」于維說話的時候，語氣表現出她的驚喜。

「好極了！」艾教授說：「那就請你將看到的結果，告訴我們吧！」

「由於時間上的倉促，我還沒來得及將文章仔細地唸，因此，我只能憑一個粗略的印象來向大家作報告，如果有錯，請老師隨時指正。」王超白表現得十分周到，「我唸到的第一篇論文，便是瑪克唐納所寫的〈藝術與想像〉（"Art and Imagination"），在這篇論文裡，她所要建立的中心論旨，便是將藝術品視為物質的對象。她深知像克羅齊，以及後來的柯林伍德（Robin G. Col-lingwood）、沙特（Jean-Paul Sartre）這些人，都認為一切藝術都出於想像，照這些人想起來，藝術品跟一般物質的對象（Physical objects）必然是有分別的。因此牆上掛的畫，手上拿的書，都算不上是藝術品，理由是……儘管沒有物質的工具，藝術品便不能被傳達，但是，它卻照舊能夠被想像。如果藝術家無意發表，他大可在內心裡把它完成。瑪克唐納不是不知道，從藝術家的信件、日記以及閒談之中，可以找出不少證據，顯示出藝術家曾經默想出好些未經發表的作品，不過針對這種情形，她卻疑心一般人是否毫不猶豫地斷言藝術家像這樣就算把作品『產生』出來了。如果作品是屬於繪畫、雕刻或建築這一類造形藝術的話，那麼照她看來，根本無須懷疑便可有理由相信一般人必會不以為然的。她指出的理由是，『因為指說某人不用工具或材料，便已畫

好一幅畫，或刻成一座雕像，似乎是件相當荒謬的事，想像中的畫或雕像並不即是畫或雕像，因為像『繪畫』或『雕像』這些名詞所表示的作品，必須手腦並用才能使它們產生，既然如此，要問一個從未公開一件公開作品的人，是否可能是所有知名之藝術家的勁敵，就不免顯得荒謬，一個從未顯露過藝術技巧的人，不是一個藝術家，而是一個騙子。』依此，瑪克唐納主張：『藝術品主要是由某人運用技巧所作成之公開而可以知覺到的對象。』……

("Works of art are, primarily public, perceptual objects made by someone using technical skill.")……

「瑪克唐納說像繪畫、雕刻或建築這些造形藝術，顯然離不開藝術家靈活的雙手，和他選擇之物質的材料，但這並不表示文學或音樂完全生存於藝術家內心的想像。事實上，凡屬那號稱為可以在內心裡完成的東西，不僅可以在紙上完成，而且在紙上完成的結果必然比在內心裡所想像的來得圓滿；何況，文學和音樂也並不是沒有物質性的憑藉，文學作品要靠運用通行的語言文字，而音樂也要靠運用出現在音階上的音符。這都不是單靠出現在藝術家私心之內的想像可以濟事的……」

「能舉兩個例子來聽聽嗎？」林思佳要求道。

「且讓我先用瑪克唐納自己舉的例子『拋磚引玉』一番吧！」王超白謙虛地說：「『瑪克唐納認為，偉大的藝術天才，縱然在運用材料的方式上，可以實行別出心裁的重大改革，產生前所未有的奇妙效果，但是所謂『文學作品』或『音樂作品』都絕不是藝術家一串私有的感情、感覺或意象，我們都知道莎士比亞是舉世稀有的文學天才，他運用的詞彙和字句之多，很少有人能和他匹敵，他可以使每一個字句都含有大量的幻想，可貴的暗示，巧妙的比喻和華麗的文采，但是

· 160 ·

瑪克唐納指出：即使如此，我們也必須明瞭，莎士比亞所使用的，仍是英語而不是莎士比亞語，沒有天才能創造出全新的語言，儘管他們能使現有的語言產生出新意，爲了這個緣故，瑪克唐納表示她十分欣賞英國著名的詩人兼文藝批評家艾略特的說法：『文學家的工作乃是和語文及意義之艱苦的纏鬥』了。」

「難得你能講得這麼清楚，」艾教授誇獎「物理大師」道：「你們還有哪一位要響應瑪克唐納？」

「老師，聽了王超白剛才所談到的，使我想起了本世紀音樂界的革新者荀白克（Arnold Schönberg）所說過的話，他說：『每一種音符的關係如果被沿用得過久，到最後必是顯得軟弱疲憊，缺乏傳達值得它傳達之意念的能力，因而每一位作曲家都不得不自創新意，貢獻出新的音符關係來。』……。」一句老早就已聽到的話，此刻在李郁芬的內心顯示出新的意義，難怪她說話的時候，要表現得十分興奮的了。

「照這樣說起來，作曲家有天大的本事，他所使用的音符，也只能像孫悟空在如來佛的手心上翻斛斗那樣，翻不出五線譜上的音階了！」徐子昂十分風趣地說。

「你這個比喻打得倒不錯，事實上的確是如此，據我所知，荀白克曾經嘗試把鋼琴上的黑白鍵的區分法泯去，更創立所謂『微分音程』（Micro Tone）把琴鍵增爲二倍、三倍；甚而至於四倍，將現行的半音系統，變成四分之一，六分之一，或八分之一音系統；不過，像這樣做畢竟還是要以原有的音程爲準。」李郁芬到底是音樂系的高材生，因此談到音樂，她表現得十分在行。

「瑪克唐納的見解，我們現在大體已經知道了，波桑葵的主張又如何呢？」善於追問的于維把大家的注意力引回了討論的主幹。

「談到波桑葵，我相信大家一定都不陌生，因爲老師常常提到他那本著名的《美學史》，至於前幾天我找來看的書，是他的另一本名著，叫做《美學三講》（Three Lectures on Aesthetics），在這本書裡，他主張藝術主在激發吾人『身心一體』（the whole body-and-mind）之感應。由此可見，他所謂的『感情』（Feeling），並且指出這種感情經常體現在吾人心靈所對的事物之中。由此可見，他所謂的『感情』有兩層涵意：第一層涵意所指的是主體中的感受；第二層涵意所指的是客體中的表現。如果我的了解沒有錯的話，那麼波桑葵的主張可以化簡成爲一句話，那就是：

『心不離身，也不離物』，也正是爲了這個緣故，他堅持藝術既不能缺少身體的技巧，也不能缺少物質的媒介……。」

「甚麼叫『心身一體』的感應呀？」于維問道。

「比如妳的手指挨針扎，痛苦的不只是那個挨針扎的手指，而是你整個的人。」

「啊！那麼波桑葵爲甚麼要說我們的感情必須要靠外物來體現呢？」

「這個問題就比較複雜了。」王超白胸有成竹地回答說：「其所以複雜，是因爲它牽涉到克羅齊的主張，經過了兩次的討論，我們都已經知道，克羅齊是一位唯心主義者，『美爲心有並爲心享』（Beauty is in the mind and for the mind）便是他在美學上所立下的基本原則，針對著這個原則，波桑葵表示說，他同意凡屬未經心靈知覺並感受到的事物都談不上美，但是他認爲克羅齊根本就忘掉了一件事，這件事便是：『雖然感情爲其體現，也即是具體的表現所必需；體現也同

樣為感情所必需。」如果說因為美都預先假定著心靈，所以它乃是一種內心的狀態，而這種狀態

之物質的體現，不僅是次要的，也是生於偶然的，它的產生只不過為了保持內心的狀態而已，這

在波桑葵看來，實在是一個大錯特錯的想法。他指出：由於克羅齊注重內心的狀態而忽視心外的

體現，所以他主張唯有內心的直覺，才是真正的表現，至於外界的各種物質的媒介或材料，照他

看來，原是不相干的，唯其如此，他認為區分表現的方式，根本是無聊之舉……。」

「這話怎講？」頑童問道。

「既然無論是哪一類的藝術…音樂也好，詩歌也好，繪畫也好，雕像也好，都莫不是藝術家

內心的直覺，那麼它們彼此在性質上也就沒有甚麼區分了……」

「那麼照克羅齊看來，藝術就是藝術，根本不必區分？」頑童道。

「正是如此，」王超白答道：「由於克羅齊根本抹煞了藝術分類的必要性，所以也就看不出

各類藝術的特長，兀自以為有關這一方面的討論得不到甚麼值得重視的結果……」

「想必徐子昂一定樂意贊同克羅齊的這一個見解。」頑童煞有介事地插嘴說。

「為甚麼？」徐子昂感到莫名其妙。

「因為這樣一來，李郁芬她們的音樂系就必須歸併到你們的藝術系裡去了呀！」頑童笑著答

道。

「那胡海倫她們的外國文學系也該歸併到我們藝術系裡來呢！」徐子昂看見頑童笑得正得

意，也不慍不火地回敬了一下。

「你們別再開玩笑了，聽王超白講下去！」艾教授笑著說。就在艾教授關照這一群「大孩

子」開玩笑要適可而止的當兒，「那林思佳他們的中國文學系也該歸併到你們藝術系裡去！」

「還有袁好問他們的建築系也該併到你們藝術系裡去才對哩！」也同時不知從哪兩位同學的口裡溜了出來。

「聽你們笑得那樣開心，對於克羅齊抹煞藝術分類之必要性的見解，想必是不以為然的了！」王超白把握到每個人的心理，接著往下說：「事實上，波桑葵也同樣不以為然，他指出由於每一種物質的材料都具有它的特性，而並非每一種材料都適用於體現我們某種特殊的感情，所以，唯有當材料適合我們身心一體的愛好與興趣之時，它才能在我們的手底下活起來，我們的感情才會在它裡面流動，因此，他表示：『這種對於媒介物的感情，某種材料只能產生其他的材料所不及之效果的意識，以及運用適當的材料時那種得心應手的陶醉與興奮，我把這些當作解決美學之基本問題的線索。』我記得他還表示說：『每個藝術家對於他所使用的媒介物，都有特別的嗜好，對於它的性能，也都有特殊的了解；不過，有一點我們必須特別留意，那便是：這種嗜好與了解，不只是當藝術家實際從事創作之時才會感覺到，他那迷人的想像使生活在他所使用之媒介物的能力之中，他全靠它來進行他的思想和感覺。』……」

「我認為波桑葵這種說法的確很好，他還說了些甚麼？」經常作畫的徐子昂感動地說。

「他還說，」王超白一點也不含糊地回答道：「如果只是說，無論是事物的存在或是它們所具有的性質，如果未經心靈充分地覺察，便算不上是完滿的話，是不會有甚麼問題的，但是如果說它們只消在你的心靈之前晃一晃，而根本無須它們的體現便算得上是完滿的話，卻是出於一種嚴重的疏忽。由於這種疏忽，就形成了一種極富『理想』之玄妙的說法，以為藝術家所憑藉的，

乃是純粹的意念或幻想，純粹的意念或幻想，只存在於某人的內心，別人都無法看見，所以是沒有形體的。如果藝術品就是由這些沒有形體的意念或幻想來形成的話，那麼『無形體的媒介』（the bodiless medium）豈不是變成了它們的最合適的名稱？……」

本來，大家乍聽到像「無形體的媒介」這樣古怪的名稱，也許難免會感到莫名其妙，但是經過「物理大師」這麼一解釋，也就了然於心了。連艾教授也暗自覺得這個物理系的學生，近來不僅也熱衷於美學和藝術，並且在這一方面所表現出來的進步，也頗令人刮目相看了。

「對於這種說法，也就是認定藝術家只靠幻想這些『無形體的媒介』來從事創造，而有形世界中之具體的事物，只不過是感覺或幻想的物質，它們都絕不進入藝術家所創造的結果之中。波桑葵認爲這不僅是匪夷所思，而且簡直就是荒謬絕倫，因爲他早已認清我們方才已經提到的一個事實，用他自己的話來說，就是：『事物沒有心靈便算不上是完滿，這固然是眞的，然而心靈沒有事物也同樣算不上是完滿。』（"Things, it is true, are not complete without minds but minds again, are not complete without things."）……」

「請把這話再解釋一下好嗎？」于維道。

「你們哪位聽懂了這話的意思？」王超白先徵求一下大家的意見。

「我想，意義吃重的是後半句話，波桑葵自己必然有所解釋；至於前半句，所謂『事物沒有心靈便算不上是完滿』也並不難懂，就拿眼前的景色來說吧，要是今天我們都沒有來到夢谷，而夢谷裡也沒有別人在場的話，那麼它還談得上美嗎？夢谷連美都談不上，還算得上是完滿嗎？」

丁浩然振振有辭地說。

「啊！對了，剛才我們在上面不是談到王維善於描寫『無人之境』嗎？其實，表現在藝術品裡的『無人之境』都是『一人之境』，因為至少有藝術家本人在場，如果缺少藝術家那一顆善感的心靈，那些幽美奇絕的無人之境豈不是都要有等於無了！」林思佳得到丁浩然的啓發之後，也立刻認清了一個通常被人忽略掉的真相。

「你們兩位說得都不錯，前半句話照我看，也正是你們所解釋出來的那個意思，」王超白儼然以主持討論者的身份，把話柄接收了回去，「至於後半句：『心靈沒有事物也同樣算不上是完滿』，丁浩然料得不錯，波桑葵的確是有解釋，據他看，無論是我們內心的感覺或是內心的經驗，無一不需要我們與外物接觸始能成就，而我們所思念，所想像的，也無一不是事物的屬性……。」

「爲甚麼他要這樣說呢？」頑童表示不解道。

「是的，起先我也不太清楚，後來想了又想，才明白波桑葵說得實在不錯。就拿我們中國古代的畫家所愛畫的龍來說吧，也許世界上並沒有真正的龍，牠根本可能只是出於畫家的想像，不過，世界上即使沒有真龍，我們在畫上所見到的龍體上的每一個部份，乍看之下，都『似曾相識』，如果再加細看，才發覺，原來龍是由馬頭、鹿角、蛇身、雞爪和魚尾拼合起來的！

「對了！卡通大師華德狄斯奈筆下的人物，像甚麼小飛俠呀、噴火獸呀、小飛象呀……也都是這樣產生出來的！」平日最愛看卡通影片的頑童舉一反三，興奮地說。

「好！」王超白接著說：「基於我們剛才提到的這個事實，波桑葵由是指證，藝術家所使用之一切的材料和處理材料的過程，就拿被使用在樂曲之中的音符或詩歌之中的字句來說吧，都可

以說是歷來的藝術家一再應用、調整所得到的結果，而在長期的應用、調整的過程之中，被藝術家應用的材料早已跟他的感情融爲不可分割的一體了。所謂『感情得其體現』便是指著這種情形而言。波桑葵有鑒於這種情形，於是鄭重其事地強調說：『如果你打算把思想和幻想從繪畫、詩歌或音樂賴以體現的材料上分割開，那麼你無異切斷了它們的命脈，使它們變成無血無肉的幻影』……。」

「說得眞是對極了！」徐子昂喝采道。

「別忙，精彩的還在後頭呢！」王超白得意地說：「接著，波桑葵展開他對於克羅齊的攻擊，他說：『的確，克羅齊說，藝術家在動筆之先，便已在心裡把他所要畫出來的筆觸完成了。我認爲這乃是一種錯誤的唯心論：具體的事物不知爲純粹的意念在性質上或關連上增加了多少財富，如果我們企圖將我們的世界之具體的方面割除，我們將會發現，其結果是使其心靈的方面也同樣歸於虛無！』……。」

「說得果然乾脆，佩服！佩服！」丁浩然也不禁表示贊同。

「爲了堅持他一貫的立場，貫徹他一致的主張，波桑葵於是提出了他的警告：『你的想像必是對於某種事物的想像，如果你拒絕將某種確定的形式賦予你想像中的事物，那麼你便超脫了美學的範圍，而進入抽象的思考領域之中了。』總而言之，照波桑葵看來，審美態度的確立，要使身體與靈魂作適當的融合，靈魂便是感情，身體爲其體現，二者並重，無分軒輕。」王超白一口氣把話說完。

「好極了！」艾教授對著王超白稱讚道：「我想你把波桑葵的要點都已經把握到了，現在看

看同學們對於這種主張，都有些甚麼意見？」

「老師，對於物質材料的注重，現代的藝術自達達主義和普普藝術興起之後，到現在似乎已

經無所不用其極：像甚麼腳踏車的輪子、把手、窗子、門、衣櫃、棒球、手套、羅盤、毛巾、麻

布、繩子、磚頭、蘋果、可口可樂的空瓶和空罐、破報紙、舊照片……等五花八門的東西，集合

在一起，就算是一件藝術品，不知道老師對於這種情勢的看法如何？」丁浩然有鑒於正在流行的

藝術現狀，而提出了相關的疑問。

「這個問題相當有趣，」艾教授在明亮的月光之下含笑作答：「不過我們必須明瞭，對於實

物的注重乃是對於媒介的否定，如果諸位了解達達主義（Dadaism）和普普藝術（Pop art）是在

反藝術（anti-art）的動機之下產生出來的話，就不會對我提出來的答案感到奇怪了。」

「老師，實物不是也可以被用來當作傳達情意的媒介物嗎？」于維反問道。

「不錯，把許多像剛才丁浩然所提到的那些東西，排列組合在一起，也可以造形，也可以表

意，但是，我現在要請你們都認真地考慮一下，畫家用色彩和線條畫出來的向日葵和一朵真實的

向日葵都有哪些地方不同呢？」

「老師已經都說出來了，畫面上的向日葵必須由畫家使用線條和色彩把它畫出來，而真實的

向日葵是自然生成的。」林思佳答道。

「照這麼說起來，真的向日葵，既然是自然生成的，所以它的存在根本就無需乎線條、色彩

這些畫上的向日葵必須倚賴的媒介了？」

「是的，老師。」

「既然無需乎媒介，那麼當然也就無需乎運用媒介成處理媒介的技巧了？」

「是的，真的向日葵任誰都可以摘得來，而畫面上的向日葵則必須由具有善用線條與色彩之技巧的人才能畫得出來。」

「一朵真的向日葵會不會產生『像不像是一朵向日葵？』的問題呢？」

「除非是極少見的變種，否則不至於產生這樣的問題。」

「為甚麼呢？」

「因為它就是一朵向日葵。」

「那麼由線條與色彩所構成的形相，叫人看起來，就會產生『像不像是一朵向日葵？』的問題了？」

「是的。」

「如果要想使一朵畫出來的向日葵叫人看起來像是一朵向日葵，畫的人固然要有技巧，看的人還要有甚麼呢？」

「看的人必須要有想像力。」

「除了想像之外，還需要有現實的經驗。」丁浩然從旁補充道。

「照這樣說起來比起真實的向日葵來，畫出來的向日葵，無論是相對於產生它的人或接受它的人而言，都顯得要困難得多了。」

「的確是如此。」大家一齊答道。

「一朵盛開的向日葵，如果插在花瓶裡，過幾天就會怎樣呢？」

「就會變色凋謝。」這回仍是由林思佳代表作答。

「如果是畫出來的呢？」

「那就不僅長年保持著盛開，而且色澤也歷久如新。」

「照這麼說起來，畫家畫出來的向日葵，無論它是出於梵谷之手，或是出於高更之手，或是出於雷諾瓦之手，或是出於芮東（Redon）之手，比起真實的向日葵來，在形色方面，往往要顯得完美生動得多了！」

「是的，據說凡是芮東所畫出來的鮮花，都讓人有『比真花更像花』的感覺呢！」

「也許正是為了這個原因，愛爾蘭著名的戲劇家兼小說家王爾德（Oscar Wilde）才發出『自然模倣藝術』的怪論吧！」徐子昂附和道。

「好，」艾教授滿意地說：「既然你們都看出來真實的花和畫上的花大不相同，現在如果我再重複我剛才已經發表過的見解，認為像達達主義或普普派的藝術家那樣直接動用實物，並非對於藝術媒介的注重，而是對於藝術媒介的否定的話，諸位認為如何？」

「但是老師總不能否認真實的東西也可以被藝術家挪用來充作媒介，而發揮出媒介的作用吧？」于維追問道。

「嗯，可以固然是可以，但是跟藝術家依據那富於創造性的想像，運用他那神奇的技巧，將媒介物的特性發揮得淋漓盡致的情形比較起來，實物所能表現出來東西實在是有限得很；充其量只能引起與它相關的某些聯想」，艾教授略略地考慮了一下說：「就拿美國的抽象畫家杜夫（Ar-

thur Dove)的一件別出心裁的作品〈祖母〉來說吧：這件作品完全是由實物黏貼起來的；有《聖經》上的一張索引、有被壓成扁平了的羊齒植物和小野花、有一塊褪色的刺繡，還有一片飽經風霜年久變成銀灰色的木料，杜夫希望透過對於這些東西的聯想，在觀賞者的內心引起祖母的觀念……。」

「如果看的人事先不知道標題的話，看到這些東西黏貼在一起，也許做夢也不會想到，作者所要表現的便是祖母吧？」頑童道。

「更何況，某一樣東西在每一個人的內心所引起的聯想未必會相同呢？」丁浩然道。

「照這樣說起來，雖然我們可以承認這個辦法不失為一種新的嘗試，但是由於它的限制太多，所以傳統的藝術媒介仍是不容廢除的。」

「哈哈，我們好不容易兜了一個大圈子，現在又回到原來的地方了！」頑童叫道。

「兜一圈回來，再往前去，至少我們有自信可以把握到正確的方向了吧？」

「是的，老師，這一回我們可以放膽朝前去了！」丁浩然說。

「那麼讓我們再回過頭來看一看波桑葵一再強調的主張吧，王超白，你剛才說波桑葵把甚麼當作解決美學問題的真實線索來的？」艾教授對著王超白道。

「老師，他所說的是對於媒介物的感情，認定只有某種材料可以產生別種材料所不能產生之效果的意識，以及運用適當的材料時那種得心應手的陶醉與興奮。」王超白答道。

「說得一點不錯！」艾教授點頭道：「如果我們以繪畫為例的話，你們都知道繪畫的媒介主要都是甚麼了吧！」

「線條與色彩。」好些人同時答道。

「那麼畫家所使用的線條與色彩都能產生出何等的效果呢？」

「老師，我總覺得不論畫家們畫的是甚麼，單就他們所使用的線條與色彩來看，就往往帶有一種『只可意會，不可言傳』的情調與意味。」林思佳答道。

「大約這就是為甚麼妳愛用淡藍色的髮帶的緣故吧！」丁浩然觀察入微地立刻點出了屬於林思佳的『公開的秘密』。

「其實照我看，梵谷之所以把一間陋室畫得叫我們看起來像是一所天堂；把一把座椅畫得叫我們看起來感覺到神聖不可侵犯，無非便是因為他善於發揮本屬於色彩與線條的特性。」徐子昂真是三句話不離本行。

「據說德國著名的心理學家兼美學家李普斯（Theodor Lipps）曾經發表過一項實驗的結果，根據這項結果顯示，純粹的黃色意味著歡樂，深藍意味著平靜，紅色意味著熱情，紫色意味著願望，概略地說起來，明亮與溫暖的色彩意味的是歡樂與激動；幽暗與陰冷的色調所意味的則是內向與寧靜。」王超白報導說。

「那就不錯了，林思佳不是挺文靜的嗎？」于維故意對著丁浩然說。

「李普斯有沒有做過對於各種線條的感應的實驗呢？」林思佳含笑問道。

「我想很可能是沒有，」徐子昂不等王超白開口，便搶先答道：「不過據我所知，多半的美學家都公認，各種線條予人的感覺都不一樣，例如：水平的線條常予人一種恬靜舒適之感；垂直的線條常會顯得莊嚴，同時也充滿著高貴與嚮往；扭曲的線條則表示著激動與不安；而彎曲的線

條則被認爲帶有柔軟、肉感與鮮嫩的特質，如果我們把安格爾、格列柯、杜爾、雷諾瓦等人的畫仔細觀賞比較的話，我們就不難窺知個中的奧妙。」

「不過我覺得剛才林思佳說到藝術的媒介各有一種『只可意會，不可言傳』的情調與意味，這一點非常重要，事實上，我相信無論是色彩或是線條，它們在我們內心所產生出來的感覺，往往不是用語言文字所能表明或形容的。」

艾教授聽完了李郁芬的話，點頭表示同意道：「不錯，其實這也正是爲甚麼波桑葵要強調唯有某種藝術的媒介，才能產生別種藝術媒介所不能及的效果的原因，我想，這種情形，在音樂裡會更加顯明的吧！」

「是的，老師，」李郁芬答道：「最近我剛讀完一本美國著名的作曲家兼評論家柯蒲蘭（Aaron Copland）所寫的一本名叫《在音樂裡聽此什麼？》（What to Listen for in Music?）的書，在這本書裡，柯蒲蘭告訴我們說：『如果有人問我說：「音樂有沒有意義？」我的答案是肯定的；但是如果有人向我提出「你能不能用語言詳細說明甚麼是音樂的意義？」這個問題的時候，我的答案則是否定的了。』他猜想頭腦簡單的人對他的第二個答案必然會感到失望，因爲一般人總要求音樂帶有明顯的意義，而且愈具體愈好，在他們的心目中，音樂能提醒他們諸如：遊行、風暴、葬禮等熟悉的觀念，便表示音樂的表達力愈強，否則再高妙的音樂也無法使他們感到滿意。但是他們卻始終不明白，音樂所能表現的各種心理狀態，例如…沈著或激動，沮喪或驕傲，憤怒或欣喜……都莫不是極盡鞭辟入裡，探賾索微之能事，它能表現的意義，往往是在語言中根本就找不出相應的字句去描狀或形容的，在這種情況之下，音樂家寧肯說他們的音樂只具有

一種音樂的意義，其實這也就等於說，沒有適切的語言足可以表現音樂的意義；即使有，音樂家也覺得用不著，詩文不能代替音樂，就是這個道理。」

「關於這一點，德國的權威音樂評論家漢斯里克（Eduard Hanslick）在他的名著《音樂中的美》（*The Beautiful in Music*）裡有更詳盡的闡釋，以後有機會，不妨找來看看。我看今晚我們第一段的討論不妨就進行到這裡，下面我們接著進入第二個階段，討論有關於藝術品的第二個方面也就是藝術的形式，你們哪一位願意就這一方面的問題提供意見？」

清麗的月光，把夢谷照得通明，每一樣東西的色調和輪廓都顯得十分之柔美；尤其是這一群心身活潑，富於教養的青年，個個舉止開適，儀態優雅，在巨型的鵝卵石上隨意而坐，更增加了其間的生氣。

「老師，對於形式的問題，我們搞建築的最有興趣，這一回由我帶頭討論好嗎？」袁好問躍躍欲試地說。

艾教授含笑望著這名綽號「頑童」的學生，心知這個「頑童」絕不只是愛玩而已，他除了個性活潑，功課方面也表現得十分優異：擔任建築設計的王教授每次碰到了艾教授就不免要把「頑童」的領悟力極強，思想敏捷且富於創意，艾教授也逐漸感覺到此子不凡，來日可望有大成就，就忙著答道：「太好了，你趕快說吧！」

「在原則上，我也十分贊同老師的主張，認為藝術品原是一個質、形、意之三合一的整體，藝術品既不能缺少媒介，也同樣不能缺少形式和內容，不過，我想，在達成我們的結論之前，我們最好和剛才討論藝術的媒介時一樣，先看看有那些專家學者偏重藝術的形式，他們偏重形式的

理由是甚麼，透過了對於他們的意見的了解和檢討，我們就可以獲得圓滿的結果……。」

大家聽頑童說得頭頭是道，便報以熱烈的掌聲，袁好問在一片帶有鼓勵性的掌聲之中繼續說：「我打算給大家介紹的兩位學者，也是英國籍的，他們便是享譽藝術批評界的福萊（Roger Fry）和貝爾（Clive Bell），前者在一九二四年發表過一篇具有代表性的論文：〈藝術家與心理分析〉（The Artist and Psychoanalysis）就是在這篇論文中福萊概乎其辭地表示說，在工商業日趨發達的社會裡，藝術也沾染上嚴重的商業化的藝術的天下，就拿廣告畫和服裝設計來說吧，廣告畫是在怎樣性質的動機之下產生出來的，我想毋庸我多加費辭；至於見著奇裝異服便不惜以千金搶購的公子、貴婦他們是為了愛美，還是為了出風頭，便大有疑問……。」

「那麼所謂『純粹的藝術』福萊是指著甚麼而言呢？」于維急著問。

「是的，」袁好問答道：「這是一個帶有關鍵性的觀念了，為了表明這個觀念，福萊於是鄭重其事地說：『我必須武斷地宣告，審美的感情乃是一種關於形式的感情。』照他看起來，古往今來，歷代都有人對純粹的形式關係特別敏感，他並且指出，相對於這些善感形式的人而言，這些關係自有意義；不僅有意義而且能夠引起強烈的快感。這二人創造形式關係的系統，他們不甘以這些形式關係，去喚起與外界事物相關之感情，他們在藝術品的孤立系統之中，全心建立各部份間之完善的關係，雖然歷代了解形式系統的意義的人並不多，但是福萊認為，這二被少數人所了解的意義，卻表現出歷久彌新的價值，其所以然，是因為關於外物的感情比起關於形式的感情

來易於生變，為了這個緣故，他認為前人所遺留下來之藝術的珍品，全是以形式結構為主的作品……。」

「聽到你這樣說，倒使我想起了一個十分有趣的故事，」徐子昂高聲地說：「我們都知道，蒂善（Titian）是十六世紀威尼斯畫派的主將，他在西方畫壇上造詣極高，影響也極大，據說有一次一個贊助他的王公請他畫像，蒂善把他的像畫好之後，那位王公一看就表示不滿，說他畫得不像，蒂善就老實不客氣地告訴他說：『百年以後，沒有人會理會你究竟長得甚麼模樣，但是他們必定因為擁有一幅蒂善的畫而感到驕傲……。』……」

「你這個故事，無異是在幫福萊講話，」丁浩然說：「我想西方的繪畫，自十九世紀以後便加速向抽象的方向進展，這很可能便是一個主要的原因。」

「我相信福萊一定非常高興聽到你們兩位剛才所說的話，」袁好問十分有把握地說道：「因為我記得他還說過：『我敢說，凡屬把重要性歸之於我們所謂畫題；也即是那被表現的東西的人，沒有一個算是真正了解繪畫的藝術，因為善感繪畫形式之語言的人，只顧他如何被表現，而不管甚麼被表現。』……」

「他自己有沒有舉例說明呢？」于維問道。

「有，他說林布蘭表現他那極其深刻的感情時，無論是畫肉床或基督受難圖都是一樣；而塞尚藉普通廚房裡的桌子上所放的水果和點心，也照樣可以表現他那偉大的概念來。」

「的確，前些日子，我在圖書館裡翻看侖布蘭的畫集，我也特別留意到那幅標題為：『被剝了皮的公牛』（"The Flayed Ox"）的畫，出現在這幅畫裡的，只是一隻被切頭、去尾、斷掉四

腳，剖開胸腹，剝去外皮的公牛，倒掛在一個木架上，由於林布蘭善用明暗對比的技巧，使得這隻被宰割過的公牛，顯得金光燦爛，依舊給人一種莊嚴雄偉的感覺。」胡海倫根據她自己的經驗發表意見說：「不過，我覺得如果就這個例子看起來，與其說是畫家不管他畫的是甚麼，還莫如說是畫家不管是甚麼他都可以畫。換句話，這類情形所顯示出來的意義，並不是像福萊所說的那樣，是對於題材的否定，而是題材的推廣或擴充……。」

頑童笑著問道。

「但是，妳也總不能否認對於形式的注意，乃是使得題材得以擴充的一個主要的原因吧？」

「我並沒有說過形式不重要呀！」胡海倫急著分辯說。

「其實呀！」頑童見胡海倫十分認真地在據理力爭，馬上豎起白旗，向真理投降，「照我看，福萊雖然口口聲聲高唱著獨尊形式的口號，但是實際上，他真正的見解卻是跟妳的差不多……。」

「真的嗎？」胡海倫有點不相信。

「當然是真的了！」頑童正色的答道：「據福萊告訴我們說，在一次畫展中，他發現法國名畫家夏丹（Jean-Baptiste Chardin）的一幅畫來掛在藥房門口的廣告畫。在這幅畫裡，夏丹所畫的只是一些蒸餾器、玻璃罐之類，當時化學實驗室裡所用的東西，但是這些瓶子的形狀，及其相互間的關係，使他產生一種偉大莊嚴的感覺，他立刻就想起：『這正如我觀賞西斯坦教堂（Sistine Chapel）中米開蘭基羅所作的壁畫時所生的感覺。』雖然壁畫所表現的是創世紀的故事，但福萊卻認為二者就審美的觀點來看，實有其共通之處……。」

「福萊不是認定廣告畫只能算得上是一種『不純的藝術』或『商業化的藝術』嗎？那他為甚

麼偏偏又欣賞上夏丹所作的廣告畫呢？」于維很快地反應說。

「他不是反對聯想，認為聯想起的事物與對於形式之純粹的美感無關的嗎？那麼他為甚麼偏

偏又看到畫上的瓶子就想起西斯坦教堂中的壁畫來了呢？」胡海倫也感覺到有些不對勁。

「的確，妳們兩位剛才所指出來的，都是福萊難以自圓其說的地方。」袁好問一本正經地

說：「不過，在這裡我還有一點要加以補充。不錯，福萊因為見到畫上的瓶子而聯想到西斯坦教

堂裡的壁畫，不過他說那些瓶子的形狀及其相互間的關係，使他產生一種偉大莊嚴的感覺，這種

感覺，使他想起正和他過去觀賞米開蘭基羅的壁畫時所產生的感覺一樣，我認為這完全是一種

『倒果為因』的說法……。」

「為甚麼呢？」胡海倫和于維齊聲問道。

「因為福萊所謂關於形式的感情，乃是一種無從解釋之曖昧的心情，而偉大莊嚴的感情，必

是由一種令人仰慕敬畏的對象所引起，斷不可能只是一種無從解釋之曖昧的心情。因此，我敢於

大膽地作一推斷：並非福萊先見到夏丹畫上的瓶子，由於瓶子的形狀和相互間的關係使他產生一

種偉大莊嚴的感覺，而後才使他聯想到西斯坦教堂中米開蘭基羅所作的壁畫；而是當他由瓶子聯

想到壁畫時，由於壁畫早已使他產生過偉大莊嚴的感覺，所以當聯想發生時，他在無意之間，便

將此種感覺轉移到瓶子的形狀和關係上。像這樣，我們才能合理地解釋他的感覺的由來。毫無疑

問地，米開蘭基羅在西斯坦教堂內所作的壁畫，其所以顯得偉大莊嚴，除了作品具有適切的形式

之外，其富於精神意涵的題材也同樣重要。其實這一點福萊何嘗又不明白，他說：『米開蘭基羅

的壁畫所表現的乃是整個創世紀的故事，其中帶有極為巨大之先知們的形相。』……」

「你分析得好極了！」艾教授不禁稱讚頑童道：「藝術之可貴確實是在於為想像與現實提供一個具體結合的機緣。我想，福萊的見解你已經介紹得差不多了，貝爾的那本《藝術論》你也看過了嗎？」

「大致地也看過了一下，老師。」

「那就請你把貝爾的見解也給我們大家略為介紹一下吧！」

「好的，」頑童欣然答應道：「其實，提到貝爾，我相信丁浩然和徐子昂知道得必然比我更多……。」

「那倒不一定，」丁浩然謙虛地說：「不過他提出那著名的『有意義的形式』（significant form）的觀念，確是人盡皆知的。」

「貝爾的那本《藝術論》很久以前我確是也讀過的，其中印象最深的便是他討論現代繪畫運動中的第一部份……。」

「你是指他談到塞尚的貢獻？」頑童道。

「是的，」徐子昂答道：「我記得他對塞尚大肆頌揚，他說塞尚的一生，都在追尋形式的意義，他的每一幅畫都是幫助他登上理想的階梯。他說普通人無論看到甚麼東西，都易為聯想所蔽，就拿一艘飄揚四海的帆船來說吧，貝爾說，如果我們不去管這艘船的船主要派它作甚麼用場，也不去理會這艘船過去都有些甚麼傳說，而是單獨地去設想這艘船，那麼，像這樣一來，這艘船所剩下的還有甚麼呢，假如它還能引起我們感情上的激動的話，它所靠的又是甚麼呢？

「……」

「我想，貝爾的意思準是說，在這種情形之下，除了純粹的形式以及隱藏在形式之後的意義，就不可能找到更好的答案了。」丁浩然十拿九穩地說。

「你說得一點也不錯，貝爾正是這個意思；除此之外，他還指出，單獨觀照純粹的形式，還有更深一層的涵意，這層涵意，就是將事物當作目的來看待……。」

「爲甚麼呀？」于維問道。

「因爲當妳一見到帆船就想到它是要載人運貨的話，那麼妳所見到的東西，豈不只是一個運輸的工具？」徐子昂輕鬆地答道。

「好啦！」頑童叫道：「我擺的這個攤子上的東西，都快被你和丁浩然兩個人賣光了。」

「這還不好嗎？你該謝謝他們兩位的幫忙才對！」胡海倫笑道。

「說得倒也對，其實貝爾的見解跟福萊沒有多大的差別，由於他們想要獨尊藝術的形式，所以連帶也就必須強調藝術的純粹性、孤立性、創造性和目的性。對於一般人賞畫之時易生聯想且易爲日常的感情所蔽的情形，貝爾談起來就會顯得痛心疾首，他說：『當他們面臨繪畫之際，他們便本能地把它的形式指向他們所由來的世界，並且把具有創造性的形式當作僅具模倣性的形式看待，在他們的心目中，繪畫彷彿就跟照片一樣。他們不但不順著藝術之流進入一個新奇的美感世界，反而逕自回充滿著現實利害的世界，相對於這些人而言，藝術的意義全靠他們自己帶給它，除了攪動一下舊有的材料，藝術簡直就沒有給他的生活增加一點新的東西。任何一件傑出的視覺藝術品，都能使善於欣賞它的人超脫現實而陷入陶醉，如果把藝術用來當作激發尋常感情

袁好問說到這裡，停下來看他眼前的聽眾，發現有人用雙手作成望遠鏡的樣子在望他，他一時也顧不得有人模倣他的頑皮舉動，只是笑著接著說：「我記得貝爾還有一段話說得更具體，他說：『當一位真正的藝術家觀看事物的時候，假定他觀看的是室內的陳設吧，他所覺察到的乃是它們那純粹的形式，以及那些形式之間的關係。而他們的內心所感受的，乃是對於那些形式的感情，每當他產生靈感之際，他立即便會興起一種將其所感加以表現的慾念；不過藝術家在靈感產生時所感受的感情，並非被當作手段看待之對象所生之感情，而是被當作純粹的形式看待之對象，也即是以其自身為目的的對象所生之感情。他對於椅子所生的感情，既不是出於把它當作使得身體享受之工具；也不是出於把它當作甜蜜之家庭生活相關的事物，他心目中的椅子，既不是某人曾經在此說過一個令人難忘的故事的所在，也不是據於千百個細節，與千百個現存或逝去之男女的生活相關的東西。無疑地，藝術家也常常會把它當作此等事物來看待，但是當審美的靈見產生的一瞬間，他所見及的對象，不是被聯想籠罩的工具，而是純粹的形式，當時他所感受到的靈感，乃是對於純粹的形式的感情。』」

「難道藝術家看東西，真的只顧東西的形式嗎？」胡海倫表示不太相信。

「我想也未必，」徐子昂附和道：「最近我收到美國新聞處寄贈的一本名叫《抽象畫》（Abstract Painting）的書，是當今研究抽象藝術的權威學者蘇佛（Michel Seuphor）所編輯的，收到書的當時，我急不暇待地拆封翻覽，結果發現十之八九的抽象畫，都有像甚麼〈宮殿〉呀、〈透明的寧靜〉呀、〈春日〉呀、〈大峽谷〉呀、〈暴風雨中的人頭〉呀、〈黑盤子〉呀、〈靜

的工具，那就像是用望遠鏡來讀新聞一樣地大可不必了！」」

物〉呀、〈白旗〉呀、〈光輝的旭日〉呀、〈急行軍〉呀⋯⋯等等的標題，只有少數的標題是〈構圖〉、〈形式的對比〉、〈黃色垂直線的安排〉、〈紅、黃、藍三色的構圖〉、〈神奇的空間形式〉⋯⋯。」

「由此足見，即使是抽象畫家，他們所要表現的，也不只是形式而已了！」林思佳道。

「事實上確是如此。」徐子昂答道。

「那些帶有具象標題的，如果不看標題，能看出畫中所表示的正是標題所顯示的事物嗎？」

王超白問道。

「有的馬上就能看出來，有的不一定，但二者很少完全不相干。」徐子昂據實答道。

「我很高興知道你們能留意到這種事實，尤其高興聽到徐子昂絲毫不帶偏見的觀感，」艾教授道：「大致上說來，近一百五十年來，西方的繪畫才改變了目標和方向，過去西方的畫家，很少能脫離神話、宗教和宮廷生活的圈子，直到大約一百五十年前，畫家們才認真地追究起『甚麼是實在？』的這個問題來，在此一百五十年間，技巧不斷在發明；效果不斷在革新；畫派不斷在出現，但無論西方的繪畫都怎樣在演變，畫家們的作品，都可溯源於他們所持的世界觀和人生觀，唯有切實掌握到這條線索，我們才能明瞭，畫家們的作品，都可溯源於他們所持的世界觀和人生觀，唯有切實掌握到這條線索，我們才能明瞭，為甚麼鼎鼎大名的抽象畫家孟得里安（Piet Mondrian）要鄭重其事地宣告說，『抽象藝術當然是跟對於事物之自然的寫象相反，但是它絕非像一般人所設想的那樣，跟自然相反。』（"Abstract art is opposed to a natural representation of things. But it is not opposed to nature, as is generally thought."）⋯⋯。」

「難怪我記得他說過他的畫是『對於實在的一種明覺』（"A clear vision of reality."）呢！」

丁浩然領悟道。

「是的，」艾教授點點頭道：「他的畫，都是由幾何的元素所構形的，主要的原因，是他想要突破流變無常之事物的表象，而把握到永恆不變之事物的本體。」

「老師，既然我們都已經充分地看出來，藝術品的形式和內容不可偏廢，那有沒有主張二者並重的學者呢？」李郁芬問道。

艾教授抬頭望了一望天空的明月，再低下頭來想了一想，說道：「有的，過去牛津大學著名的詩學教授，也是研究莎士比亞的權威學者布萊德雷（A.C. Bradley）便是一個代表……。」

「他都說了些什麼？」李郁芬進一步問道。

「當他討論到形式與內容的問題時，他表示在詩裡根本是無所謂形式與內容之分的……」

「為甚麼呢？」林思佳也想一明究竟了。

「因為在他想來，當你正在唸一首詩，你既不是在分析它，也不是在批評它，而只是任它透過你那富於再創力的想像，俾使它得以在你的心目中展現出完滿的意象時，他相信你必不致於一方面把它的意義或內容當作一回事，加以體會、欣賞，而另一方面又將它的清晰聲音當作另外一回事，而加以捉摸、玩味，同時又以一種不知其所以的方式，將此二者組合在一起。」艾教授講到這裡，對著林思佳微微地笑了一笑，同時說：「布萊德雷之所以表現得像這樣有把握，是因為他想到當你見到某人微笑時，你必不致於把臉上表現感情的線條，和那些線條所表現的感情分開來領會，正如那些線條和它們表示的意義對你而言，只是一回事而非兩回事，所以詩裡面的意義和聲音也是一回事……。」

「老師，這學期我正在選修各體詩習作，柳老師常常為我們分析各體詩的格律，對於格式和音韻都要求得非常嚴格呢！」林思佳說道。

「妳覺得這種方式很自然嗎？」艾教授問。

「不，我們常常感覺到彆扭。」林思佳答道。

「為甚麼呢？」

「因為受到字數和音韻上的限制，無論是表現感情或思想，都感到礙手礙腳地，滿心不自在。」

「既然像這樣，那我倒要問問妳，妳們究竟是在作詩呢？還是在玩填字的遊戲？」

大家聽到艾教授這個率直的問題，都不免相顧失色，艾教授見到這種情形，便立刻接著說道：「由此可以想見，為甚麼布萊德雷要特別強調『形式與內容的同一性』（the identity of form and content），在他看來，無論是一首詩或是一件藝術品，都是一個不容分割之有機的整體，形式與內容之不容分割，正如血液與生命之不容分離一樣。」艾教授說到這裡，留意到林思佳的面龐上，出現了一絲迷惘，便及時補充道：「當然了，這並不是說詩或其他的藝術品絕對不允許分析，我們當然可以就一首詩來分別考慮它的形式和內容，但是在這裡布萊德雷要求我們特別留意，他強調我們必須要明瞭，所謂『形式』，所謂『內容』實際上乃是一體之二面，除了在我們的分析的頭腦裡（our analytic head）存有這個分別，在詩裡這個分別事實上根本就是不存在的！」

「照這樣看起來，布萊德雷必然認為藝術品的形式與內容孰重的問題是一個毫無意義的問題

了。」丁浩然道。

「不錯，」艾教授欣然地答道：「的確是如此，如果有人問布萊德雷一首詩的價值究竟在哪裡，那麼他唯一認可的答案便是：『它既不在此（形式），也不在彼（內容），並且也不在以任何方式將二者相加在一起的總和之中，而只在無分彼此的詩裡。』丁浩然，我記得前些時你曾引述過王國維先生在他的《人間詞話》上曾經說過的一段話，你還記得那段話是怎麼說的嗎？」

「老師，」丁浩然興奮地說：「我也正想告訴您，聽了您剛才所說的話，使我想起了那幾句話來了呢！那一段話是說：『文體通行既久，染指遂多，自成俗套。豪傑之士，亦難於其中自出新意，故遁而作他體，以自解脫。』……。」

「啊！王國維先生的話，說得真是對極了！」林思佳恍然大悟道：「詩人作詩，如果只顧遷就別人創立的形式，那就注定作不出來好的詩，如果一個時代所有的詩人都使詩的內容勉強湊合詩的形式，那必是詩的衰落的時期了。」

「何止是詩，別類藝術何嘗又不是如此！」徐子昂響應道：「如果再就繪畫來說，前兩次談到馬蒂斯的〈畫家手記〉時，我們不是在老師的提示和指點之下，都已經認清一味模倣別人的畫家都算不上是一流的畫家了嗎？」

「是的，我們都記得很清楚。」大家見徐子昂問得很認真，便不約而同地一齊作答。

「好極了！」徐子昂不自覺地模倣著艾教授的口吻說：「我記得美國著名的美學家派克（DeWitt H. Parker）在討論繪畫的價值時就曾經明白地表示道：『在一種意義之下，畫家實際上就是詩人，這也即是說，在無損其為卓越的造形藝術家的情況下，他能透過想像，超越有形的世

界，而表現出詩歌、戲劇、宗教、社會、歷史等等人文的價值。試觀世所公認之偉大的畫家的名單，如：喬托、爵阿爵尼、蒂善、維拉史咯士、林布蘭、魯本斯、雷諾瓦等，便足證此言之不虛，難道爵阿爵尼的〈暴風雨〉(Tempest) 因其富於詩意便不成其為繪畫了嗎？我必須堅持，難道蒂善的〈法蘭西斯一世〉(Francis I) 因其善於刻劃微妙之內心的生活便不成其為繪畫了麼？我必須堅持，藝術品的內容，乃在其對於想像之全體的奉獻：色彩與線條的音樂；空間、質地、動靜等造形的價值；被寫生之事物之特有的價值；以及進一步被啓發之精神的價值，畫家中之偉大的詩人，同時也是畫家中之偉大的畫家，這絕非一件偶然的事！」我個人深自以為派克所言極是，不知道各位的想法如何？」

「嗯，『畫家中之偉大的詩人，同時也是畫家中之偉大的畫家』，好極了！」這一次，是艾教授親自表示擊節讚賞了。

「我們常在課堂上聽老師提到派克，老師說他學識宏富，立論中正，不知他對藝術的形式有沒有特別的討論？」胡海倫問道。

「有的，」艾教授隨口答道：「如果我沒有記錯的話，他在他的名著《藝術的分析》(The Analysis of Art) 的第二章，便專門討論藝術的形式問題。」

「請問老師，他是怎樣討論這個問題的呢？」胡海倫有意要打開艾教授的話匣子。

「他是就對於古往今來的各種藝術品之觀賞，從中歸納出六種形式的原理。」

「聽過方才徐子昂引述他談論到繪畫的價值的那一段話，想必『有機的整體』必被他列為形式原理中的一個原理了！」丁浩然十分自信地說。

艾教授常常指點學生們說，只要你把握住一個人的思想上的特質和中心，他對於問題的處理和對於事情的看法便不難猜測，丁浩然便是得到艾教授的真傳，而練就了一套「依理推測」的本領。

「你推想得不錯，」艾教授點頭道：「他不僅把它列為形式原理之一；而且把它當作一個統御的原理……」

「那麼在『有機整體的原理』（The principle of organic unity）之下，他還歸納出哪些形式原理來呢？」于維問道。

「在其下有：主題的原理（The principle of theme）、主題變化的原理（The principle of thematic variation）、平衡的原理（The principle of balance）、層次的原理（The principle of hierarchy）、和演進的原理（The principle of evolution）等。」

「總共有六種？」于維宣布她計算的結果。

「是的。」

「能不能請老師把各種原理給我們解釋一下？」

艾教授從坐著的一塊大石頭上站起來，活動了一下身體，然後重新坐下說：「好的，那麼就讓我們從第一個原理說起。所謂有機整體的原理，就是把藝術品視同一個有機的整體，關於這個原理的由來，我想從我們方才所作有關布萊德雷的討論裡，已可看出一個梗概。不過對於這個原理，派克也有十分扼要的說明，他說：「有機的整體所指的便是此一事實；在藝術品之中的每一個元素，相對於它的價值而言都是必不可少的，它所包含的元素沒有是不必要的，而凡是需要都

「這豈不是等於說：『增一分則太多，減一分則太少』？」王超白道。

「正是這樣。」艾教授答道：「派克認為，只要是完美的藝術品，無論是繪畫、雕刻、建築、音樂、文學、戲劇或舞蹈，只要將其中任何一部份故意竄改，影響所及，勢必要使整個藝術品為之失色。在整個藝術品中的每一個元素；當然了，此處所謂的『元素』乃是出於分析所得的結果，莫不都是互相需求，相輔共成的，我記得他是以荷蘭十七世紀的名畫家維麥爾（Johannes Vermeer）所畫的一幅名叫〈持水罐的少婦〉（The Young Woman with a Water Jug）的畫為例，他指出畫面上的冷綠需濟以暖黃，同時二者都需要紅色為輔；窗戶需要桌子、掛在牆上的地圖則需要窗下的黑影來維持它們的平衡。當然了，這一類的例子，俯拾即是，多至不勝枚舉……。」

「老師，」『牽一髮而動全身』是不是就是指著這一類的情形而言的呢？」林思佳問道。

「我看未必，」頑童搶著大叫說道：「剛才我從上面下來的時候，先是一腳踩落了一塊石頭，隨後立即就跟著滾下來一大堆的石子，如果有機的整體所指的就是『牽一髮而動全身』的情形的話，那麼剛才我腳下的那一堆亂石頭，豈不是也成了有機的整體了？」

頑童從經驗裡得到反證，使大家聽到之後都感覺到相當的迷惑，於是每一個人的目光，都自然而然地集投到艾教授的身上，大家發現艾教授仍是意態從容，絲毫沒有受到頑童的困擾，這時，只見他笑著開口對著頑童道：「既然原本就是一堆亂石頭，滾動不滾動又有甚麼區別呢？這就好比你在一張紙上信筆亂畫，無論你畫上多少線條，產生何種形狀，都無所謂改變，因為原本散亂的線條，根本形成不了一個整體；再如你坐在琴邊，信手亂彈的話，情形也是一樣，雖然你

已經包含在內了。』……。」

連續彈出幾個音符，但音符與音符之間卻漫無關聯，所以如果你任意亂彈，後來的音符相對於先前的音符而言，由於先前的音符絕不足以形成一個整體，所以也談不上是改變；如果你一定要談改更的話，那麼改更的次數實際上就跟音符的數目同樣多！但是如果是一幅完美的畫或樂曲，那情形就大不相同了。試想：你能把畢卡索那幅〈酗酒者〉（Absinthe Drinker）上的小酒杯，從圓桌邊上拿掉嗎？你能把貝多芬命運交響曲裡的音符前後顛倒嗎？」

艾教授的這一席話，就像是一陣和風，驅走了佈在每一個人心上的一團疑雲，當大家重感光明，都不禁喜形於色起來。

「老師，照這樣說起來，那些無數的殘缺不全的古代藝術品還有甚麼藝術價值呢？」于維問道。

「是的，這是一個非常好的問題，」艾教授點頭答道：「從一方面看，天災人禍使藝術品受到傷損，誠屬不幸；但是從另一方面來看，完美的藝術品也未嘗不因此而益顯其堅定不移的個性和本色。我們要知道，自亞里斯多德以降，西方的學者每每將藝術品比之於有機的整體，主要的原因，便是他們都有鑒於凡屬完美的藝術品，都有謹嚴的結構和嚴密的組織，唯其如此，使得整個的作品，對內表現堅強的團結；對外表現一致的排他。我們就拿一八二〇年間，在米羅島（The Island of Melos）發掘出來的愛神（Venus）的雕像來說吧，這一座雕像迄今被公認為足以代表希臘古代雕刻藝術的偉大作品，現在被保存在巴黎羅浮博物院。這座雕像大約是西元第五世紀的雕像，雖然她是一座缺少雙臂的雕像，不知何故，它左臂由齊肩的部份斷失，右臂由齊胸的部位斷失。但是，自從她出土以來，就被世人視為美的象徵，不知究竟有多少人為她著迷，據說有不少著名

的現代雕刻家，費盡了心思要想為她補全雙臂，可是卻沒有一個得到成功。在這裡值得我們特別留意的一點是，雕像雖然失去雙臂，但是卻沒有因此完全失去她的美，修補雖然失敗，但是卻也沒有因此使她完全變為醜，因為當你一眼看到修補過的雕像的時候，原有的部份與修補的部份涇渭分明：美者自美而醜者自醜，根本就不能一氣相求而成為一個完美的整體。由此可見，完美的藝術品無不是個性堅強，而經得住相當程度的摧殘！」

「老師，關於有機整體的原理，您已經講了不少，請問主題的原理，又是怎麼一回事呢？」李郁芬問道。

「所謂主題，是指藝術品之主要的性格，」艾教授答道：「派克之所以歸納出這個原理，是因為他有鑒於一個我們尋常習見的事實，在每一件藝術品之中，總有一個或一個以上之主要的形相、旋律、情節、或意涵，整個藝術品的特性與價值，便以其為依歸。藝術品如果缺乏主題，就跟沒有個性的人一樣，顯得平凡而乏味，因為平凡，所以缺少吸引力；因為乏味，所以缺少感動力，關於這一點，我相信你們也必然都知道得很清楚……。」

「是的，老師，凡屬理想的或妥當的藝術形式，都必能顯示出藝術品的主題，要不然，它就算不上是理想的或妥當的藝術形式了。」林思佳接口應道。

「妳認為單單把主題顯示出來就夠了嗎？」艾教授笑著問林思佳道。

「老師的意思是說單單把主題顯示出來還不夠？」林思佳反問道。

「當然不夠啦！」丁浩然道：「如果主題以呆板粗糙的面貌在藝術品中出現的話，那怎麼成呢？」

「那麼你的意思是說，藝術家必須還要精鍊他的主題，並且使得主題富於生動的變化了？」

林思佳立即就把握住討論中的要點。

「我想這就是為甚麼派克在主題的原理之後，要列出主題變化的原理的緣故了吧？」胡海倫道：

「那麼藝術家通常都採取哪些變化的方式呢？」

「總括地說起來，派克歸納出來三種變化的方式，這三種變化的方式就是主題的重現、輪替、與變換。」他繼續說：「依照派克的解釋，其主要的特色便是在於保持主題的同一性的最大限度，差異性之最小限度，也即是限於時空部位之轉移。你們可以想見屬於這一類變化的例子嗎？」艾教授等在一旁，見到沒有人作答，便及時提出了答案，「所謂重現式的變化」，

「老師，我想古代埃及的浮雕，便是這一類主題變化的例子，因為我們見到其中出現的人物，形體之近似，排列之整齊，簡直就像是順序蓋了一人排的圖章似的。」徐子昂笑著說道。

「不只是古代的藝術品，我見到許多現代化的建築，也是採用主題反覆的方式構成的。」袁好問道。

「在音樂裡也有不少這一類的例子，就拿拉威爾（Revel）的〈波烈露舞曲〉（Bolero）來說吧，這支曲子從頭到尾只有一個旋律在不斷地反覆著。」李郁芬道。

「從頭到尾只有『一個』旋律在不斷地反覆著？」胡海倫帶有疑惑的口氣把李郁芬的話重複了一遍，「難道不斷反覆的認真只是『同一個』主題？」

「同一個雖是同一個，但是卻是帶有變化的同一個。」袁好問調皮地說。

大家聽到頑童繞口令似的說法，都忍不住笑了，但是笑歸笑，大家都覺得他言之有理。

「你們兩位說得不錯，重現的主題，在時空轉移的過程之中，確實使人在觀感上覺得不同，這就好比你們在迎新會上所認識的袁好問，和你們現在認識的袁好問，必然有所不同一樣……。」

艾教授的話，引起了一陣笑聲，頑童為了證明他跟以前是「同一個」人，又故意作出一個在迎新會上無意作出的鬼臉。

「不過，」艾教授繼續道：「派克對主題重現所加的詮釋，也未始全無道理，因為我們也可以留意到，重現的主題，即使在時空轉移的過程中產生變化，多半也不過只是加深了觀賞者心目中的印象，變化的幅度既小，自是易於流入單調與呆板；更何況也很可能使人但覺其時空部位之轉移外，並沒有使人感覺出別的……。」

「所以一件藝術品中只包含一個主題往往嫌少。」于維道。

「是的，」艾教授道：「第二種輪替式的主題變化，即是說一件藝術品包含一個以上的主題，由這些主題輪替出現以產生較多的變化……。」

「通常的交響曲不是都包含著兩個主題嗎？」平日愛聽古典音樂的胡海倫道。

「是的，」林思佳表示贊同道：「就文學作品而言，情形也是一樣，撇開人物繁多、情節複雜的長篇小說不談，單就短篇小說而言，輪替式的主題變化，可以說就是短篇小說所表現出來之形式上的特色。」

「那麼請問老師，變換式的主題變化又是怎樣一回事呢？」王超白問道。

「變換式的主題變化，跟重現式的主題變化恰好處於正相反對的兩個極端……」艾教授先作

了一個提示。

「老師的意思是說，更換式的主題變化，是在於期求使人感覺靈活而處於刺激的效果，故而使藝術品中所含的主題，同一性減少或差別性增加？」丁浩然接著道。

「是的，正是如此。」艾教授滿意地答道：「這種方式的變化，好處是新鮮刺激，但是壞處是甚麼呢？」

「大約是突兀迷亂吧！」徐子昂也隨口提出了一針見血的答案。

「聽你們這麼說，使我想起了音樂史上的一段非常有趣的故事，」李郁芬十分高興地說：「卡通大師華德狄斯奈繪製的影片《幻想曲》（Fantasia）我相信你們一定有人看過……。」

「我看過！」頑童高聲答道。

「你還記得影片中最後的一段是在描寫甚麼嗎？」

「描寫世界末日來臨的情景。」

「對於那一段的配樂你還有沒有一點印象？」

「彷彿是急慌慌，亂糟糟的。」

「你知道哪一段的配樂是甚麼人作的？」

「……」頑童搖搖頭，顯出一股不好意思的樣子。

「我相信只要我說出來你一定就會記得了。」李郁芬輕鬆地說道：「那一段配樂，本是名叫《春之祭典》（Rite of Spring）的芭蕾舞曲，它的作者便是鼎鼎大名的現代俄國作曲家史特拉汶斯基（Stravinsky）……。」

「為甚麼華德狄斯奈要用它來當作描寫世界末日來臨時的光景的配樂呢?」于維問道。

「因為史特拉汶斯基作這首舞曲的時候,表現出一股革新的衝動,他不理睬舊有的傳統,以致無論在和聲、節奏、和形式各方面,這首舞曲都顯得非常奇特……」

「怎麼個奇特法?」頑童表現出高度的興趣。

「這就牽涉到我打算要給你們講的故事了。」李郁芬好不容易才引上了正題,「如果我沒有記錯的話,在一九一三年的五月,這個芭蕾舞劇第一次在巴黎公演時,當晚整個戲院的紊亂喧囂,瘋狂激動,簡直是前所未有,幕啟後不到幾分鐘,一部份觀眾便已發出嘲笑聲,漸漸蔓延為哄堂大笑,有的聽眾為了爭取聆聽的權利,大聲斥喊,全院亂成一片。據一位美國的作家維琪頓(Carl van Vechten)的記述:『一部份自認為音樂的衛道之士,認為史氏的音樂簡直就是污辱了音樂的藝術,他們大表震怒,在幕啟後不久,即發出貓叫聲和笑鬧聲,此起彼落,音樂的聲音只能在吵鬧的片斷中隱約可以聽到。坐在我身旁的一個年輕人,為了看清芭蕾舞的表演,站立起來,難以抑制的興奮,使得他依著音樂的節奏,用拳頭在我頭上捶擊,因為我當時也正在全神貫注,而他捶擊的動作跟音樂的節奏完全吻合,所以一開始我並沒有感覺到,但過後我回頭時,他才意識到他那瘋狂的舉動,立刻誠懇地向我致歉。我和他在音樂的節奏中完全忘掉了自我。』……」

「哈、哈、哈、哈──」大家聽到李郁芬這樣生動有趣的敘述,都忍不住一同放聲大笑。

「請繼續聽我說呀!」李郁芬央求道:「騷擾繼續不斷,而且與時俱增,整個戲院幾乎變成了一個瘋人院,一個貴婦從包廂裡氣沖沖地站起來,順手給他鄰近的一個正在作噓聲的一個男士

一記結實的耳光；觀眾們因為彼此意見不合而竟致動武，一個青年的法國作曲家羅蘭蒙紐爾多年以來，仍保存著一件被撕壞了領子的襯衫，作為那次如臨戰場般演出的紀念品，真是絕透了，是不是？」

「妳這個故事講得不僅有趣，而且也恰得其時，」艾教授含笑稱讚道：「妳剛才所講的那一場鬧劇，如今雖然已經變成了歷史上的陳跡，但是至今好些人乍聽這首曲子，仍是會感到難以適應。如果我們姑且無論這首曲子有無價值，而只問它何以會產生那等反常的效果的話，那麼我們便不得不歸因於史氏作曲時所本的原理；也即是主題變換的原理了……」

「擁戴史特拉汶斯基的人之所以擁戴他；反對史特拉汶斯基的人之所以反對他，歸根結底，也莫非是為了這個緣故了。」李郁芬代大家作出了一個臨時性的結論。

「老師，您認為這三種主題變化的方式，以那一種最為可取？」林思佳問道。

「以哪一種最為可取？」艾教授笑著把林思佳的問題重複了一遍，「我想，運用之妙，存乎一心，既然每一種方式都各有長短，那就要聽憑藝術家善自取捨了。」

頑童將雙手側平舉，深深地吸一口氣說：「現在該討論到平衡的原理了吧？」

「不錯，」艾教授說：「但是你知道在藝術品中所謂的平衡所指的是甚麼嗎？」

「這個……」頑童把雙手放下來之後，面露難色。

「在藝術品中所謂的平衡，是指相反或對立元素的均衡狀態，如以繪畫為例，凡屬完美的作品，其中無論是線條的曲折、質量的輕重、空間的遠近、體積的大小、色彩的濃淡，或光線的明暗，均須保持適當的平衡。因為對立的元素如果失掉平衡則相尅相銷，保持平衡則相輔共成，其

他的藝術品，情形也是一樣。」

「老師，平衡跟對稱是不是一回事？」于維問道。

「我想不會是一回事。」物理大師道。

「為甚麼呢？」于維繼續問道。

「因為我想到通常我們所謂的對稱，是指大小和形狀相同的東西，離開中心等距，而處於相反對立的位置，這就好比我們的兩隻眼睛，或兩隻耳朵，一左一右，兩相對稱一樣……。」

「那麼平衡呢？」

「所謂平衡跟對稱的情形就大不相同了。」

「怎麼個不同法？」

「妳跟妳的妹妹一同玩過蹺蹺板嗎？」

「玩過，你問這個幹甚麼？」

「妳們倆到底是誰大誰重呢？」

「當然是我大我重啦！」

「那麼妳跟她玩的時候，誰必須要坐得離中心近一點？」

「當然也是我啦！」

「為甚麼呢？」

「因為，啊！」于維有點難為情地叫道：「不這樣就不能保持平衡了呀！」

「照這麼看起來，對稱固然一定能表現出平衡，但平衡卻未必一定能表現出對稱的了。」

「物理大師到底是物理大師，玩蹺蹺板也玩出一篇大道理！」林思佳稱讚道。

「好極了！」艾教授笑道：「由此可見天下的事理都可以觸類旁通，藝術中原也包含著不少物理學或其他學科中的理。」

「老師，難道藝術品中的元素，都必須非要保持著平衡不可嗎？」徐子昂問道。

「你認爲如何？」艾教授笑著反問道。

「我認爲不一定。」

「你說說理由看。」

「前些日子我在一位曾經到西班牙留過學的親戚家裡，見到一幅戈耶（Goya）名畫的複製品，以前我雖然在畫集上也看過不少他的作品，但是都沒有那一幅的印象那麼深，據我那位親戚告訴我，那幅畫的標題叫做《在馬德里的鬥牛場裡所發生的橫禍》（Accident in the Arena at Madrid）。當我走進他家客廳裡，第一眼見到牆上所掛著的那幅畫，我發現這幅畫顯得有些與眾不同；畫面上所有的事物，都一齊集中在畫面的右側，而左側幾乎是一片空白，出現在畫面上的，是鬥牛場內的看臺，在看臺的頂階，赫然出現一隻威武屹立的壯牛。但見一個受難者，被牛角穿胸透背，覆懸在牛頭之上；而環繞在牛腳四周，則是一堆伏屍。僥倖餘生的人無不驚恐萬狀，拔腳逃生。老師，像這樣一幅畫，顯然談不上甚麼平衡，但是它畢竟是一幅精彩動人的好畫！」

艾教授聽徐子昂娓娓道來，顯得頭頭是道，便笑著說：「的確，那是一幅十分出色動人的畫，但是其所以出色動人，卻正是因爲它與平衡有關……。」

本來大家聽了徐子昂的話，都因爲他的意見「查有實據」而感覺甚可採信，但是，沒有料到

艾教授在談笑之間，一語道破機關，使得徐子昂在賞畫方面所表現出來的功力顯得稍遜一籌。

「我爲甚麼要像這樣說呢？」艾教授接著解釋道：「因爲我們分明可以推想到，戈耶像這樣

佈局，並不是偶然的，他故意利用違反平衡原理的手法，把我們的注意力引向畫面的右側，並藉

此加強那使我們怵目驚心的印象，而達到他所希求的效果。從這個極端的例子，我們可以認清一

點，那就是立意違反平衡原理的藝術家，並沒有把這個原理忽略掉；事實恰恰相反，因爲他們都

十分明瞭，唯有當廣大的觀眾都有要求平衡的習性，他們的心計始能得逞。」

「老師說得是，我真是『只知其一，不知其二』的了。」徐子昂笑著自我解嘲道。

「老師平日常常提醒我們說，當我們欣賞藝術品的時候，必須要富於『審美的同情心』（aes-

thetic sympathy）大概就是指著這種情形而言吧。」

「照這麼說起來，我的同情心又差了『一半』囉！」頑童道。

當大家聽到徐子昂自我幽默，都隨同艾教授一起笑起來了。

「好吧，」艾教授重新喚起大家的注意道：「我們還剩下最後的兩個原理沒有討論到，不過

這兩個原理事實上可以原本是同一回事。」

「不錯，」艾教授點頭道：「你們可知道這兩個原理的由來？」

「老師是指演進的原理和層次的原理嗎？」于維問道。

經常演戲，並對戲劇深感興趣的胡海倫聽到艾教授的問話，就根據她自己對於戲劇的特性所

作的體認而提出了答案：「老師，所謂『演進』是不是說當藝術品呈現在觀賞者之前的時候，表

現出一種發展的過程，在這個發展的過程之中，先行的部份決定著後繼的部份，然後趨向於一個高潮，並顯示出整個作品的特性和意義？」艾教授高興地說。

「妳說得真是清楚極了！」

「那麼所謂『層次』，必是指著藝術品中高潮與高潮以外的其他部份相互對待的情形而言的了？」丁浩然接著道。

「你說得也對，」艾教授依舊是笑容滿面，「但是你們有沒有將我們欣賞藝術品時所得到的美感經驗跟我們在日常生活中所得到的現實經驗拿來比較一下呢？」

「老師的意思是希望我們如何比較？」林思佳問道。

「我的意思是說，你們在日常生活之中，是不是也經常經驗到如同欣賞藝術品時所經驗到的那般的高潮？你們是不是感覺我們在日常生活中所做的每一件事，彼此不僅都密切相關，而且又都是為了達到共同一致的目的？」

「啊！……」林思佳欲言又止，無可奈何地搖搖頭。

「老師，就拿我們學生來說吧，在日常生活之中，當然也並不是沒有高潮，例如：赴約、應考、參加運動會……等等；但是，一般說起來，我們每天從早到晚，所作所為，在時間上雖然連貫，在意義上卻每顯孤立，例如：平常我們吃飯、喝茶、看報、上課、下課、理髮、跑郵局、逛大街、看電影、一直到上床睡覺，一件事接著一件事，可是我們卻很難說前一件事對後一件事必然產生直接的影響或決定性的作用；也很難說後一件事的意義必因前一件事的發生而增加，或後一件事的意義必較前一件事為大……」王超白到底是男生，實實在在地供出了實情。

「是的，瑣瑣碎碎、零零星星、拉拉雜雜、平平淡淡、死死板板，這些是日常經驗的特性。」頑童一連五句，說得就更露骨了。

「當然這只是一個比較性或對照性的說法：日常經驗想要跟美感經驗比精彩，總是望塵莫及的，例如貝多芬活了五十六歲，也就是五十六年，但是一部關於他的傳記，無論是影片或是圖書，欣賞起來，充其量只需幾個小時。」丁浩然補充道。

「我想，」胡海倫道：「音樂、戲劇或小說，凡是好的作品，總不會缺乏高潮，因此當我們欣賞它們的時候，我們總會經驗到它們的發展和演進；但是這種發展和演進的情形，是不是也會出現在繪畫、雕刻和建築之中呢？」

大家被胡海倫提出來的問題，引到一片迷惘之中，彼此面面相覷，一時也想不出確切的解答。艾教授見到這種情形便笑著對胡海倫說：「妳提的這個問題，是頗具代表性的，因為一般人無論是聽音樂或是看小說，總不可能一下子就知悉音樂或小說的全貌，必須一分一秒地等待它們陸陸續續地展開，但是當他們欣賞繪畫或是雕刻，由於通常他們所接觸到的都是些小件的作品，只消他們一眼看過去，整幅畫或整件雕刻彷彿已盡在目前，因此他們感覺不出來有甚麼開展和演進的趨勢⋯⋯。」

「老師說得真是對極了！」胡海倫以帶有欽佩的口氣說：「聽了老師的提示，使我想起來了前幾個月到歷史博物館參觀張大千回顧展，見到幾張相當長的橫卷；尤其是那張聞名國內的〈長江萬里圖〉。參觀的人，要想一眼看去便一覽無遺，幾乎是辦不到的，必須從右至左，邊走邊看，才能瀏覽沿江的景色，看清長江的歸向。長江從內地流奔大海，這不是演進的景象又是甚

麼？」

「妳說得不錯，事實上不止是張大千的〈長江萬里圖〉，中國歷來山水畫的長卷，無不表現出這種演進意象的特色。」丁浩然附和道。

「你們都說得不錯，以中國長卷的山水畫為例，的確對一般人有說服的作用，但是我們卻必須要明瞭，演進的意象，不一定要尺幅狹長的畫才能表現；也不一定是中國的橫卷山水才能表現。」艾教授意味深長地說：「我們先就第一點來說吧，我國宋代山水畫的三大家你們知道都是誰嗎？」

「是李成、范寬和董源。」徐子昂答道。

「對了，」艾教授道：「我們單就李成而言，凡是看過他的畫的人，都知道他善寫山林澤藪，縈帶曲折，飛流危棧，斷橋絕澗，水石、風雨、晦明、煙雲、雪霧之狀；尤其善寫平遠寒林，惜墨如金，所謂『掃千里於咫尺之內，寫萬趣於峰巒之外』便是識者給予他的讚譽之辭。像李成這樣善於佈局造境的畫家，他們的造詣便是在小尺幅上顯現大格局，由此足見演進的意象往往要靠畫家的靈思和妙技來啟發，而不只單靠畫幅的長短來決定。」

「掃千里於咫尺之內，寫萬趣於峰巒之外。」徐子昂搖頭低吟，狀若不勝體味。

「老師，您還有第二點沒有說呢！」于維提醒道。

「是的，第二點我所要說的是，不止是中國的繪畫，從西方的繪畫中也同樣可以看出演進的情形，事實上，當派克提出演進和層次這兩個形式的原理時，他也特別指出，只要我們對繪畫稍加留意，我們便可發覺，其中所有的線條都有始有終，其中任一組人或物都會把我們引向另一組

人或物，繪畫中的形象雖然在物理上都是靜止的，但是我們畢竟還是需要經過一個時間的過程去觀賞它們，也唯有通過這個過程，全體的意義才得顯現，他並且舉出了達文西（Leonardo da Vinci）所畫的〈最後的晚餐〉（The Last Supper）為例，我記得上學期有一次我給你們看過這幅畫的幻燈片，是不是？」

「是的，有一次下課之前，老師匆匆忙忙地放給我們看過，當時老師還答應過我們說是以後有機會要詳細講解的呢？」胡海倫答道。

艾教授聽了胡海倫的話，不覺笑了起來，忙道：「後來我竟把這回事忘掉了，是不是？好吧，那麼，現在先讓我講給你們聽，以後有機會再講給其他的同學們聽吧。」

「請老師講吧！」大家一起熱烈地要求道。

「講到〈最後的晚餐〉，我們知道，自基督教的藝術開始出現以來，這個題目就先後考驗過不少的藝術家，這個題目之難以解決，主要有兩個原因，第一個原因，是一張桌子上要安排十三個人，各人的姿態和位置非常不容易安排得恰到好處，加上有時屋內還出現兩三個僕人，那就更增加了畫面上的複雜性；至於第二個原因，則是最後的晚餐這一段記載，分別出現在馬太、馬可、路加，以及約翰等四福音之中，而各個福音中的記載，又都頗有出入，很不容易據以產生一個一致而完整的印象。」艾教授的分析，一向是顯得精彩而周到，他見學生全神貫注在傾聽，便繼續說道：「達文西所畫的〈最後的晚餐〉，其所以顯得出類拔萃，卓然不凡，主要的原因，是他不僅把握住故事中最富戲劇性的高潮的片刻，也即是耶穌當著十二門徒，突然作了一個驚人的宣布：『我實實在在地告訴你們，你們中間有一個人要出賣我了。』」；同時，更以最巧妙的形式

來表現當時的情景：我們在畫上見到室內橫放著一條長桌，耶穌居中而坐，十二個門徒則三人一組，兩組在耶穌之左，兩組在耶穌之右，略成對稱均衡之局。當耶穌作過我們剛才說過的驚人的宣布之後，便默然無語，垂目而視，這時門徒的表情各個不一：有的指天發誓、有的驚惶失措、有的以手捫胸、有的交相質詢、有的持疑觀望、有的則瞌睡如故，各人的表情、姿態和手勢，顯然都是針對著耶穌而發。值得我們留意的是，無論是天花板的方格或牆上懸掛的壁飾，都暗示出耶穌的頭部，正當透視線輻輳集中的滅點（Vanishing point），而耶穌的身後，正對著敞開的大門，使得耶穌的頭上自然而然包圍著一團光輝，這跟隱現在陰暗之中的猶大的面部，正好形成一個明顯的對比。」艾教授的敘述，喚回了大家對於那幅畫的記憶，使大家在想像之中，彷彿進入那畫中聚餐的場所，親耳聽見耶穌那驚人的宣布，親眼見到室內所產生的騷動。「剛才我所說的，可以算是一個綜合的印象，」艾教授進一步指證道：「如果分析開來說，當我們著眼於這幅畫的形，那麼由於透視上的原因，我們感覺上下左右的形相，都一齊朝向耶穌集中；當我們著眼於這幅畫的意，那麼我們發現以耶穌為中心的影響力，向左右四方施展，就好比將一塊石子投入湖心，激起了向四周擴散的漣漪。總而言之，無論我們產生的印象是集中或是擴散，以耶穌為中心之演進的意象都被具現得同樣分明。」

「聽了老師這樣精彩的講解，真是恨不能立刻再見到圖片！」頑童天真地說道。

「真的，聽了老師的講解之後，我們再也忘不了派克所提出的演進的原理，到底都有些甚麼依據了。」王超白也興奮地說道。

月色滿谷，涼風襲人，幾個女孩子都不自覺地抱緊了雙臂，艾教授率先起立，招呼眾人說：

「夜涼了，今晚的討論到此爲止，收給東西回去吧。」

於是夢谷裡響起了一片快樂的歌聲，大家一邊唱，一邊踏上了歸程。

（五）

談藝術批評

「最近天氣愈來愈熱，妳們上個星期期中考，大家一定都覺得非常辛苦吧？」艾夫人一邊把切好的鳳梨倒進果汁機裡，一邊向圍繞在她身邊幫忙的林思佳、于維和李郁芬問道。

「還好，師母，」李郁芬答道：「通常期中考都不像大考那麼正式，而且有些科目期中考的時候不考。」

「老師開的高級美學期中考雖然不考，但是老師規定每人做一篇讀書報告，我覺得期中考以作報告來代替，遠比五十分鐘的考試要有意義得多……」林思佳道。

「妳有沒有想到老師看報告比看考卷要多花多少時間？像丁浩然的報告，動不動就是幾十頁。……」于維道。

「只要妳們報告作得好，有見解，有內容，妳們老師倒不以看報告為苦；有時候他看到好的，總感到十分興奮，來不及要我也看看呢，妳們上週的報告，所寫的是關於甚麼呀？」艾夫人在攪碎機高速運轉聲中，含笑問道。

「是關於藝術批評方面的，」李郁芬答道：「老師為了避免重複，在課堂上按照藝術批評發展的時代和派別列出了一個簡明的圖表，同學們要研讀甚麼人所寫的甚麼書，完全由各人自己選擇，不過選擇同一本書的不得同時超過四個人……」

「所以呀，表才列出來大家就爭先恐後地搶著選，生怕別人選剩的不合自己的興趣。」林思佳笑道。

「啊！我明白為甚麼老師要預告今晚以討論藝術批評為主了，上個週末我們的討論會雖然因為舉行期中考試而停開了一次，但是事實上，卻等於多讓我們作了一星期的準備……」于維恍

然大悟道。

「是呀，老師為了想使我們認真多吸收一點新知，總是用心良苦的。」李郁芬感動地說道。

「妳們先把打好的果汁倒入杯子裡，送給他們『男生』先喝，我好再接著做。」艾夫人吩咐道。

於是，一杯杯淺黃色的果汁，由林思佳和于維分送到以艾教授為首，正在談天說地的「男生」們的手裡。

「你們瞧，」艾教授望著窗外道：「天色一下子就黯下來了，袁好問和胡海倫如果不快一點趕來，恐怕要淋雨了！」

「聽！那是甚麼聲音？」丁浩然十分機警地叫道。

「瞧！袁好問拖著胡海倫沒命似地飛奔而來，幹嘛像這樣急呀？」于維端著一杯果汁站在王超白的身前吃驚地叫道。

丁浩然和于維所產生的驚疑，立刻就得到了答案，那由遠而近，由小而大，由弱而強的一陣「嘩──」的雨聲幾乎緊隨著頑童和胡海倫同時到達。頑童先轉身把胡海倫推進了客廳，上氣不接下氣地笑著說：「我們只要再慢一步，就被雨追上了！」

客廳裡的笑聲和客廳外的雨聲交織成一片。山間的驟雨就跟一個負有重大使命的要人一樣，聲勢喧嚇，來去匆匆，它的光臨，似乎純粹是為了要驅散惱人的暑氣。果然，才不一會兒，傾盆大雨便靜悄悄地停息了，白蘭花的清香，隨著陣陣涼風，襲向每一個人的肺腑。

「嗯，這一陣雨下得真是叫人爽快極了！」艾教授愉快地說道。

「這樣，今晚你們用不著吹電扇便可以舒舒服服地討論了。」艾夫人笑道。

「老師，您在上週交代我們今晚討論的題目很大，我們應當怎麼討論起呢？」王超白擔心地問道。

「看情形，今晚的討論非由老師親自主持不可了。」徐子昂也深知談論藝術批評並非易事。

「是的！藝術批評牽涉到的方面太多，我們所知到底是有限，能夠弄清楚一兩派已經算是相當不錯的了。」丁浩然也隨著表示了相同的意見。

「藝術批評所根據的理論固然是異常之繁雜，但是你們也用不著因此而害怕，因為無論理論是多麼複雜高深，到頭來還是得以我們各自的美感經驗為指歸。」艾教授含笑寬慰大家道。

「老師能不能先把藝術批評的必要性給我們簡單地講一講？」于維首先提出了要求。

「好的，但是妳得先告訴我藝術活動包含有哪幾個主要的方面？」艾教授回答道。

「根據我們前一次討論的結果，我們知道藝術活動包含了三個主要的方面，那就是藝術的創造、欣賞和批評。」

「如果這種見解可以成立的話，那麼我們能不能說創造的目的是為了贏得欣賞，而批評的目的是為了幫助欣賞呢？」艾教授問道。

于維用心地想了一下，回答說：「我想大致上沒有問題。」

「為甚麼妳要說『大致上』沒有問題呢？」

「因為我考慮到，如果藝術家善於表現，欣賞者善於欣賞的話，那麼批評家就無由措手其間的了。」

「妳可知道，這正是托爾斯泰所堅持的主張？他在你們熟知的《何謂藝術？》裡，明白地表示說：真正的藝術家根本用不著批評家。理由是：如果藝術品成功地傳達出藝術家的感情的話，那麼批評家便無可為力；如果藝術品傳達不出藝術家的感情的話，那麼批評家也無能為力。不過你們看這個兩難式在實際上到底能不能成立呢？」

「不能！」丁浩然簡潔地回答道。

「何以見得呢？」艾教授問道。

「事實極為明顯，偉大的藝術家不但要創造出偉大的藝術品，同時也得創造出能夠欣賞他的作品的觀眾，如果沒有後者，就等於沒有前者……」

「為甚麼呢？」頑童問道。

「因為我們總不能說沒有人能夠欣賞的藝術品是偉大的藝術品呀！」丁浩然解釋道：「然而要使一般人變得能夠懂得如何欣賞藝術家的作品，真是談何容易！」

「照這樣說起來，是必須批評家出來幫忙不可了？」艾教授明知故問。

「多半是的。」丁浩然答道。

「老師，剛才聽您說創造的目的是為了贏得欣賞，而批評的目的是為了幫助欣賞，現在我們能不能說欣賞的目的是為了了解創造，而批評的目的，是為了了解創造呢？」徐子昂問道。

「解釋創造的目的，也無非是為了便於了解創造，所以把這兩種說法合併起來看，我們就可以看出批評既是創造與欣賞之間的橋樑，也是欣賞與創造之間的橋樑了。」胡海倫很快就作出了一個綜合性的意見。

「好極了！」艾教授讚賞道：「雖然批評的目的除了解釋創造之外，還必須給予評價，不過評價的作用仍不外是指示欣賞，所以將批評視作創造與欣賞二者之間的橋樑，可以說是十分正確的。」

「老師，藝術家和批評家究竟是一類人呢，還是兩類人？」林思佳問道。

「妳的意思是說藝術家能不能自己解釋他們自己的作品？」艾教授問道。

「是的，老師。」

「實際的情形是，十之八九都不能。」

「為甚麼呢？」

「因為藝術家通常都自信他所要表現的，已經由他的作品表明了，因此再要他們說明他們自己的作品，對他們而言，簡直就等於是一種侮辱。」

「對了，」李郁芬道：「據說樂聖貝多芬剛剛完成第九交響樂的時候，有一個朋友問他那首曲子的意義，他一言不發，用鋼琴為那位朋友把曲子演奏了一遍，那位朋友好不容易等到貝多芬把曲子演奏完畢，便對他說：『剛才我問你的問題，你還沒有回答我呢！』沒有料到貝多芬聽了他的話，便委屈得掩琴而泣起來。」

「除了老師舉的這個理由之外，還有旁的理由嗎？」于維繼續問道。

艾教授想了一想，說：「有的，王爾德曾經主張說：『做是一回事，談是另外一回事』，他認為善於創造的人未必也善於批評……。」

「他的意思是說，批評之事，藝術家不是不為，而是不能的了？」王超白問道。

「正是如此，」艾教授答道：「關於這一點，著名的美學家杜卡斯（Curt J. Ducasse）在他的那本《藝術，批評家，與你》（Art, Critics, and You）裡也說得非常明白……。」

「他是怎麼說的？」王超白接著問道。

「他打了一個比喻來說明這一點。他說：長於創造的人未必同時也長於批評，這種情形正如同每一個人都會消化食物，但是除掉極少數的生化學家，大多數的人都不明白他們究竟是怎樣把食物消化掉的。關於怎樣消化食物的問題，即使患了消化不良症，甚至不能消化的生化學家，他所知道的，也遠比胃口奇佳，善於消化的一般人多得多！」艾教授答道。

「老師，依照您個人的看法，剛才您所提到否定藝術家擔任批評工作的兩種說法：其一是藝術家不屑為；其二是藝術家不能為，究竟是哪一種說法比較對呢？」胡海倫問道。

「你們可以說二者都莫不是言之成理，持之有故，」艾教授答道：「但是這兩種說法似乎都忽略了一種事實……。」

「一種甚麼事實？」胡海倫急著問。

「那就是藝術家雖然不必也不便批評自己的作品，但是卻經常批評別人的作品，當然了，這類批評的目的往往是為了爭強比勝，標新立異，所以不僅多半是沒有系統，而且也多半有失公允……。」

「的確，如果批評的態度是敵對，目的是壓倒，那就只能在創造上顯精彩，在批評上就談不上積極性的意義了。」徐子昂道。

「你說得不錯，」艾教授愉快地說道：「剛在去年去世的美國著名的美學家不魄（Stephen

C. Pepper）在他的名著《美感性質》（Aesthetic Quality）一書之上，就曾經特別提到說：富於原創力的藝術家往往因為缺少同情而短於再創，所以他忠告我們，說是當一位藝術家讚賞另一位藝術家的時候，他的意見往往比抹煞另一位藝術家的成就的時候遠較可取；比如，當艾略特讚賞唐（Jhon Donne, 1571-1631）的時候，他所說的一切，遠比他糟蹋雪萊（Shelley, 1792-1882）的時候所說的一切要可信得多。我們都知道艾略特是出生在美國的英籍詩人兼藝術批評家，他在一九四八年曾贏得諾貝爾文學獎，聲譽之隆，可想而知；而唐和雪萊都是著名的詩人。」

「不魄說得雖然有理，但是我想應該把同時代的藝術家相互標榜吹捧的情形除外。」袁好問有感而發地作了一點必要的補充。

「老師，我覺得即使藝術家可以兼任批評家，也無礙於先前我們已經認清了欣賞有賴於批評的事實。既然如此，能不能請您先舉些三有關藝術家經過批評家的推介，然後才贏得大眾欣賞的實例？」

艾教授聽完了李郁芬所提出來的要求，深覺有理，連忙點頭道：「好的，這一類『慧眼識英雄』的例子可以說是俯拾即是：拉司金（Ruskin），使得畫家特納（Turner）名滿天下；奧林·唐恩斯（Olin Downes）使得音樂家西比留斯（Sibelius）譽滿全球；詩人霍普金斯（G.M. Hopkins）的成名，也得力於羅拔·布勒基斯（Robert Bridges）的推介；至於後期印象派的繪畫受到世人的重視，歸功於福萊的賞識揄揚，則是你們大家耳熟能詳的了。」艾教授一口氣便舉出了好幾個著名的例子。

「能不能再請老師把批評家向一般人所作的指點，概略地告訴我們一些呢？」李郁芬繼續

要求道。

「好的，」艾教授笑著應道。他一點也沒有因為被學生釘得絲毫不能放鬆而顯得不耐，「概略的說起來，藝術批評家向一般人所作的指點是多方面的，他能增進一般人的美感，使他們看到本來沒有留意到的東西；他能提高一般人的鑑賞力，使他們能對藝術品之媒介的魔力、形式之奧妙，以及結構之份的反應；他可以喚起一般人的注意，使他們覺察藝術品之媒介的魔力、形式之奧妙，以及結構之神奇；他能使一般人了解徵性的意義以及整個作品所富有之特殊的情調；他能促進審美的同情與共感，拆除阻礙欣賞的障礙；他能解釋各種藝術的成規，並說明藝術家所處時代之社會的信念；他能使藝術品與一般人的經驗相通，使他們可以作深切的體會：此外，他還能開導一般人的感性，啓迪一般人的想像，使他們的美感經驗恰如布萊德雷教授所形容的那樣：『更加恰切，同時也更加有味！』……。」

「乖乖！」頑童伸出舌頭做個鬼臉說：「批評家真是了不起！」

「難怪有人把批評家比之於藝術界的先知或導遊呢！」丁浩然也大表讚道。

「老師，我記得您剛才提到藝術批評有解釋和評價兩大目的，剛才您列舉出這麼許多藝術批評可能產生的作用，能不能依照它們的性質分到這兩類批評之中去呢？」細心的胡海倫提出了她的想法。

「是的，妳說得很對，」艾教授答道：「我記得幾個月以前，妳曾經告訴我妳當時正在讀格倫（T. M. Greene）的那部名叫《藝術與批評的藝術》（*The Arts and the Art of Criticism*）的大著……。」

「老師的記性眞好！」

「妳一定知道格倫這位名重一時的學者是如何區分藝術批評的類別了？」

「啊！多謝老師的提示，」胡海倫興奮地說道：「他把藝術批評分爲解釋性的批評（Inter-pretive Criticism）和評價性的批評（Judicial Criticism）兩大類，他說前者在於解釋藝術品的內容，後者在於評判藝術的價值。」

「此二者之間的關係他認爲又是如何呢？」

「他指出：無論是甚麼東西，『它的價值是甚麼？』這個問題，必須預設『它是甚麼？』這個問題，因此，要想給藝術品以正確的評價，我們必須先充分認清藝術品所有的內涵，這也即是說，從邏輯的觀點看來，評價性的批評必須要以解釋性的批評爲依據。」

「格倫的見解眞是切實極了！」徐子昂加入道：「事實上，如果把這個先決條件忽略掉的話，那麼所謂批評，實際上就等於好惡了，誰都知道個人的好惡往往是任性的，沒有理由可講的……。」

「你說得一點也不錯，」丁浩然也等不及地搶著道：「義大利的大批評家文都里（Lionello Venturi）在他那本膾炙人口的《繪畫與畫家》（Painting and Painters）的引言裡，一開始就在講這個道理。他說當一個人對著一幅畫說：『我喜歡它。』或『我不喜歡它』的時候，是談不上對錯的，因爲這話只表示了他個人的愛好，這就好比某人愛上了某一位少女而你不喜歡她，那麼，你居心去阻止某人，勸他千萬不要去睬那位少女，簡直就是愚不可及，因爲個人的愛好總是任性的！」

「既然價值判斷必須以事實判斷為其依據，那麼批評家們又如何入手呢？」于維問道。

「批評家們入手批評的著眼點，我剛才已經提到了不少，不過粗分起來，仍不外是集中在藝術的幾個主要的方面：有些批評家特別注重藝術的起源，比如：創造的過程和藝術家生活的社會背景；有些批評家特別關心藝術品在觀賞者的心目中所產生的效果；還有些批評家則全心注意藝術品之內在的結構，你們還都記得我要你們作讀書報告時所列的那個工作分配表嗎？」

「老師，我們都記得！」林思佳領先答道：「您按照近代西方藝術批評的發展史，把藝術批評分為新古典派、背景派、印象派、意向派、和內性派等五種。」

「不錯，」艾教授含笑點頭道：「你們之中是誰選作新古典派的藝術批評的研究報告的。」

「老師，是我。」丁浩然舉手答道。

「還有我！」林思佳也跟著舉手道。

「好極了！你們兩位能把這一派藝術批評的概況給大家介紹一下嗎？」艾教授笑道。

丁浩然先跟林思佳小聲商議了一下之後，便當眾宣布道：「好吧，先由我來試試看，剛才徐子昂和我不是提到過，藝術批評不能任性使氣和感情用事嗎？」

「是的。」有人答道。

「既然如此，那就等於說，批評藝術必須要有憑據，有依靠的了？」

「是的。」

「那麼所謂憑據或依靠至少在一種意義之下，可以解釋為規定藝術品必須具備那些特性，滿足那些要求的規律了。」

「依據成規來制定藝術品的優劣，區分藝術品的好壞，大約就是新古典派的藝術批評所表現出來的特色了吧？」徐子昂道。

「是的，這正是盛行在十六、十七以及十八三個世紀之間的新古典派的藝術批評所表現出來的特色。」丁浩然肯定道。

「新古典主義的藝術批評（The Neoclassical Criticism）之所以稱其為『新』，想必是相對於古典主義的藝術批評而言的了？」于維問道。

「不錯。」丁浩然答道。

「那麼古典主義的藝術批評所指的又是甚麼？新舊二者之間的關係又如何呢？」于維進一步地問道。

「是的，妳問得很好，」林思佳答道：「我們知道，西方人所謂的古典藝術，一般是指古代的希臘和羅馬的藝術而言。新古典主義的批評家們因為重傳統，守成規，所以極力將古代希臘和羅馬的藝術視為至尊，奉為圭臬。比如這派藝術批評的倡導者，波里奧（Boileau, 1636-1711），便從古代希臘和羅馬的藝術中抽繹出不少被他認為以成為藝術之準繩或典範的法則；當然了，他之所以敢於相信這些批評的法則能夠『施之四海而皆準，推之萬世而不移』，主要是因為有鼎鼎大名的亞里斯多德和何瑞思（Horace）作為他的靠山的緣故……。」

「在亞里斯多德的著作中，他的《詩學》（Poetics）對後代的藝術批評最有影響，這是我們每個人都熟知的，我相信最近妳一定矸讀過他的這部重要的典籍吧？」胡海倫問道。

「讀是讀過，不過我想丁浩然他們哲學系的人一定要比我懂得多。」林思佳謙讓道。

「哪裡，」丁浩然笑道：「我相信胡海倫以及在座的諸位同學之中，多半也都讀過，不過我們要知道，亞里斯多德希臘文的原著是在西元前第四世紀中間寫成的，而一直要等到十五世紀的末葉，也即是一四九八年，《詩學》才開始先後被譯成義大利文、法文、和英文。新古典主義的興起，也就是在這個時候，現在通行的英譯本，據老師有一次告訴我說，一共不下二十餘種，其中以布希爾（Butcher）、拜瓦特（Bywater）二氏的譯本最為著名，而最新出版的哥頓（Leon Golden）的譯本，因為配合有哈迪生（O.B. Hardison）的註釋，所以最適合我們初學的人閱讀。」

丁浩然談起有關書本的「行情」來，就跟證券券行的經紀人談起股票的行情時一般的熟悉。他這一席話，自然而然地贏得了在座的每一個人的欽佩，艾教授見到自己的高足肯如此用心，也甚感快慰，深知平日對學生悉心的教導，工夫一點也沒有白費。

「至於亞里斯多德的《詩學》的內容，」丁浩然在寧靜中繼續道：「我想大家也都相當清楚，他一開始就主張詩或藝術乃是人生之寫照，這就是我們現在所常聽到的『藝術之模倣說』（the imitative theory of art）不過亞里斯多德所謂的『模倣』並不是針對著現實一成不變地『依樣畫葫蘆』，關於這一點我們待一會兒還有機會談到，他在這部論著中實際上所做的，乃是在於分析詩的本質，並且予以適當的分類，由於古代希臘人所謂的『詩』（Poetry）實際上涵義甚廣，與現代人所謂的"fine arts"相近，在亞里斯多德以及當時希臘人的心目中，史詩、悲劇、喜劇、歌頌酒神的詩，以及橫笛、豎琴的音樂都算詩，它們都是人生的寫照，也分別是由節奏、語言、或音調所形成。唯有明瞭這種實情的人，才不至於奇怪，為甚麼亞里斯多德會在《詩學》裡

大談其悲劇……。」

「他在《詩學》裡不僅明明白白地分析出希臘的悲劇實際是怎麼一回事，並且還指出它應該是怎麼一回事，」林思佳接著補充道：「在他分析的過程中，亞里斯多德一再接觸到不少實際的問題，這些問題涉及有關藝術品的價值、長度、美，以及其他使具有批評能力的欣賞者感到可取的特徵。」

「大約這也正是新古典主義的批評家，像波里奧這一類的人，視為金科玉律的所在吧？」王超白道。

「不錯，實際的情形的確是如此。」丁浩然答道。

「那麼何瑞思又是靠甚麼影響到後代的人呢？」于維問道。

「我只曉得何瑞思是西元前一世紀間的羅馬人，他在藝術批評方面所遺留下來的典籍便是"Are Poetica"，也就是〈詩的藝術〉，其餘的我就不知道了。」

「妳知道嗎？」胡海倫問林思佳。

林思佳搖搖頭道：「我也不知道。」

於是艾教授立刻又成為大家目光交集的中心了。

「老師一定知道，還是請老師講一些給我們聽聽吧！」

艾教授先把杯中剩餘的果汁一口喝乾，然後從容說道：「何瑞思的著作你們不熟悉，也不能怪你們，因為希臘人在世界文化史上不僅出足了風頭，同時也奪盡了光彩，希羅文化雖然經常相提並論而形成一個名詞"Graeco-Roman Culture"，但是一般學者的注意力，仍難免偏重於希臘

人的成就。」艾教授說話的時候，乃是習慣性地玩弄著玻璃杯，思考的時候便彷彿是在審視杯上

的花色，「剛才丁浩然說得不錯，何瑞思是西元前一世紀間的羅馬詩人，關於他的生平，我雖

然知道得不夠詳盡，但是也略有所知。他比羅馬的皇帝奧格斯塔（Augustus）早生兩年，也即

是西元前六十五年，他的父親是一個被人釋放的奴隸，早年他先後在義大利和雅典接受教育，其

後在刺殺凱撒的布魯塔斯（Bratus）旗下當過一陣軍官。他本是一個非常重感情的人，他的父親

去世以後，他便開始寫詩。因為他的詩受到義大利詩人味吉爾（Vergil）的激賞，味吉爾便把他

介紹給奧格斯塔的農業大臣馬色納斯（Maecenas），由是何瑞思一生都受到馬色納斯的資助和

恩寵。值得一提的是，何瑞思對馬色納斯不僅忠心耿耿，而且更願以一死相報。當馬色納斯病危

的時候，何瑞思在一封信中寫道：『你就是我生命中的一半，假如萬一不幸最後的打擊將你攫

走，……那麼那一天也即是我們共同的末日來臨之時。』果然，在西元前八年，馬色納斯死後

的幾個星期，何瑞思也隨之而去。他們兩人的骨灰，一同合葬在一個名叫伊士瑰蘭的山邊（Es-

quiline, hillside）……。」

「詩人的感情原是如此之眞摯厚重！」李郁芬不禁帶著幾分感喟的口吻讚美道。

「是的，何瑞思的表現眞說得上是『義薄雲天』！」艾教授接著道：「他遺留下來的作品

主要包括有諷刺詩、抒情詩和二十二封著名的書信。剛才丁浩然所提到的那篇〈詩的藝術〉實際

上就是他留傳下來的書信中的最後一封……。」

「老師，您知道他這封信是寫給誰的嗎？」袁好問問道。

「他這封信是寫給他的一個名叫畢叟（Piso）的朋友。這位朋友曾在斯拉斯戰役揚名疆場。

他有兩個兒子，大兒子有心要想成為一個劇作家或抒情詩人……。」

「照這麼說來，何瑞思寫這封信的日的實際上是向友人之子作一番親切的交談和忠告了？」徐子昂道。

「是的，正是如此，」艾教授答道：「他在這封信裡首先指出詩人常犯的一些毛病，例如詩人因為常常不能慎思明辨，以至於常常被似是而非的事物所誤導；他為了求得簡鍊，以致反倒變得難於理解；他為了求得圓滑的效果，結果往往反倒失去了動人的力量；他為了想要表現壯觀，結果往往失之於誇張。不過，這些毛病，也並不是沒有法子彌補……。」

「甚麼法子呢？」于維問道。

「何瑞思指出彌補這些缺點的辦法，便是在於詩人必須先要有自知之明，他才能夠選擇適合於自己專長的題材。當然除了選擇適切的題材之外，還得盡可能地應用適當的語言了。在他看來，只要運用得當，語文倒無所謂新舊……。」

「舊瓶可以裝新酒，舊辭可以出新意。」

「新瓶可以裝老酒，新辭可以表舊意。」徐子昂一唱一和，把大家都逗笑了。

「談到文學作品的價值，」艾教授含笑道：「何瑞思特別強調眞摯的感情，他說文章寫得再漂亮，如果缺乏感情，也談不上有甚麼價值，因為他相信除非作家有眞實的感情，否則他就無法使他的讀者產生感情……。」

「照這麼說起來，何瑞思簡直就是托爾斯泰的祖師爺了嘛！」對托爾斯泰深有研究的胡海

倫失聲叫道。

「不錯，」艾教授繼續道：「何瑞思主張『文如其人』，在他看來，文學作品都有它們特殊的風格或面目，有的顯得憂鬱、有的顯得憤怒、有的則顯得好玩。他說自然首先藉我們的身體來表現我們的感情，然後再藉我們的口舌來透露我們的心聲。神和人、老者和青年、商人和農夫所使用的語都各不相同，不容混淆；當然各地的方言也都各有特色，不容混同。至於出現在文學作品之中人物的性格，何瑞思也有所考慮……。」

「兩千多年以前的人就考慮到我們現在所考慮到的問題，古人的智慧真是非同小可！」丁浩然再度表示讚嘆。

「不只是考慮到，而且還考慮得相當之獨到呢！」艾教授毫不保留地再予加強。

「他到底主張文學家應當如何刻劃出現在作品之中的人物的性格呢？」于維問道。

「他指出作品的人物，或是出於傳統，或是出於杜撰，如屬前者，便應切合傳統；如屬後者，便當求其一致……。」

「老師，何瑞思有沒有舉例說明呢？」李郁芬問道。

「有，他首先以在特洛伊戰爭（Trojan War）中刺殺希臘大軍主將黑克脫（Hector）的英雄阿溪里斯（Achilles）為例，他說，出現在舞臺上的阿溪里斯，脾氣應該顯得十分之暴躁，凡事他只求以刀劍來解決，而不耐繩之以法律；此外像梅第亞（Medea）的傲慢、艾諾（Ino）的傷悲、以及伊克賽昂（Ixion）的詭詐等等，都莫不與神話或傳說中人物的性格相吻合；如果作品中的人物是出於作家的杜撰的話，那麼他便當求其自然一致，而切忌過份怪誕誇張。」

「哇！聽老師這麼一說，才明白為甚麼新古典派的批評大師們甘於對何瑞思佩服得五體投地的了！」頑童失聲叫道。

「是呀，如果單憑想像，誰能知道兩千多年以前的人對於藝術能夠了解到這種地步呢！」胡海倫也表示了同感。

「所以我常常提醒你們，古典的著作不可不讀，我們切不可兀自以為古人寫出來的東西必然都已過了時。要知道，人類的歷史總共不過幾千年，無論事理或經驗，古今共通之處實在是多得很，熟悉古典的思想，不僅是在『溫故』而且往往是在『知新』……。」

艾教授對學生的教誨，幾乎全是隨機而發，因為以產生在各自內心實際的體驗為依據，所以使每一個人聽起來都感覺不出有說教的意味。

「何瑞思不僅注意到性格的刻劃，並且還觀察到心理上的特徵呢！」艾教授看見學生們都聽得起勁，便繼續介紹：「他說作家如果要贏得觀眾的讚賞，對於人生每一個階段所表現出來心理的特徵都應該有所認識，比如幼年幼稚善變尚未定型，青年招貓逗狗，膽大妄為；中年詭計多端，野心勃勃；老年年老力衰，通體不適。如果把人生各個階段所表現出來的特徵『張冠李戴』地漫加混淆，那就會使觀眾大喝其倒采了。」

「這豈不是新古典派的批評家們所注重之『心理的型態』（psychological types）的開端了嗎？」林思佳驚喜地覺察道。

「是的，在時間上隔開了十幾個世紀的人，還能夠遙相呼應，這種事實足證心靈的會通，時間並不足以構成障礙；相反地，這種情形倒是可以顯現出許多萬古常新的真理。」艾教授道：

「當何瑞思回答作家該寫些甚麼的問題的時候，他則表示說：知識是一切佳作的基礎，而道德哲學則爲作家提供了良好的題材。在他看起來，作家應該特別注意人生以及人生的態度，詩人或文學家都應該有『寓教化於娛樂』的抱負，這也就是說，他必須使讀者注意到他的作品的人，不僅享受了樂趣，同時也受到了教益。關於這一點，我們也可用他自己的話來說：『那將利益與甜美調和在一起，使讀者同時受到教益和感到愉快的人應該贏得大衆的感激和愛戴。』……」

「老師，這跟我們中國唐代發起古文運動的韓愈所主張的『文以載道』的說法，是不是有些相近呢？」于維問道。

「嗯，照說是大同小異的。你們還記得韓愈在〈答李翊書〉中有一段話是像這麼說的嗎？『行之乎仁義之途，遊之乎詩書之餘，無迷其途，無絕其源，終吾身而已矣。』不過，你們也一定都十分清楚，韓愈之所以要發起古文運動，高唱『文以載道』主要的目的，是要糾正六朝以來那種華艷無質的文風，所以難免要以教化爲目的而以文學爲手段，實際上無法做到使二者並重的地步了。關於這種傾向，我們可從他寫給一個姓李的秀才信中看得非常分明，他在〈答李秀才書〉中說：『愈之所志於古者，不惟其辭之好，好其道焉爾。』當然了，如果單就韓愈本身的成就來看，由於他的文學修養極好，所以這種偏差尚不明顯，不過他所倡導的原則，使得文學逐漸淪爲道德的附庸卻是無可諱言的事實……。」

「老師，講到『寓教化於娛樂』我想到有一個人可以當之無愧。」頑童突然說道。

「他是誰？」

「他就是卡通大師華德狄斯尼。不僅他畫的卡通大受歡迎，他發行的影片也大受讚賞，據說

他生前如果要競選總統的話，也一定會贏得勝利呢！」頑童只要想到華德狄斯尼，總是津津樂道。

「你說得一點不錯，」艾教授笑道：「如果將來你有機會一遊狄斯尼樂園的話，我保證你會更相信你剛才所說的話，」艾教授說到這裡，恐怕離題太遠，本想停住，但是見到眼前的「大孩子」們都顯出「意猶未盡」的神色，所以再加上一句補充道：「當你進入樂園之後，一切見聞都充滿著樂趣，但是這些樂趣又都是知識所產生出來的效果。好了，現在還是讓我們回過頭來談談何瑞思吧！當他解答過作家應該寫些甚麼的問題之後，他隨即指出讀者並不奢求詩人或作家個個都是十全十美。他們都甘願包涵此許的瑕疵，即使是荷馬，也難免犯一些小毛病。不過要是詩人或作家一直表現出粗心大意，而且永遠都只能運用一些三三流的材料，那就會使人難以容忍。詩人或作家要想立於不敗之地，在何瑞思看來，單仗天才是不行的，必須還得靠不斷地研究和學習。最後，他認為即使是第一流的作家，也需要批評，不過批評並不等於奉承，一個好的批評家，總會把一首詩需要更正或修改的地方，挑出來做上記號，好讓詩人重新考慮，如果自命不凡的詩人尚且力圖掩過飾非的話，那麼批評家便勿需再跟他理論。他不僅舉出了批評家亞里斯塔其阿斯（Aristarchus）在詩聖荷馬的蹩腳的詩句下畫黑線的故事，並且預料生性自負的詩人，絕不甘心情願接受如此這般的對待。」說到這裡，艾教授的臉上出現了自然的笑容，接著道：「這幫明明不行而又不肯認輸的詩人，就跟那發瘋抓人的狗熊一樣，他只管讀他自己的詩，卻不管聽的人的死活！」

「哈哈，原來劣詩還可以殺人呢！」頑童大聲笑道：「古人的幽默真是叫人聽了感到痛

快。」

「謝謝老師給我們這樣詳細的介紹和講解，」丁超然代表大家稱謝道：「相信我們聽了老師剛才有關於何瑞思的介紹之後，一定都會產生一種同感，那就是他之所以被新古典派的批評家們尊爲權威，絕不是出於偶然；當然亞里斯多德的情形也一樣。不過，也正因爲他們過份受到倚重，所以新古典派的藝術批評在他們的勢力籠罩之下，自然會不喜新奇，不尚嘗試，處處都傾向於墨守成規了……。」

「你說得很對，新古典派的藝術批評家動不動就引經據典，循規蹈矩，他們先把藝術品無論是詩或是畫，按照性質上的差別而分門別類，把性質相同的視爲同一種類（Genre），例如：他們先將詩分爲田園詩（The Pastoral）、輓詩（The Elegy），以及十四行詩（The Sonnet）等等，然後再訂出評判每一類詩的好壞的規律。他們認爲種類與種類之間的差別必須受到尊重。因爲優秀的藝術品必須保持純粹，所謂純粹，就是指著情調與風格上的統一而言，如果一首詩所屬的種類不同，那就無法依照固定的規律來判定它的好壞了……。」

「舉個例子來聽聽好嗎？」頑童向林思佳提出要求道。

「好的，」林思佳回答的時候，微微地笑了一笑，「例如新古典派的批評家規定在『英雄詩』之中，必須要充滿著基督教的情操，其中的英雄，其爲人也『必是虔敬而有德性』，其行事也『必屬高貴而壯烈』。當然了，這個規定又牽涉到他們依據的兩套學說，一套是『理想』的模倣說（the "ideal"-imitation theory），另一套則是『本質』的模倣說（the "essence"-imitation theory），關於這兩套學說，我想丁浩然會知道得比我清楚些。」

· 226 ·

「哪裡，我也不過只是略知一二罷了，」丁浩然只是表示了一下謙虛，但並不加以推託。

「希臘古代盛行著藝術的模倣說，這是大家都知道的，但是，一般人對於此說的了解，大半止於『望文生義』，誤以爲希臘人所謂的『模倣』，只不過是針對著個別的事物，一成不變地『依樣畫葫蘆』，孰不知這種簡單而呆板的模倣至少亞里斯多德是大不以爲然的……」

「不錯！」艾教授以深以爲然的語氣表示同意道。

「那麼亞里斯多德所持的見解究竟如何呢？」一向不性急的王超白這次也破例追問起來了。

「亞里斯多德的《詩學》主要是在研討悲劇，這是我們剛才就已經談到的，他給悲劇所下的定義是『悲劇是對於一種嚴肅、完整，而有一定長度的行動的一種模倣』，被『模倣的行動』則『帶有一些足以引起憐憫與恐懼的事件』。如果單就這個定義來看，我們知道悲劇是一種模倣。但亞里斯多德唯恐我們把他所謂的『模倣』，解釋成爲一種『簡單的模倣』，所以他特地把詩和歷史作一比較。他說：『詩人的任務並非在於敘述那些已發生過的事情。』換句話說，亞里斯多德認爲照實記載的是歷史家而不是詩人。詩具有一種深刻而廣大的意義，比起歷史來，『詩比歷史更豐富同時也更具哲理，因爲詩所要表達的是事物之共同的類型，而歷史則是事物之特殊的形態。』……」

「亞里斯多德所用的名詞是『共相』（the universal）和『殊相』（the particular），不是『事物之共同的類型』和『事物之特殊的形態』。」艾教授含笑向丁浩然提出指正道。

「是的，老師，我因爲害怕同學們不太熟悉這兩個名辭的用法和涵義，所以就擅作主張，先將這兩個名詞概略地解釋了出來。」丁超然解釋之後，見艾教授默然認可，便繼續道：「我們

姑且無論亞里斯多德在比較中對於歷史的看法是否正確，單就他反對悲劇家一味死心塌地模做現實的人生而言，實在有一般人難以企及的慧見……。」

「我覺得亞里斯多德對於歷史的看法不盡恰當，不過我同意你的看法。」學歷史的于維表示非常欣賞丁浩然的持平之論。

「現實的生活經驗瑣碎零散，如果漫無選擇地遽加模倣，其結果將會顯得毫無意義，也許這便是亞里斯多德爲甚麼要強調悲劇並非現實人生的翻版了吧？」胡海倫向丁浩然問道。

「妳說得眞是對極了！」丁浩然十分高興地答道：「照亞里斯多德看起來，悲劇家並不是把某人所遭遇到的每一件事一股腦兒串連起來就算數，他只關注那些可以據以了解某人的事件。」

「由此可見，亞里斯多德所謂的模倣，不僅有選擇性，而且還有創造性。」徐子昂從旁呼應道。

「是，」丁浩然深以爲然地說道：「就拿我們大家熟知的《伊迪帕斯王》來說吧，舉凡其中的人物，也就是劇中的主角，和他所流露出來的個性、所遭遇到的事故、所發表出來的思想、和所表現出來的言談和舉止，對於他的性格和命運都有重大的關係。這就跟拼圖板一樣，只要缺少其中任何一個部份，就形成不了一個完整的形相，顯示不出一個完整的意義……。」

「好極了！」艾教授道：「不過在這裡有一點我們要特別留意，剛才丁浩然不是引敘了亞里斯多德在《詩學》裡所說的一段非常著名的話嗎？」

「是的，老師，他說：『詩比歷史更崇高，同時也更富哲理，因爲詩所表達的是共相，而

歷史則是殊相。』」丁浩然很快地把剛才引述的話重複了一遍，同時也很自然地直接沿用了亞里斯多德的術語。

「好，我們要知道亞里斯多德在這一句話之後，還提出了一點解釋，他說：『所謂共相，我是指某一種類型的人，隨時隨地會怎樣說或怎麼做。』⋯⋯。」

「請問老師，這句話是甚麼意思呢？」于維問道。

「要了解這句話的意思並不難，」艾教授答道：「就拿我們方才所提到的《伊迪帕斯王》爲例吧，據亞里斯多德看起來，這個悲劇並不只是在於告訴我們有關伊迪帕斯這個人之特殊的遭遇，而是在使我們了解，無論是誰，只要他具有類似伊迪帕斯一般的個性，落到他所面臨的處境，那麼，那使得伊迪帕斯沈淪的力量，也必然會使他沈淪。照這樣看起來，戲劇所顯示出來的有關人生的眞理，比起個人的傳記來，在意義上，不知要廣泛多少，深刻多少！」

「難怪亞里斯多德要強調悲劇中的人物『就跟我們自己一樣』。我們能夠在他身上見到我們自己呢！」丁浩然高興地了悟道。

「請問這樣的見解跟所謂的『本質的模倣說』又有甚麼關係呢？」王超白十分機警地問道。

「不僅是有關係，而且我們簡直就可以說後者早已經包含在前者之中了。」丁浩然立刻回答道。

「此話怎講？」王超白表示不太明白。

「要了解這話的意思不難，只是你必須要知道甚麼叫做『本質』，」丁浩然十分老練地回答道：「你知道甚麼叫做本質嗎？」

「所謂『本質』，就是一類事物的通性，也就是某類事物之所以成其為該類事物一般之特徵，對不對？」

「不錯。」丁浩然答道。

「請你們說得具體一點行不行？」

丁浩然見到李郁芬顯得有些著急，忙笑著點頭應道：「行，當然行！我們要知道，事物的本質（the essence of a thing）和事物的偶性（the accidental properties of a thing）乃是相對的，所謂『本質』，剛才王超白已經解釋過，就是一類事物的通性，也就是某類事物之所以成其為該類事物之一般的特徵，至於『偶性』則不然，它們往往只屬於某一單獨的個體，因此並不足以決定一個體所屬事物的類別。例如：一個人之所以成其為人，並不在於他的身體的高、矮、肥、瘦；皮膚的紅、黃、黑、白，以及頭髮的長、短和鬍鬚的有、無，換句話說，儘管一個人可以生得又高又瘦，黃皮膚，短頭髮，滿臉鬍鬚，但是如果他長得又矮又胖，白皮膚，長頭髮，滿臉光光，也不致於因此就不能成其為人。」

「那麼人的本質究竟是甚麼呢？」最愛追根究底的于維又發問了。

「人的本質究竟是甚麼？事實上是一個相當麻煩的問題，好在這不是我們討論的主題，現在，我們只消挑出一種慣常的說法來把它當作一個實例來看待就成了。」丁浩然回答得不但有技巧，而且有分際。

「你要例舉的說法是不是說人的本質便是理性？」知人善解的林思佳笑著問道。

「是呀！這種說法早在柏拉圖（Plato）的老師蘇格拉底（Socrates）生存的當時，便已經盛

行在希臘了，不過比起當時流行的另一種說法：『人是一種二足而無羽的動物』來，的確是顯得高明得多了，因為唯有人有理性，所以他才能運用概念和符號以進行抽象的思考，他的行動絕少是出於盲目而粗率的衝動；對於生活的安排，他才能不僅有理想，而且有計劃。」

「本質是一類事物所含的每一個份子都必須具有的通性，所以它超越了個體特性的限制。如果藝術家以它來作為模倣的對象，其結果就可以顯現出普遍的意義（universal significance）來了，是不是？」早已進入情況的王超白，掌握到充足的線索之後，立刻就毫不遲疑地下定了推論。

「你說得很對，這正是本質的模倣說立論的依據。我們先前不是提到古代藝術批評的思想在十六世紀流入歐美各國之後促成了新古典派藝術批評的興起嗎？」

「是的。」大家對丁浩然的提示一齊給予是認。

「我們知道到了十八世紀的中葉，英國有兩位著名的藝術批評家便曾經力倡此說。」

「他們是誰？」林思佳問道。

「他們便是大名鼎鼎的約翰生博士（Dr. Samuel Johnson）跟雷諾茲伯爵（Sir Joshua Reynolds），前者根據我們所談的理由主張：『真實的人生，只不過是藝術創作的起點，它並非藝術的全部。』他說：『莎士比亞戲劇中的人物，都是按照真實的感情行事，很少受到特殊方式的限制，他們的歡樂和煩惱都能夠傳達給生活在一切時間和一切地點中的人們；他們都是自然的，因此也是持久的。』我們由此可見藝術模倣自然是約翰生的見解，不過藝術所模倣的自然，在他看來，應是『普遍的自然』（general nature）；至於雷諾茲，也曾經明白地在他的演講中表示

過：『依我看起來，藝術所有之全部的秀美和壯麗，都在於它能超越一切單獨的形式，區域性

的習俗，特性，和各式各樣的細節。』……。」

「你還記得我們前些時討論到榮格的學說時，你所發表的那個精闢的見地嗎？」徐子昂觸

類旁通地問道。

「你所指的是甚麼？」丁浩然一時感覺有些突然。

「我所指的是當時你指出榮格倡導『集體人的潛意識』無異是在給藝術家的『個性』重新下

界說。依據你對於榮格的了解，你覺得藝術家的個性是具有代表性的。」

「啊！是的，」經徐子昂清清楚楚地一提，丁浩然也立刻就回想起來了，「由此可見，藝

術究當表現事物的特殊性或普遍性的這個問題，自古迄今歷來都有不同的主張，我們現在正在討

論的本質的模倣說，顯然是在支持後者的。」

「不錯，關於藝術究竟表現事物的特殊性或普遍性的問題，自古迄今，歷來都有不同的主

張，」艾教授十分慎重地說：「不過，我們一定要知道，從今天的觀點看起來，這個問題並不

是簡單得光說是或否便可解決掉的，事實上，就拿約翰生博士和雷諾茲爵士來說吧，雖然他們十

分注重事物的普遍性，但是，這並不表示他們因此就完全抹煞了特殊性。我記得前者說過：『那

完全不表現殊相的人，便甚麼也表現不出來。』而當後者讚賞莎士比亞的時候，他也特別提到莎

翁劇中人物的個性都十分獨特，彼此都不一樣……。」

「老師，如果把丁浩然剛才所說的跟您現在所說的對照一下的話，約翰生和雷諾茲的見解豈

不是有點矛盾？」袁好問率直地問。

「我們可以說，事實逼得他們沒有法子產生一種單純的見解。」艾教授冷靜地回答道：「也許，亞里斯多德說得不錯，共相不能脫離個體而存在；我們必須在個體之中才能看出共相來。既然如此，共相跟殊相始終是混然雜處，難分難解，因為個體之所以成其為個體，總少不了有一些專屬於它的特性呀！」

「老師，藝術之本質的模倣說，不正是因為有鑒於這種情形而提出的嗎？本質與偶性；共相與殊相；普遍性與特殊性。既然照亞里斯多德看來，實際都只存在於個體之中，如果不加強調，那麼被忽略的，當然是本質或共相以及普遍性的了。」王超白曲予善解地說。

「不過，話也得說回來，本質的模倣說所著重的，畢竟還是本質或共相以及普遍性，所以單靠它不僅不足以為藝術下一個適當的界說，並且也不能把它視為一個評判藝術價值的充足條件。」艾教授仍是一絲不苟地堅持道。

「我同意老師的見解，」徐子昂道：「就拿現代藝術中的達達主義、未來主義、以及超現實主義的藝術來說吧，其中盡是些出人意想，光怪陸離的東西，如果藝術只是對於本質或共相以及普遍性的模倣的話，那麼這些古怪離奇，特殊得不能再特殊的東西，要就根本不能算是藝術，要就即使算是藝術也是糟糕透頂的藝術。然而，我們能像這樣一味否定現代藝術的地位，抹煞現代藝術的價值嗎？」

徐子昂滿懷熱情，從他口中所發出之簡潔有力的問句，頓時產生出一種震懾人心的力量。事實上，大家參與過多次的討論之後，幾乎人人都明瞭，對於徐子昂所提出來的問題，予以是認的人也顏不少，例如托爾斯泰就是一個代表；不過，大家也都明瞭藝術發展的動向，由普遍性的表

揚趨向於特殊性的強調；由本質的探索趨向於偶性的刻劃；由共相的具現趨向於殊相的偏重是不是十分正確，並非沒有疑問，只是，至少由於這一種動向的產生，使大家意識到本質的模倣說，在實際上已經十分明顯地遭遇了困難。

「我們討論了半天，還在『本質的模倣說』上打轉兒，現在該討論一下『理想的模倣說』了吧？」林思佳細心地把討論帶回到原定的前進路線。

「是呀，本質的模倣，我們已經知道是怎麼一回事了；甚麼叫做『理想的模倣』呢？」袁好問附和道。

「首先我們要知道，理想的模倣說跟本質的模倣說一樣，都在於主張藝術對人生或自然所作的模倣，並非簡單的模倣，因為藝術並非人生或自然一成不變的翻版。後者主張藝術應為模倣事物的本質，這個我們剛才已經談過了，而前者則主張藝術應為模倣理想的對象。」丁浩然提綱挈領地回答道。

「甚麼是理想的對象呢？」于維追問道。

「所謂『理想』可以分別從兩種觀點來看：如果就道德的觀點來看，就是善；如果就審美的觀點來看，就是美。」丁浩然毫不遲疑地答道。

「照這麼說起來，此說想必是在於主張藝術所當模倣的，不是充滿著邪惡與醜陋的現實世界，而是理想中之美好的世界了。」于維領悟道。

「妳說得一點也不錯，照此說的觀點看起來，藝術家必須選擇理想化的題材，因為唯有理想化的題材，才能使世界顯得更加美好。約翰生博士之所以要主張『作家的天職』，便是在使世界顯

得更加美好。』便是爲了這個緣故。」

「請問我們剛才是怎麼才談到本質的模倣說和理想的模倣說上面來的呢？糟糕的是我一時竟想不起來了。」頑童用手拍拍他自己的頭，顯出一股著急的樣子。

「我們實在談得太多，也難怪你記不得了。」林思佳十分體諒地說道：「剛才我們先是談到新古典派的藝術批評家們要求藝術品在種類上必須保持純粹，在情調和風格上必須表現出統一，然後我們才轉而談到本質的模倣說和理想的模倣說上面來，因爲如果依照此二說的主張，便可以保證藝術品的純粹性和統一性了。」

「多謝妳的提醒，」頑童雙手合十地稱謝道：「能否再麻煩妳舉個例子來說明一下呢？」

「就拿我們先前已經舉過的例子來說吧，新古典派的批評家們，本於理想的模倣說所提供的原則，要求『英雄詩』（the heroic poem）都必須充滿著基督教的氣息，其中的人物，其爲人也，『必是虔敬而有德性』，其行事也，『必屬高貴而壯烈』。既然全詩都染上了理想性的色彩，那麼風格和情調怎麼會不統一，類別又怎麼會不清楚呢？」

「聽了妳的解答，我覺得你們準備得相當到家，既然如此，能否允許我再問一個問題，那就是：新古典派的批評家們，除了要求種類的純粹，格調的統一之外，還提出了哪些別的要求，訂下了哪些別的規律呢？」李郁芬向林思佳問道。

「除了我們剛才所談到的哪些之外，在新古典派的批評家們所訂定的規律之中，最有名的恐怕要數『戲劇的三一律』（the three dramatic unities）了。」丁浩然見到林思佳有些遲疑，便代表作答道。

「甚麼叫『戲劇的三一律』？它是由甚麼人所訂立的？」李郁芬繼續問道。

「關於這個規律，我倒是略有所知。」喜愛戲劇的胡海倫忍不住插嘴道。

「好極了！那就請妳給我們介紹一下吧！」丁浩然十分大方地禮讓道。

「這個規律的定立者，便是義大利文藝復興時期的批評家喀斯臺爾維特羅（Castelvetro），大約是在一五七○年，他根據他在亞里斯多德的《詩學》上所作的發現，堅決地主張戲劇中的時間和空間，必須保持一貫。換句話說，出現在戲劇中的景象，不能時而在甲地，時而在乙地，時而又在丙地，而劇中人展開行動的時間，也必須首尾連貫，不能像現代戲劇那樣，第二幕一開始，就在第一幕中事情發生的『五年、或十年之後』，照喀斯臺爾維特羅看起來，只要時間和空間一貫，那麼劇中人的行動也就自然會保持著一貫了。」

「時間、空間和行動三者在戲劇中必須保持一貫，這便是『戲劇的三一律』了？」袁好問把三者歸結在一起，徵求同意道。

「是的，這個規律影響歐洲的戲劇長達兩個多世紀之久。」胡海倫答道。

「不過，我們也得知道，亞里斯多德在他的《詩學》裡，除了注重行動的統一性之外，還因為考慮到戲劇的高潮而提到『悲劇進行的時間當儘可能地限在太陽打一個轉兒之間』。至於空間的統一性，《詩學》上根本就沒有提到。」艾教授指證道。

「老師，亞里斯多德的天文學尚是以地球為宇宙的中心的吧？」物理大師笑著問道。

「是的，當時的人見到太陽每天東升西降，都誤以為太陽是繞著地球在旋轉，而根本就沒有想到地球會繞著太陽不斷地在自轉。」艾教授輕鬆地答道。

「聽到老師所指證出來的情形，可見打起亞里斯多德的招牌的新古典派的批評家們，也難免會擅自加油添醋的了。」頑童風趣地說。

「明瞭這種情形可以說是十分重要。回頭當我們談到這一派的健將約翰生博士的時候，我們還會見到他是如何針對著這種情形而大發其牢騷呢！」丁浩然鄭重地說道。

「既然這一派的批評家建立了這麼許多的規律，那麼他們實際應用這些規律的情形又是如何呢？」物理大師問道。

「這倒是一個挺有趣的問題，我猜想這一批挾古人以自重的人批評起來，一定是表現得凝凝呆呆的。」頑童大膽地預料道。

「凝凝呆呆的固然是有，但也不可以一概而論。」丁浩然笑著據實答道：「我們姑且先就表現得凝凝呆呆的人說起吧，不過我們一定要知道，所謂『凝凝呆呆』是從我們今天所採取的觀點來說，若是就當時情形著眼，他所表現出來的那等橫行霸道，叱咤不可一世的聲威，的確也是頗夠人瞧的！」

「你所要說的就是拉麥吧！」艾教授見到學生們都以急切的眼光注視著丁浩然，彷彿都在

問：「他是誰呀！」於是禁不住先一步將謎底揭曉。

「是的，老師，就是湯瑪士·拉麥（Thomas Rymer）。」丁浩然道：「提到這位活躍在十七世紀末葉（1646-1713）的批評家，現在的人恐怕沒有人會不搖頭，不過，不管當時的人或後來的人怎麼看他，我們必須要知道，拉麥本人並不缺乏眞誠。對於他那種『擇善固執』的勇氣和精神，我們也不能一概抹煞。」

「的確是如此，你說得對極了！」艾教授正色地贊同道。

「就我所知，在拉麥所發表的批評文獻之中，以《已往的悲劇》（The Tragedies of Last

Age）和《悲劇短評》（A Short View of Tragedy）最為轟動。我所見到的是後者，這是拉麥在一

六九三年所出版的一本小書。在這一部書的前一大半裡，拉麥主要是在炫耀他的學識：他先是對

戲劇作些一般性的評論，然後敘述一下戲劇的歷史，接著他就拿莎士比亞四大悲劇中的《奧瑟

羅》（Othello）大開其刀。他引經據典，老實不客氣地把莎士比亞批評得體無完膚……。」

「他是怎樣開的刀呢？」頑童十分好奇地問。

「我想，《奧瑟羅》這個劇本大家多半都已經看過了吧？在中文的翻譯本裡，到目前為止，

我始終覺得，朱生豪的翻譯讀起來仍是最夠味的。」丁浩然說著，從身邊地板上放著的幾冊書

裡，將《莎士比亞戲劇》順手抽出來給大家看。「啊，對了，我想還是先麻煩胡海倫把這個劇的

劇情先給我們簡單地提示一下吧！」

「各位一定都知道，這個劇，加上《哈姆雷特》、《李爾王》和《馬克白》，合稱莎士比

亞的四大悲劇，就性質上看起來，這個劇算是愛情的悲劇。故事發生的時間，大約是在十六世紀

的初葉。劇中共有四個主角：奧瑟羅、苔絲德夢娜、凱西奧和埃古（Othello, Desdemona, Cassio,

and Iago）。這個劇的發展雖然是錯綜複雜，但是整個的劇情卻十分簡單：奧瑟羅是摩爾族貴

裔，以戰功彪炳，出任威尼斯的軍中統帥。苔絲德夢娜乃威尼斯元老勃拉班旭的掌上明珠，因為

愛奧瑟羅的英勇，便不顧一切，以身相許。故事高潮發生的導火線，是起於一心想升官的掌旗官

埃古，因為眼巴巴地看著奧瑟羅將自己覬覦已久的副將的官職，平白加到一個毫無汗馬功勞的凱

西奧的身上，因妒生恨，遂施計報復。經不住他一再的無事生非，造謠中傷，奧瑟羅終於相信苔絲德夢娜跟凱西奧有不可告人的姦情，一時英雄氣短，竟親手把她刺殺；後來眞相大白，奧瑟羅悔之已晚，乃飲恨殉情。」胡海倫講起劇情來，就像是一個技法成熟的畫家，只消寥寥數筆，就刻劃出事物的輪廓。

「對了，這正是拉麥所要『開刀』的對象，」丁浩然立刻接著說道：「他說《奧瑟羅》荒謬得連無稽之談都夠不上，它充其量只能算是『一個傳說的幻影』（"A phantom of a fable"），而且還是一個其糟無比的幻影。何以他要像這樣說呢？他依據的主要的理由便是他認爲劇中人的性格，全都不能成爲同類人的『典型』（the type），例如：他指出，苔絲德夢娜乃是名門閨秀，既是名門閨秀，怎麼可能輕易委身於一個混身黝黑的武夫？又怎麼會爲他天花亂墜的冒險故事所迷？……。」

「甚麼冒險故事？」頑童一聽到「故事」便大表興趣。

「在一幕第三場裡，苔絲德夢娜的父親聽說愛女被奧誘拐，便率眾大興問罪之師，於是奧瑟羅當眾作了一番表白。你既然有興趣知道是怎麼一回事，現在就請你把這一段譯文唸出來讓大家一起來聽聽吧！」

頑童做個苦臉從丁浩然的手上接過了劇本，立刻把奧瑟羅所說的一段自白大聲地朗誦了出來：

「她的父親很器重我，常常請我到他家裡，每次談話的時候，總是問起我過去的歷史，要我講述所經歷的各種戰役，圍城和意外的遭遇；我就把我一生的經歷，打我的童年時代起，一直至

他叫我講述的時候為止，原原本本地說了出來。我說起最可怕的災禍，海上、陸上驚人的奇遇，間不容髮的脫險；在傲慢的敵人手中被俘為奴，和遇贖脫身的經過，以及旅途中的種種見聞：那些龐大的巖窟，荒涼的沙漠，突兀的崖嶂，巍峨的峰嶺，以及彼此相食的野蠻部落，和肩下生頭的化外異民，都是我談話的題目。苔絲德夢娜對於這些故事，總是出神的傾聽；有時為了家中的事務，她不得不離座而起，可是她總是盡力趕緊把事情辦好，再回來孜孜不倦地把我所講的每一個字都聽了進去。我注意到她這種情形，有一天在一個適當的時間，從她的嘴裡逗出了她真誠的心願，她希望我能夠把我一生的經歷，對她作一次詳細的複述，因為她平日所聽到的只是一鱗半爪，殘缺不全的片段，我答應了她的要求。當我講到我在少年時代所遭遇的不幸的打擊的時候，她往往忍不住掉下淚來。我的故事講完之後，她以無數的嘆息來酬答我。她發誓說，那是非常奇異而悲慘的，她希望沒有聽到這段故事，可是又希望上天為她造下這樣一個男子，她向我道謝，對我說，要是我有一個朋友愛上了她，我只要教他講述他的故事，就可以獲得她的愛情。我聽了這樣一個暗示，才向她吐露我的求婚的誠意，她為了我經歷的種種患難而愛上了我，我為了她對我所抱的愛情而愛上了她……。」

「聽起來滿動人的嘛，為甚麼拉麥偏偏要挑毛病呢？」李郁芬十分天真地反應道。

「是呀！做子女的對於被自己父親所賞識人的總是易生好感；何況因旁聽日久而生情愫，也是相當自然的情形。」林思佳響應道。

「且慢不平，」丁浩然道：「拉麥所挑的毛病還不止此呢！他說奧瑟羅根本就沒有希望當上威尼斯的將軍；尤其糟糕的是埃古的造型完全違反常態，照說當兵的人在拉麥的心目中多屬頭

腦簡單，四肢發達，心地善良，行事無欺的，但是莎士比亞卻偏偏把他寫成一個詭計多端，生性狠毒的惡棍，這些錯失拉麥認爲一概是罪可無道的……」

「埃右究竟可惡到甚麼程度呢？」于維問道。

「他可惡到甚麼程度嗎？講起來可也眞夠瞧的！」丁浩然把《莎士比亞戲劇》從袁好問手上接過來，翻了一翻，接著說：「比方在第二幕第三場裡，埃古先使凱西奧酗酒肇事而遭解職，然後他又慫恿凱西奧央求苔絲德夢娜到奧瑟羅前去爲他自己說項。凱西奧自是滿心感激埃古的好意，而甘願採取埃古代他出的主意。埃古在奸計得逞之際，高興地自言自語道：

「『……我既然向凱西奧指示了這一條對他有利的方策，誰還能說我是個惡人呢？佛面蛇心的鬼魅！惡魔常常用神聖的外表，引誘世人幹最惡的罪行，正像我現在所用的手段一樣，因爲當這個老實的傻瓜懇求苔絲德夢娜爲他轉圜，當她竭力在那摩爾人面前替他說情的時候，我就要用毒藥灌進那摩爾人的耳中，說是她所以要運動凱西奧復職，只是爲了戀姦情熱的緣故。這樣她愈是忠於所託，愈是會加深那摩爾人的猜疑，我就利用她那善良的心腸，污蔑她的名譽，教他們一個個都落進我的圈套裡。』……」

「哇！好個『佛面蛇心』，埃古眞是壞得夠瞧！」頑童吃驚地叫道。

「好戲還在後頭呢！」丁浩然保持冷靜地說道：「埃古後來心想，如果不設法弄到點似是而非的證據，光靠造謠進讒恐怕也是無濟於事的。於是就再三叫他自己的妻子，也就是苔絲德夢娜的貼身女僕哀米莉霞將奧瑟羅第一次送給苔絲德夢娜的一份定情的手帕偷來給他；不料活該有事，苔絲德夢娜不當心把手帕掉在地上，被哀米莉霞撿到。她爲了討好丈夫，便把它送到埃古的

手上。不消說埃古是如何地暗自高興了，於是他又自言自語地說：

『……我要把這手帕丟在凱西奧的臥室裡，讓他找到它。像空氣一樣輕的小事，對於一個嫉妒的人，也會變成天書一樣堅強的確證；也許這就足以引起一場是非。這摩爾人爲我的毒藥所中，他的心理已經發生了變化，危險的思想本來就是一種毒藥，雖然在開始的時候嚐不到甚麼苦澀的滋味，可是漸漸地在血液裡活動起來，就會像火山一樣轟然爆發……』……」

「我眞不明白，像埃古這樣一個陰狠毒壞令人切齒的小人，拉麥竟然會說他不能成其爲『典型』；不錯，埃古的身分是個軍人，但是世界上哪一類的人之中沒有敗類呢？難道埃古的所作所爲，還不足以成爲敗類中的典型嗎？」王超白感慨地發表了他個人的見解。

「我想產生這種偏見的關鍵恐怕還是在於拉麥常常把本質和理想混爲一談：他誤把理想世界之中的事物當作事物的本質，他不肯承認大兵能夠詭計多端，爲非作歹，就是一個明證。」徐子昂道。

「其實，依我看，與其說拉麥糊塗得把本質和理想都分不清，還莫如說他是故意執著理想而抹煞現實。」艾教授聽到徐子昂的意見之後，立即提出了不同的見解。

「我想，還是老師說得比較對，因爲拉麥強調說：『哲學告訴我們……人性本善……哲學必須是詩人的嚮導。』爲了這個緣故，他認爲像埃古這種性格，出現在詩裡，照理說根本就不可能，總而言之，他始終覺得詩人應當取法理想中的典型……」

「這豈不是等於說，戲劇中根本就不允許有壞蛋的出現了？」胡海倫不以爲然地說道。

「拉麥的確表現出這種傾向，」丁浩然同意道：「除了剛才我們所提到的理由之外，拉麥

還根據三一律對《奧瑟羅》劇情發展時空上的跳轉也大表不滿。基於這種種理由，他於是老實不客氣地指責道：『莎士比亞在他的悲劇裡顯得是一個不折不扣的外行；他的頭腦錯亂；他胡言亂語，瞎三話四，從他寫出來的東西裡，既看不出一點連貫性，也看不出半絲合理性，當然更談不上有甚麼足以控制他自己，局限他的瘋狂的規則了。』……」

「是的，」丁浩然等頑童說完，便接口道：「和拉麥同時的另一位著名的批評家德賴敦（John Dryden, 1631-1700），他的看法便比較富於彈性。」

「剛才我好像聽過你說新古典主義的批評家並非個個都像拉麥這樣頑固不化……。」

「德賴敦比拉麥高明的地方，就是他看山墨守成規的限制，他說：『亞里斯多德乃是取法乎索福克麗斯（Sophocles）與幽銳皮底斯（Euripides）的悲劇，如果他能見到我們現在的悲劇，也許他的看法早已改變了。』由此可見，他已經明白，當批評家應用他的規律從事批評之先，他必須先要認清他所要批評的藝術品的特性，換句話說，他認為像拉麥所表現出來的那種『削足適履』的辦法，實在有點要不得。」林思佳幫助丁浩然把德賴敦的優點說了出來。

「是的，」丁浩然深以為然地接著說：「德賴敦的繼承者，便是蒲伯（Alexander Pope, 1688-1744），就他的名著《論藝術批評》（Essay on Criticism）來看，大體上，他仍是承襲了新古典派的風格，但是他把『自然』當作『藝術的根源、考驗與目的』，他相信『古典的規律是被人發現的，而不是被人捏造的』……。」

「這個意思就是說，他反對以盲從的態度去墨守成規囉？」王超白問道。

「是的，他覺得拉麥批評藝術品的時候，不該完全忽視它在觀賞者身上所發揮出來的效果。

在他看起來，『一件藝術品只要得到人心，便算達到了它一切的目的。』在這種情形之下，即使打破幾條成規，也算不了甚麼。」

「我覺得蒲伯顧慮全局的原則實在非常高明：因為當拉麥應用像『典型』、『統一性』這些規律的時候，他無意之間先把藝術品孤立了起來，然後再局部考慮，像：性格、形式……等等的片面。我記得蒲伯曾經強調過，當我們批評藝術品的時候，『我們必須考慮到藝術品一切部份的綜合力量和完滿的效果』。」林思佳仍是與丁浩然一唱一和，配合無間。

「我覺得拉麥所犯的最基本的毛病，就是我們早先就已經認清了的那個錯失：他是為批評而批評，不是為了解而批評，唯其如此，連莎士比亞的作品在他眼裡也到處都是缺點了。」

「老師說得一點不錯，」丁浩然語帶欽佩地說道：「蒲伯認為拉麥是一個缺乏『同情心』的人，因為唯有缺乏同情的人才硬得起心腸，不管三七二十一地搬出鐵律，強使作品就範。」

「大約正是為了這個原因，蒲伯要求我們讀詩的時候，『要懷著與作者同樣的心情來讀它。』吧？」林思佳道。

「是的，」丁浩然先表示同意，然後停下來略加考慮一下，接著道：「事實上，拉麥當年所犯的毛病，現代的批評家們都很少再犯了，就拿他攻擊『《奧瑟羅》的諸般理由來說吧，牛津大學的名教授布萊德雷就大大不以為然，他在他的名著《莎士比亞的悲劇》（*Shakespearan Tragedy*）上，明白地表示說：『《奧瑟羅》並無不當，它只是極其奇特不凡而已。然而莎士比亞立意要使它如此。』」

「照這麼說來，蒲伯不僅顧慮到藝術品對於觀賞者所產生的影響，同時也顧慮到藝術家本人

的立意，這比拉麥單只著眼於作品的本身，其高明何啻天壤之別！」徐子昂表示讚嘆道。

「蒲伯之後，新古典派的中堅份子，便是剛才我們已經提到的約翰生博士了，他跟前者一樣，一方面接受新古典派的傳統，同時也訂下許多規律，不過由於他對傳統的規律是採取一種挑戰的態度，所以古典派自他開始便逐漸地式微了……。」

「他對傳統的規律採取怎樣的『挑戰的態度』？」于維問道。

「他一方面把那『因其正確而被建立的規律，與那僅因被建立於是便視為正確的規律』嚴加區分；另一方面，又老實不客氣地指出：『過去被人接受的規律，經過檢驗便可發現，它們大多都是出於立法者的任定，同時這些規律的威嚴也是由這些人自己鼓吹起來的……，由於惰怠膽小的人甘願接受這些規律，結果便阻礙了新的機智的鍛鍊。』……」

「真是快人快語！」頑童喝采道：「方才老師不是已經指出來過嗎？即使那著名的『三一律』，也是加油添醋才產生出來的結果。」

「是的，約翰生博士認為觀賞者憑著他們的想像來連貫戲劇中時空的跳轉，實際上並不會有甚麼大不了的困難……。」丁浩然道。

「我贊成約翰生博士的說法，因為在電影上，只消鏡頭一轉，幾秒鐘之內，就可以表現出物換星移的景象來。每逢這種情形，我們立刻就能領會，很少會產生甚麼困惑。」胡海倫以她自己的經驗來加以印證。

大家聽了胡海倫的話，都異口同聲地表示贊同，丁浩然看看牆上的掛鐘，笑著說道：「關於新古典派的藝術批評我們已經談了不少，我想回頭等我們把各派批評討論完畢之後，還請老師

作一個總結和講評，現在就請負責介紹下一派藝術批評的同學開始介紹吧！」

艾教授聽了講評點點頭道：「我們下一派該討論甚麼呢？」

「背景派的藝術批評，老師。」

「你們之中是誰選作有關這一派的讀書報告的？」

于維和王超白聽到艾教授在問，便雙雙把手高舉起來。

「啊，是你們兩位，好極了！」艾教授顯得十分高興地說。

「老師，各位同學，」王超白說話時仍是多少有點拘謹。「我之所以要選作有關背景派的藝術批評的讀書報告，主要的原因我想大家都很清楚；我個人是學自然科學的，而這一派的批評家，無論著眼於歷史的、社會的或心理的背景，都莫不是企圖把科學的方法，推展應用到藝術批評的領域裡……。」

「這一派藝術批評的建立，一定有其客觀上的因素，你能把這些因素簡單地說明一下嗎？」胡海倫要求道。

「根據我的了解，」于維表示意見道：「關於這個問題的答案並不難找。我們都知道，藝術家也全都是人，既然是人，那麼，他難免會跟其他別類的人一樣，具有某些心理上的特徵，他所處的時代，其制度與理想也必影響到他的思想和生活。再說，他的作品一旦公之於世，對於社會也可能產生出許多重大的影響。大致說來，藝術批評中的背景派，其主旨便是在於著重藝術之心理的、歷史的、以及社會的背景，不使藝術品陷於孤立，也不使審美的經驗與人生的別種經驗脫節。」

「難道說古典派或新古典派的藝術批評家從來就沒有考慮到各種背景的重要性嗎？」頑童問道。

「我想，正確的答案應該是，背景派所持的觀念，很可能自有藝術批評以來便早已存在了，例如：老師在高等美學課上就曾經指出，柏拉圖就十分顧慮藝術在道德上所產生出來的影響；後來托爾斯泰也是一樣。不過這種觀念，一直要到十九世紀的中葉才醞釀成熟才形成一股龐大的勢力……。」王超白很有把握地回答道：「當然了，背景派的藝術批評興盛在十九世紀也並不是一個孤立的偶發事件……。」

「嗯，你說得一點不錯！」艾教授表示贊同道。

「我們都知道，自然科學所要探求的，便是事物間的因果關係。『背景』之所以會成為十九世紀思想界最具影響力的一個觀念，主要的，當然還是因為受到自然科學急遽發展的刺激。不消說，依據科學的方法去了解事物，其結果不僅顯得客觀而且顯得精確，也正是為了這個緣故，十九世紀的歐洲人都一致認為，無論是對甚麼事物，除非明瞭其前因後果，及其與其他事物之相互間的關係，否則單就一件孤立的東西來看，是無法產生了解的，這個根深蒂固的『背景』的觀念，刺激了各方面的研究，當然也包括藝術的研究在內……。」

「十九世紀的歐洲，也正是實證主義（Positivism）盛行的時期，我想實證主義的思想對於背景派藝術批評的興起，也一定會有相當的影響吧？」丁浩然問道。

「啊！你到底是哲學家，不經你提醒我幾乎忘了，」王超白有點不好意思地說：「你說得很對，法國實證主義的哲學家孔德（Auguste Comte, 1798-1857），提出人類知識演進『三階段

的法則』，他說人類的知識，經過了神學的階段和玄學的階段之後，便接著進入最後一個實證的階段……。」

「所謂實證的知識，事實上就是科學的知識了？」頑童問道。

「是的，所以十九世紀的歐洲，在科學和哲學相互的激盪之下，終於蔚成了注重經驗的觀察，因果的推究；也即是注重事物發生之背景的風氣。」王超白答道。

「那麼，這一派的代表又有哪些人呢？」李郁芬問道。

「我們剛才已經說過，背景派的批評家，有的從歷史的觀點著眼，有的從社會的或心理的觀點著眼，今晚因為受到時間上的限制，我們恐怕只能就一種觀點來詳加討論了。」王超白答道。

「就哪一種觀點來討論呢？」李郁芬又問。

「我知道于維最近花了不少時間在研究泰納的著作，我相信她一定準備好了一些翔實而又精彩的報告，我們現在就請她開始為我們大家介紹好嗎？」

大家聽到王超白的宣布，客廳裡立即響起了一陣激烈的掌聲，瞬時之間又掀起了求知的熱潮。艾教授面臨此景大感快慰，他平日最反對同學們言而無實地濫發一些蹈空之論，他深知新奇多變是當今這個時代的特性，但是也同時是這個時代的弊病，因為新奇多變往往就是浮淺虛無的同義字，他不時提醒同學們說，讀書求知識，就跟追求其他別類的價值一樣，必須善作取捨，他並且引用了不少名家的格言：像英國的大批評家拉司金（John Ruskin, 1819-1900）所說的：『書分兩類……一時之書和『永世之書』；大哲學家培根（Francis Bacon, 1561-1626）所說的：『有些書只宜淺嚐，有些書可以吞嚥；只有極少數的書才值得細嚼和消化』；大史學家卡萊爾（Thomas

Carlyle, 1795-1881）所說的…「沒有好的書或其他任何別類的好東西，一開始就顯現出它最好的一面。」；法國的史學家兼戲劇家伏爾泰（Voltaire, 1694-1778）所說的…『書就跟人一樣…由極少數的份子扮演著最偉大的部份。』以及美國的詩人羅威爾（Amy Rowell, 1874-1925）所說的…『書就是歷代的心臟和核心。』等等來勸勉同學，要他們精讀有永恆價值的好書；當出版的浪潮把青年的學子衝擊得昏頭轉向的時候，他常提醒他們說…「新書最大的害處，就是阻礙人去讀舊書。」

「老師，各位同學，」于維以她那最富於朝氣的聲音開始說道…「我們都知道，泰納（Hippolyte Taine, 1828-1893）是十九世紀法國的大批評家，他最主要的著作，除了我打算向各位介紹的《藝術哲學》（Philosophy of Art）之外，還有《英國文學史》以及《當代法國的起源》，從他的著作來看，我們就知道他的興趣，主要是偏重於歷史和哲學。由於受到我們剛才提到之當代思潮衝擊的緣故，他把歷史和哲學當作科學來看待……。」

「那麼他的《藝術哲學》必然表現出歷史、哲學和科學三者之綜合的特色了。」林思佳道。

「是的，妳說得一點也不錯，泰納在他的這部《藝術哲學》中所作的，便是都根據歷史的資料，作哲學的推論，而獲得科學般的結果。」于維流暢地答道。

「有趣！」頑童笑道：「這種說法我還是第一次聽到，能不能再請妳說得更清楚一點？」

「我剛才說，泰納相信，對於藝術的本質及其產生的研究，可以應用科學的方法，照他看來，如果我們把一件藝術品孤立起來，那就沒有希望達成對於它的了解了。因為，無論是對於個別的藝術品或整個藝術的通性，唯一可能產

生了解的途徑，便是仔細查看使得它們產生的各種條件……。」

「所謂『使得藝術品產生的各種條件』所指的也就是產生藝術的『背景』了吧？」李郁芬問道。

「是的，泰納認為藝術品的性格固然受到藝術家的決定，然而藝術家本人，也未嘗不受到他所處之文化環境的決定……。」

「所謂甚麼受到甚麼的決定云云，泰納的用意是否在表示一種嚴格的因果關係？」王超白從旁提示道。

「啊，是的，」于維答道：「藝術品在泰納的心目中，乃是藝術家以可以被人感知的形式，將他所處之時、空的本質上的特徵，具體地表現出來。……」

「他有沒有舉例說明呢？」胡海倫問。

「有的，我記得他曾分別以古希臘、中世紀、十七世紀以及工業時代的藝術為例，他說，希臘裸體的雕像反映出希臘人熱衷於戰爭和運動，以及他們把人看成健美的動物的想法；中世紀的藝術反映出在封建制度的壓榨之下所產生出來的道德危機；十七世紀的藝術反映出宮廷生活的實況；而工業和民主發達的時代，則表現出生活在科學世紀中的人所具有之無窮的嚮往。」

「照剛才妳提到的說法來看，可見泰納對於藝術品的形成所採取的見解，雖然沒有忽視個人的因素，但是他所注重的，還是客觀環境中的條件；他是不是有意要把藝術家看成因果鎖鏈中的中間環結呢？」徐子昂向于維問道。

「對不起，請你把你的意思再說得清楚些好嗎？」

「我的意思是說：泰納如果是在主張藝術品的性格受到藝術家個人的風格或氣質又受到客觀環境中的條件的決定的話，那麼最後真正具有決定性的因素豈非是在於藝術家所處之客觀的環境了嗎？」

「啊，剛才王超白和我都提到過這一點；雖然泰納在他的書上並沒有把因果關係規定得像這樣明顯，不過我想我們大致上都沒有了解錯。」于維相當慎重地答道。

「泰納在他的書上是怎麼說的？」袁好問問道。

「泰納說一件藝術品除了具現藝術家個人的，以及他所屬的派別的風格之外，還表現出影響並逼使他創作之社會和時代的精神……。」

「這話聽起來怪抽象的，能再舉點例子來聽聽嗎？」頑童繼續要求道。

「我想例子並不一定非要泰納來舉不可，我們的『大畫家』在這裡……」王超白的話還沒有說完，大家就都早已含笑望著徐子昂並且等他發言了。

「好吧，讓我找一位大家都很熟悉的畫家來說吧，」徐子昂想了一下說：「十七世紀法蘭德斯的大畫家魯本斯（Peter Paul Rubens, 1577-1640）該是大家都知道的，他的畫，我們在畫集上經常可以看到，大體上說來，他的作品除了取材於宗教、神話之外，便是取材於自然，他所用的色彩極其艷麗，人體極其豐滿，整個的畫面充滿著強烈的動態，顯現出炫目的效果，而這種風格又正例示出十七世紀巴洛克時期（The Age of Baroque）之藝術的特色……。」

「甚麼叫做『巴洛克』？『巴洛克』時期又是指甚麼？」物理大師對這個名詞感到陌生。

「"Baroque"就字面上來講，就是荒誕不經的意思，傳說這個英文字是由葡萄牙文"Barroco"

演變出來的，而＂Barroco＂的原意，則是指形狀不規則的珍珠。自從十九世紀末年，德國的兩位藝術史家巴克哈忒（Burckhardt）和吳爾夫林（Wölfflin）把它用作藝術史上的術語之後，它才專指十七世紀盛行在歐洲的藝術風格……。」

「那麼十七世紀的歐洲就是歷史上所謂的『巴洛克時期』了？」王超白明白之後道。

「是的，這個時期的藝術家都熱衷於追求和表現藝術的和諧性、戲劇性、和現實性。我們就以魯本斯一幅成熟的代表作〈釘在十字架上的基督〉（Christ on the Cross）為例吧：這幅畫的和諧，是由形相、色彩和光線等造形元素之間所保持的平衡而造成的：就形相的安排來看，釘在十字架上的耶穌居中，同時受刑的兩個竊盜則分列左右，而地面上的人物，羅馬的騎兵和悼念哀慟的人們也左右相對；就色彩和光線來看，也莫不都是深淺、明暗，相配得宜；這幅畫所表現出來的戲劇性也可以說是由動與靜、恨與愛交織而成的；且看被綁在架上的兩個竊盜，全身扭曲，肌肉墳起，看樣子恨不能脫繩而去。基督則閉目低首，全身鬆墜，絲毫未顯痛苦掙扎之狀，基督之左下方，只見一髯虯之百夫長，手執長矛，朝向基督之胸部猛刺，矛頭入口，血流如注，右側之稚子舉手阻止，婦孺則迴首互倚不忍逼視；由於魯本斯將情景描繪得非常逼眞，使人見了，彷彿如臨現場，不勝感動……。」

「你這例子不僅舉得妥切，而且還發揮一種『承先啓後』的作用！」于維稱讚徐子昂道。

「啊！眞有這麼好嗎？」徐子昂面露驚喜之色道。

「的確有這麼好，」于維肯定地答道：「也許泰納就是因爲欣賞魯本斯這一類情景逼眞的作品欣賞得太多了，所以他緊接著我們以上所討論的見解之後，又主張模倣乃是藝術品的主要特

徵；尤其是當他接觸到繪畫、雕刻和詩的時候，他更加相信，認清這一點乃是建立科學的美學所必須經歷的第一個步驟……。」

「泰納所謂的『模倣』，跟亞里斯多德所謂的『模倣』是否一樣呢？」林思佳問道。

「大致上，我們可以說他們眞是『英雄所見略同』，」于維答道：「我們都知道，泰納所講究的是科學方法，經過他的觀察和歸納之後，他發現藝術家雖然經常在模倣自然，但是在他們的作品之中簡直就找不出自然之精確的翻版，他也早就想到，如果比精確的話，無論是繪畫或是雕刻都無法跟照片相提並論，但是卻沒有人認爲照片的藝術價值能夠足與繪畫或雕刻相媲美。更何況泰納也十分了解，好些藝術品都是藝術家故意使它們顯得不精確的……。」

「泰納也認爲藝術是在模倣事物的本質嗎？」林思佳進一步地問。

「是的，不過他的說法有些不同，他說藝術的模倣，乃是一種『對於關係以及各部份相互倚賴的情形所作的模倣』……。」

「此話怎講？」袁好問問道。

「就拿畫家畫人這回事來說吧，他所畫的人，絕不是把人體上的每一個特徵，像大小、色彩、重量……等等都一絲不差地照畫不誤，也許各位要問，既然畫家都不此之圖，那麼他所畫的到底是甚麼呢？泰納除了剛才我們提到的那種藝術在模倣關係的說法之外，又提出了畫家表現的是『人體的邏輯』（the logic of the body）的說法，這兩種說法雖然不同，但表達的見解卻初無二致：都在強調藝術家無意以精確的模倣或複製以達成亂眞的效果，他們只求具現出事物之必不可少的本質；例如，畫獅子最重要的便是要表現出牠的那種肉食凶猛的特性……。」

「事物的本質和事物所處的環境，是不是也有所關連呢？」

「啊，是的，其實這也正是泰納爲甚麼要強調藝術在模倣事物之本質的原因，因爲照他看來，事物的本質，完全是受到它所生存的時空的決定。」于維經通達事理的丁浩然一提，便立刻想起了泰納在書裡所發表的論點。

有關於泰納的討論進行了半天，艾教授一直都含笑旁聽，顯得興味盎然，當他聽到丁浩然和于維之間的問答之後，感覺有加以補充的必要，便挺直了身子道：「藝術的作用主在模倣；而藝術的模倣，側重事物的本質，這是我聽你們討論泰納的主張時所得到的印象。在這裡，我必須提醒你們，論事物，宇宙之間，物象之多，種類之繁，林林總總，何止萬千；論本質，見仁見智，何止一端。就拿甚麼是人的本質這個問題來說吧，我記得先前丁浩然涉及這個問題時，雖然他當時提出了古代希臘人把理性當作人的本質的見解，但是他也明顯地表示他意識到這個問題的複雜性……。」

「是的，老師！」丁浩然對於艾教授所表現出來的專注和細心，感到非常敬服。

「事實上，我們知道，希臘人的見解還不只過是眾說之一端，其他別種的見解，還有的是，例如：十九世紀德國的哲學家叔本華（Schopenhauer, 1788-1860）便認爲，人的本質不是理性而是意慾；現今心理分析學者，如我們談到過的佛洛伊德，則認爲人的本質是潛意識或盲目的衝動；如果從基督教的觀點來看，人是上帝創造出來的生物；但從機械科學的觀點來看，人實際上又是一種極爲複雜之理化的結構。」艾教授侃侃而談，意態至爲瀟洒，爲了掌握論點，他只留下少許的時間供學生們思考回味，當他覺察到大家都在用心揣摩他的用心時，他便及時接著說下

去：「也許你們之中，已經有人想到我說這一番話的用意，既然物象繁雜，本質不一，那麼藝術家究竟要表現甚麼事物，著重何種本質，照泰納看來，必非出乎偶然……。」

「老師的分析眞是正確極了！」于維十分佩服地說道：「聽了老師的講解，再回頭來看一看泰納的主張，我們就不只是『只知其然而不知其所以然』了。」

「那麼泰納對於藝術品的成因，又找出了甚麼樣的法則來呢？」胡海倫問道。

「據我所，泰納在他的《英國文學史》的導論中，曾經提出過他那著名的『三位一體說』：他指出『種族』、『環境』和『時代』是決定文學作品產生的三大主因，我不知道他在《藝術哲學》中是怎麼說的？」丁浩然搶先說道。

「他在《藝術哲學》中所說的跟你剛才所提到的『三位一體說』實際上可以說是大同而小異，只是稍微概略些而已……。」于維答道。

「請說給我們聽聽。」胡海倫催促道。

「好的，泰納在找尋藝術品產生的法則時，他分析出藝術品之兩種主要的成因，這兩種成因，一種是『一般的心理狀態』（a general state of mind）；另一種是『周圍環境』（surrounding circumstances）。所謂『一般的心理狀態』，泰納舉例說：比如在充滿著憂鬱的心情的時代裡，藝術家也必不可免地沾染上憂鬱的氣質，無論他表現甚麼事物，都會顯得非常之憂鬱，如果他是一個畫家，『那麼他所畫出來的東西，大部份都是黑色的……』在文藝復興時代，人們都滿懷著樂觀的心情，所以在那個時代中所產生出來的藝術品，都洋溢著樂觀的氣息，當然除此之外，還有憂喜交雜的時代，不消說，在那個時代中的藝術品，必然也反映出憂樂交雜的心情，總而言

之，藝術家與他所處的時代，總是聲息相通，無法脫離的。」

「那麼他對所謂『周圍的環境』又作了哪些較爲具體的說明呢？」胡海倫仍是急於一明究竟。

「他所謂『周圍的環境』包含的因素甚多，比如社會的貧窮或富裕的狀態，奴役或自由的情形，當代流行的信仰，社會其他的特徵，甚至地理上的因素，凡此種種，在泰納看來，都足以影響到藝術家個人的態度和感情……。」

「他有沒有舉例來加以說明？」頑童問道。

「有是有，不過我感覺稍微籠統了一點。」于維答道：「泰納說：因爲受到『周圍的環境』的影響，希臘人表現出身心上的均衡，感情在理智的約制下，顯得非常平靜；到了中世紀，『周圍的環境』起了變化，所以當時的人一則充滿著大異尋常之激烈的幻想，一則又富於極爲細膩之女性的感觸，降及十七世紀，養尊處優的貴族得勢，於是上流社會處處表現出優雅和尊貴；至於現代，『周圍的環境』急遽變遷，於是現代人顯得野心勃勃，慾望無止境……。」

「總而言之，泰納主張藝術在反映時代的精神。」王超白見于維說得差不多了，便代爲作結。

「甚麼樣的時代，產生出甚麼樣的藝術家。」

「甚麼樣的藝術家，反映出甚麼樣的時代。」

胡海倫和袁好問順著王超白說出來的意思，一唱一和之間，把其中的涵意鋪陳了出來。

但是，他們的話，就像是三塊石子投入了心湖，片刻之間就激起了波盪的漣漪。

「甚麼樣的時代，產生出甚麼樣的藝術家？」

「甚麼樣的藝術家，反映出甚麼樣的時代？」徐子昂也立刻以同樣的口氣表示這個見解還有商榷的餘地。

「怎麼？你們兩位表示不同意？」林思佳明知故問道。

「如果甚麼樣的時代，產生出甚麼樣的藝術家算得上是確無疑的法則的話，那麼同種族，同環境，同時代的藝術家照說應該產生出相同的作品才對，但是事實卻不然，法國的學者顧拉德（Albert Guéerard）在他的名著《文學與社會》上就曾經指出：拉芳田（La Fontaine, 1621-1695）和拉辛（Jean Racine, 1619-1699），二人處於同時，生於同地，社會背景也幾乎完全相同，然而前者的作品，全屬譏誚諷刺的寓言，而後者的作品，則為愴涼激烈的悲劇；再說，如果藝術品的產生，可以用因果的法則來加以解釋的話，那麼，為甚麼十六世紀的英國，只能產生出一個莎士比亞，跟莎士比亞生活在一起的英國人，為甚麼不能像他一樣，成為偉大的戲劇家？」

「你列舉的反證和表示的懷疑都很有道理。」艾教授點點頭道：「剛才我不是聽你說，你最近讀過泰納的《英國文學史》嗎？」

「老師，我剛才開始，還沒有讀完呢。」丁浩然答道。

「那就難怪了。」艾教授微笑著道：「其實，連泰納本人也意識到他的主張還未臻穩妥，因為當他考慮到莎士比亞的時候，他也不得不承認莎士比亞的作品，『一切都來自內部——我（指泰納）的意思是說，來自他的靈魂和他的天才。至於環境和外在的因素，對於他的發展，則殊少貢獻。』對了，」艾教授轉向徐子昂道：「剛才好像聽說你不贊成泰納的藝術在反映時代

的說法，你能申述一下你的理由嗎？」

徐子昂正要答話，只聽頑童小聲對胡海倫說：「瞧，老師真是厲害得連一個也不肯放過

呢！」於是他以一種「有備無患」的神情，接著說道：「老師，我覺得『甚麼樣的藝術家，反

映出甚麼樣的時代』這種說法極易產生兩種極其嚴重的誤解……」

「產生兩種甚麼樣的誤解呢？」李郁芬問道。

「第一種誤解，使人誤以為藝術家是以一種旁觀者的身份，居於社會之外，第二種誤解，使

人誤以為藝術家一概為現實所限，絲毫超越不了現實。我們現在不是還常常聽到藝術是時代或社

會的鏡子的說法嗎？」

「是的。」

「我們要知道，這種說法，顯然是出自泰納。」

「不錯，泰納確實把小說比作『時代的鏡子』過。」艾教授證實道。

「不過，這種二元論的看法卻是謬誤的，我記得著名的英國文學史家波阿士教授（Prof. Geor-

ge Boas）在他一本名叫《批評家初步》（Primer for Critics）的書上，就曾經指證過：『把時

代看成和它的具現不同的東西，乃是一種迷信……藝術品並非某一個時代的表現，它們有助於時

代的形成……試想，如果把狄更斯的小說，但尼生的詩歌，學院派的繪畫，武爾納（Woolner）

和梭尼珂羅夫忒（Thornycroft）的雕刻一齊取消，直到同時代之審美的產品被取得一乾二淨，

那麼維多利亞時代（The Victorian Age）還剩下些甚麼？也許還有其哲學、科學、政治學與科

學，即使姑且假定這些全不受同時代藝術之影響──正巧與事實相反──那麼，這個時代也必因

短缺其藝術品而致令人無從辨認。這種見解也可適用於任何時代，因為一個時代，乃是由生於該時代中的人所從事之全部的人生活動交織而成的。」……

「我想，當泰納說藝術是社會的鏡子，或藝術在反映時代的精神的時候，他這話顯然帶有語病，因為從我剛才向大家報告的《藝術哲學》看來，藝術家不能脫離社會和藝術是時代的產物是泰納的一貫的主張，這個主張，似乎沒有包含二元論的可能。」于維十分冷靜地說道。

「是的，妳這個意見非常寶貴。」王超白聽了徐子昂引述波阿士教授對泰納的批評之後，心理也正感到有些不平，經于維一提，便立刻道出了心中的感想，「波阿士教授的見解，實際上跟泰納的主張未必衝突，因為即使把藝術看作時代的主要特徵之一，藝術也未必就因此不能反映社會；這就好比在一個陳設著各式家具的房間裡，牆上懸掛著的明鏡雖然是其中的一個，但是它卻同時映照出室內其他的東西。」

「啊哈，你們兩位倒是滿會代泰納打圓場的！」頑童打趣道：「徐子昂還有第二招沒有使出來呢！」

「其實我也只說泰納的主張容易使人產生誤解；至於他本人是否有此誤解我剛才可是沒有加以肯定，」徐子昂不甘示弱地分辯道：「至於我剛才提到的第二點，也就是我覺得泰納幾乎用盡全力，企圖顯示藝術是社會的代表是不盡妥當的……。」

「你說得不錯，泰納確實在他的《英國文學史》中說過：『一部書愈能代表整個民族與整個時代的生活方式，那麼它在文學中所居的地位也就愈高。』」艾教授再度向徐子昂提出了證實性的資料。

「謝謝老師的提示，」徐子昂繼續道：「我之所以有此感覺，主要是想到，歷來偉大的藝術家，往往表現出超越現實的想像與靈感，常常走在時代的尖端；而往往只有平庸低能的藝術家，才尾隨在時代之後，隨波逐流。因此，代表社會的藝術品，往往不是第一流的作品……。」

「但是你總不能說，凡屬於偉大的藝術家，必然個個都是超越時代的吧？」于維錚眼睛說道：「還記得我們前些時討論到榮格的學說時，榮格不是指證說哥德的《浮士德》所傳達的，乃是理性主義時代的心聲嗎？」

「但是妳也總不能說，凡屬於偉大的藝術家個個都溺於現實的吧！」徐子昂不慍不火地笑著回敬道：「還記得我前些時所講述有關羅丹雕塑巴爾札克像的經過嗎？」

「前些時，我講過有關史特拉汶斯基的《音之祭典》第一次公演所發生的故事，也是這一類的例子。」李郁芬支持徐子昂道。

「依我看呀，你們雙方俱各有理，」頑童擺出一副「包青天」的模樣，來斷這件相持不下的「公案」了，「但是也正是因為你們雙方俱各有理的關係，所以泰納的主張就顯出了漏洞的……。」

「是呀，要是泰納的主張真十全十美的話，那今晚還有你的戲唱嗎？」胡海倫一句打趣的話，把大家都點醒了，在一片歡愉的笑聲之中，只聽艾教授道：「不錯，的確是因為像泰納這一類背景派的批評家，他們的方法在藝術的天地裡行不通，他們的法則在解釋藝術時碰了壁，因此在藝術批評界才引起了極其強烈的反動。大體說來，這便是印象派興起的由來。你們之中，是不是袁好問準備作這一派藝術批評的報告的？」

「老師怎麼知道的？」頑童天真地問道。

「老師怎麼會不知道呢？你還是趕快說吧！」胡海倫爽直地說道。

「好吧，剛才王超白、于維和老師都已先後談到，十九世紀中葉，由於藝術批評家效法科學，所以藝術批評家期望能夠達到像自然科學那般的客觀，那般的精確，可是到了十九世紀之末，因為種種原因，對於這種企圖便產生了強烈的反動，根據我的歸納，主要有三大原因……。」

「你倒說說看。」艾教授首先表示興趣道。

「首先我留意到十九世紀之末，產生了一個『爲藝術而藝術』（"Art for art's sake"）的運動，這個運動的目的，是要爭取藝術的『孤立性』與『自足性』。因爲背景派的批評家雖然指出了藝術品與其他事物間的交互關係，卻往往因而使藝術品的審美價值模糊不清，含混不明……。」

「嗯，關於這個道理，著名的價值論的學者閔斯特堡（Hugo Münsterberg, 1863-1916）在他一篇名叫《科學中之關連與藝術中之孤立》的論文裡講解得最爲詳明，不久之前，我在美學上才介紹過，想必你們都還記得吧？」

「老師講得非常清楚，」林思佳回答的時候，語帶興奮，眸子裡也同時閃發出動人的光亮，「照閔斯特堡看來，我們必不能像科學家那樣，把見到的事物都視作工具，然後將其分析爲元素以顯其效用。就拿海水來說吧，當我們見到了科學家爲我們蒸發出來的鹽份，收集了電解出來的氣體之時，海水的本身卻變不見了，我們再也看不見堆銀捲雪

似的波浪，聽不見鼉鼓雷鳴似的濤聲了。如果我們想要眞正了解海水的本身，我們就不必分析它的元素，講求它的效用，也就是無復理會它的功利價値，而只須應之以無所爲的態度，讓它儘可能地表現它自己；使它毫不保留地向我們直接流露它的個性，傾訴它的秘密。唯有像這樣，我們才能夠充分地把握到事物的眞相。畫家如果能夠把洶湧的波濤成功地保持在他的畫面上，並且用金邊的框邊，使他所畫的波濤，和宇宙間其餘的事物永遠隔離，那麼他就創造了一件美的事物，因爲它乃是以它本身使我們感到滿足，在這種情形之下，藝術家的畫筆所告訴我們的，其眞實性既不下於物理學家計算波浪的運動所立的公式；也不下於化學家分解它的元素所立的公式。不過畫家必須是眞正的成功，否則單靠畫框，是不足以孤立片斷的經驗的……。」

「這話是甚麼意思呢？」于維問道。

「這話的意思是說，如果畫家所畫的只像是一張彩色照片，那麼它便會使我們看到它的時候產生許多疑問，例如畫面上的海岸究竟在何處？何處宜於戲水？何處宜於揚帆？何處宜於垂釣？像這樣一來，我們便陷入事物的關連之中，由是美的事物就變成了報導的資料，我們所見到的，是一張關於海灘之很好的廣告，但卻是一幅很糟的繪畫。因爲照閔斯特堡看來，眞正的藝術品，必使我們全神專注於事物的本身，它的框邊便是它的界限，總之，爲我們的心靈把對象孤立起來；使對象顯示它本身的眞相；使我們的心靈安息於對象之中；使對象變美，乃是同一件事之四種不同的說法。」

「雖然我說不到像妳這樣的明白，但妳剛才所說的，的確正是我所要表示的意思。」袁好問以讚美和感激的口吻對林思佳道：「至於背景派的藝術批評產生反動的第二個原因，方才老師

已經提到，那就是這一派批評家們所作的一切努力，到了十九世紀之末仍未達成預期的績效，當時的人於是逐漸認清，藝術畢竟不同於科學；天才到底不能像重力那般被解釋，愛爾蘭的詩人戲劇家兼小說家王爾德（Oscar Wilde, 1856-1900）趁勢登高一呼：『藝術乃是熱情。』於是感情主義便大行其道。流風所及，批評家們認爲背景派的批評家所要追求的『客觀性』，乃是可欲而不可得的東西；即如當時法國的文學家兼批評家安納托‧法蘭斯（Anatole France, 1840-1924）在他一篇名叫《生活與語文》的論文裡，就曾明白地指出：『客觀的批評並沒有大過於客觀藝術的存在性。那幫流於自欺，誤信他們把除了他們自己的個性之外的任何事物放入他們的作品之中的人，全是極其荒謬之幻想的受騙者。眞理是，我們永遠不可能超脫我們自身之外。』……。」

「……。」

「他的意思是說：不僅藝術家是憑他們的主觀來創作，批評家也是同樣靠他們的主觀來批評，換句話說，藝術家所創造的作品中既然少不了他們自己的個性，批評家所作的批評中也同樣帶有他們自己的個性？」丁浩然雖是在發問，但實際上他卻是在給安納托‧法蘭斯的話下注解。

「我想的確是如此，」袁好問答應接著道：「最後我所要指出的第三個原因，便是醞釀新的批評運動的批評家們，對『規律』都產生懷疑和反感，在他們的心目中，無論是新古典派所訂立的規律或背景派所建立的規律都不免失之於刻板空洞……。」

「這樣一來，沒有規律的約束，他們批評起來豈不是顯得十分自在了？」胡海倫問道。

「可不是嗎？他們先以善感的心靈接觸藝術品；立刻爲藝術品吸引而入迷，於是在感動之餘熱情迸發，一至不可抑止；任其自由奔放，終成印象派的批評。」袁好問一口氣道出了印象派藝

術批評產生的三部曲。

「聽你說得中肯之至，你可曾記得他們自己都怎麼在說嗎？」

「我記得法蘭斯曾經說過：『好的批評家，乃是敘述他的靈魂如何在傑作中探險的人。』這也即是說，批評家的要務，在法蘭斯看來，乃是在於記錄並描寫那些藝術品在他們的內心所激起的觀念、意象、氣氛與感情。」

「批評家只消把觀賞藝術所得的印象十分生動地記錄下來就行了？」于維問道。

「至少照法蘭斯、王爾德、佩特（Walter Horatio Pater, 1839-1894）以及杜步西（Claude-Achille Debussy, 1862-1918）這些人看起來是如此。」袁好問答道。

「啊！你說得不錯，我忘記在哪本書上曾經看過杜步西說過的一句話：『使人產生印象要比純粹的批評好得多，一切技巧性的分析注定是無甚結果的。』」李郁芬幫頑童舉例道。

「但是個人的印象總難免會主觀得離譜，如果批評家的印象太過離譜的話又怎麼辦呢？」于維問道。

「關於這一層顧慮，印象派的批評家們似乎不怎麼在乎；例如，法蘭斯就曾明白地表示過：『所有的書，其中所含的內容和讀者加入的東西，其珍貴的程度，前者幾不可以與後者相較。』；而王爾德則說得更加露骨，他認爲藝術批評並沒有超出其本分之外的任何目的，就跟藝術一樣，『它便是它本身存在的理由。』……」

「照這麼說起來，批評家不能確切地描述出藝術品所包含的內容，不僅不成其爲過失，反倒成爲理所當然的事了？」于維不甚了然地問道。

「可不是嗎？當王爾德見到英國最偉大的散文家兼藝術批評家拉司金所作有關名畫家特納（Turner）之作品的批評時，感佩之餘，不禁問道：『誰在乎拉司金先生對特納的見解是否健全呢？這又有甚麼關係呢？』……。」

「他們的一點不理會藝術品的本身，而只顧注重藝術品在每一個人內心所產生出來的效果嗎？」于維仍是不肯干休地問道。

「如果藝術品的價值，全在個人所生的觀感和獲得的印象的話，那麼豈不是人人都成了批評家？如果各人見仁見智觀感不一的話，那麼藝術品的價值又靠甚麼才能決定呢？」王超白也跟著產生了疑問。

「事實上，恐怕沒有人肯甘於接受被他認爲是無干於藝術品的批評吧！」

當丁浩然接著以肯定的語氣表示了他個人的意見之後，頑童才發覺問題並不十分輕鬆，他想了一想，心知這些問題都逃避不了，於是就索性坦然地說：「如果我是印象派的批評家，那麼我大可不必理會你們的問題或意見，只管『我行我素』就行了；但是既然我不是這一派的批評家，對於你們提出來的疑問，我就不能不感覺到頭痛了。不過，無論如何，這派藝術批評家所表現出來的那種狂放不羈的作風，總是使人深感興趣的。」

「你們眞的相信印象派的批評家們都光是『恃才傲物』之輩嗎？其實事實上並非如此，像你們剛才所提的幾個大師，如法蘭斯、王爾德、佩特等人，幾乎個個都是著作等身，學富五車的才智之士。他們在藝術批評上實際作出來的工作，跟他們呼出來的口號也大有出入，因爲就他們留傳下來的批評文獻來看，他們都絕不止於記錄他們個人的觀感，他們對藝術品的結構和特性也

都有相當精湛的研究和切實的體認。」艾教授含笑說道。

「老師，我覺得這些印象派的批評家們所表現出來的企圖，跟他們同時的大文豪托爾斯泰所

建立的主張眞是『若合符節』，」對托爾斯泰深有研究的胡海倫若有所悟地說道：「因爲托爾

斯泰認爲藝術的本質便是感情的表現，而藝術的功效便在於心靈的感染。照我看，印象派的批評

家們就好比我們兒時玩的磁針，它先被磁鐵吸引之後，本身也分享到了磁性……。」

「妳這個比喻倒是很妙。印象派批評家最大的貢獻，的確就是在於他們對於藝術的熱情灌輸

給一般的大衆，使那些原本對藝術缺乏興趣的人，因而轉變其態度，由是藝術品才得發揮出更

大，更多的感染力。」頑童興奮地說道。

「不過，使人對事物感受興趣跟使人對事物產生認識與了解畢竟還不是一回事，」艾教授

仍是十分冷靜地分析道：「當然了，如果不先使人對事物感受興趣的話，那就根本談不上使人

對事物產生認識和了解了。」

「老師的提示實在非常重要，」徐子昂道：「據我看，如果印象派的批評家旨在引起一般

人對於藝術的興趣的話，那即使表現出一點意見上的偏差，也還是無所謂，因爲被人欣賞的對象

到底還是藝術品；怕的就是批評家不此之圖，而只以炫耀自己的才華爲能事，這樣一來，那就本

末倒置，藝術品反倒成了陪襯藝術批評的工具和手段了。」

大家聽了徐子昂這一番通情達理的議論之後，都點頭表示同意。頑童看到這種情形，便高興

地說道：「好啦！這下子該我『交棒』了，接下去該輪到誰來『接棒』了呢？」

「如果沒有別人選作同一部份的報告的話，那就該輪到我了。」胡海倫答道。

「妳要介紹的是意向派的藝術批評嗎？」

「是的，老師。」胡海倫答應艾教授道：「不過一則時間已經不早，二則這一派的批評只能算是一個過渡的階段，所以我打算報告從簡了。」

「好吧！」艾教授點頭表示允許。

「剛才當袁好問提到王爾德所問的那個『誰在乎拉司金先生對特納的見解是否健全？』的問題的時候，你們各位不是都先後表示你們都十分在乎嗎？」胡海倫問道。

「是的。」于維、王超白和丁浩然異口同聲地答道。

「這情形正如印象派的藝術批評是由背景派的批評所引起的反動一樣？」林思佳問道。

「是的，本世紀初期的批評家們不僅顧及藝術家的意向，看看他們到底打算做甚麼？同時更注重他們到底怎麼樣做才能達到其目的。」

「做甚麼和怎樣做並不是同一回事吧？」

「的確不是同一回事，」胡海倫回答丁浩然道：「打算做些甚麼，只有藝術家本人心裡有數，所以稱為『心理的意向』（psychological intention）；怎樣做才能達到其目的，要分析藝術品才能知道，所以稱為『審美的意向』（aesthetic intention）。」

「那麼意向派的批評家用作批評標準的必屬後者而非前者的了？」丁浩然進一步說。

「是的，『心理的意向』純屬藝術家私有的經驗，別人無從得知，而『審美的意向』則指

向藝術品之內部的結構，試想：如果不先將藝術品之內部的結構分析並認識清楚，那又怎麼能夠回答像：『作為一個審美的工具，這個作品如何才能達成其效果？』這樣的問題呢？」

「照這麼說起來，意向派的藝術批評豈不是在給所謂『新派的藝術批評』鋪路？」徐子昂問道。

「我想是的。」胡海倫答說。

介紹。」

「哪裡，」徐子昂謙讓道：「我也只不過是深感興趣罷了。」

「所謂『新派的藝術批評』到底是怎麼回事？」王超白急不暇待地問。

「首先我所要說明的一點是：也許各位要問：『新古典派的藝術批評是相對於古典派的藝術批評而言，那麼新派的藝術批評又相對於甚麼而言的呢？』……」

「是相對於歷來所有的藝術批評而言的吧？」丁浩然一些不費力地提出了答案。

「不錯，由此可見這派批評家有心要避免重蹈前賢的覆轍，而為藝術批評打開一個全新的局面……。」

「不過關於新派的藝術批評我所知不多，相信你一定能詳為

「不過這派批評家也不致於一無依傍的吧？」于維問道。

「如果要追溯這派藝術批評的淵源，那麼，像康德、柯爾瑞基、柏格森、邊沁、海爾米、乃至克羅齊等人都與此派有關；不過影響最大的還是英國的大批評家馬修·阿諾德（Matthew Arnold, 1822-1888），他所留下的名言：『就對象的本身，去認清它的真面目。』（"To see the object in itself as it really is."）簡直就成了此派批評家所致力的目標……。」

那麼『新派的藝術批評』（"New Criticism"）這個名稱是由甚麼人開始用起的呢？」李郁芬問。

「啊，據我所知，這個名稱的創立者是英國的批評家蘭生（John Crowe Ransom, 1888-1974）。」

「不，事實上，這個名稱是由一位名叫史賓格恩（Joe E. Spingarn）的學者，在一九一〇年所首創，不過它的推廣運用，的確是歸功於蘭生。」艾教授對徐子昂為更正補充道。

「剛才所說有好些人與新派的藝術批評有關，」林思佳對徐子昂道：「你只特別強調馬修·阿諾德所產生的影響，我想，這派藝術批評所表現出來的特色，除了注重藝術品的本身，認清它的真面目之外，應該還有些別的吧？」

「對，一定還有別的。」袁好問附和道。

徐子昂笑著點點頭，然後說：「別著急，請聽我慢慢說，這一派藝術批評的特色），大致有

三：第一個特色便是這一派的批評家都認為藝術發展的歷史，沒有完結，隨時隨地都在產生變化⋯過去雖然終結於現在，但是卻被現在產生的變動所改變⋯⋯。」

「這跟新古典派不尚新奇，不求改變的觀念正好相反。」丁浩然道。

「是的，至於第二個特色，便是在於這一派的批評家都認為藝術家的經驗，無論是現實的或是想像的，最後都凝聚在他的作品之中。因此，欣賞者所當關心的，應是作品的本身，而不是創作它的藝術家或其他任何外在的因素⋯⋯」

「這些不是又跟背景派的主張正恰相反嗎？到底有些甚麼人提出這一類的見解呢？」王超

白問道。

「你說得不錯，這派的主張的確跟背景派大相逕庭。至於代表者，我可以舉出此派中的健將耶魯大學的名教授布魯克斯（Cleanth Brooks），我記得他在談論詩的時候曾經說過：『把我們這一代的批評史重新敘述一下，在我看來是可以辦到的：我們都親眼目睹一種堅決的企圖，這種企圖是要把注意力的焦點，集中在詩上，而不是集中在詩人或欣賞者的身上。』他並且表示說：這種嘗試的結果，是把詩當作一個獨立的結構並承認它有其本身存在的理由，這樣一來，就等於爲它確立了界限。由於詩在布魯克斯的心目中乃是一種有性格的結構，所以它可以產生出一種有關於性格的知識，這類知識雖無意與科學的或歷史的知識分庭抗禮，但卻未始不能相輔共成……。」

「剛才你講到第一個特色的時候，我們忘了請你舉類似的例子……。」頑童十分機警地說道。

「是的，等我先把第三個特色說完再補舉好不好？」

「好，你先說第三個特色吧。」

「第三個特色，便是在於這一派的批評家，都一致認爲藝術家的感情和人格，如果在藝術品中找不到蹤跡的話，那就無關緊要，例如：蘭生就曾經明白地表示說：『批評家應該留意到詩的對象，讓感情去留心它們自己！』……。」徐子昂稍停一下，立刻又笑著接下去說：「啊，對了，現在我再回頭補充一下剛才我講的第一點，剛才我不是說過，新派的藝術批評家都認爲藝術的發展，沒有終結，隨時隨地可能產生新局面嗎？」

「是的。」李郁芬代表大家答道。

「這話的根據我們可以在很多地方找到，例如：英國的批評家黎亞維斯（F.R. Leavis）就曾經說過：『我全部的努力，便是靠具體的判斷和特殊的分析來工作。』由此可見，普遍的原則和抽象的規範對他而言，是沒有多大用處的，再如：蘭生也曾經表示過：『每一首詩都是新詩，並且每一種分析也許都是一個擴展原有學說的新機會，這種擴展當然是為了使原有的學說能夠毫不牽強地應付得了它。』……」

「肯像這樣尊重藝術品的獨特性，不強迫它屈服於成規，這在過去的確是少見的。」丁浩然道。

「這一派的批評家，一反過去，對於藝術的傳統和背景，一概不加重視，對於藝術品所表現的感情和產生的印象也一樣撇在一旁，在這種情形之下，他們到底還有些甚麼事情可做呢？」于維顯出一股大惑不解的模樣。

「既然他們死盯住藝術品不放，我想他們對於藝術品的形式結構必然比一般人看得仔細。」頑童推測道。

「不錯，這就是為甚麼形式主義者的大名和意見經常出現在新派藝術批評文獻之中的原因……。」

「你是指福萊、貝爾和漢斯里克（Fry, Bell and Hanslick）這些人嗎？」

「是的，這些人都是你最最熟悉的。」

「難道新派的藝術批評家只顧分析藝術品的形式結構嗎？」于維問道。

「我想藝術品的形式只不過是個表面，新派的批評家既然死盯住藝術品不放，那麼只要他們分析的工夫做得到家，就不難發掘出一些蘊涵在表面之下的深意來。」

徐子昂聽到丁浩然的推斷之後，大感欽佩，連忙道：「真想不到這麼快你就參破了此中的消息。實情果然不出你所料，新派的批評家個個都在剖芒析毫，分析的工夫做得無微不至；而且個個都表現得慎思明辨，往往能發人之所未見，道人之所未言……。」

「他們到底都怎樣剖芒析毫；又怎樣慎思明辨呀？」林思佳忍不住問道。

徐子昂明白林思佳的意思是要求他舉例子，於是立刻回答道：「我們剛才說過，這派批評家與眾不同之處，就是死盯住藝術品不放，為了這個緣故，如果作品不在眼前，例子就很難舉……。」

「這個我明白，不過，還是希望你能勉為其難地舉幾個例子給我們聽聽。」

「好吧，那我只有粗枝大葉地說了；」徐子昂經不住李郁芬的央求，欣然答應道：「在新派的批評家之中，在耶魯大學執教的布魯克斯是我們先前已經提到過的，他跟他的同事華倫（Robert Penn Warren, 1905-1989）兩人合寫了一部名叫《了解詩》（Understanding Poetry）的書，我們知道，華倫也是一位才華出眾的學者，他身兼批評家、詩人和小說家，大約在一九四七年間，他曾以《所有國王的人》（All the King's Man）一書，贏得了普立茲獎。《了解詩》可以說就是最足顯示新派批評觀點的著作。……」

艾教授聽徐子昂娓娓道來，引人入勝，便點頭微笑道：「那確是一本十分精采的好書！你要以他們對那一首詩的分析為例呢？」

「老師，我打算以他們對佛洛斯特的〈摘過蘋果之後〉那首詩的分析爲例。」

「嗯，那好極了！」

「我們都知道，佛洛斯特（Robert Frost, 1874-1963）是美國家喻戶曉的名詩人，」徐子昂轉向大家道：「他所寫的那首〈摘過蘋果之後〉（After Apple-picking）我們初讀起來，多半會認爲不過是一首寫實的詩。全詩我記得共有四十二行，前八行是說在新英格蘭過著農夫生活的佛洛斯特，摘過蘋果之後，長梯仍架在樹上，梯端穿樹凌空，指向『天堂』，樹下有一桶沒有裝滿的蘋果，還有兩三個準備裝蘋果的空桶，枝上還剩此沒有摘下來的蘋果。雖然冬眠的『本質』是在於夜晚，可是當他聞到蘋果的『芬芳』的時刻，他已陶然欲眠……。」

「聽起來怪有趣的，你能把原詩背出來給我們聽聽嗎？」李郁芬滿臉天眞地要求道。

「這首詩不算太短，整首我背不上來，可是由於布魯克斯和華倫著重前八行的分析，所以前八行我倒還記得。」

「那就請別客氣了。」頑童立刻催促道。

徐子昂靜下來想一想，放聲唸道：

After Apple-Picking

My long two-pointed ladder's sticking through a tree

Toward heaven still,

and there's a barrel that I didn't fill

Beside it, and there may be two or three

Apples I didn't pick upon some bough.
But I am done with apple-picking now.
Essence of winter sleep is on the night,
The scent of apples: I am drowsing off.

「這八句詩當中到底都有些甚麼奧妙呢?」李郁芬問道。

「是了,布魯克斯和華倫就是在這個問題上顯他們的工夫了。」徐子昂見到大家都已進入了情況,便提高了聲音說:「他們倆首先發覺出現在第七行裡的 "Essence"(本質)並不是一個普通的字,這個字原是一個哲學意味很重的名詞。它所表示的是某種永恆不變而又必不可少的要素。由於這個字的出現,使他們覺察到佛洛斯特立意之不凡,於是他們把這個字當作一個『標記』再作進一步的搜尋……。」

「有意思,這簡直就像是在聽偵探小說嘛!他們搜尋出甚麼結果來沒有?」頑童湊趣地忙著問。

「有的,他們又發現佛洛斯特不用尋常的 "Smell"或 "Odor"而偏偏要用一個價值意味很重的 "Scent"來表現『蘋果的芳香』,可見『蘋果的芳香』也不只是蘋果的芳香,而有其象徵性的涵意……。」

「剛才袁好問說得不錯,他們真夠得上是『文字偵探』了,蘋果的芳香又象徵著甚麼呢?」丁浩然甚感興味地問道。

徐子昂發覺全客廳人的眼光,都集中在他身上,便忙揭開謎底道:「蘋果的芳香象徵著豐

收的季節，而睡眠自然是辛勞之後的報償了⋯⋯。」

「照這麼說起來這首詩的內涵的確不簡單了。」胡海倫若有所感地說道。

「可不是嗎？睡著的人，大概還會做夢吧？」頑童憑著直覺半開玩笑半認眞地說。

「是的，」徐子昂正色地說：「辛勤工作的人，單是獲得現實上的補償往往還是感覺到不

夠的，他們總還會有些夢想⋯⋯。」

「難道他們夢想有一天他們會登上天堂不成？」林思佳獲得了足夠的暗示之後，便大膽地

提出了她的假設。

「難得妳的思想這樣敏捷，」徐子昂稱讚道：「其實這也正是布魯克斯和華倫所指出的一

個要點：爲甚麼佛洛斯特不說梯端指向"Sky"（天空）而說它指向"Heaven"（天堂），不消說，

你們一定都知道天堂是怎樣一個所在！」

「是人們心目中嚮往之的歸宿。」

「是人們心目中完善價值的總匯。」

「是人們鞠躬盡瘁之後，領受酬報的地方。」

李郁芬、林思佳和于維一個接一個說出了天堂的特色。

「那麼伸向天堂的長梯，實際上也是一個象徵；象徵著天路歷程的了？」艾教授也不禁加

入道。

「老師說得很對，」徐子昂非常興奮地說：「我們要注意，長梯的頂端雖然伸向代表理想

的天堂，可是底端卻立基於代表現實的地上，這又暗示理想並非脫離現實而架空；也並非無需透

過現實上的努力便一蹴可及……。」

「那麼把我們研討出來的結果綜合起來，布魯克斯和華倫是不是認為佛洛斯特的〈摘蘋果之後〉這首詩，前八行至少有兩層涵意：現實的滿足必須靠辛勤的勞動；理想則必須紮根於現實呢？」

頑童聽到李郁芬所作的歸結之後，不禁說道：「以前我只聽別人說，佛洛斯特的詩平易近人而富於哲理，今晚有幸跟各位一同來品味，才知道此話果真不假。」

「不過，不可否認的，我們今晚之所以能夠比較深切地體味佛洛斯特的作品，大半還是得力於新派批評家們的指點……。」徐子昂十分老實地說道。

「老師今晚一開始講解藝術批評的性質與效能的時候，不是引證過布萊德雷教授所說過的：藝術批評能使我們的美感經驗『更加恰切，也更加有味』嗎？現在回憶起來，這話真是說得極了！」

「不過，」林思佳聽了丁浩然的話之後，笑著說道：「如果碰上了『呆頭鵝』，批評家再有天大本事，恐怕也沒有辦法使牠們產生恰切有味的美感經驗吧！」

林思佳的話，使得滿室的人皆大歡喜。

然而，在一片欣喜的氣氛之中，暗地思量的于維，卻問出了一個陷於陶醉之中的人所無暇慮及的問題：「既然新派的批評家都認為藝術的發展了無終結，隨時隨地可以出現新奇，產生變化，那麼在這種情勢之下，藝術批評豈不是也必須隨而產生相應的變化？如果新派的批評家們承認藝術批評的發展那樣了無終結的話，豈不是等於承認所謂『新派的藝術批評』很快就會過時，

而被更新的新派藝術批評所取代？」

艾教授聽到于維所提出的問題之後，開心得哈哈大笑，並且大聲地說道：「喝！你們倒聽聽看，她問出來的是怎麼樣的一個問題！」

于維沒有料到她的問題會使艾教授如此興奮，一時竟不好意思得臉紅了起來。徐子昂見到這種光景，便胸有成竹地說：「新派的藝術批評是不是會被更新的新派藝術批評所取代，這個我不敢說，因為事實上，每出現一派新的藝術批評，就等於多增加了一種觀點；而新觀點的增加並不等於舊觀點的消滅。不過新派的藝術批評當然也不是十全十美，毫無缺點的……。」

「我的意思，也正是要問新派的藝術批評都有哪些缺點？」于維忙作聲明道。

「我想徐子昂剛才表示的見解，至少已經代我們回答了一部份的問題，」李郁芬道：「如果藝術批評的觀點只是有增無減的話，那麼，凡是『唯我獨尊』的批評觀點，都可以自旁的觀點『鳴鼓而攻之』了。」

「妳說得不錯，每一派新興的藝術批評，起初莫不都是以『獨霸天下』的姿態出現，可是曾幾何時，其勢又被後起的藝術批評所壓倒，於是它只好退居曾經被它壓倒的藝術批評之林，共圖東山再起。」丁浩然表示同意李郁芬分給徐子昂所下的注解。

「照你們這樣說來，新派藝術批評的短處就是在於漠視傳統、忽略背景、輕蔑印象、抹煞意向的了？」于維很快地就作出了一個歸結。

「我想，妳可以這麼說，」徐子昂仍是以十分穩健的語氣說道：「舉個例子來說吧，我們知道，大衛・達其斯（David Daiches）也是新派的藝術批評的健將之一，他發表過一篇名叫〈新

・277・

派的藝術批評：〈幾點斟酌〉的論文，在這篇論文裡，他就提到新派的批評家只關心『作品的本身』而無視於藝術品對觀賞者所產生的種種效果，他認為這是不對的，因為『文學的價值全在其對於經驗豐富之敏感的讀者已經有或可能有的影響力，否認這一點便陷入一個大錯：以為單靠它的存在，藝術品便能達到它的目的，實現它的價值。』……」

「連新派之中的人都自覺如此，新派以外的別派人，更有理由抱怨了！」頑童道。

「不過，我記得老師曾經說過：最厲害的批評還是『以子之矛，攻子之盾』，新派的批評家口口聲聲倡導所謂『內在的批評』（Intrinsic criticism），如果我們也能在這派批評的特色中找出毛病的話，那麼比起從別派的觀點發動攻擊，要有力得多。」林思佳建議道。

胡海倫見艾教授含笑點頭，便鼓起勇氣道：「老師，各位同學，剛才徐子昂以佛洛斯特的〈摘蘋果之後〉為例，來說明新派的批評家究竟是如何以發掘藝術品內所涵藏的深意為能事，我不禁就在想：如果藝術品的意義十分明顯，根本就沒有涵藏著甚麼深意的話，那麼新派的批評家豈不是要或者無所用其技；或緣木而求魚的了？」

「請把妳的意思說得明白些好嗎？」于維道。

「好的，」胡海倫十分大方地回答道：「就拿美國十九世紀的大詩人朗費羅（Henry Wadsworth Longfellow, 1807-1882）那首著名的〈人生頌〉（A Psalm of Life）中第二、三兩節來說吧，這兩節詩是這樣的：

Life is real! Life is earnest!

And the grave is not its goal;

Dust thou art, to dust returnest,

Was not spoken of the soul.

......

Not enjoyment, and not sorrow,

Is our destined end or way;

But to act, that each tomorrow,

Find us farther than today.

不消說，當我們讀到這兩節詩，我們在字裡行間立即可以感受到朗費羅所持的那種積極進

取，自強不息的人生觀：他在頭一節詩裡藉著肯定人生的眞實而一掃悲觀的論調，人生的眞諦既

不是等死，那麼墳墓怎會是它的目標？一個積極奮發的人，怎肯輕易聽信虛無主義者所散發的那

重『人的生死，與塵土無殊』的信念？在第二節詩裡，我們也立刻可以看出朗費羅一反宿命論的

觀點，而揭發了積健爲雄，日新又新的人生要義。總而言之，用不著任何人費心發掘，朗費羅自

己把該說的都已經明明白白地說出來了。」

「確實，碰到朗費羅這一類的作品，新派的批評家如果還要發掘甚麼象徵性的深意，不僅枉

費工夫，而且簡直就是捨本逐末，」徐子昂贊同道：「當然了，我相信新派的批評家還不致愚

蠢到去發掘〈人生頌〉的深意的地步，不過，他們從別的作品中所發掘出來的結果，很可能是藝

術家本人連做夢都沒有想到過的。」

「不過話也得說回來，就布魯克斯和華倫藉著他們精心的分析，圓通的疏解，幫助我們品味

佛洛斯特的作品這回事來說，至少我們不能抹煞他們的功績和貢獻……。」

林思佳還沒有說完，丁浩然就搶著說：「不錯，由於他們周密的推敲，耐性的玩索，的確揭發出許多新意與深思，使許多淹沒已久的作品重顯光輝。唯其如此，照說他們最應明瞭，藝術品可以有許多合法的解釋，然而，我們都已經知道，新派的批評家在原則上都認定藝術的價值完全內在於可以脫離任何觀賞者的藝術品之中，這樣一來，他們十足變成了客觀主義的支持者……。」

「你的意思是說，新派的批評家在原則否定了藝術批評的相對性和多樣性，由於他們在原則上只能承認唯有一種藝術批評是正確的，如果你的意思在於指出新派批評家所本的原則跟他們實際表現出來的結果，其間不無矛盾的話，我可以同意你的想法。」徐子昂道。

「你所說的正是我的意思，」丁浩然道，前些時我讀過一本老師借給我的書，書名叫做《藝術中批評的基礎》（The Basis of Criticism in the Arts），是美國著名的美學大師不魄所寫的，不魄在這部名著中，很明顯地持著多元論的批評觀，他認為每一派藝術批評，都有別派所不及的長處，因此，他主張一件藝術品最好能從各個不同的觀點來著眼批評，這樣才能充分顯現它的價值意義，他在這本書的最後一章，還親自作了一次示範。」

丁浩然說話的時候，林思佳湊到胡海倫的耳邊唧唧嚷嚷地小聲說了幾句話，然後，她們又分別向李郁芬和于維使了一下眼色，李郁芬望望壁上的掛鐘，馬上點點頭表示明白了林思佳的意思；一直坐在艾教授身旁的艾夫人，也立刻覺察到了，便笑著說：「妳們女生宿舍快要關門了，

是吧？」

艾教授正想接丁浩然的話，聽見艾夫人的提醒，才抬頭望了望掛鐘笑道：「我們今晚的討論的確是太長了一點；這足證你們都用功唸過了書，做過了充分的準備……。」

艾教授的話，使得客廳裡的一群青年，個個都得意洋洋而露喜色，這時，丁浩然道：「只可惜時間太晚，要不然我們都還想要聽老師的講評呢！」

「大致上，各派的長處和短處，你們都已經談到過了，即使由我來作講評，由於時間上的限制，也無非是再把你們的意見作個歸結。我看這一步今晚可以省了，我只想在最後再提醒你們幾句，各派藝術批評，都有利有弊；無論如何，它們充其量只是手段而不是目的。藝術批評究極的目的，乃是玉成我們的美感經驗；唯有美感經驗才是根本，才是目的；才是價值之所在，才是藝術批評成敗的試金石。艾略特說得好：『……所以我最感激的批評家，乃是那使我以前從未看到過的東西，那東西即使被我看到，也是用被偏見所蔽的眼睛看到的。他使我和藝術品面對面，並留我單獨地和它在一起，從那開始，為了增益智慧，我必須信賴我自己的感性、理解、與才幹。』艾略特的這一番話也無非是在提醒我們，藝術批評之價值，全在它能培養並增進我們保持住成為藝術品之合作者的身分與地位。」

「老師，艾略特之所以能成為本世紀最偉大的批評家之一，從這一段話裡也該看出一個端倪來了吧！」丁浩然深有所感地說。

艾教授笑著點點頭，語重心長地起身道：「是的，藝術是一座開採不盡的寶藏，有待我們大家自己來做的事還多得很！」

（六）

美學大師的現代藝術觀

李白形容得好：「夫天地者，萬物之逆旅，光陰者，百代之過客。」三十年前的一下子就像這樣度過。艾教授頭頂如今雖已青絲成雪，他因調節飲食，長年晨泳，仍是精神矍鑠，身體硬朗，自退休以來，每日以台上玩月的心情讀書，以一探究竟的心情著述，有空則以含飴弄孫為樂，日子倒也過得安閒自在。

近來，有好些個機關、學校，都因有鑒於當今藝術的現狀，呈現出一片空前的迷亂，都一致渴望有人能針對這種現象，作出一些澄清，提供出有助於了解現狀的精闢見解。於是在這種情勢之下，艾教授答應了日日新電視台的邀約，準備下周三前往該台，在「藝術天地」的節目中發表一項以「美學大師的現代藝術觀」為題的專題演講。

艾教授平素涉獵中、外美學論著，何止百十，但對波蘭美學大師達達基茲教授（Prof. Wladyslaw Tatarkiewicz, 1886-1980）可謂情有獨鍾，這是因為大師博聞強記，穎悟非凡，思路細密，見解高卓，究美藝之際，通古今之變，每出一書，無不洛陽紙貴，傳誦遐邇；尤其是三大卷的《西洋美學史》和《西洋六大美學理念史》更顯得出類拔萃，問世以來，贏得了全球學術界一致的佳評。大師的著作看在艾教授的慧眼裡，真是「表裡瑩徹，故平平說出，而轉覺矜奇者之為庸，明明說出，而轉覺詫奧者之為淺」，他有關現代藝術所發表的各項見解，乃是認清現代藝術的最佳借鏡。

依大師的指點，要想了解藝術的現狀，最好的辦法，是回顧一下十九世紀的藝術，因為它的特徵正好與當今藝術的那些特徵相反。

論到十九世紀藝術的特徵，首先，最重要的一點是，它符合原理，墨守成規。然而，當今的

藝術則違反原理，打破成規；傳統的藝術致力於產生美好的事物，而不是新奇的東西，當今的藝術則標新立異，反其道而行之；再則，前者希求取悅於它的觀眾，而不是去震撼他們，在這一方面，當今的藝術又是反其道而行。由此看來，新藝術乃是出乎對於舊藝術之反對。我們以「前衛」（Avant-Garde）來稱呼這一群富於反叛性的藝術家，並且以簡略的方式來陳述這宗事件，可將整個的轉變歸結爲三個階段，由被詛咒的前衛，轉變而爲鬥爭的前衛，再轉變成爲勝利的前衛。

第一個階段落進十九世紀的範圍，在傳統勢力籠罩之下，那些卓然不群，我行我素的作家和藝術家，他們旁若無人，今天雖是大名鼎鼎，但在當時，難免引起公憤，成爲「被詛咒的一群」（maudits），這夥人包括了愛倫波、波特萊爾、勞垂阿蒙以及藍波（Allen Poe, Baudelaire, Lautreamont and Rimbaud），降及該世紀的末葉，反叛分子不僅變得人多勢眾，而且旗幟鮮明，於此期間，大家見到了象徵主義和印象主義的形成；進入二十世紀以後，情勢愈演愈烈，他們不但少受壓服，反而受到十足的炫耀，像超現實主義以及未來主義這些前衛藝術群都乘機興起。在視覺藝術中，特別值得一提的有立體主義（Cubism）、抽象主義（Abstract）和表現主義（Expressionism），而在文學與音樂之中，也各有其他的集團興起，這類前衛藝術，很快就造就一種情勢：自由在藝術之中，變得不僅被允許，而且還必不可少；加於藝術的重重限制，於是了結。

第一次世界大戰（1914-1918）之後，尤其是第二次世界大戰（1939-1945）之後，前衛藝術贏得了全面性之壓倒的勝利，守舊的藝術家節節敗退，最後只得向前衛藝術靠攏，變節求榮。如

果我們將好鬥的前衛藝術稱為「現代主義」（Modernism）的話，那麼，自第二次世界大戰開始算起的一段時期，便是所謂的「後現代主義」（Postmodernism）了。

我們可想而知，前衛藝術之所以能贏得全面性之壓倒的勝利，斷非倖致，究其所以，一是出於藝術家們標新立異之過人的膽識，一是出於藝術家們出奇制勝之聰穎的資質，前衛藝術就是憑著這些差異，它才具備了吸引人的力量；而且，唯獨差異才能保持其地位於不墜。在此必須留意的是，在過去，它與傳統的藝術不同，現在，它必須跟它自己不同。換言之，它必須不斷地更新。到了作為勝利者的前衛階段，形式的改變是經常性的，幾乎年年在變，舉凡形式、綱領、概念、口號、理論、名稱、觀念等等的改變，速度之快，前所未見，針對這種現象，法國的藝術理論家摩雷（A. Moles）指證說：「反叛的藝術已經變成了一種職業」（L'art de révolte est devenu profession），法國畫家杜布菲（Dubuffet）也很認真地表示過：「藝術的本質便是新奇，關於藝術的見解，也同樣應該是新奇，唯一對藝術有利的體系，便是不斷地革新。」

其實，前衛藝術的特徵還不只是新奇性，極端性也是它的另一個特徵；至於在兩極間的遊移，可以說，也是前衛藝術的顯著特徵之一。促成這種轉變的原因隱藏甚深，原來，當今的藝術家都暗懷矛盾的意圖：一方面，他希望成為他自己，而另一方面，又希望產生出大眾化的媒介；一方面，他屬於一個科技的時代，而另一方面，他又渴望偷偷去接觸陌生領域之中的秘密。

對於我們這個時代的藝術，曾經出現過很多企圖界定它的嘗試，其中由塞德梅爾（Sed-lmayr）所提出的說法是：我們這個時代的藝術，顯示出一種對低級之生活機能，原始的形式、無機的形式，荒謬的形式，以及對於性之褻瀆的偏好，超出了這些，便再也沒有更高級的能力。

揆諸事實，我們不能說這種看扁現代藝術的描寫完全不對，但是，充其量，也只能承認他只說對了一大半，因為，現代藝術家中的另一小半，則正好懷持相反之不同的渴望：形而上的或神聖的渴望，如果他不是從哲學家那裡探取他的形上學的話，那必是因為他希望在繪畫、雕刻或音樂中，表現出一種屬於他本身的形上學來。例如，前衛畫家班·尼柯森（Ben Nicholson）表示他的信念時說：繪畫在本質上，跟宗教經驗乃是同樣的一回事；另一位畫家基里訶（Chirico）則把他自己畫出來的畫形容作「繪畫的形上學」（Pittura metafisica）。

藝術經過了二千多年的演變，逐漸形成了若干根深蒂固的概念和主張：首先，它蘊涵著藝術乃是文化的一個部份；其次，藝術的興起，要歸功於技巧；再則，由於其性質特殊，它在現實世界中構成了一個獨立的範圍；第四，其目的在賦生命予藝術品，其意義與價值便含藏於作品之中。

以上關於藝術的各項主張，一直到最近，都還是無異議地被大家所接受，可是，我們這個時代的藝術家與理論家，有人開始帶頭唱反調，最後醞成了一片反對的聲浪。

認定有文化害於藝術，可以說是一種新興的理論，持著這種理論之極端性的代表人物，便是杜布菲，他認為文化窒息每一個人，特別是藝術家。因此，他將藝術視作「文化之職業性的敵手」。

至於認為藝術是一種技巧，乃是古代希臘人的概念。在古代希臘人的心目中，藝術家乃是具備某種技巧的一種職業，儘管經歷了二千多年的演變，藝術的概念中加入了很多別的成份，但是這個特徵始終被保持住，藝術乃是產生美好動人之事物的才能。不過，時至當今，勝利的前衛提

出了他們反對的口號：「藝術已死！」（L'art est mort）充分表明他們對於技巧性的職業性的藝術的輕視與厭棄；藝術在他們看來，本是可以被任何人，以任何他喜愛的方式實踐出來的東西。

照這樣看來，實情或如勞垂阿蒙常說的：「藝術在街頭，人人可得為詩人」，或如漢斯·阿爾普（Hans Arp）所說的：「每樣東西都是藝術。」或如波蘭的作家波瑞比斯基（M. Porebski）所說：「一件藝術品便是能將人們的注意力引到它身上的任何東西。」

藝術在我們的世界中自成領域的信念，甚而導致藝術該當獨立的理論：唯有當其獨立，它才盡可能一展所長，而此一目的，一向被繪畫的框邊，雕像的台座，以及舞台上的簾幕所顯；現在，又興起了一種相反的主張，當藝術融入現實的世界中，它方能發揮其理當發揮的作用。美國的雕塑家羅拔·摩里斯（Robert Morris）主張：堆石、挖池以作成「大地作品」（earth works），如是塑造世界，改革自然，乃是藝術之最為完美的形式，依照摩里斯的看法，藝術家在根本上乃是勞力者，即便是最傑出的畫家，他的所作所為，也只不過是將顏料罐中的顏料，轉移到畫布上面而已，基於同理，藝術評論家羅森伯格（H. Rosenberg）也曾發表過將藝術家視同搬伕的論調，事實上，當今這種傾向於藝術之自然化的趨勢，還不只是發生在視覺藝術之中，音樂中所謂之「造形音響」（plastic sound）以及文學中所謂之「具像詩」（concrete poetry）也都是類似的現象。

以上三種主張非但富於詭辯性，而且富於革命性，然而，事實上，十八世紀不是也有人（例如盧騷）攻擊文化嗎？當時不是也有人崇拜外行藝術家嗎？不是也有人大肆建造英國式的花園嗎？唯一的差別是，這些觀念發展到今天，其極端的程度，確是令前人難望其項背，前述三種主

張，統屬一種藝術得以成功實踐的方式，而藝術之概念則在第四種主張之中遭受到攻擊。

在傳統的意義中，藝術不僅是生產，而且也是產物，諸如：書籍、繪畫、雕刻、建築、樂譜

等等，然而，未來主義者卻強調，他們唯獨對創作感到興趣，只有創作是重要的，至於被它創作

出來的物象，則無足輕重。杜布菲雖然沒有否定藝術品，但是他感覺它們的生命都是短促的；唯

有當它們新奇而驚人之時，它們才富於活力。美國的藝術家狄貝茨（J. Dibbets）說：「我對製造

物象不感興趣。」羅拔・摩里斯則說：「完成一件藝術品並無必要，有了設計的意圖，便已經足

夠了。」藝術品大可「透過傳聞而被欣賞到。」法國學者摩雷寫道：「如今不再有藝術家，有的

只是藝術的境遇。」同樣的情形，另一位法國理論家雷馬利（J. Leymarie）說：「那夠得上份量

的，乃是藝術之創造的作用，而不是藝術的產物，藝術產物圍繞在我們四周，多到令我們消受不

了。」不是嗎？沒有藝術品的藝術，真算得上是在一個渴求新奇的時代之中，最大的新奇了！

在藝術的領域中，我們這個時代大多傾向於反對，有人反對博物館，認為它們並非藝術的歸

宿；有人反對美學，認為它概括個別的經驗，而概括的結果，使得教條興起；有人反對在藝術的

變化中，出現特別顯要的花樣，認為藝術乃是一種絕對缺乏連貫性的活動；有人反對形式，認為

它僵化了活生生的創造性；有人反對以社會性的方式對待藝術，因為一旦如此，藝術便不再是個

人之事，而藝術家與宇宙私下的交談，也因而中斷；有人反對藝術品的公開化，認定觀象與聽眾

一概都是不必要的；有人反對藝術家，因為他們以為任何人都能夠創造藝術；有人反對作者的概

念，因為在偶發事件之中，它根本喪失了意義；有人反對藝術品的本身，認為這些創造的產物都

是多餘的，因為我們已經飽和在其中了；更有人反對各種藝術的成立；甚至反對「藝術」這個名

稱，杜布菲寫道：「我討厭『藝術』一詞，我寧願它不曾存在。」可想而知的是，如果名稱滅亡，概念也必隨之而滅亡，而「概念消滅之處，事物的本身也必滅亡。」

半個多世紀以前，也就是在一九一九年，波蘭著名的美學家威基維茨（Stanislaw Ignacy Wit-kiewicz）預言過藝術已經走到了盡頭，他為這種現象列舉出的原因之一是，世界中所包含的刺激，數量有限，它們的組合，數量也有限。因此，到了某一個時間，它們勢必會窮盡；再說，當人心變得習慣於它們，人們對刺激的反應便愈來愈微弱，直到末了，停止反應為止。威基維茨堅信：沒有力量能夠阻擋這個過程。

的確，並不是所有我們這個時代的理論家都像威基維茨那樣在想，不過，他們之中，有意取消藝術的也大有人在，其勢不可忽視。他們感覺藝術乃是人生活動的一個過渡的方式，既然如此，那就任它在人生及人生的旋律之中消失吧！

鑒往知來，有朝一日，藝術或許不再是將圖畫顏料著於畫布之上的繪畫，也不再是裝在鍍金之畫框內的成果，但是，藝術仍舊會存在於其他的形式之中；再說，藝術絕不止於存在在可以找到它的名稱的地方，也不止於存在在它的概念被人發展，它的理論被人建立的地方，這些全都沒有在拉斯考洞穴（the caves at Lascaux 15,000 B.C.-10,000 B.C.）中出現過，然而藝術品都在那裡被人創造了出來。即使是假如為了順從某些前衛的成見，藝術的概念和慣例都歸於消滅，我們仍舊可以設想，人們仍會繼續歌唱，仍會在木頭上雕刻人像，模倣他們所見到的東西、構成形式，並且將象徵性的表現賦予他們的感情。只要世界上還有人將這些──事物之模倣、形式之構成、經驗之表現──實現在一件具體的作品之中，那麼，藝術便會依然存在。

經過達達基茲大師如上的指點，艾教授深知我們所處的這個時代，是一個竭力追求新奇性的時代，但同時也是一個危機意識不斷增長的時代，人類歷史的進程和演變，總是呈現出「山窮水盡疑無路，柳暗花明又一村」的光景，在新奇性尚未完全枯竭之前，誰也料不定藝術何時可能會出現更大的新奇；如果追求新奇不是藝術唯一僅有的目標，那麼，新奇縱然因窮盡而歸於消滅，藝術仍然會因其他目標的確立，而演變出前所未有的榮景和盛況。

艾教授每隔一段時間，總隨興之所之，選幾本讀起來感到輕鬆愉快的好書，放在書桌的旁邊。這一回，《三國演義》是其中的一冊，艾教授信手將它拾起來一翻，卷首的題詞，立刻映入眼簾。

滾滾長江東逝水，

浪花淘盡英雄，

是非成敗轉成空，

青山依舊在，

幾度夕陽紅。

艾教授默誦之餘，不禁莞爾，正當其時，聽到一聲接著一聲的電話鈴聲響起，艾教授才用左手抓起聽筒，聽見「外公，我好想你！你要不要到我們家來玩？」這熟悉的，帶有稚氣的小女孩的話語，艾教授心知是遠在美國三歲大的外孫女，從紐約打來的越洋電話。

「荳荳，外公也好想妳！外公會到妳們家來玩。」艾教授十分開心地回應著。

人名對照表 （按譯名中文筆畫爲序）

孔德　Comte, Auguste

巴克哈弐　Burckhardt

巴恩斯　Barnes, Albert C.

戈耶　Goya

文都里　Venturi, Lionello

王爾德　Wilde , Oscar

丕魄　Pepper , Stephen C.

卡萊　Cary, Joyce

卡萊爾　Carlyle, Thomas

史特拉汶斯基　Stravinsky

史賓格恩　Spingarn, Joe E.

布希爾　Butcher

布朗齊諾　Bronzino

布勒基斯　Bridges, Robert

布萊德雷　Bradley, A.C.

布魯克斯　Brooks, Cleanth

弗瑞米厄弐　Fremiet

皮沙洛　Pissarro

皮薩洛　Pissarro

伏爾泰　Voltaire

安格爾　Ingres

托爾斯泰　Tolstoy

米勒　Millet

米開蘭基羅　Michelangelo

考勒　Malcolm Cowley

艾略特　Eliot, Charles W.

西比留斯　Sibelius

西施勒　Sisley

武爾納　Woolner

波里奧　Boileau

波阿士　Boas, George

波桑葵　Bosanquet, Bernard

波特萊爾　Baudelaire

波瑞比斯基　Porebski, Mieczyslaw

法蘭斯　France, Anatole

阿爾普　Arp, Hans

阿諾德　Arnold, Matthew

雨果　Hugo, Victor

芮東　Redon

哈山　Hassam, Childe

哈迪生　Hardison, Osborn B.

哈潑　Harper, William R.

威基維茨　Witkiewicz, Stanislaw Ignacy

幽銳皮底斯　Euripides

拜瓦特　Bywater

柯林伍德　Collingwood, Robin G.

柯蒲蘭　Copland, Aaron

柯樂　Corot

柏拉圖　Plato

柏格森　Bergson, Henri

柏爾秦　Berchem

派克　Parker, DeWitt H.

派拉西阿斯　Parrhasios

洛漢　Lorraine, Claude

約翰生　Johnson, Samuel

修克西斯　Zeuxis

唐　Donne, Jhon

唐恩斯　Downes, Olin

哥頓　Golden, Leon

哥德　Goethe, Johann Wolfgang von

夏丹　Chardin, Jean-Baptiste

席勒　Schiller

庫爾貝　Courbet

朗格　Lange, Konrad

朗費羅　Longfellow, Henry Wadsworth

格列柯　Greco, El

格倫　Greene, T. M.

泰納　Taine, Hippolyte

特納　Turner

班·尼柯森　Ben Nicholson

索福克麗斯　Sophocles

荀白克　Schönberg, Arnold

馬內　Manet

馬蒂斯　Matisse, Henri

高更　Gauguin

基里訶　Chirico

培拉頓　Peladon

培根　Bacon, Francis

梵谷　Gogh, Vincent Van

梭尼珂羅夫忒　Thornycroft

畢卡索　Picasso

畢叟　Piso

莫內　Monet

莫扎特　Mozart

莫里哀　Moliére

莫泊桑　Maupassant

荷馬　Homer, Winslow

雪萊　Shelley

勞垂阿蒙　Lautreamont

喀斯臺爾維特羅　Castelvetro

喬托　Giotto

惠施勒　Whistker

華倫　Warren, Robert Penn

華爾其葉　Falguiére

費洪　Veron, Eugene

閔斯特堡　Mfcnsterberg, Hugo

塞尚　Cézanne

塞萬提斯　Cervantes

塞德梅爾　Sedlmayr

愛克爾曼　Eckermann, Johann

美學新鑰／劉文潭著．-- 初版．-- 臺北市：
臺灣商務，2004[民93]
　　面：　　公分
　　ISBN 957-05-1833-2 (平裝)

　　1.　藝術 - 哲學，原理

901　　　　　　　　　　　　　　　92020677

美學新鑰

定價新臺幣 320 元

著 作 者	劉　文　潭
責任編輯	李　俊　男
美術設計	吳　郁　婷
校 對 者	江　勝　月
發 行 人	王　學　哲

出 版 者
印 刷 所　　臺灣商務印書館股份有限公司
　　　　　　臺北市 10036 重慶南路 1 段 37 號
　　　　　　電話：(02)23116118．23115638
　　　　　　傳眞：(02)23710274．23701091
　　　　　　讀者服務專線：0800056196
　　　　　　E-mail：cptw@ms12. hinet. net
　　　　　　網址：www. commercialpress. com. tw
　　　　　　郵政劃撥：0000165 － 1 號
　　　　　　出版事業
　　　　　　登 記 證　局版北市業字第 993 號

・ 2004 年 1 月初版第一次印刷

ISBN 957-05-1833-2 (平裝)　　　　　　　87080000

100臺北市重慶南路一段37號

臺灣商務印書館　收

對摺寄回，謝謝！

- -

傳統現代　並翼而翔

Flying with the wings of tradition and modernity.

讀者回函卡

感謝您對本館的支持，為加強對您的服務，請填妥此卡，免付郵資
寄回，可隨時收到本館最新出版訊息，及享受各種優惠。

姓名：＿＿＿＿＿＿＿＿＿＿＿＿＿＿＿＿　　　性別：□男 □女

出生日期：＿＿＿年＿＿＿月＿＿＿日

職業：□學生 □公務（含軍警） □家管 □服務 □金融 □製造
　　　□資訊 □大眾傳播 □自由業 □農漁牧 □退休 □其他

學歷：□高中以下（含高中） □大專 □研究所（含以上）

地址：□□□＿＿＿＿＿＿＿＿＿＿＿＿＿＿＿＿＿＿＿＿＿

＿＿＿＿＿＿＿＿＿＿＿＿＿＿＿＿＿＿＿＿＿

電話：（H）＿＿＿＿＿＿＿＿＿＿（O）＿＿＿＿＿＿＿＿＿

E-mail:＿＿＿＿＿＿＿＿＿＿＿＿＿＿＿＿＿＿＿＿＿＿

購買書名：＿＿＿＿＿＿＿＿＿＿＿＿＿＿＿＿＿＿＿＿＿

您從何處得知本書？

　　　　□書店 □報紙廣告 □報紙專欄 □雜誌廣告 □DM廣告
　　　　□傳單 □親友介紹 □電視廣播 □其他

您對本書的意見？（A/滿意 B/尚可 C/需改進）

　　　內容＿＿＿＿＿ 編輯＿＿＿＿＿ 校對＿＿＿＿＿ 翻譯＿＿＿＿

　　　封面設計＿＿＿＿ 價格＿＿＿＿＿ 其他＿＿＿＿＿＿＿＿

您的建議：＿＿＿＿＿＿＿＿＿＿＿＿＿＿＿＿＿＿＿＿＿

＿＿＿＿＿＿＿＿＿＿＿＿＿＿＿＿＿＿＿＿＿＿

＿＿＿＿＿＿＿＿＿＿＿＿＿＿＿＿＿＿＿＿＿＿

臺灣商務印書館

台北市重慶南路一段三十七號　電話：（02）23116118・23115538
讀者服務專線：0800056196　傳真：（02）23710274・23701091
郵撥：0000165-1號　E-mail：cptw＠ms12.hinet.net
網址：www.commercialpress.com.tw